新文京開發出版股份有限公司
NEW
WCDP
新世紀‧新視野‧新文京 ─ 精選教科書‧考試用書‧專業參考書

U0148053

 New Wun Ching Developmental Publishing Co., Ltd.

New Age · New Choice · The Best Selected Educational Publications — NEW WCDP

旅運管理
－實務與理論－

The Practice And Theory Of

TRAVEL & TRANSPORTATION MANAGEMENT 　吳偉德 編著

　　2019 年底，COVID-19 疫情席捲全世界，不僅觀光事業遭受空前未有的衝擊，連帶各個產業的緊張氣氛與人力緊縮的影響下，全世界幾乎在這段期間空轉了。但是，環遊世界仍然是本世紀人類依循觀光旅遊為最終目的，亦是生活休閒品質最高之境界；觀光旅遊的 3 個基本條件，旅客的異地移動、停留時間與過程中所產生之消費行為，如交通運輸、旅館住宿、餐飲行為、遊程規劃與領隊導遊派遣等，稱為觀光事業之範疇；其中旅遊規劃分為團體與自由行兩種套裝行程，團體行由具合格之旅遊業作為整體安排，包含食、衣、住、行、育、樂與派遣領隊導遊人員隨團服務等條件，但自由行套裝行程則非常多樣化，最簡單方式為機（機票）＋酒（旅館），並不需要由旅行業安排，也無需派遣導遊領隊，其門檻不為團體行有限制，達一定人數才可出團，自由行則 1 人以上即可出發。分析兩種旅遊行為，是旅程整體可運用之旅行時間與旅客能自主旅行程度之差異，亦是馬斯洛主張人類需求 5 層次理論之最高境界。

　　舉凡全球觀光旅遊業發展至今，旅客的主觀意識提升，旅遊形式漸漸由早期團體行轉變成現今自由行，為何演變如此迅速？因每個旅客都注重旅遊的自主權，故各個國家政府感受自由行旅客帶給旅遊當地認同度提升，而且真正能感受當地現象，滿意度破錶產生再遊意願，進而發展龐大商機，於是朝此方向做布局，目前全世界發展自由行最完整便利與安全性最高的是美加與歐洲地區，也代表這兩大區域已是全球旅遊品質最好的地方，其便利與簡單性，讓旅客隻身前往旅遊不必擔心其他問題。因此，交通便利與旅行簡單是必要的條件，也是此書旅運管理實務與理論撰寫之動機。

　　本書第二版除了在所有旅遊相關法規資料更新外，針對疫情後觀光旅遊業的「新秩序」也有所著墨。此書內容是希望讀者能了解政府用心規劃旅遊環境，如前所述，需思考運輸之便利與旅程簡單性牽動著旅客的旅遊意願；觀光局在數年前已規劃「無縫接軌」政策，做為各景點間交通運輸工具的連貫性，更成立了「台灣好行」與「台灣觀光巴士」專業行銷，成為自由行旅客最佳交通幫手。此書在「旅」的部分是談旅行業，包含旅行業概述、經營管理、行銷管理與人員管理等，最重要的是產品控管及生產過程間的描述，尤其在旅行業經營型態上，讀者應該要了解，如綜合旅行社營業範圍、網路旅行社的定義、什麼是靠行、靠行生態是從何而來等等，在旅遊產品之特性上也有深刻的敘述，最

重要是領隊導遊人員角色的定位與未來發展之方向。在「運」是談旅遊運輸,公路汽車、航空運輸、海輪與河輪與鐵路運輸等,還囊括了特殊交通運輸與都會區交通運輸工具等,涵蓋海、陸、空業重要的資訊,此書不是運輸理論,談的是旅遊運輸,書寫時運用實務舉例取代了運輸理論的統計表格,更能使讀者迅速吸收其內容。航空史則讓讀者知道在 100 年內人類由毫無制空權到突破音速,最終能到外太空進行探測演進之過程,遊輪是現今旅遊指標不能不了解,藉由此書的閱讀不僅在旅遊團體的操作上能夠應用,甚至在自由行(個人遊)的部分都可上手。

筆者接觸觀光產業的黃金年代已逾 30 年,於近年戮力為學,撰寫完成一系列旅遊之實務與理論書籍,不敢說是經典之作,但對於旅遊業之前世今生與未來趨勢倒是有獨特之見解,此書序言間已埋下現代與未來旅遊概念之伏筆,您看到了嗎?提示一下,如「環遊世界」、「生活休閒品質最高的境界」、「旅客的主觀意識提升」、「個人旅遊(自由行)」等,此書不啻為專業用書;醫師、護理師是人人所欣羨多金專業服務業,但所接觸盡是生老病死;旅遊管理師亦是專業服務業,雖然初期賺不到一桶金,但您絕對賺得到快樂,因為接觸的盡是吃喝玩樂,您選擇的是否和我一樣呢?

編著者

吳偉德 敬致

編著者簡介 AUTHOR

吳偉德

學歷／中央大學企業管理學系博士、銘傳大學觀光研究所 EMBA

經歷／行家綜合旅行社業務部副總經理、洋洋旅行社海外部經理、東晟旅行社專業領隊、上順旅行社專業領隊、格蘭國際旅行社專業領隊、翔富旅行社、太古行旅行社、福華飯店、弟第斯 DDS 法式餐廳高級專員及調酒師、導覽世界七大洲五大洋，造訪過百國千城、大學大專專任助理教授

證照／英語華語導遊、英語華語領隊、旅行業專業經理人、採購專業人員、ABACUS、AMADEUS、GALILEO 等訂位認證

專長／33 年領隊兼導遊資歷、領隊導遊訓練講師、餐旅管理、國際導遊、國際領隊、旅遊行銷管理、旅遊資源開發與規劃、旅遊財務管理、旅行社經營管理、國際旅遊市場、旅遊業人力資源、旅遊業策略管理、旅遊管理學、旅遊業電子商務、觀光學概論、觀光心理學、旅遊管理與設計、輔導旅遊考照、知識管理、導覽解說旅遊自然與人文、國際會議展覽

現任／中華國際觀光休閒商業協會理事長、領隊導遊訓練講師、勞工職訓局講師、勞動局訓練講師、領隊導遊人員證照輔導講師

目　錄
CONTENTS

Chapter 1　觀光旅行業　01
1-1　何謂旅行業　2
1-2　籌辦旅行業　14
1-3　旅遊推廣組織　18

Chapter 2　旅行業經營管理　25
2-1　臺灣旅行業年代史　26
2-2　旅行業管理規則　30

Chapter 3　旅行業行銷管理　53
3-1　旅行業銷售通路　54
3-2　觀光旅遊業特性　58
3-3　觀光旅客消費心理　63

Chapter 4　旅行業人員管理　77
4-1　旅行業內勤人員管理　78
4-2　旅行社業務人員管理　81
4-3　領隊導遊人員管理　84

Chapter 5　旅行業產品管理　103
5-1　旅遊產品之特性　104
5-2　旅遊產品設計企劃　111
5-3　旅遊地區規劃原則　119

Chapter 6　旅行業航空票務　127
6-1　國際航協區域概念　129
6-2　航空航權與機票規範　132
6-3　航空機票航程規範　145
6-4　國際機票訂位系統　149

Chapter 7 公路汽車運輸業 159
　7-1　基礎公路論述　160
　7-2　汽車運輸規範　173
　7-3　遊覽車客運業　186

Chapter 8 空中航空運輸業 191
　8-1　臺灣航空發展概述　192
　8-2　航空公司組織作業　204
　8-3　廉價航空概論　208

Chapter 9 海上遊輪運輸業 217
　9-1　遊輪旅遊發展　218
　9-2　海輪旅遊論述　225
　9-3　河輪旅遊論述　234
　9-4　其他遊輪旅遊　240

Chapter 10 臺灣鐵路運輸業 249
　10-1　鐵路運輸服務　250
　10-2　臺灣鐵路之旅　259

Chapter 11 特殊交通運輸 265
　11-1　動力式交通工具　266
　11-2　無動力式交通工具　281

Chapter 12 都會區交通運輸 301
　12-1　運輸工具路權　302
　12-2　公共運輸工具　305
　12-3　大眾運輸工具　315

Chapter

01

觀光旅行業

1-1　何謂旅行業

1-2　籌辦旅行業

1-3　旅遊推廣組織

The Practice And Theory Of
TRAVEL & TRANSPORTATION
MANAGEMENT

臺灣於《民法》債篇第八節之「旅遊」條文，第 514 條之一定義表示：「稱旅遊營業人者，謂以提供旅客旅遊服務為營業而收取旅遊費用之人。前項旅遊服務，係指安排旅程及提供交通、膳宿、導遊或其他有關之服務。」

1-1 何謂旅行業

一、旅行業之定義

（一）依據《發展觀光條例》第 2 條第 10 款之定義

旅行業指經中央主管機關核准，為旅客設計安排旅程、食宿、領隊人員、導遊人員、代購代售交通客票、代辦出國簽證手續等，有關服務而收取報酬之營利事業。

（二）依據《發展觀光條例》第 27 條規定，旅行業業務範圍

1. 接受委託代售海、陸、空運輸事業之客票或代旅客購買客票。
2. 接受旅客委託代辦出、入國境及簽證手續。
3. 招攬或接待觀光旅客，並安排旅遊、食宿及交通。
4. 設計旅程、安排導遊人員或領隊人員。
5. 提供旅遊諮詢服務。
6. 其他經中央主管機關核定與國內外觀光旅客旅遊有關之事項。

註 非旅行業者不得經營旅行業業務，但代售日常生活所需國內海、陸、空運輸事業之客票不在此限。

（三）《發展觀光條例》第 26 條規定

經營旅行業者應先向中央主管機關申請核准，並依法辦妥公司登記後，領取旅行業執照，始得營業。

（四）依據《旅行業管理規則》第 4 條規定

旅行業應專業經營，以公司組織為限；並應於公司名稱上標明旅行社字樣。

（五）旅行業規範

1. 特許行業。
2. 需要向經濟部申請執照。

3. 需要向地方政府申請營利事業登記證。

4. 需要向交通部觀光局申請核發的旅行社執照。

📷 圖 1-1　格蘭國際旅行社執照

（六）吳偉德(2022)定義旅行公司

　　吳偉德(2022)旅遊公司需要依附於實體產業，旅遊公司是遊客和旅遊實體之間的中介，尤其是在國際旅行中。旅遊公司是旅遊實體與遊客之間的協調者或代理機構，為遊客策劃旅遊產品，配合政府政策，負責遊客整體旅行的中介商。

（七）中華人民共和國中央人民政府(2020)所頒布「旅行社條例」對旅行社之定義

　　本條例適用於中華人民共和國境內旅行社的設立及經營活動。本條例所稱旅行社，是指從事招徠、組織、接待旅遊者等活動，為旅遊者提供相關旅遊服務，開展國內旅遊業務、入境旅遊業務或者出境旅遊業務的企業法人。

（八）學者容繼業(2012)認為旅行業之定義

　　介於旅行者與交通業，住宿業、以及旅行相關事業中間，安排或介紹提供旅行相關服務而收取報酬的事業。

二、旅行業大事紀

年代	大事紀
1937	日本「東亞交通公社臺灣支社」成立，至抗戰勝利後改組為臺灣旅行社。
1943	源出於上海商銀的中國旅行社在臺灣成立，代理上海、香港與臺灣之間輪船客貨運業務為主。
1960	交通部設置觀光事業小組，為當時唯一公營旅行社（臺灣旅行社）。
1964	日本開放國民海外旅遊，新的旅行社紛紛成立。
1970	已成長為 126 家，來華旅客人數也達 47 萬人。
1971	觀光局正式成立，臺灣地區的觀光旅遊事業也正式步入蓬勃發展的新時代，當時臺灣旅行業家數擴張至 160 家。
1979	臺灣開放國人出國觀光，中美斷交。
1980	政府公布發展觀光條例。
1987	政府開放國人前往大陸探親及天空政策。
1988	重新開放旅行業執照之申請，並將旅行社區分綜合、甲種、乙種三類。
1990	政府宣布廢除出境證，放寬國人出國管制措施。

年代	大事紀
1991	第二家國際航空公司—長榮航空正式啟航。
1992	由於時代的進步、電腦科技的普及化，旅行業的經營與管理也進入了嶄新的變革時期：法令規章的修訂、電腦訂位系統 CRS(Computer Reservation System)取代了人工訂票作業、銀行清帳計畫 BSP(Bank Settlement Plan)簡化了機票帳款的結報與清算作業、旅行社營業稅制的改革、消費者意識的抬頭等等，均帶給旅行業者前所未有的挑戰。
1992	臺灣發布實施《臺灣地區與大陸地區人民關係條例》。

年代	大事紀
1993	財稅第 821481937 號函規定，旅行業必須開立代收轉付收據。 旅行業代收轉付收據 S0384816 買受人： 統一編號： 地址：　　市　　鄉市鎮區　　街路　　段　　巷　　弄　　號　　樓 中華民國101年2月15日 摘要／數量／單價／金額／備註 代訂項目　31900 機票款 15000 住宿費 8400 膳雜費 8500 總計 31900 總計新台幣（中文大寫） 本收據依財政部82年3月27日台財稅第821481937號函核准使用。 本收據為旅行同業公會統一印製，供旅客記帳之用，不另開立統一發票。 經手人：Mia 安安安旅行社股份有限公司 統一編號 84113915 TEL：25173383
2000	周休二日的實施、執行民法債篇旅遊專章條文及旅遊定型化契約。
2001	通過「開放大陸地區人民來臺觀光推動方案」，研訂一系列大陸人士來臺觀光相關法令規定，開放大陸第二類人士來臺，美國 911 事件衝擊觀光產業。鳳凰旅行社上櫃，為臺灣第一家上櫃旅行社。
2002	正式試辦開放第三類大陸地區人民來臺觀光，擴大對象至第二類大陸地區人民，並放寬第三類大陸人士之配偶及直系血親亦得一併來臺觀光。
2003	「SARS 嚴重急性呼吸道症候群」疫情在全球爆發，旅行社進入重整期。
2004	導遊及領隊人員考試改由考試院考選部主辦，正式成為國家考試。
2006	於春節、清明、端午、中秋及大陸五一、十一黃金周等節日，搭乘包機直接來臺觀光，免由第三地轉機來臺。
2008	美國次級貸款風暴惡化，全面開放大三通完成開放大陸觀光客來臺旅遊。
2009	「H1N1」新型流感傳染病、兩岸定期航班將再增加到每週 270 班。
2011	國人可以免簽證、落地簽證方式前往之國家或地區共 116 個。 開放大陸自由行、兩岸定期航班再增加到每週 680 班。 鳳凰旅行社上市、為臺灣第一家上市旅行社。

年代	大事紀
2012	政府決定擴大開放自由行大陸城市，將原來的 3 個城市擴大到 11 個城市。 政府大幅修改旅行社管理規則多達 20 餘條。放寬條件，使大財團進入此行業，此後可以在統一、全家等超商購得火車票及國內機票。以燦坤 3C 為首，附屬之燦星國際旅行社，正式掛牌上市上櫃，成為臺灣最大型旅行社，共有 117 家實體旅行社門市。
2013	鳳凰旅遊上櫃轉上市掛牌，雄獅旅行社 2013 年正式上市上櫃。2013 年 10 月 1 日大陸旅遊法實施，對大陸所有國內、外旅遊國家地區，禁止旅行社以安排團體旅遊以不合理低價組團出團，不可安排特定購物站及自費行程等項目，補團費行為，獲取佣金及不合理小費等不當利益。
2014	兩岸航班已達每週 828 班，大陸來臺個人行擴大到 36 個城市。因國人可以免簽證、落地簽證方式前往眾多國家，引起非本國人的覬覦，相關報導近五年臺灣在國外遺失護照數量超過 26 萬本，連美國 FBI 聯邦調查局也開始關注此事，黑市最高可賣到 30 萬元／本。以臺灣高雄與基隆為母港出發搭乘遊輪可到達海南島、越南、日本、香港與日本等地，這是顛覆一貫以搭飛機出國的傳統，晉升為國際觀光大國以海上遊輪為交通工具的新紀元將來臨。 2014 年全年出國旅遊人次已接近 1200 萬人次，2015 年已準備會超越 900 萬名觀光客來臺旅遊人次，國際觀的強勢帶動全世界觀光產業前景一片看漲，有可能超越科技產業，銳變成全球最熱門的就業產業。 2014 年臺北出現「瘋旅」直銷講座，吸引年輕人族群加入美國「WorldVentures」旅遊直銷公司，標榜可用超低價購買國外旅遊行程，拉人入會，最高月獎金可達 50 萬元，公平會認定已違反《多層次傳銷管理法》，最重可處 500 萬元罰鍰。
2015	2015 年成立蘿維亞甲種旅行社，負責人為美商蘿維亞有限公司法人代表麥克基利普喬納森史塔，旅行業正式走入直銷市場。2015 年中東呼吸症候群(MERS)，在 2012 年首發病毒被認為和造成非典型肺炎(SARS)的冠狀病毒相類似。2015 年 5 月病毒傳至韓國，至 7 月 27 日已有 186 人確診病例、36 人死亡，重創韓國觀光事業。
2016	新政策實施後，陸客來臺數量減少，9 月 12 日在凱達格蘭大道有近萬人上街遊行，旅館、旅行社、遊覽車、導遊等團體組成。2015 年統計大陸遊客赴臺總數約 400 萬人次，每名大陸遊客每天平均在臺灣花費約 230 美元，為臺灣帶來約 2,200 億元新臺幣的外匯收入與商機。
2017	大陸地區人民訪臺旅客明顯減少，政府規劃新南向政策，以馬來西亞、新加坡、泰國、越南與菲律賓為五大觀光客源，並實施「觀宏專案」針對東南亞國家團體旅客來臺觀光，給予簽證便捷措施，越南、菲律賓、印尼、印度、緬甸及寮國，也受惠於觀宏專案，成長幅度皆達 50%以上，顯示簽證便捷性對帶動觀光的重要性。
2018	政府新南向政策，急需外語導遊與領隊人員，2018 年起考試院將導遊、領隊的專業科目筆試從 80 題降為 50 題，且已領取導遊、領隊執照者考取其他外語證照，免考共同科目，只需加考外語即可，唯外語部分還是維持在 80 題考題，大大提高考取率。

年代	大事紀
2019	中華航空機師罷工事件，2月8日罷工共7天。長榮航空空服員罷工事件，發生於6月20日旅遊旺季，罷工共17日，史上最長的罷工事件，損失數十億新臺幣。
2020	臺灣第三大航空公司，星宇航空正式開航。3月11日UNWHO宣布COVID-19疫情大流行。全球各國家地區紛紛關閉國境，停止出入境，重創旅遊產業。
2021	COVID-19疫情大流行至今未歇，國際旅行及商務客非必要全面禁止，部分國家已研發出疫苗，但還未普及化，全面普篩還未進入規範中。
2022	疫情持續，國境尚未開放。唯，疫苗已經產生功效，使染疫者不致重症及死亡。行政院宣布9月29日開始入境臺灣恢復免簽證。入境者隔離政策放寬到0+7天，等於入境不用居家隔離。國境終於在2年後重新開放，意味著國際旅行又將重啟。

三、旅行業種類

觀光局將旅行社分為三種類別：綜合旅行社、甲種旅行社及乙種旅行社等。

類別		辦理業務
綜合旅行業	國外、國內、直售、躉售	1. 接受委託代售國內外海、陸、空運輸事業之客票或代旅客購買國內外客票。 2. 接受旅客委託代辦出、入國境及簽證手續。 3. 招攬或接待國內外觀光旅客並安排旅遊、食宿及交通。 4. 以包辦旅遊方式或自行組團，安排旅客國內外觀光旅遊、食宿、交通及相關服務。 5. 委託甲種旅行業代為招攬國外業務。 6. 委託乙種旅行業代為招攬國內團體旅遊業務。 7. 代理外國旅行業辦理聯絡、推廣、報價等業務。 8. 設計國內外旅程、安排導遊人員或領隊人員。 9. 提供國內外旅遊諮詢服務。 10.其他經中央主管機關核定與國內外旅遊有關之事項。 （可以承攬同業業務、招收同業散客出團）
甲種旅行業	國外、國內、直售	1. 接受委託代售國內外海、陸、空運輸事業之客票或代旅客購買國內外客票。 2. 接受旅客委託代辦出、入國境及簽證手續。 3. 招攬或接待國內外觀光旅客並安排旅遊、食宿及交通。 4. 自行組團安排旅客出國觀光旅遊、食宿、交通及提供有關服務。 5. 代理綜合旅行業招攬前項第五款之業務。 6. 代理外國旅行業辦理聯絡、推廣、報價等業務。 7. 設計國內外旅程、安排導遊人員或領隊人員。 8. 提供國內外旅遊諮詢服務。 9. 其他經中央主管機關核定與國內外旅遊有關之事項。

類別		辦理業務
乙種旅行業	國內、直售	1. 接受委託代售國內海、陸、空運輸事業之客票或代旅客購買國內客票、託運行李。 2. 招攬或接待本國觀光旅客國內旅遊、食宿、交通及提供有關服務。 3. 代理綜合旅行業招攬國內團體旅遊業務。 4. 設計國內旅程。 5. 提供國內旅遊諮詢服務。 6. 其他經中央主管機關核定與國內旅遊有關之事項。
前三項業務，非經依法領取旅行業執照者，不得經營。但代售日常生活所需陸、海、空運輸事業之客票，不在此限。		

資料來源：交通部觀光局（2015 年 4 月）

（一）2016~2022 年臺灣旅行業家數統計表

種類／年度	2016	2017	2018	2019	2020	2021	2022
綜合旅行社	603	596	606	620	599	532	522
甲種旅行社	2,927	2,956	3,018	3,086	3,116	3,088	3037
乙種旅行社	235	246	261	268	274	310	343
總計	3,765	3,798	3,885	3,974	3,989	3,930	3902

資料來源：交通部觀光局（2022 年 8 月）

（二）2022 年臺灣地區各大縣市旅行社類別與數量

各縣市／種類	綜合旅行社	甲種旅行社	乙種旅行社	合計
臺北市	210	1,214	22	1,446
新北市	26	154	38	218
桃園市	26	183	25	234
臺中市	68	393	23	484
臺南市	35	181	13	229
高雄市	82	381	28	491
其他縣市	75	531	194	800
總　計	522	3,037	343	3,902

資料來源：交通部觀光局（2022 年 8 月）

四、旅行業營業型態

（一）海外旅遊業務(Out Bound Travel Business)

占有 90% 以上，是臺灣旅行業主要業務，業界再細分為：

細分業務性質	營業型態
薑售業務 (Wholesale)	1. 綜合旅行業主要業務，以甲、乙種同業合作出團為主。 2. 進行市場研究調查規劃，製作而生產的套裝旅遊產品。 3. 自產自銷，透過其相關行銷管道，提供給消費者，專業度高。 4. 理論上，不直接對消費者服務，為最大型旅行社。 5. 以出售各種旅遊為主之遊程薑售，出團量大。
直售業務 (Retail Agent)	1. 一般直接對消費者銷售，旅遊業務，型態可大可小。 2. 產品多為訂製遊程，並直接以該公司名義出團。 3. 替旅客代辦出國手續，安排海外旅程，由專人服務。 4. 一貫的獨立出國作業，接受委託、購買機票和簽證業務。 5. 亦銷售薑售旅行業之產品，收取佣金。 6. 依消費者需求量身訂做，是其主要特色，小而巧，小而好。
簽證業務中心 (Visa Center)	1. 甲種旅行社型態經營，公司規模不大。 2. 專人處理各國之個人或團體相關簽證，代收代送。 3. 需要相當之專業知識，費人力和時間，並瞭解相關法令。 4. 亦銷售薑售旅行業之產品，收取佣金。
票務中心 (Ticket Center)	1. 甲種旅行社型態經營，公司規模可大可小。 2. 承銷航空公司機票為主，有薑售亦也有直售。 3. 專人處理各國之個人或團體相關機票。 4. 需要相當之專業知識，費人力和時間，並瞭解相關法令。 5. 亦銷售薑售旅行業之產品，收取佣金。

細分業務性質	營業型態
訂房業務中心 (Hotel Reservation Center)	1. 甲種旅行社型態經營，公司規模不大。 2. 代訂國內外之團體、個人及全球各地旅館之服務。 3. 接受同業訂房業務，有躉售亦也有直售。 4. 亦銷售躉售旅行業之產品，收取佣金。
國外駐臺代理業務 (Land Opeartor)	1. 外國旅行社，為尋求商機和拓展業務，成立辦事處。 2. 委託甲種旅行社為其代表人，作行銷服務之推廣工作。
靠行 (Broke)	1. 甲種旅行社型態經營，公司規模有大有小。 2. 由個人或一組人，依附於各類型之旅行社中，承租辦公桌或分租辦公室，為合法經營之旅行社。 3. 財物和業務上，自由經營，唯刷卡金必須經過公司。 4. 大部分銷售躉售旅行業之產品，收取佣金。
網路旅行社 (Internet Travel Agency)	1. 為一般甲種旅行業亦有綜合旅行業業務，型態可大可小。 2. 大企業及電子科技相關產業跨足經營。 3. 僅以電子商務做行銷，內部人員旅遊專業度普遍不足。 4. 大部分都是廉價的機票及簡單的制式國內外行程。 5. 銷售量快速、以量制價、經營成本以年度評估。 6. 因專業度問題，不易銷售躉售旅行業之產品。

細分業務性質	營業型態
企業旅行社 (Enterprise Travel Agency)	1. 甲種旅行社型態經營，公司規模小。 2. 大型企業成立的旅行社，基本上不對外營業。 3. 主要是以辦理企業內商務拜會、開發業務，考察業務。 4. 處理企業內的補助員工旅遊、獎勵酬佣旅遊。 5. 亦銷售躉售旅行業之產品，收取佣金。

（二）國內旅遊業務(Domestic Tour Business)

細分業務性質	營業型態
接待來華旅客業務 (Inbound Tour Business)	1. 綜合、甲種旅行社型態經營，公司規模有大有小。 2. 接受國外旅行業委託，負責接待工作。 3. 包括食宿、交通、觀光、導覽等各項業務。 4. 亦銷售躉售旅行業之產品，收取佣金。
國民旅遊業務 (Local Excursion Business)	1. 乙種旅行社型態經營，公司規模小。 2. 辦理旅客在國內旅遊，食宿、交通、觀光導覽安排。 3. 乙種旅行業地區性強，人脈專業度高，生存空間大。 4. 亦銷售躉售旅行業之產品，收取佣金。
總代理業務 (General Sale Agent; GSA)	1. 為一般甲種旅行業經營之業務，公司規模有大有小。 2. 主要業務為總代理商，如航空公司、飯店度假村等業務。 3. 包含業務之行銷、定位、管理、市場評估等。 4. 亦銷售躉售旅行業之產品，收取佣金。

（三）旅行社各項資金註冊費保證金一覽表

旅行社類別	資本總額	註冊費	保證金	每一分公司
綜合旅行社	3,000 萬	資本額千分之一	1,000 萬	30 萬
甲種旅行社	600 萬	資本額千分之一	150 萬	30 萬
乙種旅行社	120 萬	資本額千分之一	60 萬	15 萬

資料來源：觀光局(2022)

（四）旅行社應投保履約保證保險，其投保最低金額如下

旅行社別	金額	分公司
綜合旅行社	6,000 萬	400 萬
甲種旅行社	2,000 萬	400 萬
乙種旅行社	800 萬	200 萬

資料來源：觀光局(2022)

（五）履約保證保險應投保最低金額

旅行業已取得經中央主管機關認可足以保障旅客權益之觀光公益法人（品保協會）會員資格者

旅行社別	金額	分公司
綜合旅行社	4,000 萬	100 萬
甲種旅行社	500 萬	100 萬
乙種旅行社	200 萬	50 萬

資料來源：觀光局(2022)

五、旅行業經理人

（一）依《發展觀光條例》第 33 條訂定經理人的定義

旅行業經理人應經中央主管機關或其委託之有關機關團體訓練合格，領取結業證書後，始得充任；專業經理人人數規定表：

旅行社別	公司別	專業經理人數	功　能
綜合旅行社	總公司	1 人	駐店服務
	每一分公司	1 人	駐店服務
甲種旅行社	總公司	1 人	駐店服務
	每一分公司	1 人	駐店服務
乙種旅行社	總公司	1 人	駐店服務
	每一分公司	1 人	駐店服務

（二）旅行業經理人規定

1. 連續三年未在旅行業任職者，應重新參加訓練合格後，始得受僱為經理人。

2. 應為專任，不得兼任其他旅行業之經理人，並不得自營或為他人兼營旅行業。

3. 旅行業應依其實際經營業務，分設部門，各置經理人負責監督管理該部門之業務。

（三）旅行業經理人宗旨

　　旅遊權威，互助創業，服務社會，並協調旅行同業關係及旅行業經理人業務交流，提升旅遊品質，增進社會共同利益為宗旨。

（四）中華民國旅行業經理人協會任務

　　協助旅行業提升旅遊品質，協助保障旅遊消費者權益，協助會員增進法律及專業知識，協助會員創立旅遊事業，協助研究發展及推廣旅遊事業，協助旅行業經理人資格之維護及調節供求，搜集及提供會員各項特殊旅遊資訊，辦理會員間交流活動，辦理會員及旅行業同業之聯誼活動，其他符合本會宗旨之事項。

（五）經理人受訓課程

　　經理人受訓專業科目課程每一年均有做調整，並非一層不變，第五屆理事長陳嘉隆先生表示：「主要是要把一些新的觀念帶進來」。第六屆理事長白中仁先生表示：「每一席每一堂課都要經過受訓學員，也就是準經理人，對每一堂課程進行評比；評比之後，如果，大部分都評比不好的時候，觀光局相關單位，就會討論這課程是不是要做一個改變，或者是要廢除」。

🚌 1-2　籌辦旅行業

　　依《旅行業管理規則》第 2 條規定，旅行業之設立、變更或解散登記、發照、經營管理、獎勵、處罰、經理人及從業人員之管理、訓練等事項，由交通部委任交通部觀光局執行之；其委任事項及法規依據應公告並刊登政府公報或新聞紙。

　　中華民國旅行業為特許行業，必須先向交通部觀光局申請籌設核准後，才可向當地政府申請營業登記，准許營業。

一、旅行業申請籌設、註冊流程

（一）發起人籌組公司

　　股東人數設定：

1. 有限公司：1 人以上。

2. 股份有限公司：2 人以上。

（二）覓妥營業場所之規定

1. 同一營業處所內不得為 2 家營利事業共同使用。

2. 公司名稱之標識（應於領取旅行業執照後，始得懸掛）。

（三）向經濟部商業司辦理公司設立登記預查名稱

（四）申請籌設，應具備文件

1. 籌設申請書 1 份。

2. 如係外國人投資者應檢附經濟部投資審議委會核准投資函。

3. 經理人之經理人結業證書、身分證影本各 1 份及名冊 2 份。

4. 經營計畫書 1 份，其內容應包括：
 (1) 成立的宗旨。
 (2) 經營之業務。
 (3) 公司組織狀況。
 (4) 資金來源及運用計畫表。
 (5) 經理人的職責。
 (6) 未來 3 年營運計畫及損益預估。

5. 經濟部設立登記預查名稱申請表回執聯影本。

6. 全體發起人身分證明文件。

7. 營業處所之建築物所有權狀影本。

（五）核准籌設後，向公司主管機關（經濟部、經濟部中部辦公室、臺北市、高雄市、新北市政府）辦理公司設立登記

1. 應於核准設立後 2 個月內辦妥。

2. 並備具文件向交通部觀光局申請旅行業註冊，逾期即撤銷設立之許可。

（六）申請註冊，繳納註冊費、執照費及保證金申請旅行業註冊

1. 旅行業註冊申請書。

2. 會計師資本額查核報告書暨其附件。

3. 公司主管機關經濟部核准函影本、公司設立登記表影本各 1 份。

4. 公司章程正本，須註明營業範圍以交通部觀光局核准之業務範圍為準。

5. 營業處所內全景照片。

6. 營業處所未與其他營利事業共同使用之切結書。

7. 旅行業設立事項卡、繳註冊費、保證金、執照費。

8. 經理人應辦妥前任職公司離職異動。

（七）核准註冊，核發旅行業執照

1. 全體職員報備任職。

2. 利用網路申報系統辦理「旅行業從業人員異動」。

（八）向觀光局報備開業應具備文件

1. 旅行業開業申請書。

2. 旅行業履約保證保險保單及保費收據影本。

（九）完成以上程序正式開業

二、旅行業申請籌設補充說明

（一）旅行業實收之資本金額，規定如下

1. 綜合旅行社不得少於新臺幣 3,000 萬元。

2. 甲種旅行社不得少於新臺幣 600 萬元。

3. 乙種旅行社不得少於新臺幣 300 萬元。

4. 每增設分公司 1 家需增資金額為：綜合旅行業新臺幣 1,000 萬元，甲種旅行業新臺幣 150 萬元，乙種旅行業新臺幣 60 萬元。
 但其原資本總額已達設立分公司所需資本總額者不在此限。

5. 應辦妥章程中有關分公司所在地之修正。

（二）經營計畫書內容包括

1. 成立的宗旨。

2. 經營之業務。

3. 公司組織狀況。

4. 資金來源及運用計畫表。

5. 經理人的職責。

6. 未來 3 年營運計畫及損益預估。

（三）公司名稱與其他旅行社名稱之發音相同者，旅行社受撤銷執照處分未逾 5 年者，其公司名稱不得為旅行業申請使用。

（四）每一申請步驟均需經交通部觀光局核准後方可進行下一辦理事項。

（五）下列人員不得為旅行業發起人、負責人、董事、監察人及經理人；已充任者解任之，並撤銷其登記。

1. 曾犯內亂、外患罪經判決確定或通緝有案尚未結案者。

2. 曾犯詐欺、背信、侵占罪或違反工商管理法令，經受有期徒刑 1 年以上刑之宣告，服刑期滿未逾 2 年者。

3. 曾服公務虧空公款，經判決確定服刑期滿尚未逾 2 年者。

4. 受破產之宣告，尚未復權者。

5. 有重大喪失債信情事，尚未了結或了結後尚未逾 5 年者。

6. 限制行為能力者。

7. 曾經營旅行業受撤銷執照處分，尚未逾 5 年者。

（六）臺北市營業處之設置應符合都市計畫法臺北市施行細則及臺北市土地使用分區管制規則之規定：「樓層用途」必須為辦公室、一般事務所、旅遊運輸服務業。

（七）臺北市旅行業尋覓辦公處所時，仍須事先查證（臺北市政府工務局建築管理處），該址是否符合上述規定，以免困擾。

1-3 旅遊推廣組織

一、財團法人臺灣觀光協會

財團法人臺灣觀光協會(Taiwan Visitors Association)成立於 1956 年,其主要任務為:

1. 在觀光事業方面為政府與民間溝通橋梁。

2. 從事促進觀光事業發展之各項國際宣傳推廣工作。

3. 研議發展觀光事業有關方案建議政府參採。

二、中華民國觀光導遊協會

中華民國觀光導遊協會(Tourist Guides Association R.O.C)成立於 1970 年,其主要任務為:

1. 為協助國內導遊發展導遊事業。

2. 導遊實務訓練、研修旅遊活動、推介導遊工作、參與勞資協調、增進會員福利。

3. 協助申辦導遊人員執業證。內容包括:申領新證、專任改特約、特約改專任、執業證遺失補領、年度驗證等工作及帶團服務證之驗發。

三、中華民國觀光領隊協會

中華民國觀光領隊協會(Association Of Tour Managers R.O.C)成立於 1986 年,其主要任務為:

1. 以促進旅行業出國觀光領隊之合作聯繫、砥礪品德及增進專業知識。

2. 提高服務品質,配合國家政策發展觀光事業及促進國際交流為宗旨。

四、中華民國旅行業品質保障協會

中華民國旅行業品質保障協會
TRAVEL QUALITY ASSURANCE ASSOCIATION R. O. C.

二〇一五年會員證書

公司名稱：格蘭國際旅行社股份有限公司
負 責 人：應福民
營業種類：甲 種
地 　 址：台北市中山區松江路50號6樓
成立日期：103年01月06日
入會日期：103年01月23日
會員編號：北二〇三二

理事長 許晉睿

中華民國 一〇三 年 十二 月 二十四 日

📷 圖 1-2　品質保障協會證書

　　中華民國旅行業品質保障協會(Travel Quality Assurance Association R.O.C)成立於 1989 年，主要任務為：

1. 提高旅遊品質，保障旅遊消費者權益，協調消費者與旅遊業糾紛。

2. 任務為協助會員增進所屬旅遊工作人員之專業知能、協助推廣旅遊活動。

3. 提供有關旅遊之資訊服務、對於研究發展觀光事業者之獎助。

4. 管理及運用會員提繳之旅遊品質保障金。

5. 對於旅遊消費者因會員依法執行業務，違反旅遊契約所致損害或所生欠款，就所管保障金依規定予以代償。

五、中華民國旅行業經理人協會

中華民國旅行業經理人協會(Certified Travel Councilor Association R.O.C)成立於 1992 年，主要宗旨為：

1. 樹立旅行業經理人權威、互助創業、服務社會。
2. 協調旅行業同業關係及旅行業經理人業務交流。
3. 提升旅遊品質，增進社會共同利益。
4. 接受觀光局委託辦理旅行業經理人講習課程。
5. 舉辦各類相關之旅行業專題講座。
6. 參與兩岸及國際間舉辦之學術或業界研討會。

六、中華民國國際會議推展協會

中華民國國際會議推展協會(Taiwan Convention Association)成立於 1991 年，主要宗旨為：

1. 為協調統合國內會議相關行業，形成會議產業。
2. 增進業界之專業水準，提升我國國際會議之世界地位。
3. 其團體會員主要包括政府及民間觀光單位、專業會議籌組者、航空公司、交通運輸業、觀光旅館、旅行社、會議或展覽中心等。

七、中華民國國民旅遊領團解說員協會

中華民國國民旅遊領團解說員協會(Association of National Tour Escort, R.O.C)成立於 2000 年，主要宗旨為：

1. 為砥礪同業品德、促進同業合作、提高同業服務素養、增進同業知識技術。
2. 謀求同業福利、配合國家政策、發展觀光產業、提升全國國民旅遊品質。

八、中華民國旅行商業同業公會全國聯合會

中華民國旅行商業同業公會全國聯合會(Travel Agent Association of R.O.C)成立於 2000 年，簡稱全聯會 T.A.A.T，2005 年 9 月，獲主管機關指定為協助政府與大陸進行該項業務協商及承辦上述工作的窗口，協辦大陸來臺觀光業務，含旅客申辦的

收、送、領件，自律公約的制定與執行等事宜，冀加速兩岸觀光交流的合法化，與推動全面開放大陸人士來臺觀光，主要宗旨為：

1. 凝聚整合旅行業團結力量的全國性組織。

2. 作為溝通政府政策及民間基層業者橋梁，使觀光政策推動能符合業界需求。

3. 創造更蓬勃發展的旅遊市場；協助業者提升旅遊競爭力。

4. 維護旅遊商業秩序，謹防惡性競爭，保障合法業者權益。

九、中華國際觀光休閒商業協會

中華國際觀光休閒商業協會(Chinese International Tourism Leisure Business Association, CITLBA)，成立於 2015 年，是一個全新的協會，宗旨為與全球觀光休閒產業接軌，發展國際展覽會議商務考察，推動觀光旅遊休閒活動，促進觀光旅遊休閒學術與實務交流合作、競賽研習及證照規劃，培育業界領隊導遊人員專業知識為主，期許增進社會共同關懷之全國性人民團體。任務如下：

📷 圖 1-3 中華國際觀光休閒商業協會圖記

1. 辦理觀光產業實務與學校學術競賽研習。

2. 推動與承攬國家觀光政策獎勵培訓實施。

3. 辦理國際展覽會議商務及觀光旅遊相關專業邀請交流。

4. 規劃國際展覽會議觀光休閒旅遊商務之證照。

5. 研發國際會展會議實務技術證照及培訓。

6. 研發國際觀光休閒旅遊實務技術證照及培訓。

7. 接受委任領隊導遊人員證照輔導之課程。

8. 推廣國際旅遊領隊兼導遊專業技術研習。

參考文獻　REFERENCES

交通部觀光局，地區別旅行社統計

　　http://admin.taiwan.net.tw/upload/statistic/20150407/061cf108-7ed9-4af4-8fc8-2080eb0a9f9f.pdf

和碩聯合科技股份有限公司

　　http://cht.pegatroncorp.com/

博海旅行社

　　http://www.mle.com.tw/

金堡旅行社有限公司

　　http://www.chateau.com.tw/about.aspx

KUONI logo

　　http://4vector.com/free-vector/kuoni-82017

庫奧尼旅行社股份有限公司

　　https://www.104.com.tw/jobbank/custjob/index.php?r=cust&j=5e60436c56363f6830323c1d1d1d5f2443a363189j01

華翔旅行社

　　http://www.asfly.com.tw/

全國法規資料庫，發展觀光條例，2022，

　　https://law.moj.gov.tw/LawClass/LawAll.aspx?pcode=k0110001

全國法規資料庫，旅行業管理規則，2022，

　　https://law.moj.gov.tw/LawClass/LawAll.aspx?pcode=K0110002

吳偉德，2022，中央大學企業管理學系，

　　Are Travel Companies ready to Respond with International Travel Decision-Making in the Post-COVID-19 Era A Hybrid Method Research.

中華人民共和國中央人民政府，旅行社條例，2020，

　　http://www.gov.cn/zhengce/2020-12/27/content_5573843.htm

容繼業，2012，旅行業實務經營學，揚智出版社。

交通部觀光局，2022，旅行業相關統計，

　　https://admin.taiwan.net.tw/FileUploadCategoryListC003330.aspx?CategoryID=b701d7ba-2e01-4d0c-9e16-67beb38abd2f

吳偉德，2022，領隊導遊實務與理論，新文京開發出版股有限公司

財團法人台灣觀光協會，2022，協會簡介，https://www.tva.org.tw/

中華民國觀光導遊協會，2022，協會簡介，https://www.tourguide.org.tw/

中華民國觀光領隊協會，2022，協會簡介，http://atmorg.com/front/bin/home.phtml

中華民國旅行業品質保障協會，2022，協會簡介，http://www.travel.org.tw/

中華民國旅行業經理人協會，2022，協會簡介，http://www.travelec.org.tw/

中華民國國民旅遊領團解說員協會，2022，協會簡介，http://www.ante.org.tw/

中華民國旅行商業同業公會全國聯合會，2022，協會簡介，
　　http://www.travelroc.org.tw/training/index.jsp

MEMO:

Chapter

02

旅行業經營管理

2-1　臺灣旅行業年代史

2-2　旅行業管理規則

The Practice And Theory Of
TRAVEL & TRANSPORTATION
MANAGEMENT

　　臺灣地區旅行業的沿革，自 1949 年至今，已有 60 多年了，旅行業家數從零散的幾家增加到現在，持續保持在 3,000 家業者左右。旅行業的分類也由早期的甲種、乙種增加為綜合、甲種、乙種；旅行業者的發展過程變化極大，彷彿一部跨越半世紀之精典傳奇故事。

🚌 2-1　臺灣旅行業年代史

一、旅行業創始（1947~1956 年）

　　1947 年，臺灣光復，臺灣省交通處正式將日據時代的「東亞交通公社臺灣支部」接管，更名為「臺灣旅行社」，成立正式的旅行業，經營相關旅行業務。接著又成立了歐亞旅運社。在這時期中，臺灣地區的旅行社首推臺灣旅行社、中國旅行社（1943 年在臺成立，係上海商業儲蓄銀行的附屬機構）、歐亞旅運社（係現在中國運通及金龍貨運的前身）三家為最早期且具代表性的旅行社。

二、旅行業整合期（1957~1969 年）

　　1957 年，政府大力倡導觀光事業。旅行社是觀光事業中的重要角色之一，受觀光熱潮影響，呈現蓬勃氣象，自 1957~1969 年增加為 50 餘家，當時其組織、規模、經營方式形形色色，各自為政，同業之間惡性競爭，旅行社的權益受了很大衝擊。於 1968 年，臺灣省觀光局為調整所有旅行社步調，邀請中國、東南、歐亞、台新、亞士達、台友、裕台、遠東等 8 家旅行社，進行協調，獲得一致意見，再由臺北市政府社會局徵詢整合，同意籌組臺北市旅行商業同業公會，於 1969 年在臺北市中山堂堡壘廳正式成立，當時會員旅行社有 55 家。

三、旅行業成長期（1970~1979 年）

　　在這時期內，旅行業的家數平穩地成長，從 1969 年的 97 家（甲種 48 家、乙種 49 家）到 1979 年的 349 家（甲種 311 家、乙種 38 家）。隨著旅行業家數的大幅度增加，同業間開始步入競爭階段，旅行業的營業利潤亮起了紅燈，對旅客的服務品質也開始偏離軌道，觀光局有鑑於此，斷然在 1978 年宣布停止旅行業設立申請。

四、旅行業調整期（1980~1987 年）

　　政府於 1978 年，正式宣布停止旅行業設立申請，對臺灣地區的旅行業實質上具有正面的影響，同時對旅遊消費者也是一大福音。不過政府這項突破性的措施，對旅行業的家數而言，反而略為減少，探討其原因有二：(1)政府頒布停止新的旅行社申請籌設登記；(2)從 1979~1987 年為止，在 8 年不算短的時期中，籠罩在不能申請新旅行社的規定之下，旅行社進入一重新洗牌的調整時期。旅行社有的主動停止營業、有的被撤消執照，有的轉讓、出售等等。根據當時狀況分析，旅行社「靠行」一詞，經營形態可能就是當時環境下之產物。基於這些因素，整個臺灣地區的旅行業市場的調整，可謂屬於利多的現象、突顯出一整個旅行業的新面貌。

五、旅行業加速成長、劇烈競爭期（1988~1994 年）

　　1987 年，政府重新解除自 1978 年停止旅行業申請執照達 10 年的禁令，同時頒布「開放大陸探親」。旅行業在這兩種開放政策的鼓舞之下，燃起了申請旅行社執照之火焰。接著 1988 年，為迎合新穎到來的旅遊市場，觀光局用心良苦修正了「旅行業管理規則」，又增設了前所未有的「綜合旅行社」，使旅行業之業務內容趨向明朗化。外交部在 1989 年修改護照條例，頒布一人一照及將護照有效期間延長為 10 年。同時在預期未來旅行社家數增加及旅遊人次增加的情況下，為維護旅行社的品質及旅客之滿意度在一平衡點的原則下，1989 年，正式成立旅行品質保障協會。1990年，內政部出入境管理局為簡化出入境繁雜手續，取消了「出入境證」而以「白色條碼」取代之，直接印製於護照之第 4 頁。直到 1994 年，外交部實施護照換新照之政策後，「白色條碼」才被取消。

六、旅行業全面電腦資訊化、制度化期（1995~2008 年）

　　政府在各方面為規範業者及便民而陸續開放政策，不但激起旅行社的數量急遽增加，也掀起了旅行業同業間的競爭趨於白熱化，在價格盡量壓低、品質盡量提高的難為界限中，旅行社無不卯足全力，尋覓出一生存之道。1995 年前臺灣的資訊產業在全球是屬於落後的階段，在這近 15 年的時間裡，全球掀起了一陣資訊潮，在各國的競爭下，臺灣的科技產業在業者積極用心下終於取得全球一席之地，而領先群雄。

　　旅遊業界從 15 年前一台電腦都沒有的情形下，發展至今電腦硬體全面普及化，電腦軟體取代人員大部分的工作，包含航空訂位系統、全球酒店訂房系統、旅行社

內部作業系統、旅行社電子商務、旅行社行銷網路、部落格的設置、數位影像拉近旅客感官等被制度化。2008 年外交部引進全世界都認證的「晶片護照」，成為繼德國、日本、美國、西班牙、丹麥等國家後，第 60 個使用晶片護照的國家。因此，大部分的國家開始給予臺灣國民短期觀光免簽證之待遇，使臺灣正式走進全球化。

七、兩岸復合白熱化，親中國化期（2008~2012 年）

隨者政府的德政，兩岸在 2008 年終於核可大陸地區旅客可全面進入臺灣觀光，充分體現政府推動兩岸政策「機會最大化、風險最小化」的指導原則，大陸旅客來臺觀光人數持續呈現穩定成長；為了促進兩岸關係的良性互動，臺灣觀光關聯產業的加速發展，期望大陸旅客來臺觀光人數達到兩岸旅遊協議平均每日 3,000 人的標準。

2011 年 7 月開放陸客自由行，未來我方相關機關將持續透過協議議定的機制，或經由海基、海協兩會副董事長層級的對話，持續就大陸觀光客來臺人數的問題，與大陸方面溝通，以充分落實政府開放大陸觀光客來臺的政策目標。在雙方主管機關透過兩岸協議的既定聯繫機制，不斷相互溝通協調，積極採取相關的簡化與放寬措施，再加上雙方組團與接待旅行社密切合作與磨合，大陸旅客來臺觀光的人數逐漸成長。使得臺灣旅遊業者一窩蜂的分食做大陸人士來臺觀光這塊大餅，如果旅行社沒有這樣的產品，將會被業界人形容是退流行，不積極等印象。

八、旅行業財團化期（2012~2015 年）

《旅行業管理規則》近 10 年以來共修正 10 次，期間除 92 年、94 年，二次修正幅度較大外，其餘 8 次均係針對特定條文修正，最近一次係於 99 年修正施行。

2011 年底，政府悄悄的公告了《旅行社管理規則》等 20 餘項，將修正「放寬經理人人數限制」、「非經依法領取旅行業執照者，不得經營。但代售日常生活所需國內海、陸、空運輸事業之客票，不在此限」等，條款於 2012 年 3 月 5 日

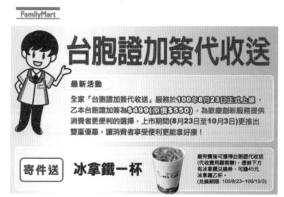

📷 圖 2-1　台胞證加簽超商即起代收 7 天內辦好，收費 499 元，全家便利商店先推出，違法。

法規命令正式頒布。在 2011 年 8 月全家超商新服務 499 元辦台胞證加簽，嚴重違法，經旅行社公會抗議，觀光局指超商此服務有違法之虞，展開調查，若違法將要求業者改正，否則將依《旅行業管理規則》處 9 萬元罰鍰，事件落幕。由此次修正《旅行業管理規則》，日後只要超商籌組旅行社設立一個經理人，便可大大方方，在全臺幾千個據點代收代送件即無違法之虞旅行社之營運將大受影響。仔細分析，依觀光局資料顯示，2010 年中華民國國民出國目的地人數統計報表，臺灣出訪香港人數當年達 2,308,633 人次，出訪大陸達 2,424,242 人次，香港為彈丸之地僅約 1,100 平方公里為臺灣之 33 分之 1，差不多 4 個臺北的大小，觀光人口數豈能達 200 多萬人次，想必大多數是臺灣經由香港前往大陸之旅客；換句話說國人 2010 年前往大陸之旅客達 470 萬人次，若以臺胞證每人代收代送之利潤 200 元來算，1 年約有 10 億臺幣利潤之譜，此法頒布後大型財團將紛紛成立旅行社來瓜分旅行業者業務，嚴重影響旅行社從業人員生存空間。

　　以 3C 產品起家之燦坤 3C 集團，在所設置銷售店面旁成立燦星國際旅行社，2012 年正式掛牌上市上櫃，成為臺灣最大旅行社，共有 117 家實體旅行社門市，這也是財團進入旅行社之實例。

　　旅行業的內部組織管理雖然沒有一定的制度分類或部門設定，甲種及乙種旅行業部門分類較精簡，各個主管有兼任及監督的功能；一個部門得兼營數種不同性質的業務，或一個主管以其經歷背景身兼數個部門的工作也常常可以看到，為何有這種現象呢？探其究竟，經過這些年的經驗，旅行業的利潤空間尚待加強。

九、旅行業產品遊輪化（2016~2019 年）

　　此階段遊輪產品盡出，郵輪基本要素，指海洋、湖泊、河流與人文旅遊結合之能能性。郵輪必要元素，包括供航行設備裝置、餐飲變化、住宿種類、教育性質與遊樂設施等元素，並滿足旅客多元娛樂和休閒度假的目的。郵輪價值，於目的地之易達性、吸引力與整合力等，遊輪旅遊產品，是種有特殊意義之時尚旅行趨勢產業。自從二十世紀末期以來，其都能有每年平均近 8%的成長率，現今為世界旅遊定位之歸依，亦是觀光旅遊業不可或缺的競爭優勢產品。

十、旅行業衰退期（2019~2023 年）

2019 年底適逢 COVID-19 新冠病毒肆虐，導致 2020 年全世界 2/3 國家地區關閉國境，觀光旅遊業衰退到 1990 年光景，國際旅行就此歇息。2021 年已有疫苗產出。2022 年疫情持續國境尚未勘放。唯，疫苗已經產生功效，使染疫者不致重症及死亡。行政院宣布 2022 年 9 月 29 日開始入境臺灣恢復免簽證。入境者隔離政策放寬到 0+7 天，等於入境不用居家隔離。國境終於在 2 年後重新開放，意味著國際旅行又將重啟。2023 年面對疫情之後，各國家地區無不積極的整備好觀光資源，一旦國門大開，相信觀光榮景勢必再現。經過 2 年的疫情肆虐下，全球觀光業進入休眠狀態，汰舊換新與革新之勢比比皆是，亦同時在各個產業中出現，期許旅遊產業能夠全面升級，以全新之面貌迎接新未來，再次創造觀光旅遊業永續經營新景象。

🚌 2-2　旅行業管理規則

中華民國 111 年 11 月 22 日交通部交路（一）字第 11182007974 號令修正發布

第一章　總則

第 1 條　本規則依發展觀光條例（以下簡稱本條例）第六十六條第三項規定訂定之。

第 2 條　旅行業之設立、變更或解散登記、發照、經營管理、獎勵、處罰、經理人及從業人員之管理、訓練等事項，由交通部委任交通部觀光局執行之；其委任事項及法規依據應公告並刊登政府公報或新聞紙。

第 3 條　旅行業區分為綜合旅行業、甲種旅行業及乙種旅行業三種。
　　　　綜合旅行業經營下列業務：
　　　　一、接受委託代售國內外海、陸、空運輸事業之客票或代旅客購買國內外客票、託運行李。
　　　　二、接受旅客委託代辦出、入國境及簽證手續。
　　　　三、招攬或接待國內外旅客並安排旅遊、食宿及交通。
　　　　四、以包辦旅遊方式或自行組團，安排旅客國內外觀光旅遊、食宿、交通及提供有關服務。
　　　　五、委託甲種旅行業代為招攬前款業務。

六、 委託乙種旅行業代為招攬第四款國內團體旅遊業務。

七、 代理外國旅行業辦理聯絡、推廣、報價等業務。

八、 設計國內外旅程、安排導遊人員或領隊人員。

九、 提供國內外旅遊諮詢服務。

十、 其他經中央主管機關核定與國內外旅遊有關之事項。

甲種旅行業經營下列業務：

一、 接受委託代售國內外海、陸、空運輸事業之客票或代旅客購買國內外客票、託運行李。

二、 接受旅客委託代辦出、入國境及簽證手續。

三、 招攬或接待國內外旅客並安排旅遊、食宿及交通。

四、 自行組團安排旅客出國觀光旅遊、食宿、交通及提供有關服務。

五、 代理綜合旅行業招攬前項第五款之業務。

六、 代理外國旅行業辦理聯絡、推廣、報價等業務。

七、 設計國內外旅程、安排導遊人員或領隊人員。

八、 提供國內外旅遊諮詢服務。

九、 其他經中央主管機關核定與國內外旅遊有關之事項。

乙種旅行業經營下列業務：

一、 接受委託代售國內海、陸、空運輸事業之客票或代旅客購買國內客票、託運行李。

二、 招攬或接待本國旅客或取得合法居留證件之外國人、香港、澳門居民及大陸地區人民國內旅遊、食宿、交通及提供有關服務。

三、 代理綜合旅行業招攬第二項第六款國內團體旅遊業務。

四、 設計國內旅程。

五、 提供國內旅遊諮詢服務。

六、 其他經中央主管機關核定與國內旅遊有關之事項。

前三項業務，非經依法領取旅行業執照者，不得經營。但代售日常生活所需國內海、陸、空運輸事業之客票，不在此限。

第4條　　旅行業應專業經營，以公司組織為限；並應於公司名稱上標明旅行社字樣。

📷 圖 2-2 Ibon 購票系統

第二章　　註冊

第 5 條　　經營旅行業，應備具下列文件，向交通部觀光局申請籌設：

一、 籌設申請書。

二、 全體籌設人名冊。

三、 經理人名冊及經理人結業證書影本。

四、 營業處所之使用權證明文件。

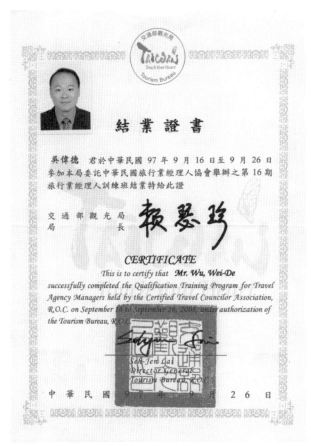

📷 圖 2-3　經理人結業證書影本

第 6 條　　旅行業經核准籌設後，應於二個月內依法辦妥公司設立登記，備具下列文件，並繳納旅行業保證金、註冊費向交通部觀光局申請註冊，屆期即廢止籌設之許可。但有正當理由者，得申請延長二個月，並以一次為限：

一、 註冊申請書。

二、 公司登記證明文件。

三、 公司章程。

四、 旅行業設立登記事項卡。

前項申請，經核准並發給旅行業執照賦予註冊編號，始得營業。

第 7 條　　旅行業設立分公司，應備具下列文件，向交通部觀光局申請：

一、 分公司設定申請書。

二、 董事會議事錄或股東同意書。

三、 公司章程。

四、 分公司經理人名冊及經理人結業證書影本。

五、 營業處所之使用權證明文件。

第 8 條　旅行業申請設立分公司經許可後，應於二個月內依法辦妥分公司設立登記，並備具下列文件及繳納旅行業保證金、註冊費，向交通部觀光局申請旅行業分公司註冊，屆期即廢止設立之許可。但有正當理由者，得申請延長二個月，並以一次為限：

一、 分公司註冊申請書。

二、 分公司登記證明文件。

第六條第二項於分公司設立之申請準用之。

第 9 條　旅行業組織、名稱、種類、資本額、地址、代表人、董事、監察人、經理人變更或同業合併，應於變更或合併後十五日內備具下列文件向交通部觀光局申請核准後，依公司法規定期限辦妥公司變更登記，並憑辦妥之有關文件於二個月內換領旅行業執照：

一、 變更登記申請書。

二、 其他相關文件。

前項規定，於旅行業分公司之地址、經理人變更者準用之。

旅行業股權或出資額轉讓，應依法辦妥過戶或變更登記後，報請交通部觀光局備查。

第 10 條　綜合旅行業、甲種旅行業在國外、香港、澳門或大陸地區設立分支機構或與國外、香港、澳門或大陸地區旅行業合作於國外、香港、澳門或大陸地區經營旅行業務時，除依有關法令規定外，應報請交通部觀光局備查。

第 11 條　旅行業實收之資本總額，規定如下：

一、 綜合旅行業不得少於新臺幣三千萬元。

二、 甲種旅行業不得少於新臺幣六百萬元。

三、 乙種旅行業不得少於新臺幣一百二十萬元。

📷 圖 2-4　COVID-19 新冠疫情前，東南旅行社－員工 1,250 人，資本額 1 億 9,330 萬元，履約保險 9,900 萬元，保證金 748 萬元，公司地點臺北市中山區中山北路二段 60 號 1~8 樓，成立於 1961 年，總公司位於臺北精華地段，成功開拓海內外分公司，據點遍及中國、日本和美國，以提供消費者最方便的旅遊諮詢。

　　綜合旅行業在國內每增設分公司一家，須增資新臺幣一百五十萬元，甲種旅行業在國內每增設分公司一家，須增資新臺幣一百萬元，乙種旅行業在國內每增設分公司一家，須增資新臺幣六十萬元。但其原資本總額，已達增設分公司所須資本總額者，不在此限。

第 12 條　旅行業應依照下列規定，繳納註冊費、保證金：

一、註冊費：

（一）按資本總額千分之一繳納。

（二）分公司按增資額千分之一繳納。

二、保證金：

（一）綜合旅行業新臺幣一千萬元。

（二）甲種旅行業新臺幣一百五十萬元。

（三）乙種旅行業新臺幣六十萬元。

（四）綜合旅行業、甲種旅行業每一分公司新臺幣三十萬元。

（五）乙種旅行業每一分公司新臺幣十五萬元。

（六）經營同種類旅行業，最近二年未受停業處分，且保證金未被強制執行，並取得經中央主管機關認可足以保障旅客權益之觀光公益法人會員資格者，得按（一）至（五）目金額十分之一繳納。

旅行業有下列情形之一者，其有關前項第二款第六目規定之二年期間，應自變更時重新起算：

一、名稱變更者。

二、代表人變更，其變更後之代表人，非由原股東出任，且取得股東資格未滿一年者。

旅行業保證金應以銀行定存單繳納之。

申請、換發或補發旅行業執照，應繳納執照費新臺幣一千元。

因行政區域調整或門牌改編之地址變更而換發旅行業執照者，免繳納執照費。

第 13 條　旅行業及其分公司應各置經理人一人以上負責監督管理業務。

前項旅行業經理人應為專任，不得兼任其他旅行業之經理人，並不得自營或為他人兼營旅行業。

第 14 條　有下列各款情事之一者，不得為旅行業之發起人、董事、監察人、經理人、執行業務或代表公司之股東，已充任者，當然解任之，由交通部觀光局撤銷或廢止其登記，並通知公司登記主管機關：

一、曾犯組織犯罪防制條例規定之罪，經有罪判決確定，尚未執行、尚未執行完畢，或執行完畢、緩刑期滿或赦免後未逾五年。

二、曾犯詐欺、背信、侵占罪經宣告有期徒刑一年以上之刑確定，尚未執行、尚未執行完畢，或執行完畢、緩刑期滿或赦免後未逾二年。

三、曾犯貪污治罪條例之罪，經判決有罪確定，尚未執行、尚未執行完畢，或執行完畢、緩刑期滿或赦免後未逾二年。

四、受破產之宣告或經法院裁定開始清算程序，尚未復權。

五、使用票據經拒絕往來尚未期滿。

六、無行為能力或限制行為能力。

七、受輔助宣告尚未撤銷。

八、曾經營旅行業受撤銷或廢止營業執照處分，尚未逾五年。

第 15 條　旅行業經理人應備具下列資格之一，經交通部觀光局或其委託之有關機關、團體訓練合格，發給結業證書後，始得充任：

一、大專以上學校畢業或高等考試及格，曾任旅行業代表人二年以上者。

二、大專以上學校畢業或高等考試及格，曾任海陸空客運業務單位主管三年以上者。

三、 大專以上學校畢業或高等考試及格,曾任旅行業專任職員四年或領隊、導遊六年以上者。

四、 高級中等學校畢業或普通考試及格或二年制專科學校、三年制專科學校、大學肄業或五年制專科學校規定學分三分之二以上及格,曾任旅行業代表人四年或專任職員六年或領隊、導遊八年以上者。

五、 曾任旅行業專任職員十年以上者。

六、 大專以上學校畢業或高等考試及格,曾在國內外大專院校主講觀光專業課程二年以上者。

七、 大專以上學校畢業或高等考試及格,曾任觀光行政機關業務部門專任職員三年以上或高級中等學校畢業曾任觀光行政機關或旅行商業同業公會業務部門專任職員五年以上者。

大專以上學校或高級中等學校觀光科系畢業者,前項第二款至第四款之年資,得按其應具備之年資減少一年。

第一項訓練合格人員,連續三年未在旅行業任職者,應重新參加訓練合格後,始得受僱為經理人。

第 15-1 條 旅行業經理人訓練由交通部觀光局或其委託之有關機關、團體辦理。

前項之受委託機關、團體,應具下列資格之一:

一、 須為旅行業或旅行業經理人相關之觀光團體,且最近二年曾自行辦理或接受交通部觀光局委託辦理旅行業從業人員相關訓練者。

二、 須為設有觀光相關科系之大專以上學校,最近二年曾自行辦理或接受交通部觀光局委託辦理旅行業從業人員相關訓練者。

第 15-2 條 旅行業經理人之訓練方式、課程、費用及相關規定事項,由交通部觀光局定之或由其委託之有關機關、團體擬訂陳報交通部觀光局核定之。

第 15-3 條 參加旅行業經理人訓練者,應檢附資格證明文件、繳納訓練費用,向交通部觀光局或其委託之有關機關、團體申請,並依排定之訓練時間報到接受訓練。

參加旅行業經理人訓練之人員,報名繳費後至開訓前七日得取消報名並申請退還七成訓練費用,逾期不予退還。但因產假、重病或其他正當事由無法接受訓練者,得申請全額退費。

第 15-4 條 旅行業經理人訓練節次為六十節課,每節課為五十分鐘。

受訓人員於訓練期間,其缺課節數不得逾訓練節次十分之一。

每節課遲到或早退逾十分鐘以上者,以缺課一節論計。

第 15-5 條 旅行業經理人訓練測驗成績以一百分為滿分，七十分為及格。

測驗成績不及格者，應於七日內申請補行測驗一次；經補行測驗仍不及格者，不得結業。

因產假、重病或其他正當事由，經核准延期測驗者，應於一年內申請測驗；經測驗不及格者，依前項規定辦理。

第 15-6 條 旅行業經理人訓練之受訓人員在訓練期間，有下列情形之一者，應予退訓，其已繳納之訓練費用，不得申請退還：

一、 缺課節數逾十分之一者。

二、 由他人冒名頂替參加訓練者。

三、 報名檢附之資格證明文件係偽造或變造者。

四、 受訓期間對講座、輔導員或其他辦理訓練之人員施以強暴、脅迫者。

五、 其他具體事實足以認為品德操守違反職業倫理規範，情節重大者。

前項第二款至第四款情形，經退訓後二年內不得參加訓練。

第 15-7 條 受委託辦理旅行業經理人訓練之機關、團體，應依交通部觀光局核定之訓練計畫實施，並於結訓後十日內將受訓人員成績、結訓及退訓人數列冊陳報交通部觀光局備查。

第 15-8 條 受委託辦理旅行業經理人訓練之機關、團體違反前條規定者，交通部觀光局得予糾正並通知限期改善；屆期未改善者，廢止其委託，並於二年內不得參加委託訓練之甄選。

第 15-9 條 旅行業經理人訓練之受訓人員訓練期滿，經核定成績及格者，於繳納證書費後，由交通部觀光局發給結業證書。

前項證書費，每件新臺幣五百元；其補發者，亦同。

第 16 條 旅行業應設有固定之營業處所；其營業處所與其他營利事業共同使用者，應有明顯之區隔空間。

第 17 條 外國旅行業在中華民國設立分公司時，應先向交通部觀光局申請核准，並依公司法規定辦理分公司登記，領取旅行業執照後始得營業。其業務範圍、在中華民國境內營業所用之資金、保證金、註冊費、換照費等，準用中華民國旅行業本公司之規定。

第 18 條 外國旅行業未在中華民國設立分公司，符合下列規定者，得設置代表人或委託國內綜合旅行業、甲種旅行業辦理連絡、推廣、報價等事務。但不得對外營業：

一、 為依其本國法律成立之經營國際旅遊業務之公司。

二、 未經有關機關禁止業務往來。

三、 無違反交易誠信原則紀錄。

前項代表人，應設置辦公處所，並備具下列文件申請交通部觀光局核准後，於二個月內依公司法規定申請中央主管機關登記：

一、 申請書。

二、 本公司發給代表人之授權書。

三、 代表人身分證明文件。

四、 經中華民國駐外單位認證之旅行業執照影本及開業證明。

外國旅行業委託國內綜合旅行業或甲種旅行業辦理連絡、推廣、報價等事務，應備具下列文件申請交通部觀光局核准：

一、 申請書。

二、 同意代理第一項業務之綜合旅行業或甲種旅行業同意書。

三、 經中華民國駐外單位認證之旅行業執照影本及開業證明。

外國旅行業之代表人不得同時受僱於國內旅行業。

第二項辦公處所標示公司名稱者，應加註代表人辦公處所字樣。

第 19 條　旅行業經核准註冊，應於領取旅行業執照後一個月內開始營業。

旅行業應於領取旅行業執照後始得懸掛市招。旅行業營業地址變更時，應於換領旅行業執照前，拆除原址之全部市招。

前二項規定於分公司準用之。

第三章　經營

第 20 條　旅行業應於開業前將開業日期、全體職員名冊報請交通部觀光局備查。

前項職員有異動時，應於十日內依交通部觀光局規定之方式申報。

旅行業開業後，應於每年六月三十日前，依交通部觀光局規定之格式填報財務及業務狀況。

第 21 條　旅行業暫停營業一個月以上者，應於停止營業之日起十五日內備具股東會議事錄或股東同意書，並詳述理由，報請交通部觀光局備查，並繳回各項證照。

前項申請停業期間，最長不得超過一年，其有正當理由者，得申請展延一次，期間以一年為限，並應於期間屆滿前十五日內提出。

停業期間屆滿後，應於十五日內，向交通部觀光局申報復業，並發還各項證照。

依第一項規定申請停業者，於停業期間，非經向交通部觀光局申報復業，不得有營業行為。

第 22 條 旅行業經營各項業務，應合理收費，不得以不正當方法為不公平競爭之行為。

旅遊市場之航空票價、食宿、交通費用，由中華民國旅行業品質保障協會按季發表，供消費者參考。

第 23 條 綜合旅行業、甲種旅行業接待或引導國外、香港、澳門或大陸地區觀光旅客旅遊，應指派或僱用領有英語、日語、其他外語或華語導遊人員執業證之人員執行導遊業務。但辦理取得合法居留證件之外國人、香港、澳門居民及大陸地區人民國內旅遊者，不適用之。

綜合旅行業、甲種旅行業辦理前項接待或引導非使用華語之國外觀光旅客旅遊，不得指派或僱用華語導遊人員執行導遊業務。但其接待或引導非使用華語之國外稀少語別觀光旅客旅遊，得指派或僱用華語導遊人員搭配該稀少外語翻譯人員隨團服務。

前項但書規定所稱國外稀少語別之類別及其得執行該規定業務期間，由交通部觀光局視觀光市場及導遊人力供需情形公告之。

綜合旅行業、甲種旅行業對指派或僱用之導遊人員應嚴加督導與管理，不得允許其為非旅行業執行導遊業務。

第 23-1 條 旅行業指派或僱用導遊人員、領隊人員執行接待或引導觀光旅客旅遊業務，應簽訂書面契約；其契約內容不得違反交通部觀光局公告之契約不得記載事項。

旅行業應給付導遊人員、領隊人員之報酬，不得以小費、購物佣金或其他名目抵替之。

第 24 條 旅行業辦理團體旅遊或個別旅客旅遊時，應與旅客簽定書面之旅遊契約，並得以電子簽章法規定之電子文件為之；其印製之招攬文件並應加註公司名稱及註冊編號。

團體旅遊文件之契約書應載明下列事項，並報請交通部觀光局核准後，始得實施：

一、 公司名稱、地址、代表人姓名、旅行業執照字號及註冊編號。

二、 簽約地點及日期。

三、 旅遊地區、行程、起程及回程終止之地點及日期。

四、 有關交通、旅館、膳食、遊覽及計畫行程中所附隨之其他服務詳細說明。

五、 組成旅遊團體最低限度之旅客人數。

六、 旅遊全程所需繳納之全部費用及付款條件。

七、 旅客得解除契約之事由及條件。

八、 發生旅行事故或旅行業因違約對旅客所生之損害賠償責任。

九、 責任保險及履約保證保險有關旅客之權益。

十、 其他協議條款。

前項規定，除第四款關於膳食之規定及第五款外，均於個別旅遊文件之契約書準用之。

旅行業將交通部觀光局訂定之定型化契約書範本公開並印製於旅行業代收轉付收據憑證交付旅客者，除另有約定外，視為已依第一項規定與旅客訂約。

第 25 條　旅遊文件之契約書範本內容，由交通部觀光局另定之。

旅行業依前項規定製作旅遊契約書者，視同已依前條第二項及第三項規定報經交通部觀光局核准。

旅行業辦理旅遊業務，應製作旅客交付文件與繳費收據，分由雙方收執，並連同旅遊契約書保管一年，備供查核。

第 26 條　綜合旅行業以包辦旅遊方式辦理國內外團體旅遊，應預先擬定計畫，訂定旅行目的地、日程、旅客所能享用之運輸、住宿、膳食、遊覽、服務之內容及品質、投保責任保險與履約保證保險及其保險金額，以及旅客所應繳付之費用，並登載於招攬文件，始得自行組團或依第三條第二項第五款、第六款規定委託甲種旅行業、乙種旅行業代理招攬業務。

前項關於應登載於招攬文件事項之規定，於甲種旅行業辦理國內外團體旅遊，及乙種旅行業辦理國內團體旅遊時，準用之。

第 27 條　甲種旅行業代理綜合旅行業招攬第三條第二項第五款業務，或乙種旅行業代理綜合旅行業招攬第三條第二項第六款業務，應經綜合旅行業之委託，並以綜合旅行業名義與旅客簽定旅遊契約。

前項旅遊契約應由該銷售旅行業副署。

第 28 條　旅行業經營自行組團業務，非經旅客書面同意，不得將該旅行業務轉讓其他旅行業辦理。

旅行業受理前項旅行業務之轉讓時，應與旅客重新簽訂旅遊契約。

甲種旅行業、乙種旅行業經營自行組團業務，不得將其招攬文件置於其他旅行業，委託該其他旅行業代為銷售、招攬。

第 29 條　旅行業辦理國內旅遊，應派遣專人隨團服務。

第 30 條　旅行業為舉辦旅遊刊登於新聞紙、雜誌、電腦網路及其他大眾傳播工具之廣告，應載明旅遊行程名稱、出發之地點、日期及旅遊天數、旅遊費用、投保責任保險與履約保證保險及其保險金額、公司名稱、種類、註冊編號及電話。但綜合旅行業得以註冊之商標替代公司名稱。

前項廣告內容應與旅遊文件相符合，不得有內容誇大虛偽不實或引人錯誤之表示或表徵。

第一項廣告應載明事項，依其情形無法完整呈現者，旅行業應提供其網站、服務網頁或其他適當管道供消費者查詢。

第 31 條　旅行業以商標招攬旅客，應由該旅行業依法申請商標註冊，報請交通部觀光局備查。但仍應以本公司名義簽訂旅遊契約。

依前項規定報請備查之商標，以一個為限。

第 32 條　旅行業以電腦網路經營旅行業務者，其網站首頁應載明下列事項，並報請交通部觀光局備查：

一、　網站名稱及網址。

二、　公司名稱、種類、地址、註冊編號及代表人姓名。

三、　電話、傳真、電子信箱號碼及聯絡人。

四、　經營之業務項目。

五、　會員資格之確認方式。

旅行業透過其他網路平臺販售旅遊商品或服務者，應於該旅遊商品或服務網頁載明前項所定事項。

第 33 條　旅行業以電腦網路接受旅客線上訂購交易者，應將旅遊契約登載於網站；於收受全部或一部價金前，應將其銷售商品或服務之限制及確認程序、契約終止或解除及退款事項，向旅客據實告知。

旅行業受領價金後，應將旅行業代收轉付收據憑證交付旅客。

第 34 條　旅行業及其僱用之人員於經營或執行旅行業務，對於旅客個人資料之蒐集、處理或利用，應尊重當事人之權益，依誠實及信用方法為之，不得逾越原約定之目的，並應與蒐集之目的具有正當合理之關聯。

第 35 條　旅行業不得以分公司以外之名義設立分支機構，亦不得包庇他人頂名經營旅行業務或包庇非旅行業經營旅行業務。

第 36 條　綜合旅行業、甲種旅行業經營旅客出國觀光團體旅遊業務，於團體成行前，應以書面向旅客作旅遊安全及其他必要之狀況說明或舉辦說明會。成行時每團均應派遣領隊全程隨團服務。

綜合旅行業、甲種旅行業辦理前項出國觀光旅客團體旅遊，應派遣外語領隊人員執行領隊業務，不得指派或僱用華語領隊人員執行領隊業務。

綜合旅行業、甲種旅行業對指派或僱用之領隊人員應嚴加督導與管理，不得允許其為非旅行業執行領隊業務。

第 37 條　旅行業執行業務時，該旅行業及其所派遣之隨團服務人員，均應遵守下列規定：

一、　不得有不利國家之言行。

二、　不得於旅遊途中擅離團體或隨意將旅客解散。

三、　應使用合法業者依規定設置之遊樂及住宿設施。

四、　旅遊途中注意旅客安全之維護。

五、　除有不可抗力因素外，不得未經旅客請求而變更旅程。

六、　除因代辦必要事項須臨時持有旅客證照外，非經旅客請求，不得以任何理由保管旅客證照。

七、　執有旅客證照時，應妥慎保管，不得遺失。

八、　應使用合法業者提供之合法交通工具及合格之駕駛人；包租遊覽車者，應簽訂租車契約，其契約內容不得違反交通部公告之旅行業租賃遊覽車契約應記載及不得記載事項。

九、　使用遊覽車為交通工具者，應實施遊覽車逃生安全解說及示範，於每日行程出發前依交通部公路總局訂定之檢查紀錄表執行，並應符合汽車運輸業管理規則有關租用遊覽車駕駛勤務工時及車輛使用之規定。

十、　遊覽車以搭載所屬觀光團體旅客為限，沿途不得搭載其他旅客。

十一、應妥適安排旅遊行程，並揭露行程資訊內容。

第 38 條 綜合旅行業、甲種旅行業經營國人出國觀光團體旅遊，應慎選國外當地政府登記合格之旅行業，並應取得其承諾書或保證文件，始可委託其接待或導遊。國外旅行業違約，致旅客權利受損者，國內招攬之旅行業應負賠償責任。

第 39 條 旅行業辦理國內、外觀光團體旅遊及接待國外、香港、澳門或大陸地區觀光團體旅客旅遊業務，發生緊急事故時，應為迅速、妥適之處理，維護旅客權益，對受害旅客家屬應提供必要之協助。事故發生後二十四小時內應向交通部觀光局報備，並依緊急事故之發展及處理情形為通報。

前項所稱緊急事故，係指造成旅客傷亡或滯留之天災或其他各種事變。

第一項報備，應填具緊急事故報告書，並檢附該旅遊團團員名冊、行程表、責任保險單及其他相關資料，並應確認通報受理完成。但於通報事件發生地無電子傳真或網路通訊設備，致無法立即通報者，得先以電話報備後，再補通報。

第 40 條 交通部觀光局為督導管理旅行業，得定期或不定期派員前往旅行業營業處所或其業務人員執行業務處所檢查業務。

旅行業或其執行業務人員於交通部觀光局檢查前項業務時，應提出業務有關之報告及文件，並據實陳述辦理業務之情形，不得規避、妨礙或拒絕前項檢查，並應提供必要之協助。

前項文件指第二十五條第三項之旅客交付文件與繳費收據、旅遊契約書及觀光主管機關發給之各種簿冊、證件與其他相關文件。

旅行業經營旅行業務，應據實填寫各項文件，並作成完整紀錄。

第 41 條 綜合旅行業、甲種旅行業代客辦理出入國及簽證手續，應切實查核申請人之申請書件及照片，並據實填寫，其應由申請人親自簽名者，不得由他人代簽。

第 42 條 綜合旅行業、甲種旅行業及其僱用之人員代客辦理出入國及簽證手續，不得為申請人偽造、變造有關之文件。

第 43 條 綜合旅行業、甲種旅行業為旅客代辦出入國手續，應向交通部觀光局或其委託之旅行業相關團體請領專任送件人員識別證，並應指定專人負責送件，嚴加監督。

綜合旅行業、甲種旅行業領用之專任送件人員識別證，應妥慎保管，不得借供本公司以外之旅行業或非旅行業使用；如有毀損、遺失應具書面敘明

理由，申請換發或補發；專任送件人員異動時，應於十日內將識別證繳回交通部觀光局或其委託之旅行業相關團體。

申請、換發或補發專任送件人員識別證，應繳納證照費每件新臺幣一百五十元。

綜合旅行業、甲種旅行業為旅客代辦出入國手續，委託他旅行業代為送件時，應簽訂委託契約書。

第一項委託事項及法規依據應公告並刊登政府公報或新聞紙。

第 44 條 綜合旅行業、甲種旅行業代客辦理出入國或簽證手續，應妥慎保管其各項證照，並於辦妥手續後即將證件交還旅客。

前項證照如有遺失，應於二十四小時內檢具報告書及其他相關文件向外交部領事事務局、警察機關或交通部觀光局報備。

第 45 條 旅行業繳納之保證金為法院或行政執行機關強制執行後，應於接獲交通部觀光局通知之日起十五日內依第十二條第一項第二款第（一）目至第（五）目規定之金額繳足保證金，並改善業務。

第 46 條 旅行業解散者，應依法辦妥公司解散登記後十五日內，拆除市招，繳回旅行業執照及所領取之識別證，並由公司清算人向交通部觀光局申請發還保證金。

經廢止旅行業執照者，應由公司清算人於處分確定後十五日內依前項規定辦理。

第一項規定，於旅行業分公司廢止登記者，準用之。

第 47 條 旅行業受撤銷、廢止執照處分、解散或經宣告破產登記後，其公司名稱，依公司法第二十六條之二規定限制申請使用。

申請籌設之旅行業名稱，不得與他旅行業名稱或商標之讀音相同，或其名稱或商標亦不得以消費者所普遍認知之名稱為相同或近似之使用，致與他旅行業名稱混淆，並應先取得交通部觀光局之同意後，再依法向經濟部申請公司名稱預查。旅行業申請變更名稱者，亦同。但基於品牌服務之特性，其使用近似於他旅行業名稱或商標，經該旅行業者書面同意，且該旅行業者無下列各款情形之一者，得使用相近似之名稱或商標：

一、 最近二年曾受停業處分。

二、 最近二年旅行業保證金曾被強制執行。

三、 使用票據經拒絕往來尚未期滿。

四、 其他經交通部觀光局認有損害消費者權益之虞。

大陸地區旅行業未經許可來臺投資前，旅行業名稱與大陸地區人民投資之旅行業名稱有前項情形者，不予同意。

第 48 條 旅行業從業人員應接受交通部觀光局及直轄市觀光主管機關舉辦之專業訓練；並應遵守受訓人員應行遵守事項。

觀光主管機關辦理前項專業訓練，得收取報名費、學雜費及證書費。

第一項之專業訓練，觀光主管機關得委託有關機關、團體辦理之。

第 49 條 旅行業不得有下列行為：

一、 代客辦理出入國或簽證手續，明知旅客證件不實而仍代辦者。

二、 發覺僱用之導遊人員違反導遊人員管理規則第二十七條之規定而不為舉發者。

三、 與政府有關機關禁止業務往來之國外旅遊業營業者。

四、 未經報准，擅自允許國外旅行業代表附設於其公司內者。

五、 為非旅行業送件或領件者。

六、 利用業務套取外匯或私自兌換外幣者。

七、 委由旅客攜帶物品圖利者。

八、 安排之旅遊活動違反我國或旅遊當地法令者。

九、 安排未經旅客同意之旅遊活動者。

十、 安排旅客購買貨價與品質不相當之物品，或強迫旅客進入或留置購物店購物者。

十一、 向旅客收取中途離隊之離團費用，或有其他索取額外不當費用之行為者。

十二、 辦理出國觀光團體旅客旅遊，未依約定辦妥簽證、機位或住宿，即帶團出國者。

十三、 違反交易誠信原則者。

十四、 非舉辦旅遊，而假藉其他名義向不特定人收取款項或資金。

十五、 關於旅遊糾紛調解事件，經交通部觀光局合法通知無正當理由不於調解期日到場者。

十六、 販售機票予旅客，未於機票上記載旅客姓名。

十七、 販售旅遊行程，未於訂購文件明確記載旅客之出發日期者。

十八、 經營旅行業務不遵守交通部觀光局管理監督之規定者。

第 50 條 旅行業僱用之人員不得有下列行為：
　　　　　一、未辦妥離職手續而任職於其他旅行業。
　　　　　二、擅自將專任送件人員識別證借供他人使用。
　　　　　三、同時受僱於其他旅行業。
　　　　　四、掩護非合格領隊帶領觀光團體出國旅遊者。
　　　　　五、掩護非合格導遊執行接待或引導國外或大陸地區觀光旅客至中華民國
　　　　　　　旅遊者。
　　　　　六、擅自透過網際網路從事旅遊商品之招攬廣告或文宣。
　　　　　七、為前條第一款、第二款、第五款至第十一款之行為者。

第 51 條 旅行業對其指派或僱用之人員執行業務範圍內所為之行為，推定為該旅行
　　　　　業之行為。

第 52 條 旅行業不得委請非旅行業從業人員執行旅行業務。但依第二十九條規定派
　　　　　遣專人隨團服務者，不在此限。
　　　　　非旅行業從業人員執行旅行業業務者，視同非法經營旅行業。

第 53 條 旅行業舉辦團體旅遊、個別旅客旅遊及辦理接待國外、香港、澳門或大陸
　　　　　地區觀光團體、個別旅客旅遊業務，應投保責任保險，其投保最低金額及
　　　　　範圍至少如下：
　　　　　一、每一旅客及隨團服務人員意外死亡新臺幣二百萬元。
　　　　　二、每一旅客及隨團服務人員因意外事故所致體傷之醫療費用新臺幣十萬元。
　　　　　三、旅客及隨團服務人員家屬前往海外或來中華民國處理善後所必需支出
　　　　　　　之費用新臺幣十萬元；國內旅遊善後處理費用新臺幣五萬元。
　　　　　四、每一旅客及隨團服務人員證件遺失之損害賠償費用新臺幣二千元。

📷 圖 2-5　日本教父之稱，天喜旅行社 1 億元債權保證 3,000 萬現鈔安大眾之心，已成為旅
行業間之傳奇事件及人物

旅行業辦理旅客出國及國內旅遊業務時，應投保履約保證保險，其投保最低金額如下：

一、 綜合旅行業新臺幣六千萬元。

二、 甲種旅行業新臺幣二千萬元。

三、 乙種旅行業新臺幣八百萬元。

四、 綜合旅行業、甲種旅行業每增設分公司一家，應增加新臺幣四百萬元，乙種旅行業每增設分公司一家，應增加新臺幣二百萬元。

旅行業已取得經中央主管機關認可足以保障旅客權益之觀光公益法人會員資格者，其履約保證保險應投保最低金額如下，不適用前項之規定：

一、 綜合旅行業新臺幣四千萬元。

二、 甲種旅行業新臺幣五百萬元。

三、 乙種旅行業新臺幣二百萬元。

四、 綜合旅行業、甲種旅行業每增設分公司一家，應增加新臺幣一百萬元，乙種旅行業每增設分公司一家，應增加新臺幣五十萬元。

履約保證保險之投保範圍，為旅行業因財務困難，未能繼續經營，而無力支付辦理旅遊所需一部或全部費用，致其安排之旅遊活動一部或全部無法完成時，在保險金額範圍內，所應給付旅客之費用。

第 53-1 條　依前條第三項規定投保履約保證保險之旅行業，有下列情形之一者，應於接獲交通部觀光局通知之日起十五日內，依同條第二項第一款至第四款規定金額投保履約保證保險：

一、 受停業處分，停業期滿後未滿二年。

二、 喪失中央主管機關認可之觀光公益法人之會員資格。

三、 其所屬之觀光公益法人解散或經中央主管機關認定不足以保障旅客權益。

第 53-2 條　旅行業依規定投保履約保證保險，應於十日內，依交通部觀光局規定之格式填報保單資料。

第 54 條　（刪除）

第四章　獎懲

第 55 條　旅行業或其從業人員有下列情事之一者，除予以獎勵或表揚外，並得協調有關機關獎勵之：

一、 熱心參加國際觀光推廣活動或增進國際友誼有優異表現者。

二、 維護國家榮譽或旅客安全有特殊表現者。

三、 撰寫報告或提供資料有參採價值者。

四、 經營國內外旅客旅遊、食宿及導遊業務，業績優越者。

五、 其他特殊事蹟經主管機關認定應予獎勵者。

第 56 條　　（刪除）

第 57 條　　（刪除）

第 58 條　　依第十二條第一項第二款第六目規定繳納保證金之旅行業，有下列情形之一者，應於接獲交通部觀光局通知之日起十五日內，依同款第一目至第五目規定金額繳足保證金：

一、 受停業處分者。

二、 保證金被強制執行者。

三、 喪失中央主管機關認可之觀光公益法人之會員資格者。

四、 其所屬觀光公益法人解散者。

五、 有第十二條第二項情形者。

第五章　附則

第 59 條　　旅行業有下列情事之一者，交通部觀光局得公告之：

一、 保證金被法院或行政執行機關扣押或執行者。

二、 受停業處分或廢止旅行業執照者。

三、 無正當理由自行停業者。

四、 解散者。

五、 經票據交換所公告為拒絕往來戶者。

六、 未依第五十三條規定辦理者。

第 60 條　　甲種旅行業最近二年未受停業處分，且保證金未被強制執行並取得經中央觀光主管機關認可足以保障旅客權益之觀光公益法人會員資格者，於申請變更為綜合旅行業時，就八十四年六月二十四日本規則修正發布時所提高之綜合旅行業保證金額度，得按十分之一繳納。

前項綜合旅行業之保證金為法院或行政執行機關強制執行者，應依第四十五條之規定繳足。

第 61 條　　（刪除）

第 62 條　旅行業受停業處分者，應於停業始日繳回交通部觀光局發給之各項證照；停業期限屆滿後，應於十五日內申報復業，並發還各項證照。

第 63 條　旅行業依法設立之觀光公益法人，辦理會員旅遊品質保證業務，應受交通部觀光局監督。

第 64 條　旅行業符合第十二條第一項第二款第六目規定者，得檢附證明文件，申請交通部觀光局依規定發還保證金。

旅行業因戰爭、傳染病或其他重大災害，嚴重影響營運者，得自交通部觀光局公告之次日起一個月內，依前項規定，申請交通部觀光局暫時發還原繳保證金十分之九，不受第十二條第一項第二款第六目有關二年期間規定之限制。

旅行業依前項規定申請暫時發還保證金者，應於發還後屆滿六個月之次日起十五日內，依第十二條第一項第二款第一目至第五目規定，繳足保證金；第十二條第一項第二款第六目有關二年期間之規定，於申請暫時發還保證金期間不予計算。

第 65 條　依本規則徵收之規費，應依預算程序辦理。

第 66 條　民國八十一年四月十五日前設立之甲種旅行業，得申請退還旅行業保證金至第十二條第一項第二款第二目及第四目規定之金額。

第 67 條　（刪除）

第 68 條　本規則自發布日施行。

參考文獻　REFERENCES

全國法規資料庫，旅行業管理規則，2022

　　https://law.moj.gov.tw/LawClass/LawAll.aspx?pcode=K0110002

全家便利商店，台胞證加簽，超商即起代收，7 天內辦好　收費 499　全家先推出

　　http://www.appledaily.com.tw/appledaily/article/headline/20110824/33618644/

代收台胞證加簽恐罰，全家喊卡，

　　http://www.family.com.tw/Marketing/IntegrationSource/482931977/

　　http://www.appledaily.com.tw/appledaily/article/headline/20110908/33654214/

交通部觀光局新聞稿

　　http://admin.taiwan.net.tw/news/news_d.aspx?no=249&d=5086&tag=2

東南旅行社資料與保險

　　http://admin.taiwan.net.tw/travel/travel_d.aspx?no=203&d=13532

東南旅行社，http://www.settour.com.tw/

太陽網，天喜旅行社 1 億元債權保證 3,000 萬現鈔

　　http://www.suntravel.com.tw/news/23662

ETTODAY 東森新聞雲，財務危機跳票千萬　天喜旅行社欠保證金遭撤照

　　http://www.ettoday.net/news/20140619/369665.htm

呂江泉，2021，郵輪旅遊概論—郵輪百科事典（第五版），新文京開發出版股份有限
　　公司

MEMO:

Chapter

03

旅行業行銷管理

3-1 旅行業銷售通路

3-2 觀光旅遊業特性

3-3 觀光旅客消費心理

行銷大師科特勒(Philip Kotler)自從 1967 年《行銷管理學》(Marketing Management: Analysis, Planning, Implementation and Control)出版以來，商業世界改變很多，科特勒的觀念也不斷與時俱進，不過他始終認為，4P(Product; Price; Place; Promotion)依舊是行銷分析的重要基石，只是每一個概念都已發展出專屬的工具組合，如價格組合(price mix)、通路組合(place mix)等等。

在「行銷的戰略面」，STP(Segmentation-Targeting-Positioning)是最重要的核心概念，談企業如何做市場區隔、發展產品定位和差異化策略。

旅遊業亦在行銷的「戰術面」定位，4P 行銷組合(Product; Price; Place; Promotion)此思考架構屬局及重要的項目。觀光旅遊戰場中的這 4 個行銷元素中，定價(Price)則包括新產品定價、折扣降價等；通路(Place)則包括通路發展、通路價值、物流、零售等事項；產品(Product)包括產品定義、產品組合、周邊利益（如包裝、保證）、售後服務等工作；而一般人最常接觸的銷售推廣(Promotion)才是廣告、推銷、溝通、直效行銷等。

🚌 3-1　旅行業銷售通路

一、旅行業價值創造與生產

旅遊產業可視為一個價值創造與生產的系統，系統的參與者區分為四大類：生產者、配銷商、促進者及消費者（顏正豐，2007；Poon, 1993）。四者共同合作、組織進行生產與提供服務給消費者。

（一）產業供給者

1. **生產者(Producers)**：直接提供旅遊相關服務的企業，包括航空公司、旅館、運輸業、娛樂場所等。這些企業並非只為了服務旅客而存在，他們也要直接面對旅客及提供服務、活動以及由旅客直接購買與消費的產品。

2. **配銷商(Distributors)**：包括旅程經營商(Tour Operators)、旅行社(Travel Agents)。旅程經營商向生產者大量的購買，再以包辦的行程銷售給旅行社，或是直接銷售給最終的消費者，賺取其中價差。旅行社則擔任生產者及旅程經營商的銷售通路，從中賺取佣金。

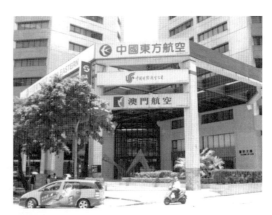

📷 圖 3-1　中國東方航空集團公司－簡稱東航集團，總部位於上海，是中國三大骨幹航空運輸集團之一。

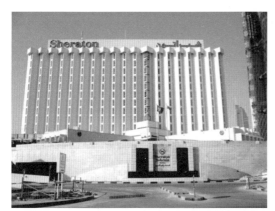

📷 圖 3-2　喜來登度假酒店

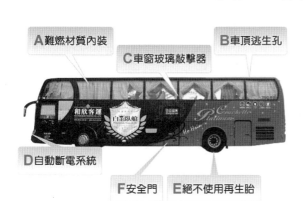

📷 圖 3-3　1999 年和欣客運成立，其資本額 4.5 億新臺幣，臺南市新營區是公司管理總部，營業大客車彈性 300 多輛，員工人數約 750 人，18 個場站，6 個轉運站，還規劃 4 座現代化停車暨保修廠，營運範圍有公路汽車客運業、市區客運業及遊覽車客運業，全省國道客運運輸是經營之重點。持續性規畫有 7 條國道經營路線，還有 2 條臺中市區公車路線，經營目標為臺灣西部與北市到高雄等路線。

📷 圖 3-4　金展旅行社－1996 年，來自金展旅行社正式將自主旅遊部門，獨立創設成為金展旅行社，並將服務項目發展向自主旅遊的軟體，如今金展已儼然成為國內自主旅遊產品的專門店，以及深度之旅的行家。

3. **促進者(Facilitators)**：為輔助與推展的機構，民間企業、政府機關、全球通路系統、信用卡公司、會議規劃公司(Meeting Planners)。

📷 圖 3-5　名生旅遊－成立於 2003 年，董事長與幾位高階主管，在航空、飯店、觀光局、新聞界等不同領域均已經營了 20 數年的光陰，累積了相當豐沛的人脈資源，因此名生旅遊甫一成立便獲得了來自所有相關業界的全力支持與協助，多年的實戰經驗與旅客肯定的口碑更奠定了國內赴日旅遊業務圈中，成為領導先驅的角色，不斷的引領著國內業者團結、開發與創新。

4. **消費者(Consumers)**：享受旅遊服務的旅客，包括：個人的休閒旅客、團體的休閒旅客、企業獎勵員工的獎勵旅遊及商務旅客等。

（二）產業的通路

　　學者 Cook(1999)將旅遊產業的通路分為三種型態：一階層、二階層、三階層的通路，以下就各通路結構加以說明：

1. 一階層通路

　　指消費者直接與生產者如航空公司、旅館、租車公司、餐廳、主題樂園，直接購買產品與服務，消費者與生產者之間，雙方直接接觸不再透過中間商的協助。合併商(Consolidator)與旅遊俱樂部(Travel club)是旅遊產業中特殊的中間商形態，合併商購買額外的存貨，譬如是還沒賣出的機票，之後將這些存貨以折扣的價格販賣給下游，旅遊俱樂部讓會員在飛機快起飛時日，以便宜的價格來購買尚未賣出的機位。

　　合併商和旅遊俱樂部擔任撮合的角色，為買賣商創造雙贏，讓生產者可以銷售出易逝性的產品，同時又可以在過程中，提供消費者真正的特價服務，它們就像是航空公司的直營點。

2. 二階層通路

　　指旅遊上游供應商透過中間商，間接銷售給獨立、半自助式或套裝旅遊消費者系統，雖然這種通路結構比買賣雙方直接接觸複雜，但是這種通路結構可以簡化消費者的旅遊流程，對生產者而言，也比較有效率及效益，旅行社提供各式各樣的服務，但是並不擁有任一種提供的服務。旅行社就像是生產者的銷售營業處，並以佣金做為報酬。佣金的比例是由航空公司協會與旅行業協會所共同訂定，有些生產者認為佣金是費用的一部分，如果直接與消費者接觸，佣金的支出就可以減少，但是在配銷的通路中，旅行社仍擔任促進流程的重要角色，它提供銷售與資訊的連結的功能，簡化旅遊的安排，將旅遊相關的資訊詳細的傳遞給消費者了解，並擔任專家的角色，回答旅遊相關的問題。

3. 三階層通路

　　在三階層通路中，許多活動和特性是與一階層與二階層通路相同，但是在其中多增加一層中間商：包括旅程經營商、會議與消費者的事務處(Convention and Visitors Bureaus)。在這種通路結構中，中間商的功能可能會重複，許多旅行社也如同旅程經營商一樣，包裝及銷售旅遊產品。

　　旅程經營商向各個生產者分別購買與預訂大數量的服務，之後再組合起來，將規劃組裝好的行程，再轉售給旅行社或是給消費者，旅程經營商並不是以收取佣金

的方式獲取利潤，而是以價差作為利潤的來源。因為大筆的購買及預定服務，且承銷一定數量的交易，因此可以比較優惠的價格取得資源，之後再以較高的價位出售，如下圖 3-6 所示。

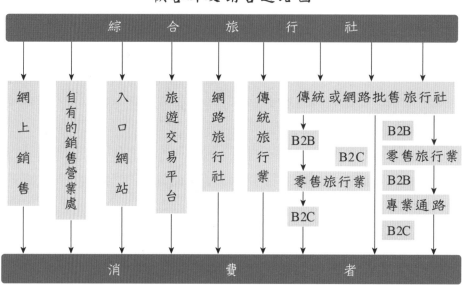

圖 3-6　顧客群及銷售通路圖
資料來源：本文作者整理

 3-2　觀光旅遊業特性

一、獨特的性質

（一）消費經驗短暫

消費者對於大部分的觀光服務經驗通常較為短暫，例如，搭乘飛機旅行以及造訪旅遊行程中的景點等，其消費時間大部分在幾小時或幾天以內。一旦產品或服務品質未達消費者的需求，無法退貨、亦無法要求重新體驗。因此，對觀光業者而言，如何增加消費者對觀光產品的認知，使其充分感受觀光服務的體驗，是非常重要的。

（二）強調有形的證據

一般消費者在購買服務時通常非常仰賴一些有形的線索或證據。如網路上之評論。因為，根據這些有形的資訊，可以評估該公司產品品質的依據，行銷人員可以透過這些依據做出管理，理性的建議消費者做出正確的選擇。

（三）強調名聲與形象

由於觀光產業提供的產品大部分是無形的服務與體驗，再者，消費者的購買行為通常是有非理性與情緒化的反應。因此，企業的名聲與形象，就成為觀光業者強化消費者心裡形象與需求的重要因素。

（四）銷售通路多樣性

觀光產品與服務的銷售通路相當廣泛，由於業者大都已規劃銷售管道系統，而非由一個獨特的旅遊仲介機構進行銷售，例如：旅行社及遊程包辦公司（綜合旅行社薹售業）。此外，「網際網路」是現代流行的科技產物，在潮流的影響下，提供業者另類的行銷通路，可以徹底地達到全球化行銷的功能。

（五）購買體驗與回憶

對消費者而言，所購買的產品最終是一種體驗與一個回憶。而事業中的各相關體系，乃是為達成這美好體驗與回憶之間，互相牽引及交互作用的觀光服務業。

（六）產品被複製性

對大多數的觀光服務業而言，其所提供的產品與服務非常容易被複製，因為觀光業者無法將競爭對手排除於「觀光製造商」之外，所以，觀光業者所設計的產品與提供的服務，均無法申請專利，同時也被同業或競爭者抄襲、引用，而進行銷售。

（七）重視淡、旺季之平衡

由於觀光產業獨特的特質，其淡、旺季節尤其明顯。因此，觀光業的促銷活動特別需要實現策略規劃，業者對於淡季的促銷特別重視，因為適當的促銷活動可以引爆觀光的賣點，但是，也必須重視旺季與淡季間商品之差價，以平衡兩者之間的差異，符合消費者之感觀，達到市場均衡發展之目的。

二、產品的行銷通路

（一）旅行業通路面

1. 雲端科技重要性

透過網際網路普遍性使資訊快速流通，帶動雲端科技，任何地點、區域，無時無刻只要它是開放的，都可以找到需要的訊息而產生交易。雲端的理念帶來無限制的訊息互換及交易空間，這是觀光服務旅行業必須跟上時代的潮流與腳步。

2. 廣大的平台與通路（行業結盟）

旅遊的資源、資訊需要共享，通路亦需多樣性的發展。旅行業本身的行銷通路除了傳統的方式之外，需透過同業及異業的合作，以期達到行銷多元化、產業全面化的功能及特質。

3. 同質性組織的通路

現代的社會活動層面是國際化，全球具有同質性的社群組織屬性團體遽增，必須從事各項旅遊活動推廣。如，扶輪社、獅子會等；此種社團組織因背景、理念、訴求相近，所以組織性非常強。當它組成了一個旅遊團隊時，我們稱它為 Affinity Group，其活動力及人數都有超強的爆發力，又以獎勵旅遊 Icentive Tour 的需求亦走俏，如會展團體、保險機構及直銷企業，因講求業績的突破，並給予特別的回饋，也造就以品質為訴求旅遊活動機制。

📷 圖 3-7　中脈健康產業集團－一家以健康生態養生產品為主導，提供養生養老服務等多元化發展的大型高科技健康產業集團，集團母體為南京中脈科技控股有限公司，每年均會舉辦大型的海外員工旅遊及會議。

（二）消費者涉入面

1. 消費者自主性使然

　　傳統團體旅遊的模式已不再是票房保證，旅行業全面化多樣性產品的選擇，提供消費者：團體行程組裝、自主性的散客自由行(FIT Package)、半自由行之套裝行程，已受到消費者的青睞。因此，多方面提供行程之單位旅遊（Unit Package 旅遊的零組裝）選項，是現在的旅遊趨勢，如機位艙等、飯店選擇、餐食安排、觀光景點選項等。

2. 互動性提高

　　消費者現已「反客為主」的提出各項需求條件，再由旅行業因應滿足其需求而安排，消費者的自主性高，不只要有所選擇，更期盼能依其意願去取得必要的資源。因此，旅行業者必須在其專業及資訊取得的形況下，提供更直接且有用的訊息給消費者，使其達到需求。

3. 旅客涉入購買產品的程度

種類	說明
高度涉入 (High Involvement)	對產品有高度興趣，投入較多時間與精力去解決購買問題，產品價格較昂貴，消費者需要較長的時間考慮，並蒐集很多資訊比較，較重視品牌選擇。
低度涉入 (Low Involvement)	不願意投入較多時間與精力去解決購買問題；購買過程單純，購買決策簡單。
持久涉入 (Enduring Involvement)	對某類產品長久以來都有很高的興趣；品牌忠誠度高，不隨意更換及嘗試新的品牌。
情勢涉入 (Situation Involvement)	購買產品屬於暫時性或變動性，常在一個情境狀況下產生購買行為，不會花時間去瞭解產品，不注重品牌，隨時改變購買決策與品牌，價格在市場上都是屬於比較低價的產品。

三、旅行業傳統的行銷模式

模式	內容
旅行社自行設立分公司	全國各地設立直屬或財務獨立的分公司，由於現在資訊科技的發達，各地分公司存在的方式各有不同，較傾向為財務獨立的分公司（利潤中心制），以銷售總公司產品為主要標的，提高利潤。

模式	內容
旅行社聯合行銷 PAK	當個別的旅行社，所能創造的銷售量不足以達到經濟量產規模，則會向同業尋求合作的機會，以確保出團率提高及節省開銷。
媒體行銷	運用媒體的廣告通路樹立品牌形象，並增加出團量。如廣播電視，網際網路、車廂廣告、報章雜誌等。
口碑行銷	資格較老，信譽保證，口碑不錯的旅行社，在一定的消費層內保持其商譽於不墜，持續出團，保有利潤。
靠行制度	類似旅遊經紀人的靠行人員，憑著善解人意的口碑及地緣關係存在之優勢，惟其銷售通路正迅速減少中，除非提升其服務素質並轉化為真正的旅遊經紀人角色，否則不容易生存。
旅行社結盟	綜合旅行社結盟或加盟至其旗下或成為其分公司並與其網站連線。
異業之結盟	找有興趣及相對條件的大企業、大飯店、銀行及信用卡公司、顧問公司、出版公司、展覽會議公司等合作，來做全面性之推廣、商機無限。

四、現代的行銷方式

行銷模式	行銷內容
網路旅行社	網站之營運為主要通路，大部分為大企業底下的一環，不需要負太多盈虧的責任，降低了許多傳統旅行社的人力成本。
票務中心旅行社	以行銷機票及航空公司套裝產品為主。電子商務最大的特色就是網路會幫您找到解決問題的方法，即在顧客需要的條件範圍內，會提供多樣的選擇，並協助決定那一組最合適，票務中心及網路旅行社都具有此功能。
旅遊資訊交換中心	從業人員有資源共享的理念，彼此不計較出團名義，提供整個旅遊市場資訊給旅客運用。同時，提供給悠閒或退休人員，隨時可以後補，購買到較低的旅遊產品，造成三贏的局面。
旅遊經紀人	旅行社人事成本太高，業務人員也在自我提升其服務素質。因此，不領基本底薪的旅遊經紀人應運而生（目前大部分以靠行的形態出現），在旅行社強化資訊功能下，旅遊經紀人只要手持一部手提電腦即可，全方位的隨時隨地提供旅遊訊息，並正確而快速的展示產品的完整性。
資料庫行銷	一般的旅行社經過數年的經營後，都累積不少的客戶群。所以，定期的重拾舊客戶名單，就其生日、結婚紀念日、問卷回函卡等，給其一些驚喜並使其感到窩心，這些事也都可以由電腦來處理。

3-3　觀光旅客消費心理

一、觀光動機

動機(Motivation)：需求所引起，消費者透過需求獲得滿足來減輕個人的焦慮與不安。所以動機被視為支配旅遊行為的最根本驅力，其目的為保護、滿足個人或提高個人的身價，其中尤以遊憩動機最為重要。

觀光動機之產生，係同時受到兩個層面的驅力促使。一為社會心理的推力因素；二為文化的拉力因素，說明如下：

因素	釋義	舉例
推力因素 (Push Factor)	指涉及一些促使個體去旅遊的社會因素。	1. 想看不一樣的東西。 2. 去渡假充電。 3. 離開現實環境，去療傷、止痛。
拉力因素 (Pull Factor)	指旅遊地的拉力，是吸引觀光客前往的因素。	1. 購物方便，食物便宜，食材新鮮。 2. 偶像演唱會，某項運動的比賽地。 3. 他國不同文化、歷史、風俗、民情。

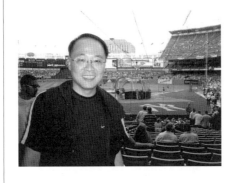

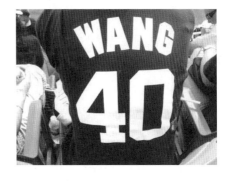

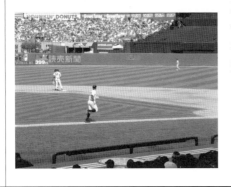

王建民於紐約洋基隊擔任投手一職表現優異，成為臺灣之光，吸引愛好棒球旅客前往洋基球場朝聖。稱之為拉力因素，驅使旅客前往目的地旅遊之拉力。

二、觀光行為(Tourism Behavior)

心理學的解釋是思考(Thought)、感情(Feeling)及行動(Action)的組合與表達。

表 3-1　觀光客行為涵蓋外顯行為和內隱行為

行為分類	內容釋義
外顯行為 (Explicit Behavior)	指個體表現在外，可被他人察覺到或看見的行為，如我們日常生活的一舉一動，是可透過觀察而得知的行為。
內隱行為 (Implicit Behavior)	是個體表現在內心的行為，包括感覺、知覺、記憶、想像、思維、推理、判斷等心理學活動，為心理歷程的感情層面。 （張春興，2004）大部分個體可自己察覺得到，旁人卻無法看見，指人的內心活動，例如：感情、慾望、認知、推理與決定行為等之內心狀態，較不易觀察取得，或稱為心理歷程。

研究發展心理學、社會心理學、觀光心理學的觀點而言，行為的表現必須從歷史上人類生存的整個歷程加以觀察，因為人類行為的發展是具有生物性、成長性和連貫性；亦即從出生到死亡，人類經歷人格、智力及情緒的成熟，也同時發展人與人之間的社會行為。從神經與生物科學方面的心理學加以探討，人的行為與人腦和神經系統有直接的關係。如佛洛伊德認為，性與攻擊能力相對於行為動力是屬於原始本能；認知心理學派認為人類行為是高等的心智活動，如思維、記憶、智慧、信息的傳遞與分析等，其涉及我們日常生活之各項活動，如獲得新知、面對問題、策劃生活、美化人生等具體活動所需的內在歷程。

從現代心理學的角度來看，觀光客在從事旅遊活動時，所表現出來的旅遊行為，與在工作、宗教活動或政治活動中的行為表現大體是一致的，亦即人類的各種活動之間，並無明顯的界線存在，人類對從事旅遊消費與旅遊訊息的注意力和其他的活動差異不大，如工作、娛樂、人際關係等，因為觀光行為是人類行為中的一環，和其他的行為一樣，都是人性的特質，以下就行為科學的目的、觀光客行為研究向度以及影響觀光客行為的因素等三方面加以詳述。

三、行為科學(Behavior Science)

觀光客行為是人類行為中的一環。因此，可以從行為科學概念之探索、描述、解釋及預測來分析觀光客行為。

（一）探索(Exploration)

目的乃在於企圖決定某一事項是否存在，如年輕族群的旅遊人口中，是女性多或是男性多，無論任何一性別居多，均就值得針對此現象加以探索。

（二）描述(Description)

更進一步清楚定義某一現象，或是瞭解受測者某一層次中的差異性，如國人旅遊人口中，哪一階層的觀光客數目最多，測試時針對受試者的性別、年齡層、教育程度、職業類別、整體收入、家庭生命週期等加以描述，才能獲得精確的現象描述。

（三）解釋(Explaination)

檢視兩個或兩個以上現象的因果關係，是科學研究的目的，解釋事項要有實證知識，通常用來測定各變項間的因果關係，一件事物要經過科學處理後才能呈現事實(Fact)，透過合理解釋的才是真相(Truth)。一般科學家們對於一件事物的解釋，經常使用什麼(What)、如何(How)、為什麼(Why)等三種解釋層面。如比較整體經濟狀況好壞，觀光客的旅遊意願差異之研究時，雖然好壞不是影響旅遊意願高低的唯一因素，但卻可以解釋二者互為因果。

（四）預測(Prediction)

科學研究的目的，解釋對所發生事實的說明，而預測則是對未發生的事，即未來的行為現象，作出預測。換言之，運用行為科學可以預測觀光客的行為模式。

簡言之，我們可以把觀光客行為視為人類行為的一環，而且是用行為科學的方法做研究。探索、描述、解釋、預測則是本書對於觀光客行為研究的目的；簡述學者對科學研究在觀光客心理學的看法，歸納出三個理論，如下表：

理論	理論釋義
態度理論 (Attitude)	描述觀光客的偏好、旅遊決策及態度改變的依據，提供我們瞭解觀光客對舊品牌的偏好，以及新偏好的產生是如何被創造和影響。
知覺理論 (Perception)	讓我們瞭解觀光客是如何看待一項旅遊產品，以及對產品賦予何種意義。為何有些廣告可以吸引觀光客注意，並引起態度改變，有些卻無法得到觀光客的青睞。
動機理論 (Motivation)	讓我們瞭解觀光客為什麼要旅遊？其需求是什麼？如何滿足？有哪些是一致性的需求？哪些是多樣化的旅遊需求？

四、觀光知覺(Tourism Perception)

（一）知覺的原理

　　每一個人處在一個大環境中無時無刻不受著環境的影響，也同時影響著環境。在這交互作用的過程中，隨著人們的差異，不同人會賦予環境不同的意義，這就是心理學家所謂的「知覺」（鄭伯壎，1983）。簡言之，就是對外來刺激賦予意義的過程，可以看作是我們瞭解世界的各個階段。我們知覺物體事件和行為，在腦中一但形成一種印象後，這種印象就和其他印象一起被組織成一種對個人有意義的基模(Pattern)，這些印象和所形成的基模會對行為產生影響（蔡麗伶等，1990）。

　　對觀光從業人員而言，知覺這一因素更是重要，因為這關係到他所提供的服務和所做的推廣工作，在觀光客心目中所產生的整體印象，如果觀光客所知覺到的訊息（媒體廣告、宣傳文宣、名人代言等）、所知覺到的事件（飛機機艙設備、飯店等級、旅遊地形象、餐廳的佳餚）、所耳聞的聲音（如機艙、飯店游泳池旁、餐廳裡播放的音樂）、所嗅到的味道（如機上的餐食、飯店烹飪的味道等），都成為觀光客的知覺線索，加上觀光客原來的認知基模，就成為觀光客個體解釋旅遊現象的「知覺」（蔡麗伶等，1990；Dann & Jacobsen, 2002）。

（二）知覺的定義(Perception)

學者	定義
袁之琪、游衡山等 (1990)	是指人腦對直接作用於腦部的客觀事物所形成的整體反映。知覺是在感覺的基礎上形成的，它是多種刺激與反應的綜合結果。日常生活中人們會接觸到許多刺激（如顏色、亮度、形體、線條或輪廓），這些刺激會不斷的衝擊人的感官，同時也會透過感官對這些刺激做反應。知覺即是人們組織、整合這些刺激組型，並創造出一個有意義的世界意象過程。
張春興 (2004)	個體對刺激的感受到反應的表現，必須經過生理與心理的兩種歷程。生理歷程得到的經驗為感覺(Sensation)，心理歷程得到的感覺為知覺。感覺為形成知覺的基礎，前者係由各種感覺器官（如眼、耳、口、鼻、皮膚等）與環境中的刺激接觸時所獲取之訊息，後者則是對感覺器官得來的訊息，經由腦的統合作用，將傳來的訊息加以分析與解釋，即先「由感而覺」、「由覺而知」。
張春興 (1996)	知覺是客觀事物直接作用於人的感覺器官，人腦對客觀事物整體的反應。例如，有一個事物，觀光客透過視覺器官覺知它具有橢圓的形狀、黃黃的顏色；藉由特有的嗅覺器官感到它有一股獨特的臭味；透過口腔品嚐到它甜軟的味道；觀光客把這事物反映成「榴槤」這就是知覺。知覺和感覺一樣，都是當前的客觀事物直接作用於我們的感覺器官。

學者	定義
張春興 (1996)	腦中形成的對客觀事物的直觀形象反應，客觀事物一旦離開我們感覺器官所及的範圍，對事物的感覺和知覺也就停止了。知覺又和感覺不同，感覺反應的是客觀事物的個別屬性，而知覺反映的是客觀事物的整體。

（三）知覺過程(Perceptual Process or Framework)

　　透過對事件的察覺、認識、解釋然後才反應的歷程；此反映包括外在表現或態度的改變或兩者兼之（藍采風、廖榮利，1998）。如前述，我們在面臨某種環境時，會以我們的感官獲得經驗，然後再將這些經驗加以篩選，以使得這些經驗對我們有意義（榮泰生，1999）；所以，知覺過程可以說是一種心理及認知的歷程（藍采風、廖榮利，1998）。

過程	釋義	舉例
需求 (Needs)	人們的生理需求對人類如何知覺刺激有很大的影響。	一位快要渴死的人會看見實際不存在的綠洲，快餓死的人也會看見實際不存在的食物。
期望 (Expectation)	我們對旅遊的知覺也會受到先前的知覺和期望所影響。	觀光客到巴黎就是要買香水，香水就成了他最主要的知覺選擇。
重要性 (Salience)	指個人對某種事物重要性的評估，對個人越重要的事，個人越有心要去注意。	即將結婚的人，對「蜜月旅行」的資訊會格外注意、青年學子對於「遊學」的訊息則較注意。
過去的經驗 (Past Experience)	大多數的動機來自於過去的經驗，常成為影響個體知覺選擇的重要的內在因素。	觀光客根據去過的經驗，經常特別注意去過的旅遊地，「去過」成為注意的重要因素。

　　旅遊的環境裡，觀光客旅遊地知覺，特別注意到能使參訪者感覺舒服的設備和景觀，學者稱為服務景觀(Service scapes)(Bitner,1990,1992;Yang & Brown,1992)，例如旅遊地的水面、植被、色彩、聲音、空氣流動和物質等，以及使觀光客舒服的設備，凡此均為服務的品質。與服務的品質相等的名詞則為親切(Noe, 1999)。學者將親切(Friendliness)分為五個要素：信賴、保證、具體感受、同理心和責任。

（四）旅遊地的服務知覺

要素	釋義
信賴 (Reliability)	指旅遊如期望中的安排，如住宿旅館依約定提供非吸菸房間而值得信賴。
保證 (Assurance)	指旅遊地服務人員的能力與訓練品質，能保證遊客受到應有的服務態度。
具體感受 (Tangibles)	指旅遊地的軟硬體設備，如建物環境以及工作人員給遊客的感受。
同理心 (Empathy)	指旅遊地能設身處地為遊客著想，讓遊客感受到貼心的服務。
責任 (Responsiveness)	指能即時提供協助，即時回應要求，讓觀光客感受關切的服務。

（五）旅遊地意象

　　許多社會科學家與學者在學術研究上都不斷使用意象(Image)這個名詞，其意義隨著使用者認知領域而有所不同，大部分與各樣的媒體廣告、消費者權益、觀光態度、回憶記憶、認知期盼值與期待等連結(Pearce, 1988)。

（六）知覺風險(Perceived Risk)

學者	研究釋義
Bauer (1960)	心理上的不安全感，在消費者的購買行為中，可能無法預知結果的正確性，而這些結果可能無法令消費者感到滿意，因此，在購買決策中所隱含結果的「不確定性」。
Cox (1967)	消費者每一次的購買行為都有其購買目標。因此，當消費者在決策過程中，無法決定何種購買決策，最能符合或滿足其目標，或在購買後才發現無法達到其預期的目標時，形成知覺風險。
顧萱萱(2001)	決策過程的不確定性。購買後消費者主觀上所受到的損失大小。
王國欽(1995)	為旅遊者在旅遊過程或行程中可感受到之風險，此風險之產生主要來自行程中或目的地的旅遊服務條件。
曹勝雄(1998)	第一階段為旅遊產品購買前的風險，此來自產品的不確定及產品資訊不對稱所產生；第二階段是在旅遊消費的當時發生，因領隊和導遊接觸以及對目的地景觀的感受。

（七）觀光相關研究對旅遊地意象的定義整理如下

研究者	定義
Hunt(1975)	潛在拜訪者對一個地區所持的知覺。
Lawson and Baud-Bovy (1977)	個體對特別地方所持的一個知識、印象、偏愛、想像力和情緒的表達。
Crompton(1979)	個體對旅遊地的信念、想法和印象的總和。
Stringer(1984)	知覺或是概念上資訊的一個反應或是陳述。
Dichter(1985)	整體印象包括一些情緒。
Phelps(1986)	對一個地方的感覺或知覺。
Frigden(1987)	對於標的、人、地方或是事件的心理表述，在觀察者之前它是非實際的。
Ahmed(1991)	當旅遊地或景點成為休閒追求的目的地時，觀光客所「看到」、所「感受到」的一切。
Gartner(1993)	不同產品與特性的複雜結合。
Kotler(1994)	對於旅遊地個人信念、想法、感覺、經驗和印象的最終結果。
Baloglo and McLeary(1999)	一個態度組合，包含個人對於旅遊地的知識、情感和印象的心理表述。
Tapachai and Waryzak(2000)	心理的標準。

資料來源：Pearce(2005), p.92.

五、顧客滿意度定義

學者	研究後之定義
Oliver (1981)	滿意度是一種針對特定交易的情緒反應,經由消費者本身對產品事前的消費經驗與期待的不一致，而產生的心理狀態,此經驗則會成為個人對於購買產品的態度，並形成下次消費時的期望基準,周而復始的影響,特別是在特定的購買環境時。
Oliver & Desaarbo (1988)	則進一步認為服務品質是顧客滿意的先行變數,而顧客滿意可從二個角度來看： 1. 是顧客消費活動或經驗的結果。 2. 可被視為一種過程。

學者	研究後之定義
Fornell (1992)(1994)	提出滿意度是指可直接評估的整體感覺,消費者會將產品與服務和其理想標準作比較。因此,消費者可能對原本的產品或服務感到滿意,但與原預期比較後,又認為產品是普通的;新顧客要比維持舊顧客的成本來得高,所以可藉由良好的顧客服務,使所提供的產品更具差異化,也提出高顧客滿意度,能為企業帶來許多利益: 1. 提高目前顧客的忠誠度。 2. 降低顧客的價格彈性。 3. 防止顧客流失。 4. 減少交易成本。 5. 減少吸引新顧客的成本。 6. 減少失敗成本。 7. 提高企業信譽。
石滋宜 (1994)	「顧客滿意度測量手法」一文中,對顧客滿意度所下的定義認為:消費者滿意度是指消費者所購買的有形商品與無形服務的滿意程度,消費者在使用商品或接受服務之後,如果效果超過原來的期待,即可稱之為滿意,反之亦然。

(一) 顧客滿意度之重要性

　　顧客的存在是企業生存的基本條件,因為顧客具有消費能力或消費潛力,所以加強客戶的滿意度,是一個絕對優先的必要條件;企業的營收與價值,必須找出滿足客戶需求的方法,才能營造與客戶之間最密切的關係;根據美國連鎖飯店的統計,吸引一位新顧客惠顧所花費的成本,是留住一位舊有客戶所花成本的十倍。

　　Fornell(1992)對瑞典的企業作顧客滿意度的調查分析,得到下列六點結論:

1. 重複購買行為是企業獲利的重要來源。

2. 防守策略未受重視造成既有消費者的流失。

3. 顧客滿意可帶來企業的利潤。

4. 顧客滿意度降低及失敗產品的成本。

5. 顧客滿意度有助於良好形象的建立。

6. 顧客滿意度與市場占有率相關。

曾光華(2007)，顧客滿意度的形成因素眾多，他認為可分為下列三項：

期望 (Expectation)	即顧客在使用產品或服務前對該產品或服務的預期與假想，產品表現不如期望導致不滿；產品表現達到或超越期望則帶來滿意。
公平 (Equity)	顧客會比較本身與他人的「收穫與投入的比例」，若本身的比率較小，則產生不滿；若雙方比率相等，或本身的比率較大，則滿意。
歸因 (Attribution)	綜合考慮產品表現的原因歸屬、可控制性、穩定性而形成滿意度。若產品或服務不符期望的原因是出自產品或服務本身，則不滿意的程度會大幅上升，若出自產品之外，則不滿意的程度不致大幅上升。

（二）滿意度與再購意願

學者	研究後發現
Kotler (2003)	認為當顧客購買商品或服務後，會有某種程度的滿意或不滿意，若顧客滿意，將可能再次購買或有較高的再使用意願。
Jones & Sasser (1995)	認為顧客購買滿意後，再購買只是其基本行為，除此之外還會衍生其他，如口碑、公開推薦等行為。對特定公司的人、產品或服務的依戀及好感，說明好的滿意度會衍生更多的口碑及推薦。
Soderlund (1998)	認為顧客滿意度與再購買及再購買數量三者之間有正相關聯。

（三）滿意度模型

1. 滿意度模型疊

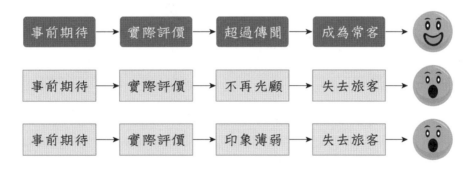

2. 旅客滿意度之事前期待與實際評價

滿意度公式
滿意度公式：S ＝ P－E
S：Satisfaction 滿意度
P：Perception 感受
E：Expectation 預期

滿意度判斷
E－P ＜ 0 滿意度高
E－P ＝ 0 滿意度普通
E－P ＞ 0 滿意度低

（四）購買習慣與行為

　　旅遊市場一線人員必須瞭解消費者的購買習慣與購買行為、以滿足消費者的需求，並有效地和他們溝通達成交易目的；一線人員必須瞭解以下問題(6W+1H)：

6W+1H	瞭解問題
Who	哪些人構成旅遊目標市場及出國旅遊需求？
What	他們想要購買哪些旅遊產品？想要如何規劃旅遊的行程？
Why	他們為什麼購買這些旅遊產品？購買這些產品有何目的？
Who else	還有誰參與了購買過程？還想要誰來幫他們規劃？
How	他們以什麼消費方式購買旅遊產品？或應該用什麼消費方式購買？
When	他們在什麼時候接收到產品的訊息？什麼時候購買該旅遊產品？
Where	他們應該在哪裡購買該旅遊產品？哪裡購買會有不同的折扣？

◎ 旅客購買行為模式－刺激反應模式如下。

市場產品促銷	其他方面的刺激		消費者特徵	消費者決策過程		消費者的決策
產品 價格 通路 促銷	經濟 技術 政治 文化	→	文化特徵 社會特徵 個人特徵 心理特徵	確認需要 資訊收集 方案評價 購買決策 售後行為	→	旅遊產品的選擇 旅行業者選擇 購買時機 購買金額 （或數量）

六、旅遊銷售技巧

　　隨著網際網路、資訊科技、電子商務的快速發展，旅遊產品已進入多元化的時代；在旅遊產品的行銷(Marketing)上，已不再如過往般單純。消費者對旅遊產品的需求開始斤斤計較，不僅要求行程安排合理化，更希望能夠個人化(Personalized)，究竟要如何取得豐富的資訊及廣大通路平台來滿足消費大眾，也就變得格外重要。

傳統旅行社會以各地成立分公司或異業結合等方式行銷，現在則是大企業財團跨足旅行業，即上游供應商直接設立旅行社，旅行社直接與這些大企業結盟，或設立網路旅行社、旅行社同業之間用電子商務及網站等方式結盟以便獲取網路交易的先機，期望快速獲得交易商機。

一線人員(The FrontLine Sales Person)，目前的旅遊市場在內憂外患下，可用殺戮戰場來形容，且微利時代來臨，旅行業生存空間也越來越小，隨著網路的發達，消費者選購產品透過的方式太多，可以利用的資訊面太大，可以選擇旅遊地區性太廣，無形中提高消費者的假象專業度，另一方面進入旅行業的門檻不高，部分從業人員的專業度引人詬病，專業知識普遍貧乏，是業界急需提升及改進的地方。

（一）一線人員定義

旅行社一線人員，指的是旅行社業務員，是旅行社與顧客接觸最頻繁的人，其他行業這類人員稱為「跨越邊線者(Boundary Spanners)」，大部分是來自各大專院校觀光旅運系畢業，小部分來自於其他科系；尤其，進入此行業不需要完整的資歷，惟公司會提供知識平臺、教育訓練，並將現有的公司客戶，交由一線人員進行面對面的銷售，一線人員的定義如下。

名稱	定義	釋義
一線人員 (The Front Line Person)	與顧客接觸最頻繁的人，其他行業亦稱為跨越邊線者 (Boundary Spanners)	1. 第一線人員的工作就是服務。
		2. 在顧客眼中他們就代表整個企業或組織。
		3. 他們是品牌的代表。
		4. 他們是行銷該企業或公司形象的人。

資料來源：吳偉德(2010)

（二）一線人員的重要性

我們提出「公司」、「員工」、「顧客」三個關係如圖 3-8，此三個介面關聯性相互牽引的；一線人員在公司的邊界工作，將外部客戶和環境與組織內部營運連結，需要瞭解、過濾、解釋，整個組織型態與其外部顧客的資訊與資源上，扮演極重要的腳色。如營業所人員、接受訂單及必須經常以電話聯繫的人員、櫃檯人員、電話總機人員、出納人員、公關（行政）人員、專櫃小姐、司機、警衛人員等。但在其他產業中，跨越邊線者可能是高薪、高學歷的專業人士，如：醫生、律師、教師等，皆算是第一線服務人員。這些跨越邊線的職位，經常是一份高壓力的工作（吳偉德，2010；黃鵬飛，2007; Zeithaml & Bitner, 2000），以下介紹是一線人員行銷與公司、

員工、客戶之關係。

方式	介面	釋義
外部行銷	公司與顧客	主要強調公司應該對顧客設定承諾，其一切承諾必須符合實際，過度承諾，會使公司與顧客關係不穩固且微弱。
內部行銷	公司與員工	公司不僅提供，更要提升履行承諾的保證，並賦予動機及傳遞技巧、工具運用予員工，以提升其能力。
互動行銷	員工與顧客	講究的是一種傳遞承諾，顧客與公司的互動，都關係到承諾的履行與否，此刻員工所扮演的角色及功能，是藉由銷售活動直接與顧客進行服務接觸，用以達到公司所設定的履行承諾。
此三種行銷活動，主要還是為了與顧客建立及維護長久穩定的關係。		

資料來源：吳偉德(2010)

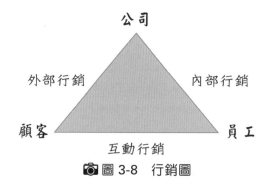

📷 圖 3-8　行銷圖

（三）本文作者，在「旅行社－線人員與知識管理」一文研究報告中解析如下

名詞	層面	研究結果
一線人員	企業文化	必須建構在組織的合作、促進學習的動機、業務的養成。
	知識管理	專業經理人知識領導有助於一線人員的知識管理。
	資訊科技	只是一種媒介，旅遊商品為非實體性，無法取代傳統銷售。
	組織績效	需經理人導入師徒模式、獎勵制度、任務報告有相關聯性。
	學習養成	業前的養成有賴學校教育、家庭背景、生長環境來強化。

資料來源：吳偉德(2010)

（四）旅行業與顧客之互動

學者 Robert Lauterborn 認為旅行業者的 4P 必需與顧客的 4C 相對應，如下表：

旅行業端		顧客端
產品(Product)	←→	顧客的需求(Customer Needs and Wants)
價格(Price)	←→	顧客所能負擔的費用(Cost to the Customer)
通路(Place)	←→	使用方便性(Convience)
推廣(Promotion)	←→	溝通與認知(Communication)

參考文獻　REFERENCES

經理人，行銷是什麼？為了滿足市場需求所作的一切準備

　　http://www.managertoday.com.tw/articles/view/35168

中國東方航空

　　http://www.ceair.com/about/zjdh/t2013812_11832.html

關於喜來登

　　http://www.starwoodhotels.com/sheraton/about/index.html

和欣客運

　　http://www.ebus.com.tw/ebus/about.html

Skyteamlogo

　　http://mm.alitalia.com/HU_HU/millemiglia/redeeming_miles/partner-airlines/skyte
　　am.aspx

品睿博士的銷售心法，2022，Marketing Management Kotler2022－精選在臉書
　　/Facebook/Dcard 上的焦點新聞和熱門話題資訊，

　　https://big.gotokeyword.com/article/4011858

Larry Lien，2022，STP 分析：市場分析與產品定位策略

　　https://www.hububble.co/blog/stp

吳偉德，2022，領隊導遊實務與理論，新文京開發出版股份有限公司

Chapter

04

旅行業人員管理

4-1　旅行業內勤人員管理

4-2　旅行社業務人員管理

4-3　領隊導遊人員管理

The Practice And Theory Of
TRAVEL & TRANSPORTATION
MANAGEMENT

　　旅遊業旅行社人員工作本身所有內容就是環環相扣，不可切割，旅遊行程及產品，從出發到結束是集結所有部門分工合作而成，旅行社人員工作內容雜項太多，很難界定及區分所有工作職掌。在中小型的旅行社因公司業務有限，人員精簡，所以一人必須身兼數職。

　　旅遊市場，常因淡旺季明顯，經營內容有限，形成市場區隔，走專精路線，必然是時勢所趨，進入旅行社門檻不高，產品利潤微薄，且資金有限，無法雇用太多人員。由此可知，旅行社在大環境的使然，形成了異於其他行業別之完整性，而形成獨樹一格之公司制度。此章是以完整的大型綜合旅行社部門及人員編制來敘述，甲種及乙種旅行社的人員編制，是綜合旅行社其一或其二之部門，但「小而巧、小而好」，只要其具備專業知識，滿足消費者之要求，那其他都不過只是次要的問題罷了。

 4-1　旅行業內勤人員管理

一、旅行社作業人員

（一）產品部亦稱線控部（Tour Planning，簡稱 TP）

1. 一般為公司生產行程產品之部門，是綜合旅行社薑售業最重要的部門。

2. 由總經理負責，以線別區分設置線控經理、副理等主管。

3. 負責產品之開發設計與估價，產品分為年度定期出發團體及個別出發。

4. 需與航空公司及各國當地旅行社互動，並傳遞訊息而做出企劃案。

5. 電腦資料檔案要很豐富，且最好能隨時組裝成個別的行程產品。

6. 需有充足的領隊陣容，平時即保持互動、訓練並預約旺季之帶團。

7. 資深專業領隊的專長應運用其優勢、設計或主導一些特殊、深度之旅遊產品行程。

（二）團控部亦稱作業部（Operator，簡稱 OP）

1. 一般為線控附帶管理之部門，公司最主要內部作業部門，簡單說就是大型工廠之生產線，若此部門管理不當，將嚴重影響旅行社營運。

2. 由副總經理負責，以線別、團別區分設置的線控經理、副理等主管。

3. 負責掌握每一旅行團從出國前之作業至說明會，以及回國後之作業流程。

4. 負責公司收送證件、辦理簽證、訂定機位、行程、飯店、餐食等管理。

5. 與領隊作出團前的交接，作每一團的結團之團帳報表。

6. 電腦能力必須很強，且最好能隨時上架組裝好的產品。

7. 證照組是本部門管轄範圍，對於簽證業務的掌控要靈活。

二、旅行社票務人員

（一）FIT 票務部(FIT Ticket Dpt.)

1. 本部門設經理、副主管及票務員數人。

2. 大部分的公司都為 IATA 會員，規模大的公司加入 BSP 的服務。

3. 部門裝設 CRS 之系統如 ABACUS，AMADEUS 或 GALILEO 系統。

4. 有的公司且成立票務中心(TICKETING CENTER)，直接銷售給直客。

5. 處理所有有關機票購票、訂位、退票或其他周邊服務的業務，如電子機票，航空公司 FIT PACKAGES…等。

（二）團體票務部(Group Ticket Dpt.)

1. 本部門設經理、副主管、票務員、業務員，該部門獨立外務人員數人。

2. 大部分的公司都為 IATA 會員，規模大的公司加入 BSP 的服務。

3. 部門裝設 CRS 之系統如 ABACUS、AMADEUS 或 GALILEO 系統。

4. 成立票務中心(TICKETING CENTER)，銷售給其他旅行同業。

5. 處理所有有關機票購票、訂位、退票或其他周邊服務的業務，如電子機票，航空公司 FIT PACKAGES…等。

> **註** 經營成功的大型躉售業，一定有非常龐大及完整的團體票務部，因為銷售航空公司「團體機票」與躉售銷售「團體旅遊機票」在每年固定的期間內累積數量，或稱達到「切票數量」，達到航空公司的配給，將可分到一筆可觀的獎金，專業術語為「航空公司後退款」，簡稱「Airline Incentive」，少則數百萬，多則數千萬。

三、國內旅遊作業人員

（一）國民旅遊部(Domestic Tour Dpt.)

1. 由總經理負責，設置經理、副理等主管。

2. 獨立 OP 人員及業務人員數名。

3. 主要負責企劃、規劃、開發國內旅遊之業務。

4. 業務人員應為全方位之人員，從接生意、估價，甚至帶團，經常是一手包辦。

5. 經常接待數以百計的遊客同時出發，故領團人員群的建立實屬重要。

6. 由於經常有員工之獎勵旅遊，故有的須配團康活動道具、音響等基本設備。

7. 因國內旅客需求，此部門必須管理及訓練大量的專業領團人員來服務。

（二）入境部(Inbound Tour Dpt.)

1. 由總經理負責，設置副總經理、經理、副理等主管。

2. 負責所有全世界入境臺灣的旅客，包含中國大陸。

3. 主要企劃國內旅遊行程、飯店、餐食、娛樂、交通等設計估價報價。

4. 負責訓練、規劃華語、外語導遊人員。

5. 有些國外旅行社或公司機構，限於語言考量，經常需指定專人服務。

6. 開發國內景點景區、飯店、餐食、娛樂、交通等，簽約督導等工作。

7. 近年國外及大陸人士來臺觀光增加，性質與國旅不同需專人服務。

四、旅行社資訊部門

（一）電子商務部亦稱網服部(Electronic Commerce Dpt.)

1. 商務時代的來臨，也成了此部門重要的業務服務項目。

2. 部門設置經理數名，高階主管並不多，大部分是商務部門成員。

3. 主要是提供商務客人個別出國購票、旅館訂房及其他證照之服務。

4. 商務客人因要配合客戶需求，行程多變，需要較熟識及有耐心之專人服務。

5. 客戶公司的出國業務，由專人負責則更能提供一貫作業的優質服務。

6. 有些外商公司，限於語言考量，經常指定專人服務。

7. 負責接待、聯繫、回覆由網路系統而來之客戶。

（二）電腦資訊室(Computer Information Technology Dpt.)

1. 部門設主管及電腦工程師數名。

2. 部門主要負責公司產品、行程製作、產品上網及更新與維護等工作。

3. 若其性質為網站旅行社，則其人員的配置會大量偏向資訊科技人員。

4. 主要負責將產品的維護做最快速的處理，更新網誌。

5. 需要維護公司電腦系統，建置主機配備，更新電腦組織作業。

6. 網路廣告刊登，需要注意網路點閱、流量、停留時間、網路報名狀況。

7. 如公司有做薑售，需要注意 B2C、B2B、B2B2C 等維護更新。

🚌 4-2　旅行社業務人員管理

　　延續談及一線人員在旅行社的重要性，此節將有深入的敘述，傳統的行銷方式都是交由一線人員進行面對面的銷售，即使網路資訊系統再發達進步，也不可能取代傳統的銷售模式，因為旅行社是一個「人」的事業，所有關於「人」的事業都無法為網路銷售模式來取代，以下為旅行社直接與客戶接觸的人員。

一、旅行社業務人員

（一）業務部亦稱直客部(Outbound Sales Dpt.)

1. 由副總經理負責，分設置的業務經理、副理數名主管來管理。

2. 直接針對消費者業務為主，銷售公司所有產品，業務必須掛業績、責任額。

3. 是公司獲取利潤，賴以生存的部門，也是重要的生產部門。

4. 負責接待、開發、維繫、服務，公司所有的新舊客戶。

5. 擔任簡報、標團、講解、教育訓練、知識分享等工作。

6. 負責大型企劃案的全部作業。

7. 亦擔任出國帶團之領隊人員。

（二）躉售部亦稱團體部(Outbound Wholesale Sales Dpt.)

1. 大型綜合旅行社從事躉售業務才存在的部門，一般正常需配置 30 人。

2. 副總經理負責，設置業務經理、副理數名主管來管理各個區域的業務。

3. 以同業業務為主，銷售公司所有產品，業務必須掛業績、責任額。

4. 公司重要作出量化產品的部門，以量制價，來控制產品成本。

5. 負責接待、開發、維繫、服務，公司所有的同業新舊客戶。

6. 擔任協助同業簡報、標團、講解、教育訓練、知識分享等工作。

7. 負責協助同業或直接參與大型企劃案的全部作業。

8. 亦擔任出國帶團之領隊人員。

9. 負責企業成立之網路旅行社及企業旅行社之間的合作開發案。

（三）會展獎勵部門(MICE Dpt.)

1. 由總經理負責，分設置的業務經理、副理數名主管來管理。

2. 針對會展、獎勵旅遊、會議、特殊活動業務為主，幫客戶量身打造所有客戶之需求，業務經營範圍以利潤為主。

3. 公司獲取利潤，賴以生存的部門，也是重要的生產部門。

4. 負責接待、開發、維繫、服務，公司所有的新舊客戶。

5. 擔任簡報、標團、講解、教育訓練、知識分享等工作。

6. 負責大型企劃案的全部作業。

7. 亦擔任出國帶團之領隊人員。

二、旅行社業務助理(Indoor)

　　業務助理工作非常的繁瑣，但所擔負的責任不大，全部都是執行面的工作，一個同業部門的編制大約是兩位，大型的躉售業會配備 6~8 人，有此可見業務量的龐大；一個公司好的業務助理 Indoor 人員，等於一個好的賢內助，在公司幫業務員完成大部分的工作，使業務員在外拼命的接業績，達成使命。現今，大部分的業務助理 Indoor 人員，幾乎都是各大專院校的實習生，實習期間讓學生可以初步的瞭解，旅行社的業務，以下為其工作內容。

（一）業務部分

1. 公司內接聽同業電話接收訊息，必須詳細記錄。
 (1) 旅行社的名稱、來電者先生小姐姓名、公司或私人電話、手機。
 (2) 記錄詢問同業所需行程名稱、出發日期、想報名人數。
 (3) 適時告知負責當區業務人員訊息。
 (4) 過濾是否是同業身分，再進行報價。
 (5) 確認當區業務人員，並及時 Call Out，請業務人員及時拜訪同業。

2. 當業務員在外出，幫其 Mail 或 Fax 行程，並能夠解釋行程重點內容。

3. 執行部門主管交代業務事項，並幫業務人員做線上報名。

4. 部門會議做記錄。

5. 每月製作業務報表，供業務主管使用。

（二）同業電子報及 DM

1. 每週固定時間，製作同業 DM 數份，利用大量郵件設定發送 E-mail 給同業（通常星期一～星期五，上、下午各發送一次）。

2. 每週固定時間一次，用繪圖軟體製作同業電子報，提供同業訊息。

3. 各線 DM 數張，經主管核對無誤，印好 DM，隔天業務員可以發放 DM。

（三）工作日誌

1. 收取業務人員每日的業務報告，交給相關業務組長及業務經理。

2. 負責謄寫及追蹤業務人員業務來源訊息及狀況。

3. 上傳業務直售或躉售部門，每日業務進度記錄表送給線控主管和團控。

（四）維護公司系統

1. 同業公司及個人基本資料維護。

2. 同業 E-mail address 資料維護。

3. 業務人員新交換的名片做系統維護。

（五）維護 B2B 資料

1. 新增同業 B2B 帳戶，帳戶更新。

2. 新增 B2B 的同業，做一次電話確認。

三、送機人員（大部分是外包製）

（一）公司內部作業

1. 送機人員於前一日向旅行社團控詢問可否領取證件（護照、機票、行李掛牌），送機交接名單兩份，並配合後續事宜。

2. 檢查護照，效期（以出發日算起必須有六個月效期），姓名（須同時與機票、簽證核對）。

3. 檢查機票，是否為電子機票。姓名、本數、COUPON 張數（第一個目的地撕下後，請在確認後段張數是否正確），路線(ROUTING)、班次時間等。

（二）公司外部作業

1. 送機人員當日提早三小時到機場辦理登機手續。

2. 負責收取全團團員護照並刷出登機證。

3. 協助領隊辦理行李登機手續及其他事項。

4. 協助領隊處理突發狀況，如客人當日未到機場(No Show)，立即處理旅客證件相關等問題。

> **補充**　每個部門人員的配置，則在部門經理之下，設置副理 1~2 名，副理之下設置主任 1~3 名。基層的 OP Controller 或 Sales Representative 則視業務量或性質適度排定。某些營業或生產單位，則以個別或聯合的利潤中心制度存在，以加強營運成本的概念及提升各個部門的獲利率，規模相當大的旅行社，其部門才較齊全完整。

4-3　領隊導遊人員管理

在此章節針對國內之導遊、領隊、領團人員、導覽人員等，作解釋及定位，使讀者有一個初步的概念，也可瞭解工作特性使命及管理方向。

一、導遊人員

（一）規範一覽表

本章就目前臺灣旅遊領隊、導遊及領團人員，規範一覽表如下：

項目類別	導遊	領隊	領團人員	導覽人員
英　語 華　語 第三語	業界泛稱 Tour Guide(T/G)	業界泛稱 Tour Leader(T/L)	領團人員 (Professional TourGuide)	專業導覽人員 (Professional Guide)
屬　性 語　言	專任、約聘 觀光局規範之語言	專任、約聘 觀光局規範之語言	專任、約聘 國語、閩南、客語	專任、約聘 國語、閩南、外國語
主管機關	交通部觀光局	交通部觀光局	相關協會及旅行社	各目的事業主管機關
證　照	觀光局規範之證照 外語、華語導遊	觀光局規範之證照外語、華語領隊	各訓練單位自行辦理考試發給領團證	政府單位規範工作證觀光局、內政部等
接待對象	引導接待來臺旅客 英語為 Inbound	帶領臺灣旅客出國 英語為 Outbound	帶領國人臺灣旅遊，泛指國民旅遊	本國人、外國人
解說範圍	國內外史地 觀光資源概要	國外史地 觀光資源概要	臺灣史地 觀光資源概要	各目的特有自然生態及人文景觀資源
相關協會名稱	中華民國導遊協會	中華民國 領隊協會	臺灣觀光領團人員發展協會	事業主管機關 博物館、美術館
法規規範	導遊人員管理規則	領隊人員 管理規則	相關協會及旅行社	公務或私人主管機關

資料來源：本作者整理

（二）專業人員種類及功能工作範圍

依臺灣旅遊實務上，領隊導遊及領團人員，就其種類及工作範圍分析一覽表：

導遊種類	導遊工作範圍
導遊人員 (Tour Guide)	指執行接待或引導來本國觀光旅客旅遊業務，而收取報酬之服務人員。
專業導覽人員 (Professional Guide)	指為保存、維護及解說國內特有自然生態及人文景觀資源，由各目的事業主管機關在自然人文生態景觀區所設置之專業人員。
領隊人員 (Tour Leader)	係指執行引導出國觀光旅客，執行團體旅遊業務，而收取報酬之服務人員。
領隊兼導遊 (Through out Guide)	臺灣旅遊市場旅行業者在經營歐美及長程路線，大都由領隊兼任導遊，指引出國旅行團體。抵達國外開始即扮演領隊兼導遊的雙重角色，國外若有需要則僱用單點專業導覽導遊，其他不再另行僱用當地導遊，沿途除執行領隊的任務外，並解說各地名勝古蹟及自然景觀。

導遊種類	導遊工作範圍
司機兼導遊 (Driver Guide)	指執行接待或引導來本國觀光旅客旅遊業務而收取報酬之服務人員，本身是合格的司機，亦是合格的導遊；臺灣旅遊市場已開放大部分國家來臺自由行，自由行因團體人數的不同而僱用適合的巴士類型，司機兼導遊可省下部分的成本，對旅客服務的內容不變，國外亦有此作法；尤其以大陸旅遊自由行更具便利性。
領團人員 (Professional Tour Guide)	依據《旅行業管理規則》第 29 條規範，旅行業辦理國內旅遊，應派遣專人隨團服務。而所謂的隨團服務人員即是領團人員，係帶領國人在國內各地旅遊，並且沿途照顧旅客及提供導覽解說等服務的專業人員。

（三）國外規範導遊人員

以上係規範臺灣之導遊、導覽、領隊人員，以下為國外相關之導遊導覽人員種類及工作範圍一覽表：

國外導遊種類	導遊工作範圍
定點導遊 (On Site Guide)	在一定的觀光景點，專司此一定點之導覽解說人員，屬於該點之導覽人員。大部分以國家重要資產為主，如臺北二二八紀念公園內的臺灣博物館、美國紐約大都會博物館、法國巴黎凡爾賽宮等。

國外導遊種類	導遊工作範圍
市區導遊 (City Tour Guide)	只擔任此一市區之導遊人員，負責引導帶領解說來此地遊覽之旅客，通常還備有保護旅客安全任務，屬於該城市旅行社約聘人員，如印度首都新德里、埃及路克索、義大利西西里島等。
專業導遊 (Professional Guide)	通常需有專業知識背景，負責導覽重要地區及維護該地安全及機密，屬於該區域聘僱人員，如加拿大渥太華國會大廈、美國西雅圖 Nike 總部、荷蘭阿姆斯特丹鮮花拍賣中心。

國外導遊種類	導遊工作範圍
當地導遊 (Local Guide)	指擔任全程或地區性專職導遊，負責引導帶領解說來此地遊覽之旅客，屬於旅行社聘僱或約聘人員，如臺灣的導遊人員、中國大陸的地陪或全陪、美國夏紐約導遊與泰國導遊等。

以上為國外常見之導遊導覽人員。其他還上有形形色色種類之導遊導覽人員，導遊必須兼任翻譯工作等等，此類多屬於非英語系國家，如巴布亞新幾內亞、非洲、中南美洲等，本文在此不一一贅述。

（四）針對我國導遊領隊人員未來發展方向分析

種類別	分析
導遊人員 (Tour Guide)	分為專任及特約導遊兩種，每位導遊人員都想成為旅行社專任導遊，但必須在技術及經驗上多加磨練；成熟、經驗好的導遊人員並不想專任，因當有重要團體時，即可以團論酬或選擇有挑戰性的團體；有了當導遊的實力，則可以晉升為帶國外團體之領隊兼導遊。

種類別	分析
專業導覽人員 (Professional Guide)	需具有一定專業知識，是各目的事業主管機關在自然人文生態景觀區所設置之專業人員，條件由各目的事業主管機關聘僱，有一定的保障，如上下班固定時間，唯不能如國外領隊兼導遊周遊列國。
領隊人員 (Tour Leader)	領隊人員執行引導國人出國旅遊觀光，在目前很多國家不僅需要領隊帶團，並需要領隊具有導遊的解說能力、應變的本事，否則就只能侷限在某些有導遊的區域執行帶團的任務，收入有限。如東南亞國家；一但具有導遊解說能力，即可做多區域性的發展，如紐西蘭、美國、歐洲或周遊列國更是指日可待。
領隊兼導遊 (Through out Guide)	臺灣旅遊長程線市場的旅行業經營者，大都以領隊兼任導遊派遣領隊任務，可以說是領隊導遊界裡之最高境界，各方面條件必須到達一定程度，如語文不單僅侷限於英文，需要多國語言，此類人員收入較佳，可周遊夢想國度，最重要是受人尊重、有成就感、回饋自我性強，導遊範圍遍及全球，區域無限。
司機兼導遊 (Driver Guide)	合格的司機，亦是合格的導遊。臺灣旅遊市場已開放大部分國家人士來臺自由行。自由行因其人數而僱用適合的巴士類型，司機兼導遊可省下部分成本；有時工作機會不固定，如大陸地區開放自由行提高工作機會；司機兼導遊比較辛苦，開車又講解，有固定的族群在此領域中，如有機會晉級專任導遊較穩定且提高安全性。
領團人員 (Professional Tour Guide)	國內旅遊，應派遣專人隨團服務，係指帶領國人的國民旅遊。此將成為導遊人員或領隊兼導遊的最好訓練機會，一般考上領隊或導遊證人員，旅行社不會立即派團，需要經過帶團的實務經驗，與多年的努力學習，才成為這方面的專才，受僱於旅行社。

二、領隊人員

領隊定義已在導遊實務表列，與各類型導遊一併分析，本章不再敘述。領隊主要的英文稱呼，為 Escort、Tour Leader、Tour Manager、Tour Conductor 等，這些都是國內外一般人對領隊人員的稱呼；領隊是從團體出發至結束，全程陪同團體成員，執行並串聯公司所安排的行程細節，以達成公司交付的任務。

（一）領隊的類別

1. 專業領隊

旅行社因公司的組織不同，所聘僱專業領隊或特約領隊人數亦不同，兩者之間差異及規劃，說明如下表：

專業領隊	專任領隊	與公司關係	公司專任聘雇，只帶公司的團，雙方關係緊密，被綁住。
		待遇情況	分長短線，有帶團才有薪資，沒有固定的底薪。
		旺季時	客戶不能指定帶團、領隊沒有空閒時間，不能選團。
		淡季時	客戶可以指定帶團，帶團需要經公司輪流排團，不能選團。
		健勞保	掛公司但需要自行付費，沒有退休金，可以保有年資。
		未來發展	公司若經營的得當，團體源源不絕，累積經驗等待機會。
	約聘特約領隊	與公司關係	公司約聘，也帶其他公司的團，雙方關係鬆散，自由。
		待遇情況	分長短線，有帶團才有薪資，沒有固定的底薪。
		旺季時	客戶不能指定、幾乎都在帶團沒有空閒時間，不能選團。
		淡季時	客戶不能指定，要周遊於各大旅行社找團，不能選團。
		健勞保	掛公會但需要自行付費，沒有退休金，可以保有年資。
		未來發展	積極尋找專任機會，累積經驗等待機會，或許個人有其他規劃。

2. 業務領隊

在旅行社任職並帶團的人員，亦是有證照的領隊，分為公司與非公司的領隊，非公司的領隊會有自己經營的旅行社及客戶，因為不想被旅行社的規定所束縛，所以選擇自己執業。有分：公司制、靠行性質、牛頭等業者，說明如下表：

業務領隊	公司領隊	與公司關係	公司專任聘雇，只帶公司的團，雙方關係緊密，被綁住。
		待遇情況	分長短線，有固定的底薪，業務外加獎金。
		旺季時	客戶可以指定帶團、固定帶團有空閒時間，可以選團。
		淡季時	客戶可以指定帶團，一般不排團或公司排團，可以選團。
		健勞保	公司支付外加退休金，可以保有年資。
		未來發展	自己作團自己帶，累積帶團及直售或躉售業務經驗。
	非公司領隊	與公司關係	公司不約聘，也帶其他公司的團，雙方關係鬆散，自由。
		待遇情況	一般不給帶長線團，依經營型態而定，作業務才有底薪。
		旺季時	客戶可以指定、要看自己客人的多寡，可以選團。
		淡季時	客戶可以指定、要看自己客人的多寡，可以選團。
		健勞保	型態非常多，其他公司職員公司支付外加退休金，如果是靠行、牛頭等業者要自行付費，沒有退休金，保有年資。
		未來發展	積極尋找專任機會，累積經驗等待機會，或許個人有其他規劃。

三、領隊的定位及任務

（一）領隊的定位

　　客人往往對於領隊在執業時不知其定位，好的用心的領隊往往會讓客人知道他的存在，因為經驗好，因此，一切都安排就緒，不會有問題，使人有一次愉快的旅行，領隊在旅遊產業中的定位及任務如下：

定位	任務
旅遊執行者	執行並監督整個旅遊品質包含餐食、住宿、行程、交通、自費行程、購物、自由活動等，協調導遊與客人之間的關係，執行公司與當地旅行社的約定，維護整體的旅遊服務品質及旅客權益。
旅遊協調者	當發生行程內容物與當時約定不同時，領隊具有居中協調的功能與任務，必要時需要採取仲裁的角色，牽制當地導遊或旅行社以維護旅客權益。
旅遊現場者	團體在國外發生意外緊急事件，如航空公司班機延誤、交通事故、天然災害、恐怖攻擊等，領隊是現場者，將負起連繫通報及保護旅客安全的責任。
任務替代者	旅遊當中領隊往往肩負著替代及補強的作用，當地導遊講解或中文不好時必須取而代之或充當翻譯。行李員不夠時，必須協助。對待小朋友要像保母般的細心照料，替代角色多。
國際交流者	領隊在國外主要是國人的代表、也是督促國人行為舉止的中間者，以達到教育及推廣的作用，以維護國家形象與旅客權益，是非官方之進行國際交流，擔任國家的交流者。

（二）領隊的基本任務

1. 相關之法令規章的熟悉，瞭解旅遊服務業的特性及可能面對的困難。

2. 對旅客心理做研究，要有高人一等的耐心與毅力，以真誠對待旅客。

3. 按部就班不煩躁，亦能應變，以大部分旅客的利益為依歸。

4. 認識現行法令偏向保護消費者的現實面，適時把自己也當成旅客，設身處地思考。

5. 充分的外語及專業術語的溝通能力，處理緊急事件應變的能力。

6. 在處處有誘惑之際，事事能把持職業道德與良知，遵守公司規定，盡忠職守。

7. 帶動團體氣氛的技巧，居中協調旅客任何之糾紛，維護其權益。

8. 服務時扮演各種角色，要有開發新景點設計產品的能力。

9. 領導統御的要領和技巧，活潑開朗、完美的服務態度、永遠抱持一顆熱誠的心。

10. 擁有多種的外語能力，簡潔語言的表達，適時的翻譯充分讓團員瞭解。

（三）領隊的工作任務

　　領隊帶團代表公司執行國外業務，務必善盡職守、謹言慎行、熱忱服務，認真負責，謀求全體旅客之整體權利利益為其本分。

★ 領隊應具備之條件

1. 具有合格領隊證，受訓完畢取得執業證。

2. 服務旅客團員積極態度。

3. 擁有強健的體魄，完整的身心。

4. 豐富的旅遊專業知識，瞭解各地風俗民情。

5. 良好的外語表達與全方位的溝通能力。

6. 足夠的耐性、毅力、愛心、同理心。

7. 領導統御的要領、技巧、身段、氛圍。

8. 良好的操守、誠摯的待人態度、風趣的言行。

★ 領隊之職守

1. 確實按行程表，督導配合當地導遊司機與旅行社，完成既定行程。

2. 確保旅途中團體成員及自身之生命財產安全，快快樂樂出門，平平安安回家。

3. 執行公司託付之角色，達成公司交辦之任務。

4. 維護公司信譽、商譽、形象、品質。

5. 收集、分析、聯繫、通報旅行有關之資料及訊息。

6. 協助旅客解決困難，提供適切之資訊。

7. 隨機應變，掌握局勢，以求圓滿完成任務。

★ 領隊的戒律

1. 帳款上據實報帳，不浮報、不虛報。

2. 言行上，勿在背後批評旅客，誠信待客，不可輕諾寡信。

3. 關係上，不可涉及男女關係，該與旅客、當地導遊相處得當，嚴守分際。

4. 金錢往來，一清二楚，購物活動不可勉強，不可欺騙，不強收小費。

5. 法令上，熟悉並遵守法令，提醒而不教授旅客做違法的事。

6. 行為上，行止端莊，自重人重，避免奇裝異服、賭博、不酗酒、不攜購違禁品。

三、工作流程及內容

（一）導遊人員

導遊人員工作要點：

號	作業程序	說明
1	團體到達前的準備工作 (Preperation works before group arriver)	團體抵達前 3 日到旅行社交接團，詳細核對行程、飯店、餐食、特殊狀況等資料。
2	機場接團作業 (Meeting service at airport)	確定班機抵達時間，聯絡車子，團體抵達後確定人數、行李，與領隊溝通交接事宜。
3	飯店接送作業 (Transfer in hotel procedures)	確認接送地點、接送車號司機電話、車子使用時間、接送目的地、是否有行李。
4	飯店住房登記／退房作業 (Hotel check in/out procedures)	確認飯店房數，說明飯店注意事項、位置、飯店退房、消費、個人所有攜帶物品。
5	餐食安排作業 (Meals booking arrangement)	團體特殊餐食安排、有無個人特別餐、餐費預算、餐食內容、抵達餐廳及用餐時間。
6	市區及夜間觀光導遊作業 (City sightseeing tour/Night tour conducting)	市區交通、行程順暢度、有料無料、重點行程。夜間注意人員安全、集合地明顯物、掌握人數、用車時間、適當自由活動。
7	購物及自費安排作業 (Shopping arrangement; Optional tour arrangement)	購物時間不可占據行程時間，說明可購性、可看性及危險性。不可推銷，妥善安排未購買及參加者，保持團體整體性。
8	團體緊急事件處理 (Group emergency procedures)	通報相關單位及旅行社，現場緊急應變、維護客人及公司權益，做好溝通橋梁。
9	機場辦理登機作業 (Airline check in procedures)	確認班機起飛及登機時間，妥善安排托運及手提行李，確認團體每位成員證件備齊。
10	機場辦理出境作業 (Airport departure formalities)	告知離境通關手續、班機起飛及登機時間，證件妥善保管、與團體成員一一互道珍重。

號	作業程序	說明
11	團體滿意度調查 (Group Customer Satisfaction Investigation, CSI)	發放團體滿意度調查表並說明調查內容，與領隊瞭解團體整體狀況，密封收回調查表，不可現場拆開調查表。
12	團體結束後作業 (Tour guide Report after group departure)	3 日內到旅行社交團，繳交團體滿意度調查表，辦理報帳，報告此團整體狀況。

（二）領隊人員

1. 接到派團通知時

(1) 請教剛去過此地的領隊，就當地狀況，依行程蒐集、補強相關資料。

(2) 一一通知旅客參加說明會，並確認參加人員。

(3) 查詢此團中的行程、飯店、班機、餐食等資料、預備開說明會。

2. 行前說明會

(1) 瞭解行前說明會場地；發送說明會書面資料，旅行社稱為 Hotel List。

(2) 包含班機、飯店、行程一覽表三項，再配合其他說明事項。

(3) 詢問旅客特殊需求，做成記錄如素食，蜜月床型，其他事項。

(4) 提醒旅客是否簽訂旅遊定型化契約，告知旅遊契約內容，並請客人親自簽名。

(5) 就行程食衣住行育樂、氣候、幣值等解說，約 40~50 分鐘。

(6) 提醒投保旅行平安保險、海外急難救助服務等。

(7) 初步瞭解旅客需求、習性、素質、成員關係、選擇旅遊地原因。

(8) 第一步與客人接觸，所表現的專業程度，給客人留下的印象是很重要的。

3. OP（團控 Operator）交接團體

(1) 核對行程表、工作單、旅客需求單、核對旅客證照。

(2) 帶團流程一一再確認、請現金款項、有價票券、其他資料。

(3) 預做旅客機位座位表、確認飯店房間分房表、團體總表、餐廳預訂表等表格。

(4) 領取旅客胸章、行李牌、領隊證、布旗等。

(5) 確認旅客要求特殊餐食，並在出發前 3 日與航空公司再次確認。

(6) 檢查(PVT)護照 Passport、簽證 Visa、團體機票 Ticket 等，一一核對中英文姓名及效期、簽證種類、簽證入境次數。

(7) 注意填妥出入境卡(ED Card)中大部分內容，簽名欄空下，不可代簽。

(8) 確認行程內容是否與開說明會時相同，檢查旅客特殊需求請求單。

(9) 依行程表核對國外 LAND 的部分，包含旅館、餐廳、巴士、門票等。

4. TP（線控 Tour Planning）交接團體

(1) 與線控確認沿途付款方式，現金款項、有價證券(Voucher、Coupon)。

(2) 確認 Local 所提供之英文 Working Itinerary 是否與中文行程表符合。

(3) 確認各餐廳、景點、門票、Bus Hour 及 Tour Guide。

(4) 特別交代事項，如新景點、餐廳、飯店進行考察拍照做資料。

(5) 確認所搭乘航空班機、中途過境、轉機機場等過程狀況。

5. 團體出發前電話說明會

(1) 前 3 日電訪旅客，開簡短行前說明會、確認旅客結構屬性，注意事項。

(2) 查詢旅客特殊需求，是否可以滿足客人。

(3) 說明集合時間及地點並請旅客牢記領隊手機。

(4) 就行程食衣住行育樂、氣候、幣值等解說約 10~15 分鐘。

6. 出發當日機場集合

(1) 領隊當日到達機場切勿遲到，應提前 1 小時到機場，確認特別餐食。

(2) 出團前請詳讀客戶基本資料：如姓名、年齡、職業、居住地、出生地、成員、瞭解分析此次造訪目的、熟記長相特徵。

(3) 簡短自我介紹，用小名或綽號較具親和力，第一印象重要；給予旅客有細心、安全感、責任心、親切、用心等感覺。

(4) 櫃檯劃位、同行者盡量安排在一起，回程亦同。

(5) 集合團體，如客人未到，打電話給客人或到其他櫃檯尋找，已到的客人先發放行李掛牌，其他一些表格。

(6) 說明登機證、登機時間、登機門、護照套內表格簽字等資料，並解說出境及手提行李登機注意事項、隨身物品攜帶、不超過 15 分鐘。

(7) 托運行李，拿到行李收據，並確認行李已過行李檢查 X 光機才可離開。

(8) 在機上，與空服員核對特殊餐食的座位，幫忙小朋友索取玩具或撲克牌，下機後請客人於登機門外集合，由領隊統一帶領入境。

(9) 班機抵達目的地後：需要集合，入海關、拿行李、檢查行李、入境等事項。

(10) 與導遊會合後，就當日行程，客人要求，緊急事項等進行溝通。

7. **團體抵達及行程開始**

(1) 領隊排第一個先跟移民官告知團員人數及行程,必須要有三道程序 CIQ,總稱「官方手續」(Government Formalities)。海關(Custom),進入國境時,對旅客攜帶入境之財物(行李)予以檢查。移民官(Immigration),證照查驗也稱為護照管制(Passport Control)。檢疫(Quarantine),人的檢查疾病、動物檢疫及植物檢疫。

(2) 請團員檢查完護照後到行李轉盤集合,確認大家行李都拿到後才由領隊一起帶出關。

(3) 與導遊見面確認今日行程,介紹導遊司機給旅客認識。

(4) 團體一起活動後,需要單獨離隊,需告知領隊,以求掌握旅客動向,以免發生意外。

(5) 夜間或自由活動時間自行外出,請告知領隊或團友,並應特別注意安全搭乘船隻,請務必穿著救生衣。

(6) 切勿在公共場合露財,購物時也勿當眾清數鈔票。

(7) 務必注意各個景點:有無門票、入內參觀、下車照相、行車經過,並詳加記錄。

(8) 與導遊開會,確認領隊、導遊、司機每人的工作執掌,並提醒小細節。

8. **團體巴士安排**

(1) 領隊每日早晨確定行李都到齊後出發,利用在遊覽車上,先介紹今日行程及注意事項與車行時間,與團員噓寒問暖,盡量與客人拉近距離,並且給導遊、司機熱烈掌聲。

(2) 領隊座位坐後座,把視野好的位置留給客人,客人座位視團體人數多寡前後互換分配;如有暈車者、年長者、小朋友、行動不便者,特殊要求者,與旅客協商後讓出前三排提供使用。

(3) 每一個景點上下車必須清點人數 2 次以上。

(4) 隨時注意車上溫度適時做調整。

9. **餐食安排**

★ 團體合菜

(1) 確認每個人都有座位或同行者並坐,特殊餐、素食者、小朋友座位。

(2) 告知洗手間,主動拉椅子服務,注意茶水。

(3) 目視每一個人的需求（主動服務）。

(4) 建議客人未上 3 道菜前，領隊勿用餐，詢問菜的鹹淡，確認餐型。

(5) 切勿問客人菜色好不好，需問客人有沒有吃飽。

(6) 如遇特別餐，請勿於用餐前誇大形容，造成認知差距，不易解釋。

(7) 如有素食者，是否可另行安排座位等，應查清楚。

★ 自助餐食

(1) 告知先試味道，再依個人喜好用餐，拿太多吃不完，浪費食物。

(2) 等全部客人均已取食，再行約定集合出發時間。

(3) 如有素食者，是否可另行安排座位餐食，須查清楚。

★ 早餐

(1) 一般導遊不會出現，領隊提早 20 分鐘到，先到餐廳內安排好座位。

(2) 餐廳前恭迎客人，約定時間過了 15 分鐘就進餐廳自行用餐，每日與不同旅客同桌共進早餐，拉近距離。

(3) 早餐形式非常多，應前一日入宿飯店時，與餐廳或櫃檯確認形式，並告知團員早餐形式及安排內容。

10. 飯店住宿

(1) 由領隊辦理住宿登記手續，展示英文能力。

(2) 注意房型、同行者有小朋友、單女者、年輕女性房、房間號碼等安排。

(3) 提醒住宿飯店房間與電梯、樓梯、緊急出口等相關位置。

(4) 查房、房內電器使用、浴室使用及其他使用，提示開門及反鎖之安全性。

(5) 住宿飯店請隨時加扣安全鎖，並勿將衣物披掛在燈上或在床上吸菸，聽到警報聲響時，勿搭電梯，請由緊急出口迅速離開。

(6) 游泳池未開放時間，請勿擅自入池，並切記勿單獨入池。

(7) 確認 MORNING CALL 時間，如遇早班機或早起有活動時，領隊必須親自再 CALL 一次。

11. 自費活動

(1) 既定行程已完成後安排，妥善安排未參加者，保持團體整體性。

(2) 自費行程安排注意，三不原則：

　　a. 合不合理(Reasonable)。

　　b. 值不值得(Value)。

　　c. 危不危險(Dangerous)。

例如：美國拉斯維加斯 O Show（約 7,000 元）與法國巴黎紅磨坊秀 Moulin Rouge（約 9,000 元），前者是水立方秀在水裡表演，後者是法國傳統秀還有康康舞；兩者在作自費時的價位皆超過表定價，因為需要透過他人幫忙代訂，還要帶位費、小費、車資、佣金等，這就涉及合不合理、值不值得的問題了；紐西蘭的高空彈跳有一定的危險性，不見得適合每一個人。

(3) 旅遊安全書面須知表及擬定旅客安全守則一覽表，其中必須包括活動危險等級區分狀況、自費活動項目的參加要點。

(4) 領隊必須宣導旅客自身應負的責任事項等，以確保旅客與公司的權益。

(5) 最後應準備書面文件讓旅客簽名，以證明領隊已盡到各項宣導之責任與義務，避免旅遊糾紛時產生刑事上的責任歸屬問題。

12. 購物安排

(1) 退稅方式(Tax Refund)，必須要詳加瞭解，並說明解釋清楚以維護旅客權益。

(2) 購物時間不可占據表定行程時間，說明可購性等，不可半推半就推銷，妥善安排未購買者，保持團體整體性。

13. 團體緊急事件處理

(1) 如遇狀況無法到達目的，如道路坍方、雪崩、示威抗議、罷工等，盡量顧及旅客權益，並疏導溝通，一切以安全為主，尋求替代景點並與公司及當地旅行社回報，尋求解決方案，方案協議好與客人簽訂同意書帶回，切勿領隊及導遊私下與客人協商後行動，這是最忌諱的。

(2) 觀光局要求，應攜帶緊急事故處理體系表、國內外救援機構或駐外機構地址、電話及旅客名冊等資料。其中，旅客名冊，須載明旅客姓名、出生年月日、護照號碼（或身分證統一編號）、地址、血型。

(3) 遇緊急事故時，應確實執行以下事項：立即搶救並通知公司相關人員，隨時回報最新狀況及處理情形。通知我國派駐當地之機構或國內外救援機構協助處理。

(4) 領隊現場處理：應採取「CRISIS」處理六字訣之緊急事故處理六部曲。

 a. 冷靜(calm)：保持冷靜，藉 5W2H 建立思考及反應模式。

 b. 報告(report)：警察局、航空公司、駐外單位、當地業者、銀行、旅行業綜合保險提供之緊急救援單位等。

 c. 文件(identification)：取得各相關文件，例如：報案文件、遺失證明、死亡診斷證明、各類收據等。

d. 協助(support)：向可能的人員尋求協助，例如：旅館人員、海外華僑、駐外單位、航空公司、Local Agent、旅行業綜合保險提供之緊急救援單位、機構等。

e. 說明(interpretation)：向客人做適當的說明，要控制及掌握客人行動及心態。

f. 記錄(sketch)：記錄事件處理過程，留下文字、影印資料、清晰照片、尋求佐證，以利後續查詢免除糾紛。

14. 小費(Tips)

源於 18 世紀的英國倫敦是保證迅速服務(to insure prompt service)；原本餐廳給服務生在餐費以外的獎勵，現在被視為社交禮儀，小費並不是法定要給，數目也沒有明確，多數地區的行業都有不成文的規定，尤其在歐美地區。

(1) 小費，支付小費是種禮貌，感謝別人提供的服務，旅行社都有一定的建議每日小費的金額，一般旅遊團體會產生小費的部分有餐廳、司機、當地導遊、領隊、飯店行李員及飯店床頭小費均因當地習慣、消費水準之不同而異。

(2) 小費是導遊領隊對於工作的努力，受到客人肯定所得到的報酬，千萬不能視為理所當然的所得，如果客人給予的不達預期，常常會引起很大的爭議，而產生的旅遊糾紛，不得不謹慎。

(3) 領隊有義務收取導遊及司機的小費，收小費是一種很高深的藝術與學問，目前並沒有確切的方式，告知領隊要如何收小費，作者在此建議適合與不適合的時機與方式提供參考。

★ 不適合時機與方式

　a. 行程剛開始時－還未服務就先收（大忌）。

　b. 到房間跟團員收－一定要收到，死賴著不走（忌）。

　c. 找團員幫忙收－他人也不好意思不給（忌）。

　d. 收到小費就馬上清點－市儈（忌）。

　e. 沒有表現，要收小費時裝的很可憐－不必如此悲情（忌）。

★ 適合時機與方式，行程將結束時

　a. 一一私下跟團員收（優）。

　b. 講一段感性祝福的話全體一起收（優）。

　c. 講一段感性祝福的話請團員自行給（很優）。

　d. 講一段感性祝福的話請團員放信封袋裡（很優）。

　e. 講一段感性祝福的話，隻字不提，一切盡在不言中（最優）。

15. 機場辦理出境登機作業

(1) 製作旅客通訊錄，辦理電子機票作業，請看票務常識。

(2) 櫃檯劃位、同行者盡量安排在一起。

(3) 說明登機證，登機時間及登機門，並解說出境及手提行李登機、注意事項、登機程序及安檢，隨身行李攜帶物品。

(4) 託運行李，拿到行李收據，並確認行李已過行李 X 光機才可離開。

(5) 在機上，與空服員核對特殊餐食的座位。

16. 機場辦理出境作業

(1) 確認所有團員護照簽證，排隊出境。

(2) 檢查完證件後，依序排隊出境前的個人隨身行李安檢。

(3) 團員可自行購買免稅品 DFS(duty free shop)。

17. 團體滿意度調查

　　發放團體滿意度調查表、並解釋團員不瞭解調查事項，與導遊查詢團體整體狀況，密封收回調查表(customer satisfaction investigation, CSI)。

18. 團體結束後作業

(1) 3 日內到公司交團，帳務整理、報帳與核銷、事故報告。

(2) 繳交旅客滿意度調查表、領隊帶團服務檢查表。

(3) 國外市場資訊報告、國外業者意見反應。

(4) 領隊個人對行程意見與建議行程，國外其他公司團體及景點現況報告。

(5) 與同儕或業務人員交換心得及報告。

19. 團體客訴處理

　　有無違反規定，具體陳述事件，回憶當時狀況，交由公司主管協調及處理。

 參考文獻　REFERENCES

吳偉德，2022，領隊導遊實務與理論，新文京開發出版股份有限公司

MEMO:

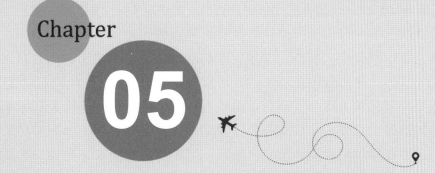

Chapter

05

旅行業產品管理

5-1　旅遊產品之特性

5-2　旅遊產品設計企劃

5-3　旅遊地區規劃原則

The Practice And Theory Of
TRAVEL & TRANSPORTATION
MANAGEMENT

成立於 1945 年，聯合國教育、科學及文化組織（United Nations Educational, Scientific and Cultural Organization，縮寫作 UNESCO），簡稱聯合國教科文組織，總部設於法國巴黎。每年舉辦世界遺產委員會大會。全世界國家超過 200 個以上，全球生活水準日益進步，規劃安排旅遊產品的區域相形下空間就非常的大。旅遊產品的規劃要具備一定的特色及可看性才可以吸引旅客，現代的消費者除了食、衣、住、行樣樣要求有品味，更希望要有邊際效益，達到開闊視野，學習其他國家之優點而達到休閒娛樂之效果，業者就必須絞盡腦汁，滿足其要求。旅遊產品是一種無形的商品，旅客在選擇時，無法預知及體驗，更看不到實體，不像買 3C 產品具有一定的規格及品管，也不如購買汽車也有實體可以先試開。正因如此，在設計銷售上格外的艱辛。

近年來旅遊產品越來越透明化，旅客可以藉媒體、廣告、影片、影像等、對於旅遊產品達到一種更貼近的感覺，不至於產生認知及現實的差距過大的狀況。嚴格說來，任何一種旅遊產品都應由消費者導向做市場調查、產品設計、行銷推廣等，規範從業人員一定之標準作業程序，使得旅遊產品盡量規格化，如科技產業生產線般有形體化的量產；但服務業是屬於「人」的行業，這樣的使然性在旅遊業更形彰顯，先不論旅遊產品的質量優劣，旅客瞭解到產品，消費到產品的前後，接觸最多的還是「人」，如銷售的業務人員、內部操作的作業人員、帶團的領隊、導遊人員等，「人」的規範就困難的多，所以旅遊產品是否使旅客青睞，與旅遊從業人員息息相關；換言之，一個優質旅遊產品，是需要一個優質的團隊來執行，才能達到令人滿意的旅程。

🚌 5-1　旅遊產品之特性

主要商品為其所提供旅遊勞務，旅遊專業人員提供其本身之專業知識，適時適地為顧客服務，基本上有服務業之特性。一般而言，服務品質難以衡量，主要因為服務業有下列特質上限制(Swarbrook & Horner, 1999)：

一、無形性(Intangibility)

📷 圖 5-1　這是加拿大洛磯山脈的冰原雪車往返載運旅客至阿薩巴斯卡冰原，行駛於冰河兩冰原上，這樣無形的商品行程，無法透過銷售人員的敘述而達成交易，雖然可藉由媒體圖片的方式加強，但是相當有限，由於在冰原上的氣候變化無常，可能導致屆時在現場無法參觀，於是消費者在購買前很難確認服務的好壞，因而產生不確定感與知覺風險，亦會造成行銷上的困難度。

　　任何商品都具有有形與無形的特性，差別在於兩者之間相對程度的大小(Rushton and Carson, 1989)，所以服務和有形產品之間的最大差異，就是消費者在購買前很難直接判斷服務的品質與內容。由於消費者在購買前很難確認服務的好壞，因而產生不確定感與知覺風險，亦會造成行銷上的困難度(Zeithemal, 1988)。以下舉例說明。

(一) 季節氣候因素

　　中西歐每年 5~9 月、夏季節氣候溫暖，日出時間約清晨 6 點，日落約晚間 8 點，晝長夜短，非常適合旅遊；但 10 月至隔年 4 月秋、冬季節氣候濕冷，日出時間約清晨 7 點，日落約下午 5 點，晝短夜長，相對旅遊時間將被壓縮。

　　歐洲因為是跨國之旅，一次可能要去兩個以上的國家，車程較長，往往一天行車 5~6 小時，還要用餐，相對參觀旅遊時間就比較短，如果在秋、冬兩季去歐洲旅遊，必須對當地的季節有所認知，才不至於有太多的遺憾。歐洲、美洲的情況相當類似，秋、冬兩季比較適合於市區或是定點旅遊，如法國巴黎市區、美國東岸紐約曼哈頓市等。

（二）餐食差異化

　　臺灣在全球的餐飲文化屬於傲視群雄，無論各國各式餐飲在國內均有專家來料理經營，口味也日益「臺灣化」。國人在欣賞了專家美食介紹國外風味料理總想躍躍欲試，出國不免非常注重三餐的安排。問題就出在臺灣的餐食太精緻美味，且「臺灣化」非常之嚴重，使得國人到異鄉才發覺並非如旅行社所述，有一種被欺騙的感覺，如在國外很多牛排是不加佐料(source)的，臺灣幾乎必加佐料。臺灣的季節良好，蔬果產量豐富，種類繁多，可是一到國外發覺每餐可能多是紅蘿蔔、花椰菜等，種類稀少，並且餐餐都差不多，常為客人所抱怨。再來是斤兩的問題，旅客在旅行社的網路或 DM 上看到五花八門的海鮮餐圖案檔，等真正要用海鮮餐時才發覺份量太少，而懷疑領隊導遊偷餐，近年來東南亞行程均有註明份量及斤兩，大致解決了類似的問題。

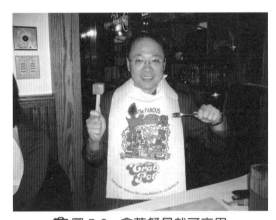

📷 圖 5-2　拿著餐具就可享用

📷 圖 5-3　國外海鮮重視鮮度及原味，基本上不加佐料。

（三）飯店提供服務

　　臺灣的飯店提供的服務多又好，在國外很多飯店是不提供牙膏、牙刷、拖鞋、甚至小毛巾。如果相同飯店連續住宿兩晚，飯店服務人員不主動每日更換大毛巾及床單，這是因為全球重視溫室效應，環保問題，不提供消耗性商品及不增加廢水處理。國人有泡茶及吃消夜的習慣，國外的飯店不提供食用水，更不提供泡茶、泡麵的煮沸水，這也是引起國人旅遊不滿其服務的重要因素之一。再則，不管任何等級的飯店，房間睡床的軟硬度永遠是導遊領隊心中的痛，因為最容易招致旅客的抱怨。以上種種敘述都會使旅客抱怨行程產品的設計不良、不人性化、服務品質低劣。

二、不可分割性(Inseparability)

　　不像實體產品必須經由生產，再提供給消費者使用，服務往往是生產與消費同時發生且無法分割的，如領隊人員必須到機場才能提供旅客服務，這之間的溝通與互動過程，將影響整個服務品質，產出品質(Output Quality)與過程品質(Process Quality)影響的程度也會有所不同(Parasuraman, Zeithmal and Berry, 1985)。旅遊產品經常是生產與消費同時進行，兩者缺一不可，這使得旅客與旅客之間，旅客與服務人員之間，由於互動的頻繁，而對旅遊產品的品質造成重大影響。以下列舉最常發生的狀況。

📷 圖 5-4　旅客與服務人員之間，由於互動的頻繁，而對旅遊產品的品質造成重大影響，領隊導遊在遊覽車上與旅客之互動，最能夠將旅遊地之現象完整表達，使旅客達到對旅遊地「知」的權利，旅客藉由對旅遊地食、衣、住、行、育、樂的瞭解，降低了知覺風險，而產生對旅遊產品的滿意度。

1. 領隊與航空公司處理機位座位問題時，常被旅客認為服務態度不佳。

2. 領隊與導遊協調行程、餐食、遊覽車問題時，常被認為不專業。

3. 業務員在銷售行程時，與旅客出國實際體驗狀況不同，招致抱怨。

4. 團員間相處發生不悅時，導致旅客牽怒旅行社、領隊或導遊。

5. 國外旅行的氣候因素、政治因素、社會因素等，導致旅客的不滿。

三、變異性(Variability)

　　同一種服務會隨著消費者、服務人員以及服務提供時間與地點的不同而有差異(Booms and Bitner, 1981)。此特性使得服務品質的標準化很難達成，因此在服務業的品質管理大都採用對現場人員實施教育訓練的方式來取代一般品質管制的方法

(Sasser,Oslsen and Wyckoff, 1978)。以下舉例說明。

1. 購買同一旅行社不同產品時，旅客會拿同樣標準作比較其服務品質。

2. 搭乘同一航空公司不同線路，旅客會拿同樣標準作比較其服務品質。

3. 住同一飯店，旅客會拿同樣標準作比較所有飯店人員其服務品質。

4. 旅客在比較其服務品質後，有人會因為一點小缺失而不滿意。

📷 圖 5-5　1937 年創建公司，已有 80 年多歷史，品質保證之產品為市場最穩定的 Canon 日本佳能公司，在光學技術居領導地位，並以創造世界一流產品為目標，積極推動朝向多元化和全球化發展，努力成為全球優良企業集團。商品以多元化專業相機及鏡頭為主，同時結合先進數位科技發展，每一屆奧運皆提供專業技術與器材，其產品全球辦公設備和工業設備等領域發揮影響力。每年世貿展覽 Canon 商品皆有展售。

📷 圖 5-6　埃及因國情因素，大部分中文導遊皆在大學中文系學習中文，中文表達優劣質差異極大，相對影響整個旅遊團體的品質，尤其在每年農曆年旺季埃及是最重要的旅遊勝地，不管旅行社硬體品質安排的多精緻高檔，但導遊若語言或表現的不專業，這團還是要被客訴，近年來埃及也受到一些暴動及戰亂而影響到觀光人潮及收入。

四、易逝性(Perishability)

　　亦稱無法儲存性，服務是無法儲存，不像一般商品能夠做最後的品質管理，也無法事先等候消費者的購買，雖然服務可以在消費者對服務需求產生前，事先提供各項配套服務（如服務人員、設施），服務一旦產生就具有時效與易逝的特性。旅遊服務具有無法儲存性，若不使用則會隨之消逝，如飛機、火車及旅館等。

📷 圖 5-7　航空公司飛機機位一旦沒有達100%載客率，剩餘之機位將無法儲存，2001 年 9 月 11 日美國紐約發生恐怖攻擊，一時之間航空業生意一落千丈，後來演變成班機聯營(Code Share)1~3 家航空公司，共飛一班機，就是要確保飛機之載客率，航空公司甚至用超賣的方式確保飛機達成 100%載客率，超賣通常是整體機位 120%為銷售目標，如波音 747-400機型，大約有 450 個機位，在銷售時以540 個機位為目標，確保飛機達成 100%載客率，否則會產生很大虧損。

📷 圖 5-8　這個離境的螢幕上就有 7 個目的地，共 16 個班機聯營。

1. 旅遊商品如同一般服務性產品一樣無法儲藏，旅行業者受理安排旅程都有截止期限，包含簽證、開票、訂位、訂房等，超過此時間就無法使用或安排產品。此種特性，使旅行業從產品規劃、團體銷售到團體操控，都有其困難性，行銷策略之擬定及執行，就更受到時間的壓迫而更形困難。

2. 因為不可儲藏，故無法像製造業一樣，將銷售市場的季節性變動以庫存生產來化解，使其人力與設備達到平穩且充分運用。於是旅行業在旺季時人力嚴重不足，淡季則有多餘的現象，便成為旅行業之一大難題(Lovelock, 1991)。

3. 在做行銷決策時就必須瞭解，應該要預備多少產能來應付需求的上升，才不致於虧損。同樣地，在需求量低落的時候，應該注意預備的產能是否會閒置而浪費，以及是否採取短期策略，例如：特別促銷行動、差別取價等，以平衡需求的起伏震盪(Sasser, 1976)。

服務的特性反映在旅行業上，旅遊商品服務特性，則包含下列數項：

類別	說明
需求彈性大	旅遊花費大於一般消費（如餐飲、3C 產品），一般人都是先滿足其本身需求，如：食、衣、住、行，才會考慮旅遊方面的需求。
供給彈性小	因為服務的不可分割性與易逝性，需適人、適時、適地提供服務，其供給彈性甚小，且旺季不能增產，淡季無法減產，只能以價制量。
產品形象及信用	因為旅行業的商品是無形的，沒有樣品也無法事先看貨、嘗試，所以如何塑造產品的良好形象，以及如何提高服務品質，乃是旅行業行銷上不容忽視的課題。此外，旅行業和其他觀光事業相互依賴，人際關係的運用、信譽的建立，乃為旅行業爭取客源的主要條件之一。
競爭激烈	旅行商品的特質，必須在規定期限內使用、無法儲存、無須大量的營運資本，無法寡占或獨占市場。因此，競爭激烈隨之而起。
人的重要性	旅行業為一種服務業，而服務來自於人，服務品質的好壞則繫於提供者的素質及熱忱。因此，員工的良莠與訓練，乃成為服務業成敗關鍵之所在。
客製化	由於為販售服務，針對不同的顧客給予不同的服務，以顧客的需求為導向，使消費者均感受到服務品質的提升及獲得更大價值的回饋。

　　旅行業獨有的特質，除服務業的特性外，得先瞭解旅行業在整個觀光事業結構中的定位，同時亦受到行業本身行銷通路和相互競爭的牽制；再則為外在因素，如經濟發展與政治狀況，社會變遷和文化發展，均塑造出特質的旅行業重要因素（楊正寬，2003），茲分述如下：

類別	說明
專業性	旅遊涉及廣泛，每一項的安排，完成均需透過專業人員之手，過程繁瑣，不能有差錯，現在以電腦化作業，能協助旅行業人員化繁為簡，但專業知識才是保障旅遊消費者安全及服務品質的要素之一(Lungberg, 1979)
整體性	這是一個群策群力的行為，是人的行業，旅遊地域環境各異，從業人員除了要有專業知識外，更必須要有各種不同行業的相互合作；如：住宿業、餐飲業、交通業、遊憩業等。
需求季節性	季節性對旅遊事業來說有其特殊的影響力，通常可分為自然季節和人文季節兩方面，前者是因氣候變化對旅遊所產生的的淡旺季，如國人夏季前往泰國峇里島，至秋季時前往日本賞楓或去歐洲，冬季韓國賞雪；人文季節則指當地傳統風俗和習慣，以上是可以透過創造需求而達到的。
需求彈性	本身所得增減和旅遊產品價格起伏，對旅遊需求也產生彈性變化，如上班族群所得提高時，有意願購買品質較高之旅遊行程產品，學生族購買較經濟旅遊之產品，對產品有彈性的選擇。因此，在旅行業有許多因應之道，如旅遊產品中自費之增加和選擇住宿地點較遠、定價較便宜的旅館，均能使旅費降低，視當時的購買能力而選擇適合的消費方式，極富彈性。
需求不穩定性	活動供需容易受到某些事件影響，而增加或減少需求的產生。如全球經濟影響，國人旅遊意願驟減，而當地社會安全也是重要的考慮因素，如美國 911、全球 SARS 等，都增加了需求的不穩定性。

🚌 5-2　旅遊產品設計企劃

　　若要企劃旅遊產品必須先瞭解旅遊產品之類型，係隨著市場及消費者需求而創造，在供應商的強力主導下上游供應商包括航空公司、飯店、大型旅行社、網路旅行社、資訊公司、觀光設施、遊樂場所、主題樂園等，提供了消費者大量的選擇條件。旅遊產品的類型，基本上分為兩種：散客套裝旅遊行程(FIT Package Tour)和團體套裝行程(Group Package Tour)。

一、旅遊產品之類型(Typ of Travel Products)

（一）散客套裝旅遊行程(FIT Package Tour)

1. 旅行社自己組裝的散客自由
行產品、航空公司規劃組裝
的自由行產品。所謂 GV2、
GV4、GV6 等因應市場自由
行或半自由行需求而出現的
人數組成模式，票價介於 FIT
Ticket Rate 與 Group Ticket
Rate 的中間，GV 原是為 10
人以上團體而設的最低團體

📷 圖 5-9　在新冠疫情微解封後，華航推出「華航機微酒」自由行程，有多國可以選擇。

人數模式的機票優待方式，航空公司為加強競爭力而降低所需組成的基本人數，
以下為航空公司及旅行社設計出套裝行程比較表。

規劃設計者	旅行社包裝			航空公司包裝	
類別	機票	自由行	半自由行	自由行	半自由行
交通	機票	機票	機票接送	機票	機票接送
領隊	無	無	無	無	無
導遊	無	無	有接送時	無	無
人數	不限	不限	不限	不限	不限
餐食	無	無	早餐	無	早餐
旅客涉入	高	高	中	高	中
飯店選擇	自訂	可選擇	可選擇	可選擇	可選擇
其他行程	自由選擇	自由選擇	自由選擇	自由選擇	自由選擇
難易程度	高	高	中	中	中
價位	高	高	中	高	高

2. 自助旅行(Backpack Travel)，一般只訂機票，住在當地寄宿家庭(Home Stay)或青
年旅館(Youth Hotel)，只租床位是大通鋪，屬於經濟旅遊(Budget Tour)，配合當
地交通或是訂新幹線、歐鐵卷等，旅遊時間較長，可以深入當地文化。

（二）團體套裝行程(Group Package Tour)

1. 現成的行程(Ready-Made Tour)，是旅行社的年度產品(Series Tour)，由旅行社企劃行銷籌組的「招攬」年度系列團，一般都屬年度計畫或是季節性計畫，一年至少有 8 個定期出發日，必須派領隊。

2. 量身訂製的行程(Tailor-Made Tour)，由使用者（旅客）依各自目的，擬定日期，而請旅行社進行規劃的單一行程，一般稱特別團行程，雖然該訂製行程的量可能高達數千名，或長達半年出發日，但仍稱為訂製行程。以企業界的獎勵旅遊(Incentive Tour)、公家機關或學術團體的參訪活動最多。

3. 特殊性質的行程(Special Interest Tour)，如參加婚禮團、高爾夫球團。

4. 參加成員雷同而組成的團體(Affinity Group)有共同利益或目的地，親和團體，如登山團、遊學團、朝聖團、蜜月團。

📷 圖 5-10　業界有專門操作義大利蜜月遊程的公司，相當成功，1 個月可以出到 10 團以上，此為羅馬許願池。

📷 圖 5-11　義大利羅馬競技場，拍攝婚紗的好地點。

5. 主題、深度旅遊行程(Theme Tour)，如島嶼渡假團、參訪團、童話故事主題。

6. MICE 產業(Meeting、Incentive、Conventions、Exhibitions)

類別	說明
會議(Meeting)	小型會議型，如學術研討會。
獎勵旅遊(Incentive)	企業員工的獎勵旅遊，如直銷公司。
會議(Conventions)	大型會議，如亞太經濟合作(APEC)國際會議。
展覽(Exhibitions)	展覽通常有主要的主題，如電子展、五金展。

7. 熟悉旅遊（Familiarization Tour，又稱 FAM Tour）；亦稱同業旅遊(Agent Tour)。
 上游供應商、如航空公司、飯店、景點門票提供名額，讓旅遊同業實際走一趟的
 熟悉行程，一般不需付費，或是付極低的費用。

8. 包機團(Charter Flight)，應市場承載需求而定的定期飛行班次，如每年農曆過年
 會包機飛關島等地。

二、旅遊產品設計與企劃(Travel Products Design & Planning)

（一）航空公司(Airline)

　　設計行程時航空公司的選擇，是需要思考的問題。

1. 前往地區其航空公司飛行家數，是否可以滿足團體需要，並瞭解機型的優越性。

2. 每日、每周飛行的往返班次，轉機是否會造成不便。

3. 國人對該家航空公司的接受度，航空公司的安全性。

4. 航空公司提供票價的競爭力，行程中的內陸段，是否提供延伸點。

（二）旅遊天數(Date)

　　旅行天數安排，應考慮大部分客人實際的需要。

1. 行程安排有沒有遇到周休二日。

2. 因選擇合適天數，造成費用增加，是否能接受。

3. 時差及飛行所耗費時間，影響天數。

4. 行程連貫性，如北歐五國、東西歐、中南美洲。

（三）成本取得(Cost)

　　旅遊行程規劃涉及成本估價、原物料取得、以量制價等，重要的原因，其中主
要成本分兩部分；機票票價、當地消費。

1. 行程估價原物料取得，包含航空公司票價(Ticket Fare)、當地旅行社的 Land Fee。

2. 是否可用議價方式，同樣的航程可與航空公司提供之票價來議價。

3. 略過當地旅行社，直接與當地巴士公司、飯店業者、餐廳、等協商，聯繫取得支
 援，降低成本。

4. 利用市場上，供需失衡的機票及飯店，進行包裝取得優惠。

5. 設定出團人數的檔數是否可與市場競爭；尤其長程線特別重要。

6. 與航空公司協商包機，壟斷市場，降低成本，取得優勢。

（四）市場競爭力(Competition)

1. 公司經營團隊人員之經驗值及專業度。

2. 公司領隊導遊人員之經驗值及專業度。

3. 公司市場知名度、能否洞悉競爭對手策略。

4. 公司網路、通路及平臺之深廣度。

（五）地點優先性(Priority)

行程地點優先順序與地形上之隔絕因素。

1. 所使用之航空公司航線票價及內陸段延伸點之因素。

2. 簽證取得問題及免簽證帶來的效益。

3. 特定地點需求及邊際效益的因素。

4. 城市知名度及時尚區域之因素。

（六）淡、旺季(Hight & Low season)

旅遊地常因地區性、季節性、節慶性、特殊性、連續假日等因素，形成淡、旺季。

1. 地區性，如北半球美、加、歐洲等地、南半球非洲、紐、澳等地。

2. 季節性，春、夏、秋、冬四季，日出日落時間，直接影響旅遊時間。

3. 節慶性，如德國啤酒節、泰國潑水節、美國感恩節等。

📷 圖 5-12 非洲肯亞動物大遷徙

4. 特殊性，如美國阿拉斯加極光、日本賞楓、巴西嘉年華會、非洲動物大遷徙等。

5. 連續假日，臺灣的農曆過年、大陸的十月一日黃金周、歐美復活節、耶誕節等。

📷 圖 5-13　牛羚斑馬渡過馬拉河

📷 圖 5-14　北歐芬蘭拉普蘭玻璃極光屋

📷 圖 5-15　美國阿拉斯加大油管

📷 圖 5-16　極光(Aurora；Polar light；Northern light)每年 12 月至隔年 2 月間於北極與南極出現，於星球的高磁緯地區上空（距地表約 100,000~500,000 公尺；飛機飛行高度約 30,000 英呎一般飛機上以英呎計算，約為 3 萬英呎），是一種絢麗多彩的發光現象，最容易被肉眼所見為綠色。接近午夜時分，晴空萬里無雲層，在沒有光害的北極圈附近才看的見，並不是只有夜晚才會出現，因其日出太

陽光或其他人為光線接近地面或亮過於極光之光度，固肉眼無法看得到。在南極圈內所見的類似景象，則稱為「南極光」，傳說中看到極光會幸福一輩子；若男女情侶一起同時看到極光則會廝守一輩子，所以很多日本情侶兩人一起同行看極光，當看到時雙方眼眶都泛著喜悅的淚水。

二、旅遊交通工具(Tour Group Transportation)

（一）空中交通(Airway Transportation)

1. 航空客機機型選擇(Airline)，波音機型（美國）、空中巴士（法國）等。

2. 小型飛機(Airplane)，美國大峽谷國家公園、尼泊爾加德滿都聖母峰之旅。

3. 水上飛機(Hydroplane)，巴西的亞馬遜河流域探險、阿拉斯加北極圈之旅。

4. 直升機(Helicopter)，美國紐約市區觀光、紐西蘭冰河之旅。

（二）海上交通(Seaway Transportation)

1. 豪華遊輪(Cruise)，分為海輪及河輪兩種：
 (1) 海輪：美國阿拉斯加遊輪、義大利地中海遊輪。
 (2) 河輪：埃及尼羅河遊輪、中國大陸長江三峽遊輪。

2. 渡輪遊艇(Ferry)，美國舊金山灣遊輪、澳洲雪梨灣遊輪。

3. 水翼船(Hydrofoil boat)，香港與澳門之間的交通船。

4. 氣墊船(Hovercraft)，英國多佛與法國卡萊之間的交通船。

5. 快艇(Jetboat)，馬爾地夫首都馬列，往返於各個不同島嶼型式飯店之交通工具。

（三）陸上交通(Land Transportation)

1. 巴士(Coach)，臺灣亦稱遊覽車 Bus，一般行程最常見之普通巴士。

2. 長程巴士(Long Distant Coach LDC)，歐洲、美洲、澳洲、紐西蘭等地，地幅廣大，用來銜接各國或各個城市之間的交通工具，必須注重其性能、舒適度、安全性及司機專業度。

3. 火車(Train)，法國 TGV、英法 Euro Star、臺灣高鐵、日本新幹線。

4. 四輪驅動車(4WD)，西澳伯斯滑沙、南非的克魯格國家公園、非洲的肯亞等。

5. 騎馬、象、駱駝等動物，印度節普爾齋浦爾騎大象上琥珀堡、尼泊爾騎大象遊奇旺國家公園、埃及騎駱駝遊金字塔。

6. 纜車(Cable car)，瑞士的鐵力士山、中國大陸的黃山。

三、旅遊飯店住宿(Tour Group Accommodation)

（一）住宿(Accommodation)

1. 機場旅館(Airport Hotel)，又稱過境旅館，多位於機場附近，主要提供過境旅客或航空公司員工休息之服務。若為航空公司所經營，則稱為 Airtel。

2. 鄉村旅館(Country Hotel)，指位於山邊、海邊或高爾夫球場附近的旅館。

3. 港口旅館(Marina Hotel)，在港口以船客為服務對象的旅館。

4. 商務旅館(Commercial/Business Hotel)，針對商務旅客為服務對象的旅館，故平常生意興隆，週末、假日住房率偏低。多集中於都市，旅館中常附設傳真機、電腦網路、商務中心、三溫暖等設備。

5. 會議中心旅館(Conference Center Hotel)，指以會議場所為主體的旅館，提供一系列的會議專業設施，以參加會議及商展的人士為服務對象。

6. 渡假旅館(Resort Hotel)，提供多功能性的旅館。部分位於風景區及海灘附近，依所在地方特色提供不同的設備，主要以健康休閒為目的，有明顯的淡季與旺季。

7. 經濟式旅館(Economy Hotel)，主要提供設定預算之消費者，如家庭渡假、旅遊團體等。旅館設施、服務內容簡單，以乾淨的房間設備為主。

8. 全套房式旅館(All Suite Hotel、Family Hotel)，多位於都市中心，以主管級商務旅客為服務對象，除了客房外，另提供客廳與廚房的服務。

9. 賭場旅館(Casino Hotel)，位於賭場中心或附近的旅館，其設備豪華，並邀請藝人作秀，提供包機接送服務。

10. 渡假村(Villa)，多位於度假勝地，每個房間屬獨立別墅專屬泳地、空間、僕人、隱密性極高，提供旅客專屬休憩服務。

（二）飯店餐食計價(Hotel ang Meals Rate)

1. 歐式(European Plan, EP)：住宿客人可選擇自由用餐，不必在旅館內。

2. 美式(American Plan；Full Pension, AP)：住宿、包三餐通常是套餐菜單固定。

3. 修正美式(Modified American Plan, MAP)：住宿、早晚餐，讓客人可以整天在外遊覽或繼續其他活動。

4. 歐陸式(Continental Plan, CP)：住宿、早餐（歐陸式早餐）。

5. 百慕達式(Bermuda Plan, BP)：住宿、早餐（美式早餐）。

6. 半寄宿(Semi-Pension；Half Pension)：住宿、早午餐（午餐可改晚餐），與修正美式類似。

 5-3　旅遊地區規劃原則

「世界遺產」是近年來吸引旅客駐足旅遊的熱門景點、景區。尤其中國大陸當局一直爭取世界遺產旅遊景點，從王宮陵寢到各類石窟，中國的世界遺產平均以每年一到二個申請通過的項目增加，目前共有 35 個景點被列入世界遺產名錄，是全球世界遺產第三大國。世界自然遺產經營與生態旅遊規劃兩者應該並行，生態旅遊強調以自然為取向，同時以促進環境保育和地區經濟為永續發展。

廣大的雲南，除了麗江古城為國人熟悉景點之外，位於雲南省麗江市玉龍納西族自治縣境內的拉市海自然保護區，是個值得一遊的好去處，這裡也是麗江古城水源的重要來源。境內豐富的濕地生態環境，有利於水鳥棲息的方向發展，每年有大量的越冬水鳥，吸引許多賞鳥人潮，政府與人民也共同維護「退耕還地於鳥」的政策，是個值得參考的人鳥共存經驗。

一、聯合國教科文組織

全名為聯合國教育、科學、文化組織(United Nations Educational, Scientific and Cultural Organization)簡稱聯合國教科文組織(UNESCO)。成立日期，1945 年，在英國倫敦依聯合國憲章通過「聯合國教育、科學及文化組織法」。1946 年，在法國巴黎宣告正式成立，總部設於巴黎，是聯合國的專門機構之一。

（一）世界遺產標誌

（二）聯合國教育科學文化組織標誌

（三）成立宗旨

透過教育、科學及文化，促進各國間合作。對和平與安全做出貢獻，以增進對正義、法治及聯合國憲章，所確認之世界人民不分種族、性別、語言或宗教，均享人權與基本自由之普遍尊重。

歷經一、二次世界大戰以後，全世界大大小小之戰亂不斷，對於世界僅存之自然景觀與文化資產日益破壞嚴重，使得各國專家學者感到十分的憂心。1942 年，二次世界大戰肆虐之時，歐洲各國政府在英格蘭召開了同盟國教育部長會議，思考著戰爭結束後，教育體系重建的問題。1945 年，戰爭結束，同盟國教育部長會議的提議，在倫敦舉行了宗旨為成立一個教育及文化組織的聯合國會議(ECO/CONF)。約 40 個國家的代表出席了這次會議，決定成立一個以建立真正和平文化為宗旨的組織，37 個國家簽署了「組織法」，「聯合國教育、科學及文化組織 UNESCO」從此誕生。

聯合國教科文組織(UNESCO)在第 17 屆會議於 1972 年，在巴黎通過著名的《保護世界文化和自然遺產公約》，這是首度界定世界遺產的定義與範圍，希望藉由全世界國際合作的方式，解決世界重要遺產的保護問題。所以不論國內外旅遊產品，都包含文化資源與自然資源。

（四）世界遺產的分類與內容

聯合國世界遺產委員會於 1978 年，公布第一批世界遺產名單以來，《世界遺產名錄》收錄遺產總數已增至上千項。世界遺產並不包括非物質文化遺產，非物質遺產並不是世界遺產的類別之一，而是在獨立的國際公法、組織國大會及跨政府委員會下運作的計畫。自 2009 年，每年公布三種非物質遺產名單(The Intangible Heritage Lists)，包括急需保護名單、非物質文化遺產名錄及保護計畫。

1. 文化遺產(Cultural Heritage)

指的不只是狹義的建築物，而凡是與人類文化發展相關的事物皆被認可為世界文化遺產。而依據《世界文化與自然遺產保護條約》第一條之定義：

文化遺產特徵	內容釋義
紀念物 (Monuments)	指的是建築作品、紀念性的雕塑作品與繪畫、具考古特質之元素或結構、碑銘、穴居地以及從歷史、藝術或科學的觀點來看，具有顯著普世價值(Outstanding Universal Value)物件之組合。
建築群 (Groups of Buildings)	因為其建築特色、均質性或者是於景觀中的位置，從歷史、藝術或科學的觀點來看，具有顯著普世價值之分散的或是連續的一群建築。
場所(sites)	存有人造物或者兼有人造物與自然，並且從歷史、美學、民族學或人類學的觀點來看，具有顯著普世價值之地區。
以歐洲占有絕大多數著名的世界文化遺產。如埃及：孟斐斯及其陵墓、吉薩到達舒間的金字塔區。希臘：雅典衛城。西班牙：哥多華歷史中心。	

2. 自然遺產

自然遺產特徵	內容釋義
代表生命進化的記錄	重要且持續的地質發展過程、具有意義的地形學或地文學特色等的地球歷史主要發展階段的顯著例子。
演化與發展	在陸上、淡水、沿海及海洋生態系統及動植物群的演化與發展上，代表持續進行中的生態學及生物學過程的顯著例子。
自然美景與美	包含出色的自然美景與美學重要性的自然現象或地區。
實際例子，包括化石遺址、生物圈保存、熱帶雨林與生態地理學地域等，如中國：雲南保護區的三江並流。瑞士：少女峰。加拿大：洛磯山脈公園群。澳洲：大堡礁。	

3. 綜合遺產

兼具文化遺產與自然遺產，同時符合兩者認定的標準地區，為全世界最稀少的一種遺產，至 2021 年止全世界只有 39 處，如中國的黃山、秘魯的馬丘比丘等。

4. 非物質文化遺產

2001 年，由聯合國教科文組織提出的「人類口述與無形遺產」觀念納入世界遺產的保存對象。由於世界快速的現代化與同質化，這類遺產比起具實質形體的文化

類世界遺產更為不易傳承。因此，這些具特殊價值的文化活動，都因傳人漸少而面臨失傳之虞。2003 年，教科文組織通過保護非物質文化遺產公約，確認非物質文化遺產的新概念，取代人類口述與無形遺產，並設置人類非物質文化遺產代表作名錄。

非物質文化遺產	內容釋義
人類口述	它們具有特殊價值的文化活動及口頭文化表述形式，包括語言、故事、音樂、遊戲、舞蹈和風俗等。
無形遺產	
聯合國教科文組織之人類口述與無形遺產代表作。例如：摩洛哥說書人、樂師及弄蛇人的文化場域、日本能劇、中國崑曲等。	

（五）世界遺產評定條件

1. 文化遺產項目

(1) 代表一種獨特的藝術成就，一種創造性的天才傑作，如中國的秦皇陵。

(2) 能在一定時期內或世界某一文化區內，對建築藝術、紀念性藝術、城鎮規劃或景觀設計方面的發展產生極大影響，如印度德里胡馬雍古墓。

(3) 能為一種已消失的文明或文化傳統提供一種獨特的，至少是特殊的見證，如法國聖米榭山修道院及其海灣。

(4) 可做為一種建築或建築群或景觀的傑出範例，展示出人類歷史上一個（或幾個）重要階段，如加拿大魁北克歷史區。

(5) 可作為傳統的人類居住地或使用地的傑出範例，代表一種（或多種）文化，尤其在不可逆轉的變化影響下，變得易於損壞，如西班牙格拉納達的阿罕布拉宮。

(6) 與具特殊普遍意義的事件或現行傳統、思想、信仰或文學作品有直接、實質聯繫的文物建築等，如日本廣島和平紀念館（原爆圓頂）。

2. 自然遺產項目

(7) 此地必須是獨特的地貌景觀(Land-Form)或地球進化史主要階段的典型代表，如具有典型石灰岩風貌的中國黃龍保護區。

(8) 必須具有重要意義、不斷進化中的生態過程或此地必須具有維護生物進化的傑出代表，如南美厄瓜多爾的加拉巴戈群島，生物有進化活化石的證據。

(9) 必備具有極特殊的自然現象、風貌或出色的自然景觀，如美國大峽谷國家公園(Grand Canyon)，向人類展示了兩百萬年前地球歷史的壯觀景色和地質層面。

(10) 必須具有罕見的生物多樣性和生物棲息地，依然存活，具有世界價值並受到威脅。如南美秘魯的 Manu 國家公園，擁有亞馬遜流域最豐富的生物多樣性。

3. 根據「執行世界遺產公約操作準則」，世界遺產的遴選共有 10 項標準。然而在 2005 年之前，一直以文化的 6 項、自然的 4 項，以上分別標示上(1)~(6)是判斷文化遺產的標準，(7)~(10)是判斷自然遺產的基準。2005 年之後，不再區分兩部分標準，而以一套 10 項的新標準來標示，而其順序亦有些微變動，如下表：

2005	文化遺產標準						自然遺產標準			
前	(1)	(2)	(3)	(4)	(5)	(6)	(1)	(2)	(3)	(4)
後	(1)	(2)	(3)	(4)	(5)	(6)	(7)	(8)	(9)	(10)

二、臺灣世界遺產潛力點

　　「世界遺產」登錄工作有許多前瞻性的保存觀念，為使國人保存觀念與國際同步；2002 年初，文化部（原：行政院文化建設委員會）陸續徵詢國內專家及函請縣市政府與地方文史工作室提報、推薦具「世界遺產」潛力點名單；其後於 2002 年召開評選會選出 11 處臺灣世界遺產潛力點（太魯閣國家公園、棲蘭山檜木林、卑南遺址與都蘭山、阿里山森林鐵路、金門島與烈嶼、大屯火山群、蘭嶼聚落與自然景觀、紅毛城及其周遭歷史建築群、金瓜石聚落、澎湖玄武岩自然保留區、臺鐵舊山線），該年底並邀請國際文化紀念物與歷史場所委員會(ICOMOS)副主席西村幸夫(Yukio Nishimura)、日本 ICOMOS 副會長杉尾伸太郎(Shinto Sugio)與澳洲建築師布魯斯·沛曼(Bruce R. Pettman)等教授來臺現勘，決定增加玉山國家公園一處。2003 年召開評選會議，選出 12 處臺灣世界遺產潛力點。

　　2009 年，文建會召集有關單位及學者專家成立並召開第一次「世界遺產推動委員會」，將原「金門島與烈嶼」合併馬祖調整為「金馬戰地文化」，另建議增列 5 處潛力點（樂生療養院、桃園臺地埤塘、烏山頭水庫與嘉南大圳、屏東排灣族石板屋聚落、澎湖石滬群），經會勘後於同年 8 月 14 日第二次「世界遺產推動委員會」，決議通過。爰臺灣世界遺產潛力點共計 17 處（18 點）。

　　2010 年，召開第 2 次「世界遺產推動委員會」，為展現金門及馬祖兩地不同文化屬性特色，更能呈現地方特色及掌握世遺普世性價值，決議通過將「金馬戰地文化」修改為「金門戰地文化」及「馬祖戰地文化」。

　　2011 年，召開第 2 次「世界遺產推動委員會」（第 6 次大會），為更能呈現潛力點名稱之適切性以符合世界遺產推動之標準，決議通過將「金瓜石聚落」更名為「水金九礦業遺址」，「屏東排灣族石板屋聚落」更名為「排灣及魯凱石板屋聚落」。另「桃園臺地埤塘」增加第二及第四項登錄標準。

　　2012 年，召開「專家學者諮詢會議會」，決議為兼顧音、義、詞彙來源、歷史性、功能性等，並符合中文及客家文學使用，通過修正桃園臺地「埤」塘為「陂」（波）塘，並界定於臺灣世界遺產潛力點之推廣使用。

　　因此，目前臺灣世界遺產潛力點共計 18 處。

參考文獻　REFERENCES

Canon 日本佳能公司

 http://www.canon.com.tw/About/global.aspx

鳳凰旅行社

 http://holder.travel.com.tw/holder_1-1.aspx

華航機微酒自由行

 https://event.liontravel.com/zh-tw/chinaairlines/travel

可樂旅遊

 http://www.colatour.com.tw/B2C_PageDesign/Topic/TG/default.asp

格蘭國際旅行社

 http://www.grandeetour.com.tw/italy/eiek12dvr-4.pdf

文化資產局，2022，臺灣世界遺產潛力點，

 https://twh.boch.gov.tw/taiwan/index.aspx?lang=zh_tw

MEMO:

Chapter

06

旅行業航空票務

6-1　國際航協區域概念

6-2　航空航權與機票規範

6-3　航空機票航程規範

6-4　國際機票訂位系統

The Practice And Theory Of
TRAVEL & TRANSPORTATION
MANAGEMENT

國際航空運輸協會，簡稱國際航協 (International Air Transport Association/ IATA)：為航空運輸業的民間權威組織。會員分為航空公司、旅行社、貨運代理及組織結盟等四類，總部設在加拿大的蒙特利爾，執行總部則在瑞士日內瓦。國際航協組織權責為訂定航空運輸之票價、運價及規則，由於其會員眾多，且各項決議多獲得各會員國政府的支持，因此不論是國際航協會員或非會員均能遵守其規定。

📷 圖 6-1　IATA LOGO

國際民間航空組織，簡稱國際民航組織(International Civil Aviation Organization, ICAO)：聯合國屬下專責管理和發展國際民航事務的機構，其職責包括：發展航空導航的規則和技術；預測和規劃國際航空運輸的發展以保證航空安全和有序發展，是國際範圍內製定各種航空標準以及程序的機構，以保證各地民航運作的一致性。其組織還制定航空事故調查規範，這些規範被所有國際民航組織的成員國之民航管理機構所遵守，國際航協的重要商業功能如下：

一、多邊聯運協定(Multilateral Interline Traffic Agreement, MITA)

多邊聯運協定後，即可互相接受對方的機票或貨運提單，即同意接受對方的旅客與貨物。因此，協定中最重要的內容就是客票、行李運送與貨運提單格式及程序的標準化。

二、票價協調會議(Tariff Coordinating Conference)

係制定客運票價及貨運費率的主要會議，會議中通過的票價仍須由各航空公司向各國政府申報獲准後方能生效。

三、訂定票價計算規則(fare construction rules)

票價計算規則以哩程作為基礎，名為哩程系統(mileage system)。

四、分帳(prorate)

開票航空公司將總票款，按一定的公式，分攤在所有航段上，是以需要統一的分帳規則。

五、清帳所(clearing house)

國際航協將所有航空公司的清帳工作集中在一個業務中心,即國際航協清帳所。

六、銀行清帳計畫 [The Billing & Settlement Plan 的簡稱（舊名 Bank Settlement Plan，亦簡稱為 BSP）]

此計畫係國際航空運輸協會(IATA)針對旅行社之航空票務作業、銷售結報、劃撥轉帳作業及票務管理等提出前瞻性規劃、制定供航空公司及旅行社採用之統一作業模式,使業者的作業更具效率。

🚌 6-1 國際航協區域概念

一、國際航協定義之地理概念(IATA geography)

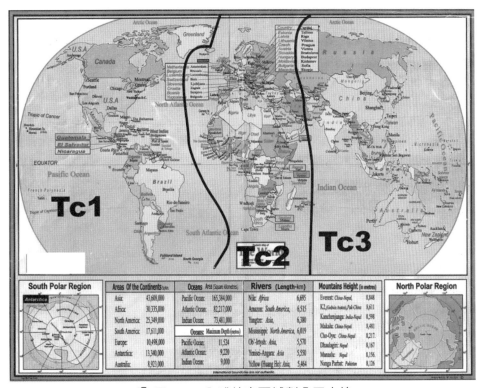

📷 圖 6-2 全球航空區域劃分三大塊

（一）三大區域：全球劃分為三大區域（Traffic Conference area 之縮寫）

📷 圖 6-3　第一大區域 TC1

1. **第一大區域**（IATA Traffic Conference Area 1 即 TC1）：北美洲(North America)中美洲(Central America)、南美洲(South America)、加勒比海島嶼(Caribbean Islands)。地理位置為西起白令海峽，包括阿拉斯加、北、中、南美洲，以及夏威夷、大西洋的格陵蘭、百慕達群島為止。

2. **第二大區域**（IATA Traffic Conference Area 2 即 TC2）：歐洲(Europe)、中東(Middle East)、非洲(Africa)。地理位置為西起冰島，包括大西洋的亞速群島、歐洲本土、中東與非洲全部，東至伊朗為止。

3. **第三大區域**（IATA Traffic Conference Area 3 即 TC3）：東南亞(South East Asia)、東北亞(North East Asia)、亞洲次大陸(South Asian Subcontinent)、大洋洲(South West Pacific)。地理位置為西起烏拉爾山脈、俄羅斯聯邦與獨立國協東部、阿富汗、巴基斯坦及亞洲全部、澳大利亞、紐西蘭、太平洋的關島、塞班島、中途島、威克島、南太平洋的美屬薩摩亞群島及法屬大溪地島。

（二）兩個半球：國際航協將全球劃分為三大區域外，亦將全球劃分為兩個半球。

東半球（Eastern Hemisphere 即 EH），包括 TC2 和 TC3。

西半球（Western Hemisphere 即 WH），包括 TC1。

🧳 表 6-1　地理區域總覽

Hemisphere	Area	Sub Area
西半球 Western Hemisphere (WH)	第一大區域 Area 1 (TC1)	北美洲(North America) 中美洲(Central America) 南美洲(South America) 加勒比海島嶼(Caribbean Islands)
東半球 Eastern Hemisphere (EH)	第二大區域 Area 2 (TC2)	歐洲(Europe) 非洲(Africa) 中東(Middle East)
	第三大區域 Area 3 (TC3)	東南亞(South East Asia) 東北亞(North East Asia) 亞洲次大陸(South Asian Subcontinent) 大洋洲(South West Pacific)

（三）其他航空資料

1. 航空公司代碼

(1) IATA CODE：每一家航空公司的兩個大寫英文字母代號（二碼）。

例如：China Airlines 代號是 CI，Eva Air 長榮航空代號是 BR。

(2) ICAO CODE：每一家航空公司的兩個大寫英文字母代號（三碼）。

例如：China Airlines 代號是 CAL，Eva Air 長榮航空代號是 EVA。

(3) Airline Code(3-DIGIT CODE)：每一家航空公司的數字代號（三碼）。

例如：China Airlines 代號是 297，Eva Air 代號是 695。

★ 以上資料為臺灣民航資訊網(TwAirInfo.com)提供，如需更多資訊請前往該網站搜尋，主網頁－航空公司查詢－按照 A.B...Y.Z 等點入即可。

2. 制定城市／機場代號

(1) 城市代號(city code)：用三個大寫英文字母來表示有定期班機飛航之城市代號。

(2) 新加坡英文全名是 SINGAPORE，城市代號為 SIN。

機場代號(airport code)：將每一個機場以英文字母來表示。

(1) 臺北機場有二座：

松山國內機場，代號為 TSA。

桃園國際機場，代號為 TPE。

(2) 倫敦機場有三座：

希斯洛機場(Heathrow Airport)，代號為 LHR。

蓋威克機場(Gatwick Airport)，代號為 LGW。

路東機場(Luton Airport)，代號為 LTN。

(3) 紐約機場有三座：

甘迺迪機場(Kennedy Airport)，代號為 JFK。

拉瓜地機場(La Guardia Airport)，代號為 LGA。

紐澤西州機場(Newark Airport)，代號為 EWR。

3. 共用班機號碼(code sharing)

航空公司與其他航空公司聯合經營某一航程，但只標註一家航空公司名稱、班機號碼。此共享名稱的情形，可由班機號碼來分辨，即在時間表中的班機號碼後面註明【*】者即是。

6-2　航空航權與機票規範

一、航權釋義 (freedoms of the air)

航權	釋義
第一航權 （飛越權）	本國航空器不降落而飛經他國領域之權利。 例：中華航空班機由臺灣飛往莫斯科，途經中國大陸。
第二航權 （技術降落權）	本國航空器非營運目的而降落他國領域之權利，不可上下客貨。 例：中華航空班機由臺灣飛往歐洲，中途停留中東國家（不可上下客貨）。
第三航權 （卸落客貨權）	本國航空器將載自本國之客貨及郵件在他國卸下之權利。 例：中華航空班機自臺灣飛往泰國（可上下客貨）。
第四航權 （裝載客貨權）	本國航空器自他國裝載客貨及郵件飛往本國之權利。 例：中華航空班機由泰國飛往臺灣（可上下客貨）。
第五航權 （延遠權）	本國航空器在他國間裝卸客貨及郵件之權利。 例：中華航空班機由臺灣飛往歐洲，中途停留泰國（可上下客貨）。
第六航權 （橋樑權）	本國航空器自他國接載客貨郵件經停本國而前往第三國往返之權利。例：中華航空班機由德里前往臺灣再飛往美國（可上下客貨）。
第七航權 （境外營運權）	本國航空器以國外為起點，經營除本國以外的國際航線。 例：中華航空班機由臺灣飛往荷蘭。再由荷蘭往返維也納不需返回臺灣（可上下客貨）。
第八航權 （境內營運權）	本國國籍航空公司有權在他國的任何兩地之間運送旅客。 例：例如華航飛往美國紐約的班機，在安克拉治中停並下客貨後，繼續飛往紐約（航權規定：去程中停點僅能下客貨，回程中停點僅能上客貨）。
★ 以上用中華航空班機來舉例是為了使讀者較容易理解及閱讀，而並非該航空公司於此時或以後有無此航權，在此提出說明。	

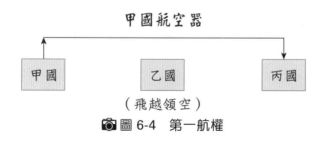

　图 6-4　第一航權

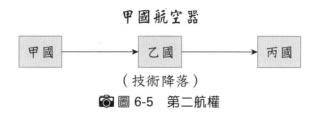

（技術降落）

📷 圖 6-5　第二航權

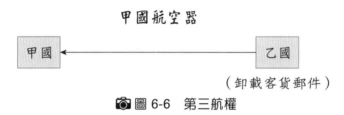

（卸載客貨郵件）

📷 圖 6-6　第三航權

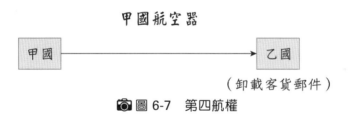

（卸載客貨郵件）

📷 圖 6-7　第四航權

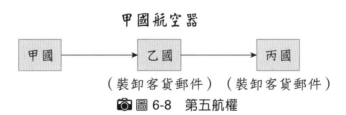

（裝卸客貨郵件）（裝卸客貨郵件）

📷 圖 6-8　第五航權

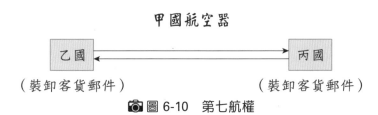

（乙國客貨郵件經甲國轉運至丙國）

📷 圖 6-9　第六航權

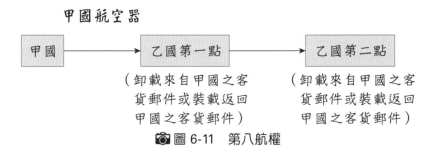

📷 圖 6-10　第七航權

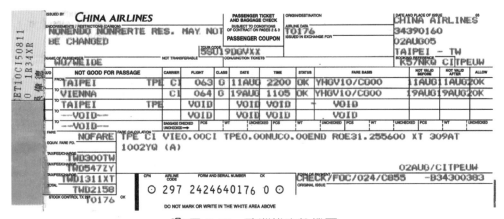

📷 圖 6-11　第八航權

二、認識機票

（一）機票的種類

📷 圖 6-12　歐洲維也納機票

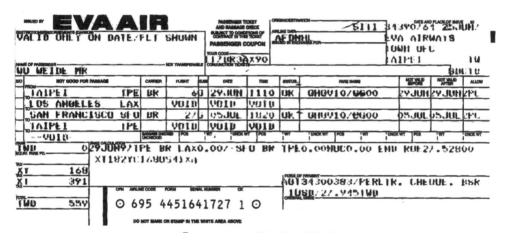

📷 圖 6-13　非洲埃及機票

📷 圖 6-14　美國加州機票

📷 圖 6-15　非洲肯亞奈洛比

BOARDING PASS

WU WEIDE TPE

CI0617 24AUG 16:20

FM TAIPEI
TO HONG KONG

WU WEIDE

CI0617 Y 24AUG 183
FM TAIPEI
TO HONG KONG

登機門 Gate 登機時間 Boarding Time 艙等 Class

A4 **15:40** **Y**

TW * -----4137
ET NO COUPON

座位 Seat 登機順序 Boarding Seq.

25G ZONE2

183/Y/25G/HKG WL

K38KND

ETKT7062485089780

PLEASE BE AT GATE 40 MINUTES BEFORE DEPARTURE TIME

📷 圖 6-16 亞洲香港

ECONOMY CLASS BOARDING PASS CATHAY PACIFIC
 ET

WU/WEIDEMR GATE **62**

CX464 29JUL

TAIPEI SEAT **54E**

WU/WEIDEMR

HONG KONG

TAIPEI

CX464 29JUL10

Please be at boarding gate BEFORE **19:00**
Otherwise you may not be accepted for travel.

BN: 287 DEP:1925

CX0392 2 4 6 8 12

287/Y/54E/TPE/ET

FIRST CLASS BUSINESS CLASS Economy Class

54E

📷 圖 6-17 亞洲香港

1. **手寫機票(manual ticket)**：以手寫的方式開發，分為一張、二張或四張搭乘聯等格式。

2. **電腦自動化機票(transitional automated ticket-TAT)**：從自動開票機刷出的機票，一律為四張搭乘聯的格式。

3. **電腦自動化機票含登機證(automated ticket and boarding pass-ATB)**：機票是以複寫的方式開出，並已包含登機證。該機票的厚度與信用卡相近，背面有一條磁帶，用以儲存旅客行程的相關資料，縱使遺失機票，亦不易被冒用。

4. **電子機票(electronic ticket-ET)**：是將機票資料儲存在航空公司電腦資料庫中，無需列印每一航程的機票聯，合乎環保又避免機票遺失。旅客至機場只出示電子機票收據即可辦理登機手續。西元 1998 年 4 月，英國航空公司(BA)，於倫敦飛德國柏林航線中，首先為世界問世啟用。我國華信航空公司，於西元 1998 年 11 月，於國內臺北、高雄航線中，首先啟用。

PASSENGER ITINERARY RECEIPT

```
KENYA AIRWAYS GSA              DATE: 02 JUL 2013
5F-1 NAN KING E ROAD SEC.     AGENT: 2526
                              NAME: WU/WEIDE MR
TAIPEI
IATA   : 343 82401
TELEPHONE: 886 2 25602620
```

```
ISSUING AIRLINE              : KENYA AIRWAYS
TICKET NUMBER                : ETKT 706 2485089305
BOOKING REF : AMADEUS: 26XE9L, AIRLINE: BR/26XE9L
BOOKING REF : AMADEUS: 26XE9L, AIRLINE: KQ/26XE9L
```

FROM /TO	FLIGHT	CL	DATE	DEP	FARE BASIS	NVB	NVA	BAG	ST
TAIPEI TERMINAL:1	CI 617	L	16JUL	1620	TDLTW	16JUL	16JUL	40K	OK
HONG KONG TERMINAL:1				ARRIVAL TIME: 1805					
HONG KONG TERMINAL:1	KQ 863	T	16JUL	2130	TDLTW	16JUL	16JUL	40K	OK
NAIROBI KENYATT				ARRIVAL TIME: 2240					
NAIROBI KENYATT	KQ 862	T	22JUL	2245	TDLTW	22JUL	22JUL	40K	OK
HONG KONG				ARRIVAL TIME: 1810					
HONG KONG TERMINAL:1	BR 858	M	23JUL	2100	TDLTW	23JUL	23JUL	40K	OK
TAIPEI TERMINAL:2				ARRIVAL TIME: 2240					

AT CHECK-IN, PLEASE SHOW A PICTURE IDENTIFICATION AND THE DOCUMENT YOU GAVE
FOR REFERENCE AT RESERVATION TIME

BAGGAGE POLICY - FOR TRAVEL TO/FROM, WITHIN THE US, PLEASE
REFER TO THE WEBSITES OF THE AIRLINES IN YOUR ELECTRONIC
TICKET PASSENGER ITINERARY RECEIPT. FOR MORE INFORMATION VISIT:
HTTPS://BAGS.AMADEUS.COM?R=26XE9L&N=WU

```
ENDORSEMENTS : NONEND/NONRRTE/NONREF/VLD ON KQ/CI/BR FLT/DTE SHOWN ONLY/
               TCP10 TRVL WZ -3BLMGZ-
TOUR CODE    : IT13KQ3LKGXH
PAYMENT      : CASH
```

```
FARE CALCULATION :TPE CI X/HKG KQ NBO Q4.25 KQ X/HKG BR TPE Q4.25 M/IT
                  ENDXT 300TW1207TU
```

```
AIR FARE     : IT
TAX          : TWD    1508YQ        8024YR        1507XT
TOTAL        : TWD IT  IT
```

NOTICE
CARRIAGE AND OTHER SERVICES PROVIDED BY THE CARRIER ARE SUBJECT TO CONDITIONS
OF CARRIAGE, WHICH ARE HEREBY INCORPORATED BY REFERENCE. THESE CONDITIONS MAY
BE OBTAINED FROM THE ISSUING CARRIER.

THE ITINERARY/RECEIPT CONSTITUTES THE PASSENGER TICKET FOR THE PURPOSES OF
ARTICLE 3 OF THE WARSAW CONVENTION, EXCEPT WHERE THE CARRIER DELIVERS TO THE
PASSENGER ANOTHER DOCUMENT COMPLYING WITH THE REQUIREMENTS OF ARTICLE 3.

PASSENGERS ON A JOURNEY INVOLVING AN ULTIMATE DESTINATION OR A STOP IN A
COUNTRY OTHER THAN THE COUNTRY OF DEPARTURE ARE ADVISED THAT INTERNATIONAL
TREATIES KNOWN AS THE MONTREAL CONVENTION, OR ITS PREDECESSOR, THE WARSAW
CONVENTION, INCLUDING ITS AMENDMENTS (THE WARSAW CONVENTION SYSTEM), MAY APPLY
TO THE ENTIRE JOURNEY, INCLUDING ANY PORTION THEREOF WITHIN A COUNTRY. FOR
 SUCH PASSENGERS, THE APPLICABLE TREATY, INCLUDING SPECIAL CONTRACTS OF

📷 圖 6-18　非洲肯亞奈洛比電子機票

（二）機票填發開立注意事項

1. 所有英文字母必須大寫。

2. 填寫時姓在前、然後再寫名字。

3. 旅客的稱呼為：MR.先生、MISS 或 MS 小姐、MRS.夫人、CHD 兒童、INF 嬰兒。

4. 機票不得塗改，塗改即為廢票，開立時按機票順序填發，不得跳號。

5. 一本機票僅供一位旅客使用。

6. 前往城市如有兩個機場以上時，應註明到、離機場之機場代號。

7. 機票填妥後，撕下審核聯與存根聯，保留搭乘聯與旅客存根聯給乘客。

8. 若機票需作廢時，應將存根聯與搭乘聯與旅客存根聯一併交還航空公司。

9. 機票為有價證券，填發錯誤而導致作廢時，應負擔手續費用。

（三）機票票聯(coupon)

票聯名稱(Coupon Name)	功能(Function)
審核聯(Auditor)	與報表一同交會計單位報帳之用，目前 BSP 機票已無審核聯。
存根聯(Agent's Coupon)	由開票單位存檔。
搭乘聯(Flight Coupon)	From/To 航段必須附著旅客存根聯才為有效票。
旅客存根聯(Passenger Coupon)	旅客存查用。

1. 機票載有旅客運送條款，是航空公司與旅客間的契約，是一份有價證券。

2. 每張搭乘聯須按機票上面所列之起迄點搭乘。國際線機票，若第一張搭乘聯未使用，航空公司將不接受該機票後續航段搭乘聯之使用。

3. 機票均有此四式票聯，但是 BSP 機票沒有審核聯，電子機票無票聯只有收據。

（四）機票內容

　　機票雖有不同，除編排格式有差別外，內容均相同。

1. **旅客姓名欄(NAME OF PASSENGER)**：旅客英文全名須與護照、電腦訂位記錄上的英文拼字完全相同（可附加稱號），且一經開立即不可轉讓。

2. **行程欄(FROM/TO)**：旅客行程之英文全名。行程欄若有「X」則表示不可停留，必須在 24 小時內轉機至下一個航點。

3. **航空公司(CARRIER)**：搭乘航空公司之英文代號（2 碼）。

4. **班機號碼／搭乘艙等(FLIGHT/CLASS)**：顯示班機號碼及機票艙級。航空公司之班機號碼大都有一定的取號規定，如往南或往西的取單數；往北或往東的取雙數。例如：中華 CI804 班機是香港到臺北的班機，而 CI827 是臺北到香港之班次。此外大部班機號碼都為三個數字。如為聯營的航線或加班機，則大都使用四個號碼。

5. **航空公司一般飛機艙等分為**：頭等艙、商務艙、經濟艙。

 (1) 頭等艙(FIRST CLASS)：F, P, A。

 (2) 商務艙(BUSINESS CLASS)：C, J, D, I。

 (3) 經濟艙(ECONOMY CLASS)：Y, M, B, H, V, Q, U, X, S, U 等。

 (4) 豪華經濟客艙(EVERGREEN DELUXE)ED 艙，此為長榮航空首創特有之艙等。

6. **出發日期(DATE)**：日期以數字（兩位數）、月份以英文字母（大寫三碼）組成，例如：6 月 5 日為 05JUN。

7. **班機起飛時間(TIME)**：當地時間，以 24 小時制或以 A, P, N, M 表示。A 即 AM, P 即 PM, N 即 noon, M 即 midnight。例如：0715 或 715A；1200 或 12N；1915 或 715P；2400 或 12M。

8. **訂位狀況(STATUS)**：

 (1) OK－機位確定(space confirmed)。

 (2) RQ－機位候補(on request)。

 (3) SA－空位搭乘(subject to load)。

 (4) NS－嬰兒不占座位(infant not occupying a seat)。

 (5) OPEN－指無訂位(no reservation)。

 (6) HK(holds confirmed)機位 OK。

 (7) TK(holds confirmed，advise client of new timings)機位 OK，更改時間。

 (8) PN(pending for reply)等待航空公司回覆狀況。

 (9) UU(unable, have waitlisted)；US(unable, to accept sale)無機位需候補。

 (10) PA(priority waitlist codes)優先候補。

 (11) HN(have requested)訂位中。

 (12) KK(confirming)航空公司回覆機位 OK。

 (13) KL(confirming from waiting list)機位由候補變 OK。

 (14) HS(have sold)機位 OK。

9. **票種代碼(FARE BASIS)**：票價的種類。票價的種類依六項要素組成。

　　(1) 訂位代號(prime code)，包括 F, C, Y, U, I, D, M, B, H...等。

　　(2) 季節代號(seasonal code)，包括 H（旺季）、L（淡季）等。

　　(3) 週末／平日代號(part of week code)，包括 W（週末）、X（週間）等。

　　(4) 夜晚代號(part of day code)，例如以 N 表示 Night。

　　(5) 票價和旅客種類代號(fare and passenger type code)。

　　(6) 票價等級代號(fare level identifier)。

　　　　例如：FARE BASIS 是 MXEE21 時，表示 M 艙級平日出發效期為 21 天之個人旅遊票，亦即 M＝訂位代號，X＝週間代號（平日），EE＝旅遊票價種類號；21 表示效期為 21 天。

10. **機票標註日期之前使用無效(NOT VALID BEFORE)**。

11. **機票標註日期之後使用無效(NOT VALID AFTER)：機票效期算法：**

　　(1) 一般票(normal fare)：機票完全未使用時，效期自開票日起算一年內有效。機票第一段航程已使用時，所餘航段效期自第一段航程搭乘日起一年內有效。例如：開票日期是 20 AUG'11，機票完全未使用時，效期至 20 AUG'12。若第一段航程搭乘日是 30 AUG'11，則所餘航段效期至 30AUG'12。

　　(2) 特殊票(special fare)：機票完全未使用時，自開票日起算一年內有效。一經使用，則機票效期可能有最少與最多停留天數的限制，視相關規則而定。

　　機票有效屆滿日，是以其最後一日的午夜 12 時為止。因此在午夜 12 時以前使用完最後一張搭乘聯票根搭上飛機，無論到達城市是那天，只要中間不換接班機，都屬有效。

12. **團體代號(TOUR CODE)**：用於團體機票，其代號編排如為 IT2CI 3GT61H483：IT－表示 Inclusive Tour；2-2002 年；CI－負責的航空公司(sponsor carrier)；3－表示從 TC3 出發的行程；GT61H483－團體的序號。

13. **票價計算欄(FARE CALCULATION BOX)**：機票票價計算部分，開票時均應使用統一格式，清楚正確地填入，以方便日後旅客要求變更行程時，別家航空公司人員能根據此欄位內容，迅速確實地計算出新票價。

14. **票價欄(FARE BOX)**：票價欄通常是顯示起程國幣值。

15. **實際付款幣值欄(EQUIVALENT FARE PAID)**：當實際付款幣值不同於起程國幣值時才需顯示。

16. **稅金欄(TAX BOX)**：行程經過世界許多國家或城市時，須加付當地政府規定的稅金。臺灣機場服務稅是 2 歲以上旅客為新臺幣 300 元。而 2 歲以下嬰兒旅客為免費，目前已隨機票徵收。

17. **總額欄(TOTAL)**：一張機票含稅的票面價。

18. **付款方式(FORM OF PAYMENT)，付款有以下幾種方式**：CASH→現金支付；CHECK→支票支付；CC→以信用卡付款之機票。

19. **啓終點(ORIGIN/DESTINATION)**：

SITI：Sold inside，ticketed inside	SITO：Sold inside，ticketed outside
指銷售票及開票均在起程的國內。	指銷售票在起程點的國內。開票在起程點的國外。
SOTI：Sold outside，ticketed inside	SOTO：Sold outside，ticketed outside
指銷售票在起程點的國外。開票在起程點的國內。	指銷售票及開票均在起程的國外。

(1) 如旅客在臺北付款購買一張臺北到東京之機票，同時在臺北開票取得機票，即為 SITI。

(2) 如旅客在臺北付款購買一張臺北到東京之機票，而卻在東京開票取得機票，即為 SITO。

(3) 如旅客在東京付款購買一張臺北到東京之機票，也在臺北開票取得機票，即為 SOTI。

(4) 如旅客在東京付款購買一張臺北到東京之機票，也在東京開票取得機票，即為 SOTO。

20. **聯票號碼(CONJUNCTION TICKET)**：機票行程航段超過 4 段需使用一本以上機票時，除應使用連號機票外，所有連號的票號皆需加註於每一本機票的聯票號碼欄內。

21. **換票欄(ISSUE IN EXCHANGE FOR)**：改票時填入舊票號碼及搭乘聯聯號。

22. **原始機票欄(ORIGINAL ISSUE)**：改票時將最原始的機票資料填註在此欄。

23. **限制欄(ENDORSEMENTS/RESTRICTIONS)**：機票有限制，加註於此欄位。

(1) 禁止背書轉讓(NON ENDORSABLE)。

(2) 禁止退票(NON REFUNDABLE)。

(3) 禁止搭乘的期間(EMBARGO PERIOD)。

(4) 禁止更改行程(NON REROUTABLE)。

(5) 禁止更改訂位(RES. MAY NOT BE CHANGED)。

24. 開票日與開票地(DATE AND PLACE OF ISSUE)：此欄位包括航空公司名稱或旅行社名稱，開票日期、年份、開票地點、以及旅行社或航空公司的序號。

25. 訂位代號(AIRLINES DATA)：訂好機位之機票，宜填入航空公司「訂位代號」，方便訂位同仁查詢旅客行程資料。

26. 機票號碼(TICKET NUMBER) 297-4-4-03802195-2 共 14 碼，說明如下：

例如：　　(1) (2) (3) (4) (5)

(1) 297－航空公司代號。

(2) 4－機票的來源。

(3) 4－機票的格式，幾張 coupon。

(4) 03802195－機票的序號。

(5) 2－機票的檢查號碼。

27. 聯票號碼(CONJUNCTION TICKET)：機票行程航段超過 4 段需使用一本以上機票時，除應使用連號機票外，所有連號的機票票號皆需加註於每一本機票的聯票號碼欄內。

28. 機票訂位代號認識：

(1) DEPA(deportee accompanied by escort)：指被放逐，或遞解出境者，有護衛陪伴。

(2) DIPL(diplomatic courier)：指外交信差。

(3) EXST(extra seat)：指需額外座位，如身材過大或有攜帶樂器或易碎品者。對於體型壯碩之旅客，航空公司會依情況給予兩份座位供其專用。

(4) INAD(inadmissible passenger)：指被禁止入境的旅客。

(5) UM(unaccompanied minor)：所謂 UM 是指未滿十二歲單獨旅行的孩童。由於各家航空公司機型不同，每家航空公司對嬰兒及 UM 人數限制以及旅行服務也各有差異。

(6) SP(special handling)：指乘客由於個人身心或某方面之不便，需要提供特別的協助。

(7) MEDA-Medical Case 病人。

(8) STCR-Stretcher Passenger 擔架。

(9) BLND-Blind Passenger 盲人。

(10) DEAF-Deaf Passenger 耳聾。

(11) ELDERLY PASSENGER 銀髮族。

(12) EXPECTANT MOTHER 孕婦。

(13) WCHR-Wheelchair 輪椅。

29. **PTA-Prepaid Ticket Advice**：預付票款通知，以便取得機票。一般而言，指在甲地付款，在乙地拿票者，以方便無法在當地付款之旅客，或遺失機票者、或贊助單位提供給非現地之旅客。

30. **餐食代號**：

(1) HNML-Hindu Meal：印度餐；無牛肉的餐食。

(2) MOML-Moslem Meal：回教餐；無豬肉的餐食。

(3) KSML-Kosher Meal：猶太教餐食。

(4) BBML-Baby Meal：嬰兒餐。

(5) ORML-Orient Meal：東方式餐，葷食。

(6) VGML-Vegetarian Meal：西方素食；無奶、無蔥薑蒜等之西式素食。

(7) AVML-Asian Vegetarian Meal：東方素食；無奶無蛋、無蔥薑蒜等之中式素食。

(8) LSML-Low Sodium；Low Salt Meal：低鈉無鹽餐。

（五）機票種類

1. **普通機票(NORMAL FARE)**：普通機票任何艙等，其使用期限為一年有效。且可以背書轉讓給其他航空公司，可更改行程可辦理退票。

(1) 全票或成人票（FULL FARE 或 ADULT FARE）：年滿 12 歲以上之乘客。

(2) 半票或孩童票（HALF FARE 或 CHILD FARE；CH 或 CHD）：年滿 2 歲而未滿 12 歲之兒童乘客，與父或母或監護人，搭乘同一班機、同一艙等時，可購買全票票價 50%之孩童機票，並占有座位，其年齡是以使用時之出發日為準。

(3) 嬰兒票(INFANT FARE, INF)：未滿 2 歲之嬰兒乘客，與父或母或監護人，搭乘同一班機、同一艙等時，可購買全票票價 10%之嬰兒機票，但不能占有座位。依據國際航線規定，一位旅客僅能購買一張嬰兒機票，如需同時攜帶兩位嬰兒以上時，第二位以上嬰兒必須購買孩童票。

2. **優待機票(SPECIAL FARE)**：因業務需要，另訂促銷機票，因折扣不一，使用期限與規定則有不同之限制。

 (1) 旅遊機票（EXCURSION FARE、簡稱 E）：效期越短價格越低。有 0~14 天、2~30 天、3~90 天等種類。YEE30 表示經濟艙有效期 30 天，YEE2M 表示經濟艙有效期兩個月。

 (2) 團體旅遊票（GROUP INCLUSIVE TOUR FARE、簡稱 GV）：對旅行團既定之行程，與固定標準人數，航空公司給予優待機票。YGV10 表示經濟艙旅遊機票人數最少 10 人。

 (3) 預付旅遊機票（ADVANCE PURCHASE EXCURSION FARE、簡稱 APEX）。

 (4) 旅行業代理商優待機票（AGENT DISCOUNT FARE、簡稱 AD）：對於旅行業者由於長期配合為開發市場，給予旅遊業者優待機票。AD75 表示機票價格為 25 折，四分之一機票。

 (5) 領隊優待機票(TOUR CONDUCTORS FARE, CG)：一般航空公司協助旅行業招攬旅客，達到團體標準人數時，給予優待機票。16 人給予一張免費機票，32 人給予二張免費機票。

 (6) 免費機票（FREE OF CHARGE FARE，簡稱 FOC）。

 (7) 航空公司職員機票（AIR INDUSTRY DISCOUNT FARE，簡稱 ID）。

 (8) 老人優待票（OLD MAN DISCOUNT FARE、簡稱 OD）。

 (9) 其他優待機票：

 DA(DISCOVER AMERICAN FARE)：開發美國地理機票。

 DE(DEPORT FARE)：驅逐出境機票。

 DG(GOVERNMENT OR DIPLOMATIC FARE)：政府或外交官員機票。

 EG(GROUP EDUCATIONAL TRIPS FOR TRAVEL AGENT FARE)：團體見習機票。

3. **團體見習機票：**

GA(GROUP AFFINITY FARE)：社團團體機票。

GE(SPECIAL EVENT TOURS FARE)：特殊慶典遊覽機票。

M(MILITARY FARE)：軍人機票。

PG(PILGRIM EXCURSION FARE)：信徒朝聖旅遊機票。

SD(STUDENT DISCOUNT FARE)：學生優待機票。

TD(TEACHER DISCOUNT FARE)：教師優待機票。

U(ADULT STAND-BY FARE)：後補機位機票。

E(EMIGRANT FARE)：移民機票。

6-3　航空機票航程規範

一、機票類別

1. 單程機票（ONE WAY TRIP TICKET，簡稱 OW）：單程機票指直線式越走越遠解搭乘同一等級的單向機票，例如：TPE/BKK。

2. 來回機票（ROUND TRIP TICKET，簡稱 RT）：旅客前往的城市，其出發點與目的地相同，且全程搭乘同一等級的機票，例如：TPE/BKK/TPE。

3. 環遊機票（CIRCLE TRIP TICKET，簡稱 CT）：凡不屬於直接來回，由出發地啟程做環狀的旅程，再回到出發地的機票，例如：TPE/BKK/SIN/KUL/TPE。

4. 環遊世界航程機票（AROUND THE WORLD，簡稱 RTW），必須跨越兩洲以上，例如：TPE/BKK/AMS/NYC/SYD/TYO/TPE。

5. 開口式雙程機票（OPEN JAW TRIP，簡稱 OJT）：不連接的往返航空旅行，指旅客從出發地經往目的地段，但並不由目的地回程，而是以其他的交通前往另一目的地後再回到原出發地，而在期間留下一個缺口，例如：TPE/SFO X LAX/TPE。

二、機票有效期限延期

　　航空公司對機票有效期限的規定，在營運作業中或旅客非意願而無法在有效期限搭乘，航空公司視當時情況，允許延長有效期限。

（一）航空公司因營運關係

1. 航空公司因故取消班機。

2. 航空公司因故不停機票上最後一張搭乘票根之城市。

3. 航空公司因故誤點，導致無法在有效期限內搭乘。

4. 有效期限內訂位，因航空公司機位客滿，導致無法在有效期限內搭乘，得延至有空位為止，但以七天為限。

（二）旅客因病延期

　　若持團體機票或懷孕超過 32 週以上之孕婦，不適用。

1. 航空公司得依醫師診斷書所示之效期延至康復可旅行之日止。

2. 未旅行之部分尚有兩段時，允許延至康復可旅行之日起三個月期限。

3. 效期延長不因票價產生規定而受到限制。

4. 陪伴旅客之近系親屬，其機票之效期比照。持優待機票，航空公司得依醫師診斷書所示之效期延至康復可旅行之七日內為止。

（三）旅途中因故身亡時

1. 旅客旅途中因故身亡時，其同伴機票可延期至手續與傳統葬禮完畢之日止，但不得超過死亡日起 45 天。

2. 其同伴旅行之近系親屬，其機票之效期比照。仍然不得超過死亡日起 45 天。

3. 該死亡證明書航空公司保留二年。

三、旅客行李托運

（一）行李限制(allow)計算方法分以下兩種

1. **PIECE SYSTEM(PC SYS)計件**：旅客入、出境 USA、CANADA 與中南美洲地區時採用成人及兒童每人可攜帶兩件，每件不得超過 23 公斤(KGS)。此外行李尺寸，亦有限制，如頭等艙及商務艙旅客，每件總尺寸相加不可超過 158 公分（62 英吋）；經濟艙旅客，兩件行李相加總尺寸，不得超過 269 公分（106 英吋），其中任何一件總尺寸相加不可超過 158 公分（62 英吋）。隨身手提行李，每人一件，總尺寸不得超過 115 公分（45 英吋）。重量不得超過 7 公斤（CI 規定），大小以可置於前面座位底下或機艙行李箱為限。嬰兒亦可托運行李一件，尺寸不得超過 115 公分，另可托運一件折疊式嬰兒車。

2. **WEIGHT SYSTEM(WT SYS)計重**：旅客進出上述地區以外地區時採用。頭等艙：40KG（88 磅）；商務艙：30KG（66 磅）；經濟艙：20KG（44 磅）；嬰兒可托運：10KG 免費行李；學生票：25 公斤。

（二）行李賠償責任與規定

1. 乘客行李托運若遭受損壞時，須立即向航空公司填寫行李事故報告書（PROPERTY IRREGULARITY REPORT，簡稱 PIR）提出報告，依鑑定其損壞程度，按規定賠償。

Property Irregularity Report (PIR) Number: _____

Mishandled Baggage Questionnaire/Claim Form

All loss or damage to baggage must be reported immediately to Virgin Atlantic Airways (or our ground handlers) within the baggage reclaim area. In addition it should be reported to us in writing within 7 days of receipt, otherwise your claim will be rejected. (Completion of this claim form and its receipt in our UK or US office within 7 days of your flight will serve as notification.)

Section 1 If wishing to claim for missing baggage, please complete sections 1, 2, 3, 4, 6, 7, 8, 9.
If wishing to claim for damaged/pilferage, please complete sections 1, 2, 3, 5, 7, 8, 9.

We respectfully remind all customers making a claim for lost or damaged baggage that details of their bag(s) and contents, including description, date of purchase, place of purchase, and cost of purchase, along with purchase receipts must be sent to us with this signed claim form before any settlement is considered.

Claims will be assessed in line with our conditions of carriage and depreciation will be deducted.

Surname _____ First name _____ Initials _____

Permanent address _____ Temporary address _____
_____ _____
_____ _____
_____ _____

Telephone _____ Telephone _____

E-mail _____ Date leaving _____

Section 2 - Claim Settlements are made via Bank Transfers. Please supply the following information:

Account Name

Bank Address

AccountNumber
□□□□□□□□□□□□□□□□□

Sort Code
□□□□□□

IBAN (international Bank Account Number)

IBAN INFO

IBAN is an initiative being driven by the European Commission and banks across Europe to introduce a standard account number format for use with cross border payments in Europe

IBAN stands for International Bank Account Number and always used in conjunction with a Bank Identifier Code (BIC) also know as a Sort Code

The IBAN is a series of alphanumeric characters that uniquely identifies an account held at a bank

The beneficiary bank will recognise the payment as destined for that country from its country code. It extracts the domestic account number from the IBAN and uses it to pay the funds to the beneficiary's account.

Section 3 - Please include all connecting flights

From	To	Flight number	Date of departure

2525 08.06

📷 圖 6-19　行李事故報告書 PIR

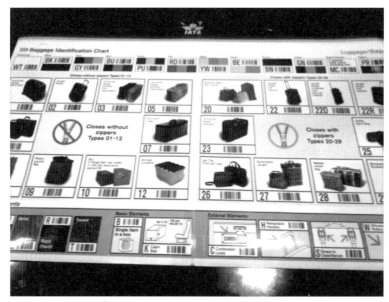

📷 圖 6-20　航空公司行李辨識表

2. 乘客行李托運若遭受遺失時，須立即向航空公司填寫行李事故報告書(PIR)提出報告，航空公司將依特徵尋求，如 21 天後無法尋獲時，按華沙公約之規定賠償。目前航空公司對旅客行李遺失賠償最高每公斤美金 20 元，行李求償限額以不超過美金 400 元為限。在未尋獲前，航空公司對旅客發與零用金購買日常用品，通常為美金 50 元。

3. 行李超重（件）之計價方式：A 超件：行程若涉及美加地區則依不同之目的地城市而有不同的收費價格。B 超重：行程不涉及美加地區，每超重一公斤之基本收費為該航段經濟艙票價的 1.5%。另種規定是一公斤收費為頭等艙機票票價之百分之一，但有些國家是例外的，此資料皆可由票價查詢系統獲得。

（三）機票遺失

1. 機位再確認

(1) 航空公司對因超賣而機位不足致持有確認訂位之旅客被拒絕登機時，依相關補償辦法辦理，補償辦法詳細內容，向航空公司辦公處所洽詢。

(2) 航空公司得超賣航班之機位。航空公司盡力提供旅客已確認之機位，但並不保證一定有機位。航空公司雖將盡力提供旅客機位或預選座位之需求，但航空公司並不保證給予任何或特定座位，縱使貴客之訂位已確認。

2. 機票的退票

(1) 退票期限：機票期滿後之 2 年內辦理。

(2) 退票地點：原購買地點及購買處。

(3) 須備票券：機票搭乘聯(flight coupon)＋存根聯(passenger coupon)已訂妥回程或續程機位之旅客，請依機票「機位再確認」之規定辦理確認訂位。

(4) 機票必須按票連之順序使用，否則航空公司將拒絕貴客使用。

(5) 為使貴客能於足夠時間內完成登機報到手續，務請至遲於班機起飛前 1 小時到達機場櫃檯辦理報到。

🚌 6-4　國際機票訂位系統

　　CRS 的起源，旅行社電腦訂位系統簡稱 CRS(computerized reservation system)。1970 年左右，航空公司將完全人工操作的航空訂位記錄，轉由電腦來儲存管理，但旅客與旅行社要訂位時，仍需透過電話與航空公司連繫來完成。由於業務迅速發展，擴充人員及電話線，亦無法解決需求。美國航空公司與聯合航空公司，首先開始在其主力旅行社，裝設其訂位電腦終端機設備，供各旅行社自行操作訂位，開啟了 CRS 之先機。

　　此連線方式只能與一家航空公司之系統連線作業，故被稱為(single-access)；其他國家地區亦群起仿效此種訂位方式，而逐步建立成「多重管道」系統(multi access)。

　　國際航空公司之需求，開始向國外市場發展。其他航空公司為節省支付 CRS 費用，起而對抗美國 CRS 之入侵，紛紛共同合作成立新的 CRS（如 Amadeus、Galileo、Fantasia、Abacus），各 CRS 間為使系統使用率能達經濟規模，以節省經營成本，經合併、聯盟、技術合作開發、股權互換與持有等方式整合，逐漸演變至今具全球性合作的 Global Distribution System(GDS)。

　　CRS 發展至今，其所收集的資料及訂位系統的功能，都已超越航空公司所使用的系統。旅遊從業人員可藉著 CRS，訂全球大部分機位、旅館及租車。旅遊的相關服務，都可透過 CRS 訂位，皆有助於對旅客提供更完善的服務。

一、臺灣地區 CRS 概況

臺灣十幾年前，對航空訂位網路是採保護措施，禁止國外 CRS 進入。1989 年電信局自行開發一套 MARNET(multi access reservation NET work)系統，讓旅行社可透過電信局的網路，直接切入航空公司系統訂位。1990 年，引進「ABACUS」，2003 年，另外 AMADEUS 艾瑪迪斯、GALILEO 加利略、AXESS 三家進入臺灣市場。

（一）ABACUS 簡介

縮寫代號：1B。

成立時間：1988 年。

合夥人：由中華、國泰、長榮、馬來西亞、菲律賓、皇家汶萊、新加坡、港龍、全日空、勝安、印尼等航空及美國全球訂位系統-Sabre 所投資成立的全球旅遊資訊服務系統公司。

主要市場：日本除外之亞太地區、中國大陸、印度及澳洲。

總公司：新加坡。

系統中心：美國 TULSA。

主要功能：全球班機資訊的查詢及訂位、票價查詢及自動開票功能、中性機票及銀行清帳計畫(BSP)、旅館訂位租車、客戶檔案、資料查詢系統、旅遊資訊及其他功能、指令功能查詢、旅行社造橋。

ABACUS 系統代號：PRINT，茲條列如下：

 (1) P: Phone Field：電話欄。

 (2) R: Received Field：資料來源。

 (3) I: Itinerary：行程。

 (4) N: Name Field：姓名欄。

 (5) T: Ticketing Field：開票欄。

（二）Amadeus

縮寫代號：1A。

成立時間：1987 年成立，1995 年與美國之 CRS SYSTEM ONE 合併。

合　夥　人：法國、德國、伊比利亞、美國大陸航空。

主要市場：歐、美、亞太地區及澳洲。

總　公　司：西班牙馬德里。

系統中心：法國 Antipolis。

AMADEUS 系統代號：SMART。

 (1) S：Phone Field：電話欄。

 (2) M：Received Field：資料來源。

 (3) A：Itinerary：行程。

 (4) R：Name Field：姓名欄。

 (5) T：Ticketing Field：開票欄。

（三）Galileo

縮寫代號：1G。

成立時間：1987 年成立，1993 年與 COVIA 合併。

合夥人：聯合、英國、荷蘭、義大利、美國、加拿大、澳洲航空等。

主要市場：Galileo－英國、瑞士、荷蘭、義大利。

Apollo－美國、墨西哥。

Galileo Canada－加拿大。

總公司：芝加哥。

系統中心：丹佛。

（四）Axess

縮寫代號：1J/JL。

成立時間：1979 年系統開始發展，僅提供國內訂位，1992 年 CRS 公司正式成立。

合夥人：JL 全日航空百分之百持股。

主要市場：日本。

總公司：東京。

系統中心：東京。

（五）BSP 簡介

 BSP 為「銀行清帳計畫」，是 The Billing & Settlement Plan 的簡稱（舊名 Bank Settlement Plan，亦簡稱為 BSP）。TC 3 地區實施 BSP 的國家最早為日本（1971 年）；臺灣於 1992 年 7 月開始實施。目前旅行社每月結報日有 4 次。

★ 旅行社與 BSP

1. 票務

(1) 以標準的中性機票取代各家航空公司不同的機票樣式，實施自動開票作業。

(2) 結合電腦訂位及自動開票系統，可減少錯誤、節約人力。

(3) 配合旅行社作業自動化。

(4) 經由 BSP 的票務系統可以取得多家航空公司的開票條件，即航空公司的 CIP。

2. 會計

(1) 直接與單一的 BSP 公司結帳，不必逐一應付各家航空公司透過不同的程序結帳，可簡化結報作業手續。

(2) 電腦中心統一製作報表，每月可結報四次，分兩次付款，提高公司的資金運作能力。

(3) 直接與 BSP 設定銀行保證金條件，不用向每家航空公司作同樣的設定，降低資金負擔。

★ 旅行社加入的方式

　　旅行社獲得 IATA 認可、取得 IATA CODE 後，必須在 IATA 臺灣辦事處上完 BSP 說明會課程才能正式成為 BSP 旅行社，然後向 BSP 航空公司申請成為其代理商。

★ X/O

　　行程欄限制。打「X」則表示此城市：

(1) 旅客不能入境，只能過境。

(2) 旅客前後段的機位需先訂妥(confirmed)，並須於達該城市 24 小時內轉機離開。若打「O」或是空白，則表示此城市為停留點，旅客可入境至該城市停留。

二、格林威治時間(Greenwich Mean Time, GMT)

　　格林威治時間，英國為配合歐洲其他國家的計時方式，將於1992年廢此不用，改用UTC。UTC-Universal Time Coordinated：這是取代GMT新的環球標準時間，一切同GMT之數據。1884年國際天文學家群舉行「國際子午線會議」決定以英國格林威治為經線的起始點，此經線稱為「本初子午線」，亦是全球標準時間的基準點。以格林威治時間為中午12時，凡向東行，每隔15度即增加一小時，即是在15度內之城

市皆為13時。若向西行，每隔15度即減少一小時，即是在15度內之城市皆為11時。如此向東加到12小時，或向西減到12小時的重疊線，該線稱為「國際子午線」(INTERNATIONAL DATE LINE)，此線正好落在太平洋中相會，以國際子午線為準，此線的西邊比東邊多出一天。就地圖來看，國際子午線通過的國家為斐濟(FIJI)、與東加王國(TONGA)。而臺灣的地理位置與格林威治時間的時差為快+8小時，即格林威治時間中午12時，臺灣為下午8點時間。

由於分隔時區的經線很像斑馬的條紋，因此格林威治時間又被稱為斑馬時間(ZEBRA TIME)。

美國幅員遼闊有東部時區(EAST STANDARD TIME, EST-5)、中部時區(CENTRAL STANDARD TIME, CST-6)、山區時區(MOUNTAIN STANDARD TIME, MST-7)、太平洋時區(PACIFIC STANDARD TIME, PST-8)、與阿拉斯加時區(ALASKA STANDARD TIME, AST-9)等五個時區。

中國大陸分為五個時區：長白時區(+8.5)、中原時區(+8)、隴蜀時區(+7)、回藏時區(+6)、崑崙時區(+5.5)。但中國是以中原時區(+8)為全國統一時間。

（一）工具書

1. **OAG**：Official Airlines Guide 航空公司各類資料指引，時刻表以出發地為基準，再查出目的地，為美國發行，分為北美版與世界版。

2. **ABC**：ABC World Airways Guide 航空公司各類資料指引，時刻表以目的地為基準，再查出出發地。為歐洲發行，由字母 A~Z 分上、下兩冊。

3. **TARIFF**：航空價目表。

（二）航空常用英文術語

1. E-Ticket：即電子機票(electronic ticket)。

2. No Sub：Not Subject To Load Ticket：可以預約座位的機票。

3. F.O.C.=Free Of Charge：免費票，團體票價中每開 15 張，即可獲得一張免費票。

4. Quarter Fare：四分之一票。

5. NUC-Neutral Unit Of Construction：機票計價單位。

6. Void：作廢。

7. PNR=Passenger Name Record：電腦代號。

8. MCO=Miscellaneous Charges Order：IATA 之航空公司或其代理公司所開立之憑證，要求特定之航空公司或其他交通運輸機構，對於憑證上所指定的旅客發行機票、支付退票款或提供相關的服務。

9. UTC-Universal Time Coordinated：這是取代 GMT 新的環球標準時間，一切同 GMT。

10. Connection(flight)：轉機（下一班機）。

11. DST-Daylight Saving Time：日光節約時間。每年的三、四月及九、十月之交，有些國家及地區為適應日照時間而做的時間調整。

12. Scheduled Flight：定期班機。

13. Charter Flight：包機班機。

14. Shuttle Flight：兩個定點城市之間的往返班機。

15. Schedule；Itinerary：時間表；旅行路程。

16. Reroute：重排路程。

17. Reissue：重開票。

18. Endorse：轉讓；背書。

19. On Season；Peak Season：旺季。

20. Off Season；Low Season：淡季。

21. Meals Coupon：航空公司因班機延誤或轉機時間過久，發給旅客的餐券。

22. STPC-Lay Over At Carrier Cost；Stopover Paid By Carrier：由航空公司負責轉機地之食宿費用。當航空公司之接續班機無法於當天讓客人到達目的地時，所負責支付之轉機地食宿費用。

23. Frequency(CODE)：班次（縮寫），OAG 或 ABC 上之班次縮寫以 1、2、3...等代表星期一、二、三。

24. Customs Declaration Form：海關申報單（攜帶入關之物品及外幣）。

25. Embarkation/Disembarkation Card：入／出境卡，俗稱 E/D CARD。

26. Dual Channel System：海關內紅、綠道制度。在行李之關檢查中，綠道為沒有應稅物品申報者所走的通道。紅道線為有應稅物品申報者所走的通道。我國已實施此制度。

27. Claim Check；Baggage Check；Baggage Claim Tag：行李認領牌。

28. Accompanied Baggage：隨身行李。

29. Unaccompanied Baggage：後運行李。

30. Baggage Claim Area：行李提取區。

31. Baggage carousel：提領行李轉盤。

32. ETA-Estimated Time Of Arrival：預定抵達時間。

33. ETD-Estimated Time Of Departure：預定離開時間。

34. Courtesy Room；VIP Room：貴賓室。

35. Transit；Stopover：過境。

36. Transit Lounge：過境旅客候機室。

37. TWOV-Transit Without Visa：過境免簽證，但需訂妥離開之班機機位，並持有目的地之有效簽證及護照。同時，需在同一機場進出才可以。

38. Connection Counter；Transfer Desk：轉機櫃臺。

39. Trolley：手推行李車。

40. Pre-Boarding：對於攜帶小孩、乘坐輪椅或需特別協助者，優先登機。

41. No-Show：已訂妥席位而沒到者。

42. Go-Show or Walk-In：未事先訂位卻出現者。相反字 No-Show。

43. Off Load：班機超額訂位或不合搭乘規定者被拉下來，無法搭機的情形。

44. Fully Booked：客滿。

45. Over booking：超額訂位。

46. Up Grade：提升座位等級。

47. Aviobridge：機艙空橋。

48. Runways：跑道。

49. Duty Free Shop(DFS)：免稅店。

50. Seeing-Off Deck：送行者甲板。

51. Baggage Tag：行李標籤。

52. Lost & Found：遺失行李詢問處。

53. Cabin Crew：座艙工作人員。

54. Flight Attendant：空服員。

55. Captain：機長。

56. Pilot(CO Pilot)：駕駛員（副駕駛）。

57. Steward：男空服員。

58. Stewardess：女空服員。

59. Overhead Compartment：飛機上頭頂上方之置物櫃。

60. Life Vest：救生衣。

61. Disposal Bag：廢物袋；嘔吐袋。

62. Bassinet：搖籃（嬰兒）。

63. Headset；Earphone：耳機。

64. Brace For Impact：緊抱防碰撞。

65. Brace Position：安全姿勢。

66. Oxygen Mask：氧氣面罩。

67. Turbulence：亂流。

68. Air Current：氣流。

69. Emergency Exits：緊急出口。

70. Forced Landing：緊急降落。

71. SFML-Fish；Sea Food：魚；海產。

72. Veal：小牛肉（肉質很像豬肉，且無牛肉味道）。

73. Lasania(Lasagna)：以 CHEESE 等材料製作之食物（千層麵）。

74. Boeing-707, 727, 737, 747(Sp), 756, 767, 777：波音公司所生產之民航客機，其市場占有率最高，位於美國西雅圖。

75. Air Bus-300, 310, 320, 330, 340, 380：歐洲空中巴士公司所生產之民航客機，他們集合了德、英、法、西班牙諸國的科技精華在法國裝配，但使用美國或英國製的引擎。

76. Limousine：加長型禮車；大型或小型接送之巴士。

77. Overnight Bag：旅行用小提包（例如：航空公司或旅行社提供者）。

78. Visa On Arrival：落地簽證。

79. Visa Free：免簽證。

80. Fit＝Foreign Independent Tour（或 Foreign Individual Travel, Free Independent Traveller）：散客，或少數經由特別安排的旅行個體。

81. Jet Lag：時差失調。

82. Clear Air Turbulence：晴空亂流。指飛機飛行在晴朗無雲的天空發生顛簸，甚至上下翻騰現象的亂流。

83. Cockpit：駕駛艙。

84. Compensation：賠償，補償。

85. Confiscate：沒收，充公。

86. Counterfeit Passport：偽造護照，又稱 Forgery Passport。

87. Fragile：易碎物品。

參考文獻　REFERENCES

IATA, logo

　　http://eizytravel.com/?attachment_id=112

IATA geography map

　　http://travelconsultantsskills.blogspot.tw/

Western Hemisphere map

　　http://www.state.gov/s/d/rm/rls/dosstrat/2007/html/82977.htm

經緯度 0 度分界圖

　　http://www.artofanderson.com/western-hemisphere-map-printable/

PROPERTY IRREGULARITY REPORT FORM

　　http://www.virgin-atlantic.com/tridion/images/baggage_form_tcm13-439930.pdf

PROPERTY IRREGULARITY REPORT PHOTO

　　http://loyaltylobby.com/2011/10/05/what-to-do-when-your-bag-doesnt-arrive-file-property-irregularity-report-pi/

吳偉德，2022，領隊導遊實務與理論，新文京開發出版股份有限公司

Chapter 07

公路汽車運輸業

7-1　基礎公路論述

7-2　汽車運輸規範

7-3　遊覽車客運業

The Practice And Theory Of
TRAVEL & TRANSPORTATION
MANAGEMENT

🚌 7-1　基礎公路論述

　　「公路」與「道路」常常認為相同之概論，係指係供公眾交通使用，在土地上所做之設施。其實道路之含義較廣，舉凡供車輛、行人通行之路，皆可稱之為道路，然公路則有不同，不僅指特定對象外，尚須有一定之設計標準。

　　公路與道路之差別，在於各國行政法令之不同，因此，用不同之解釋，以及舉例代表性之美國與日本兩地。美國稱之為「道路」，乃指一種人民有權通過或穿越的交通設施；「公路」則是指利用人民納稅費用來維修之道路。

📷 圖 7-1　北門玉井線 E708-4 標 23K+500~27K+300（拔子林至新中）段新建工程

一、美國區分

　　「美國州際公路系統(Interstate Highway System)」，全名「艾森豪全國州際及國防公路系統(Dwight D. Eisenhower National System of Interstate and Defense Highways)」大部分是高速公路，全線至少須有四線行車，唯美國公路系統的至關重要要的一部分，藍底盾形是州際公路的標誌，用白字編寫公路號碼。

　　1956 年，全部交通公路系統開始興建，遍布美國本土與其他地區。聯邦政府補助州際公路的修築與興建公路經費，各州州政府負責所有權和管理權。大部分美國主要城市於州際公路系統內經過，雙數為東西向，單數為南北向，這是二次戰後制定為飛機及坦克等軍事設備之戰備跑道。

主要公路		道路規範
INTERSTATE 95	美國州際公路 (Interstate Highway)	連結州與州的高速公路、銜接州際公路的環城快速公路、戰備道路。
1	美國州公路 (U.S. Route/State Highway)	美國州公路是美國國道系統中一條貫穿美國東西岸各州的公路。
1	郡鄉公路 (Country Highway)	是連結美國各州之次要公路。

二、日本區分

在日本所謂「道路」，無「公路」一說，乃是一般供大眾通行所建設的設施，而且依日本當地法令之不同，有不同之釋義。依照道路法分為：

1. 高速自動車國道（國道高速公路）。

2. 一般國道、都府縣道（省道）。

3. 市町村道（縣鄉道）。

依道路運送法解釋之自動車道（汽車專用之快速公路）。再依專業法規所設之農業道路、魚港道路、礦場道路、林道與港灣道路等，則等於臺灣之專用公路。

三、臺灣區分

我國所稱之「公路」，係指公路法所列舉之國道、省道、縣道、鄉道，且可供車輛通行之道路而言。

（一）臺灣地區公路沿革

年代	沿革
1894	日人據臺後，將公路業務劃分為工程、運輸及行政三部門。
1899	制定道路橋樑準則，將重要道路分為三等，一等者路寬 12.72 公尺以上，二等者路寬 10.91 公尺以上，三等者路寬 9.7 公尺以上。
1942	規劃臺灣指定道路圖。
1946	規劃臺灣省公路圖。
1945	之前，對公路之稱呼，向以該路兩地或兩地區之代字為路名，如康定至青海之康青公路等，並未建立公路管理制度，自無公路編號可言。日據時期所稱之縱貫道路，光復後稱為西部幹線，其後編號為臺 1 省道；過去稱為東部幹線，其後編為臺 9 省道。此二條公路堪為臺灣公路名稱之代表。
1954	政府實施「經濟建設計畫」為配合該計畫，擬定長期公路建設計畫，逐期分年實施整修各重要幹道及戰備公路。
1959	成立「公路規劃小組」，著手研究公路計畫，就已成路線及計畫路線，按其所負交通任務分為：環島公路、橫貫公路、內陸公路、濱海公路及聯絡公路等五個系統。
1962	全省公路全部編號完成，為臺灣省公路全面編號之始。
1964	完成繪製公路編號路線圖。
1966	舉辦公路普查，曾就當時公路分布狀況，規劃路線系統分為省道、縣道、鄉道三級（當時尚無國道），但編號時為應當時由省代管縣鄉道之實際狀況，而將縣鄉道合併區分為「重要縣鄉道」與「次要縣鄉道」，凡重要縣鄉道一律比照縣道編號，次要縣鄉道則按鄉道編號。
1995	全省公路通盤檢討整理修正路線系統，並增列西部濱海快速公路、東西向十二條快速公路系統。

（二）臺灣公路分類四級

分級	內容
國道	指聯絡兩省（市）以上，以及重要港口、機場、邊防重鎮、國際交通與重要政治、經濟中心之主要道路。
省道	指聯絡重要縣（市）及省際交通之道路。
縣道	指聯絡縣（市）及縣（市）與重要鄉（鎮、市）間之道路。
鄉道	指聯絡鄉（鎮、市）及鄉（鎮、市）與村里間之道路。

（三）國道高速公路

編號		國道高速公路	起點／終點	交流道	公里
1	國道 1	中山高	基隆市－高雄市	74	372
3	國道 3	二高 （福爾摩沙高速公路）	基隆市－屏東縣	66	431
5	國道 5	北宜及東部 （蔣渭水高速公路）	南港系統－ 宜蘭蘇澳	7	54
7	國道 7	高雄港東側聯外高速公路（施工中）	高雄港南星－ 高雄仁武區	9	23
2	國道 2	機場支線（中山高為界，西稱機場支線、東稱桃園內環線）	桃園國際機場－ 國道三號鶯歌系統	7	20
4	國道 4	臺中環線	臺中清水－ 臺中豐原	6	17
6	國道 6	水沙連高速公路 （中橫高速公路）	臺中霧峰－ 南投埔里	8	37

編號		國道高速公路	起點／終點	交流道	公里
8	國道 8	臺南支線 （臺南環線）	臺南安南－ 臺南新化	6	15
10	國道 10	高雄支線 （高雄環線）	高雄營區－ 高雄旗山區	7	33

　　1997 年 2 月 1 日起，執行「促進大眾運輸發展方案」起公告實施國道客運班車免費通行高速公路措施，迄 2011 年底止，核准之客運業者 40 家，計 200 條路線，2011 年通過收費站約 1,167 萬輛次，短收通行費約 5.8 億元。疏緩連續假期及重大民俗節日交通壅塞，每次專案呈報交通部核准實施暫停收費，2011 年累計短收通行費約 3.6 億元。以下為高速公路通行費收入表實收金額。

表 7-1　國道高速公路計程收費通行量及通行費收入情形表

單位：萬輛次；百萬車公里；百萬元

年度	通行輛次				延車公里	通行費
	小型車	大型車	聯結車	總計		
103	449,069	39,302	30,064	518,435	28,062	21,247
104	479,178	39,973	29,847	548,998	26,619	22,474
105	507,673	40,919	30,511	579,103	30,669	23,289
106	519,347	41,525	31,030	591,902	31,089	23,700
107	519,482	42,035	31,151	592,668	30,984	23,706
108	524,936	41,953	30,608	597,497	31,185	23,741
108 年度截至 9 月	393,240	30,936	22,601	446,777	23,332	17,736
109 年度截至 9 月	400,790	28,490	22,570	451,850	23,627	17,976
109 年度截至 9 月與 108 年度同期增減比率	1.14%				1.26%	1.35%

📷 圖 7-2　國道高速公路自 102 年 12 月 30 日起全面由計次收費改為計程電子收費，並實施
每車每日 20 公里免收通行費措施，每年按車輛歸戶統計觀察，每日通行百萬輛次，全年通
行費收入計 200 億以上。

高速公路服務區設置之目的，主要在於考量駕駛人及車輛經過長途行車後，提供用路人必要之休憩需求，並提供車輛作適當之油料補給及檢修，以維持高速公路行車安全。

高速公路局向來倡導以「服務為導向」的服務策略，隨著時代環境的演變，用路人服務的需求不斷提升，現階段服務區的經營策略更應提升為「與顧客同理心」，唯有站在顧客立場去設想，所提供的服務才會真正符合顧客所需，是以，未來高速公路服務區的經營理念，要確實回歸公共服務本質，促使經營廠商提供物美價廉多元商品，兼顧在地化的特色，並能結合生態環保等因素，不僅要成為用路人行旅中途短暫的休息的地方，未來將朝觀光旅遊的景點發展與邁進，如此才是真正具有特色的服務區。優質的服務品質，進而帶動商機，真正達到政府、民間廠商與用路民眾三贏之境界。

高速公路全線共有 15 處服務區及 29 處加油站提供行旅餐飲、休憩及加油服務。包括國道 1 號中壢、湖口、泰安、西螺、新營、仁德等 6 處服務區與沿線 22 處加油站，國道 3 號關西、西湖、清水、南投、古坑、東山、關廟等 7 處服務區與 5 處加油站及國道 5 號石碇與蘇澳 2 處服務區。

🛒 表 7-2　高速公路 15 處服務區經營

國道	服務區	經營廠商	主題特色
國 1	中壢	南仁湖育樂股份有限公司	以「健康樂活運動休閒」為區站主題，並以「趣遊台灣」為主軸，運用棒球球場為平面配置的藍圖，中央區域規劃 Fun 生活文創市集及休憩座位區，休憩座位區結合戶外草坪綠地景觀。
	湖口	南仁湖育樂股份有限公司	以「懷舊老街與 LINE 文創」為區站主題，Line 貼圖主題布置，與原有林蔭大道結合互動，在地風景林蔭大道與ㄌㄞ、在湖口的空間營造，打造多樣性的生態池。
	泰安	統一超商股份有限公司	北站「山暖花開遊樂園」，以「花卉、森林」元素；南站「花串音樂館」，以「花串、音樂、祈福」元素，形塑獨特又兼具當地特色連結之全新泰安服務區空間意象。
	西螺	新東陽股份有限公司	以「雲禾香林」作為西螺服務區的主題，並把雲林的豐饒物產及文化底蘊延伸為南、北兩站的主要元素。南站「物產」：「呷禾豆相報」綠田稻浪米飄香、黑豆青仁醬味甘、山農漁海西瓜甜。西螺便當、中沙大橋友誼永存紀念碑、醬油甕缸。北站「文化」：「金光迓熱鬧」廟宇香林冉輕煙、繞境藝鎮掌乾坤、北溪龍安剪紙村。媽祖駕到、布袋戲文創館。
	新營	全家便利超商股份有限公司	以「知性南瀛‧古都風情」為規劃主題，南站以臺南「安平樹屋」的美感為設計軸，北站以「新營糖廠」為空間主題，營造懷舊空間氛圍。
	仁德	統一超商股份有限公司	南站以「傳承印象古都」、北站以「再創科技魅力」為主題。
國 3	關西	新東陽股份有限公司	以「關西萬花桐、遠寮好 in 景」主題，結合在地特色、區站美景及客家美食，邀請用路人來遊玩，享受樂活、慢遊。
	西湖	新東陽股份有限公司	以「微旅行」為宗旨，打造一座「快樂山城、甜蜜森林」之區站特色。藉由服務區整體建築造型意象，結合苗栗、西湖自然景觀、地方特產、人文特色與文化傳承等在地題材，並加入環保與節能概念做為全區設計概念的主軸。
	清水	新東陽股份有限公司	以「清水綠舟、幸福樂章」作為主題，將清水當地自然及大台中的人文風貌與豐饒特產帶進清水服務區，透過在地文化展演及環保綠能的實踐，期望能打造除餐飲購物外，並具有自然科技、藝術人文、環保教育的多元機能區站。

📦 表 7-2　高速公路 15 處服務區經營（續）

國道	服務區	經營廠商	主題特色
國 3 （續）	南投	新東陽股份有限公司	以「藝‧遊‧味‧境」為主題，將南投的人文工藝、自然風光、特產美食及境內布農族、泰雅族、鄒族、邵族、賽德克族的豐富文化完美融合，打造國道最具特色的模範區站。
	古坑	南仁湖育樂股份有限公司	以「花饗古坑 希望旅程」作為主題，將繽紛花卉的色彩及線條融入空間規劃設計，並延伸花語的精神，打造美麗時尚的女性主題空間，結合溫柔守護的弱勢關懷，提供貼心多元的餐飲購物與休憩環境。
	東山	統一超商股份有限公司	運用百年大榕樹的精神，開啟人與自然的對話，以「在地豐饒農特產」及「原生綠意森林」元素，打造東山樂園魔法森林意象，與大自然和諧共生的環境。
	關廟	統一超商股份有限公司	以關廟盛產的鳳梨與台南輩出國球之星的棒球概念館作發想，運用「虛實交錯藤編技術」及採用「具象擬真棒球意象」，展現在地優質產物與對棒球的熱情支持。
國 5	石碇	全家便利超商股份有限公司	以「山城美鎮‧石碇風光」為主軸，輔以大菁藍染教育傳承，豐富空間與心靈感受，打造兼具歷史傳承與創新服務的服務區。
	蘇澳	全家便利超商股份有限公司	「揚帆蘇澳，薈萃蘭陽」提攜地方發展的機能，匯集蘭陽豐富的在地資源，為用路人打造蘭陽行旅的最佳中繼站。

　　高速公路服務區設置之目的，主要在於考量駕駛人及車輛經過長途行車後，提供用路人必要之休憩需求，並提供車輛作適當之油料補給及檢修，以維持高速公路行車安全。

　　高速公路局向來倡導以「服務為導向」的服務策略，隨著時代環境的演變，用路人服務的需求不斷提升，現階段服務區的經營策略更應提升為「與顧客同理心」，唯有站在顧客立場去設想，所提供的服務才會真正符合顧客所需，是以，未來高速公路服務區的經營理念，要確實回歸公共服務本質，促使經營廠商提供物美價廉多元商品，兼顧在地化的特色，並能結合生態環保等因素，不僅要成為用路人行旅中途短暫的休息的地方，未來將朝觀光旅遊的景點發展與邁進，如此才是真正具有特色的服務區。優質的服務品質，進而帶動商機，真正達到政府、民間廠商與用路民眾三贏之境界。

表 7-3　高速公路休息站免費服務設施

服務設施	服務項目
公廁	提供清潔、安心、明亮、綠美化及貼心的優質公廁。
服務臺	提供代售回數票、輪椅與嬰兒車借用、廣播、失物招領、兌換零錢、傳真、影印、交通路況與旅遊資訊等服務。
哺（集）乳室	提供紙尿布、熱水、嬰兒床等服務。
ATM	提供提款、轉帳、餘額查詢等服務。
無線上網	休息大廳全區免費無線上網。
停車場	提供各型大小車、聯結車免費停車。
景觀休憩區	提供優美植栽景觀供用路人觀賞。
AED（全自動體外電擊去顫器）	提供人體生命緊急救護服務。

★ 2013 年 12 月 30 日起，正式進入國道電子計程收費。

現階段國道基金每年通行費總收入平均約 200 億元，確保國道基金財務健全及永續運作。

1. 目標一：

公平收費，長途減輕負擔，考量長途車輛為國道通行費貢獻最高族群，為落實公平付費原則，評估費率方案時，設定長途旅次平均付費金額不高於現況之目標。

2. 目標二：

兼顧短途使用習慣變革，搭配優惠（免費）里程，現況收費站計次收費方式，使多數短途車輛使用國道無須付費，故常將高速公路視為地方道路使用。

3. 目標三：

交通管理目的，實施多元化差別費率措施，計程收費已採取全電子收費，收費系統可依路段及時段實施差別費率方案，提升國道整體運輸效率。

★ 收費方案及計費原則

一、收費費率方案內容

（一）收費國道範圍：國道 1、3、5 號及 3 甲。

（二）平假日費率方案

1. 小型車每日每車優惠里程 20 公里，標準費率 1.20 元／公里（20 公里<行駛里程 ≦200 公里），長途折扣費率 0.90 元／公里（行駛里程>200 公里）

2. 大型車每日每車優惠里程 20 公里，標準費率 1.50 元／公里（20 公里<行駛里程 ≦200 公里），長途折扣費率 1.12 元／公里（行駛里程>200 公里）

3. 聯結車每日每車優惠里程 20 公里，標準費率 1.80 元／公里（20 公里<行駛里程 ≦200 公里），長途折扣費率 1.35 元／公里（行駛里程>200 公里）

（三）連續假期費率方案

　　回歸國道以服務中長途用路人為主要目的，連續假期將實施單一費率，取消優惠里程措施，並依據假期型態規劃路段、時段差別費率措施，提升國道運輸效率。

二、通行費計算方式

（一）計程收費階段以車輛歸戶（按車號）方式，每日凌晨結算 1 次通行費，並採 4 捨 5 入至元。

（二）計算步驟如下：

1. 依據車號歸戶，並累加每日該車輛行經門架應收金額。

2. 抵減優惠部分：
 (1) 長途折扣：以小型車為例，當總金額超過 240 元（1.2 元／公里×200 公里）之部分，給予 75 折優惠（即減少 25%通行費）。
 (2) 優惠里程：以小型車為例，扣抵優惠為 24 元（即 20 公里×1.2 元／公里）。
 (3) 差別費率：遇到差別費率路段、時段時，其門架牌價增減之金額。

3. 應繳通行費：將總金額 4 捨 5 入至整數元。

三、拖救車、大貨曳引車及用路人搭計程車之收費原則

1. 拖救車輛行駛於計程收費時，不論有無拖帶後車，均依行照登記車種，向拖救車輛收取其登記車種之通行費。

2. 大貨曳引車不論有無加掛子車，均按行照登記車種收取聯結車通行費。

3. 有關用路人搭乘計程車之通行費計費方式，均按實際行駛里程計算通行費，而每日優惠里程則歸屬於車輛所有人（司機）。

📷 圖 7-3　湖口休息站以「懷舊老街與 LINE 文創」為區站主題，Line 貼圖主題布置，與原有林蔭大道結合互動，在地風景林蔭大道與ㄅㄞˇ在湖口的空間營造，打造多樣性的生態池。

📷 圖 7-4　南投休息站以「藝‧遊‧味‧境」為主題，將南投的人文工藝、自然風光、特產美食及境內布農族、泰雅族、鄒族、邵族、賽德克族的豐富文化完美融合，打造國道最具特色的模範區站。

（四）公路省道臺線

公路編號之次序					
南北方向	由西向東依次編為奇數	**1**	省道臺 1 線	臺北－楓港（西部縱貫公路）	460.6 公里
		3	省道臺 3 線	臺北－屏東（東部縱貫公路）	436.8 公里
		5	省道臺 5 線	臺北－基隆	28.9 公里

公路編號之次序					
東西方向	由北向南依次編為雙號	**2**	省道臺 2 線	新北市關渡－宜蘭縣蘇澳	169.5 公里
		8	省道臺 8 線	臺中市東勢－花蓮縣新城（中部橫貫公路）	190 公里
		88	省道臺 88 線	高雄－屏東潮州線東西向快速公路	22.4 公里

（五）其他說明

1. 省道公路編號：號碼自「1」號起，至「99」止。

2. 縣道公路編號：號碼自「101」號起。

3. 鄉道公路編號：以縣為單位均自「1」號起，並冠以縣之簡稱。如臺北縣（現為新北市）以「北」、桃園縣（現為桃園市）以「桃」簡稱。

106	縣道路線標誌，指縣道 106 號。各路線起迄點、經過地名、里程如縣道公路路線表。
竹22	鄉道路線標誌，指鄉道竹 22 號。

臺灣地區公路總里程（包含省、縣、鄉道及專用公路），截至 2012 年底。

臺灣面積	道路全長	道路	條	公里
3 萬 6,009 平方公里	20,851 公里	省道	主線 47 條 支線 47 條	5,139 公里
		縣道	147 條	3,550 公里
		鄉道	2,423	11,766 公里
		專用公路	34 條	397 公里

📷 圖 7-5　新北市瑞芳～雙溪 102 線 16k~19k 峰迴路轉

📷 圖 7-6　臺 9 線 399K+000 臺東縣太麻里鄉－海岸景緻優美

📷 圖 7-7　臺 9 線蘇花公路

📷 圖 7-8　美國灰狗巴士

灰狗長途巴士，又名灰狗巴士，是美國跨城市的長途商營巴士，客運於美國與加拿
大之間，開業於 1914 年美國明尼蘇達州希賓市。它是美國最典型的長途跨州巴士，
美國東岸到西岸約 4,500 公里，搭灰狗巴士約 7~10 日。

 7-2　汽車運輸規範

大客車分類說明及圖示

　　依據道路交通安全規則附件 6 之 1 大客車分為甲、乙、丙、
丁 4 類，說明如下：

一、甲類大客車：係指軸距逾 4 公尺之大客車。

二、乙類大客車：係指軸距未逾 4 公尺且核定總重量逾 4.5 噸
　　之大客車。

📷 圖 7-9　大客車分類

三、丙類大客車：係指軸距未逾 4 公尺且核定總重量逾 3.5 噸
　　而未逾 4.5 噸之大客車。

四、丁類大客車：係指軸距未逾 4 公尺且核定總重量未逾 3.5
噸之大客車。

📷 圖 7-9　大客車分類（續）

一、汽車運輸業管理規則（節略）

中華民國 111 年 6 月 27 日交通部交路字第 11150089472 號令修正發布

第一章　總　則

第一節 ｜ 依據及分類

第 1 條　　本規則依公路法第七十九條規定訂定之。

第 2 條　　汽車運輸業依下列規定，分類營運：

　　　　　一、公路汽車客運業：在核定路線內，以公共汽車運輸旅客為營業者。

📷 圖 7-10 葛瑪蘭汽車客運(Kamalan)，成立於 2006 年，臺北新北到宜蘭路線，行經國道五號雪山隧道，以三菱扶桑 FUSO 與斯勘尼亞 SCANIA 的四期環保底盤車車種，因行駛雪山隧道，故車上採用與飛機相同的氧氣罐與防煙面罩等逃生設備。有羅東轉運站、臺北轉運站、宜蘭轉運站、板橋轉運站、礁溪站、科技大樓站、萬華車站 尖峰時段 10~15 分鐘一班車、離峰時段 20~30 分鐘一班車、深夜時段 2~3 小時一班車。

二、市區汽車客運業：在核定區域內，以公共汽車運輸旅客為營業者。

📷 圖 7-11 公共汽車

三、遊覽車客運業：在核定區域內，以遊覽車包租載客為營業者。

圖 7-12 八達通巴士

四、 計程車客運業：在核定區域內，以小客車出租載客為營業者。

五、 小客車租賃業：以小客車或小客貨兩用車租與他人自行使用為營業者。

📷 圖 7-13 小客車

六、 小貨車租賃業：以小貨車或小客貨兩用車租與他人自行使用為營業者。

七、 汽車貨運業：以載貨汽車運送貨物為營業者。

八、 汽車路線貨運業：在核定路線內，以載貨汽車運送貨物為營業者。

九、 汽車貨櫃貨運業：在核定區域內，以聯結車運送貨櫃貨物為營業者。

前項汽車運輸業營運路線或區域，公路主管機關得視實際需要酌予變更。

計程車客運業為因應特定消費型態所需，得經營多元化計程車客運服務。

前項多元化計程車客運服務，指以網際網路平臺，整合供需訊息，提供預約載客之計程車服務。

第三節｜營運

第 14 條　汽車運輸業為維持正常營運之短期需要，得租用同業營業車輛營運，租期以六個月為限，由同業雙方將租用事由、期限、數量、廠牌、年分、型式、連同租車契約副本，報請各該公路主管機關核准，方得實施。

前項租車屬於公路或市區汽車客運業者，應於車上懸掛或張貼顯明之租用標識。其行駛路線跨越省、市轄區者，應由受理租用之公路主管機關函徵相對公路主管機關同意。如因假日、年節或慶典活動期間疏運旅客而臨時租用者，應於實施前函送對方查照。

第 15 條　汽車運輸業與同業或其他運輸業辦理聯運或聯營時，應檢具左列書類圖說，報請公路主管機關核准後，方得實施，變更時亦同。

一、 雙方公司、行號名稱、地址及負責人姓名。

二、 聯運或聯營之路線或區域及業務範圍。

三、 運費計付方式。

四、 聯運或聯營契約副本。

五、 有關路線或區域圖。

前項規定如同屬汽車運輸業時，應聯合申請之。

第 16 條　汽車運輸業如需在同一路線或同一區域共同經營時，應由當事人開具左列事項，檢具共同經營契約副本，會報公路主管機關核准後，方得實施，期滿仍須繼續或中途停止時，亦同。

一、 雙方公司、行號名稱、地址及負責人姓名。

二、 共同經營之事由及期間。

三、 共同經營之業務範圍及方法。

四、 經營收入及經費分攤之計算方法。

五、 股東決議書或合夥人同意書副本。

第 17 條　公路及市區汽車客運業營運路線，因天災或其他特殊事故不能通行班車時，應敘明原因，並將預計恢復通車日期公告，報請公路主管機關及當地政府備查。恢復通車時，亦同。

第 18 條　各類汽車貨運業之營運路線及區域，由中央公路主管機關視實際情形核定之。

本條文有附件

第 19 條　汽車運輸業除對所屬車輛、駕駛人及僱用之從業人員應負管理責任外，其營運應遵守下列規定：

一、 不得載運違禁物品。

二、 不得與同業惡性競爭。

三、 不得有欺騙旅客或從事不正當營利行為。

四、 不得有玷汙國家榮譽妨害善良風俗之行為。

五、 不得擅自變更車輛規格。

六、 不得拒絕公路主管機關為安全管理所召集舉辦之訓練或講習。

營業大客車業者應將駕駛人名冊，向該管公路主管機關申報登記；申報登記後，應登記內容異動時，亦同；其登記書格式，如附表八。初次登記為遊覽車駕駛人者，另應接受公路主管機關或其專案委託單位所辦理六小時以上之職前專案講習，始得申報登記。

前項申報登記內容，經公路主管機關審核結果不合格之駕駛人，汽車運輸業者不得派任駕駛車輛營業。

營業大客車業者派任駕駛人前，應確認所屬駕駛人三年內已接受公路主管機關辦理之定期訓練或職前專案講習，且其駕照應經監理機關審驗合格。

營業大客車業者於駕駛人行車前，應對其從事酒精濃度測試，檢測不合格者，應禁止其駕駛；遊覽車駕駛人得由承租人或旅行業者實施酒精檢測，檢測不合格者，亦同。

營業大客車業者應明確標示下列安全設備位置及操作方法：

一、 緊急出口。

二、 滅火器。

三、 車窗擊破裝置。

遊覽車客運業、行駛高速公路或快速公路之公路汽車客運業及市區汽車客運業，應以影音或標識告知乘客安全逃生及繫妥安全帶之資訊。

自中華民國一百零九年一月一日起，營業大客車業者每半年應對所屬駕駛人辦理一次以上之行車安全教育訓練；其實施訓練應備之師資條件、教材及課程，應依公路主管機關規定辦理。

第 19-1 條　遊覽車客運業及公路汽車客運業經主管機關核准經營國道客運路線營業車輛不得使用翻修輪胎或胎面磨損至中華民國國家標準 CNS1431 汽車用外胎（輪胎）標準所定之任一胎面磨耗指示點之輪胎。

第 19-2 條　營業大客車業者派任駕駛人駕駛車輛營業時，除應符合勞動基準法等相關法令關於工作時間之規定外，其調派駕駛勤務並應符合下列規定：

一、 每日最多駕車時間不得超過十小時。

外圍有 1~24 號碼，是表示 1 天 24 小時，在圓弧線上看到像心電圖高低起伏的線，代表著車子在移動，而且高低起伏是車速快慢的表示，由圓餅圖 1 看到該司機 18:00 起到 03:00 時，未啟動車的，試著看看圓餅圖 2 的用車時間，交通警察檢查大客車時第一個就要看圓餅圖，知道每日用車時間，此圖要保存兩星期內的記錄。

📷 圖 7-14(a)　圓餅圖 1

圖 7-14(b)　圓餅圖 2

二、連續駕車四小時，至少應有三十分鐘休息，休息時間如採分次實施者每次應不得少於十五分鐘。但因工作具連續性或交通壅塞者，得另行調配休息時間；其最多連續駕車時間不得超過六小時，且休息須一次休滿四十五分鐘。

三、連續兩個工作日之間，應有連續十小時以上休息時間。但因排班需要，得調整為連續八小時以上，一週以二次為限，並不得連續為之。

第 19-3 條　公路汽車客運業及市區汽車客運業之班車，車頭前上方應標明路線名稱及路線編號，字體長十五公分以上，寬十公分以上。車身右側上下車門旁應明顯標示路線名稱及路線編號，字體長十公分以上，寬六公分以上。

公路汽車客運業及市區汽車客運業派用車輛時，應據實填載行車憑單，隨車攜帶，市區客運班車經公路主管機關同意者得置於場站，收存備查。行車憑單記載事項至少應包括車號、路線編號、路線名稱、發車日期、起站發車時間、休息起訖時間、訖站到達時間及駕駛人姓名、體溫、酒精檢測紀錄，並應保存至少二年，供公路主管機關查核。

第 19-4 條　公路及市區汽車客運業，應依公路主管機關之規定裝置車機設備，並維持正常運作及納入該管公路主管機關建置或指定之動態資訊管理系統監控列管。自中華民國一百零六年九月一日起，遊覽車客運業車輛應裝置具有全球衛星定位功能系統設備及設置營運車輛監控管理系統，並維持正常運作及依公路主管機關管理需要提供車輛動態資訊介接至指定之資訊平台。

前項營運車輛監控管理系統之儲存資料，遊覽車客運業應至少保存一年。

第 19-5 條　營業大客車業者對所屬駕駛人因駕駛營業大客車違規應接受道路交通安全講習而未參加者，於應參加講習日之次日起，應即停止派任駕駛勤務。

第 19-6 條　營業大客車業者辦理動產擔保登記之營業車輛，於抵押權人或出賣人依動產擔保交易法規定實行占有抵押物或取回占有標的物時，應依道路交通安全規則向公路主管機關辦理停駛。

第 19-7 條　汽車運輸業調派所屬逾六十五歲持有合格大型車職業駕駛執照之駕駛人執行駕駛勤務時，除符合本規則其他規定外，並應符合下列規定：

一、限於上午六時至下午六時執行駕駛勤務。

二、每日總駕駛時間以八小時為限；連續駕車三小時，至少應有三十分鐘休息，休息時間如採分次實施者每次應不得少於十五分鐘。連續兩個工作日之間，應有連續十小時以上休息時間。

三、 遊覽車客運業限調派其駕駛交通車。

四、 國道客運路線限調派其駕駛起訖至多間隔一縣市之路線。

汽車運輸業者應將逾六十五歲之大型車職業駕駛人名冊，向該管公路主管機關申報登記；申報登記後，駕駛人有異動時，亦同。

遊覽車客運業駕駛交通車因業務需要或汽車貨運業、汽車貨櫃貨運業配合港區船舶到港裝卸貨物作業，有駕駛至第一項第一款以外時段之需要者，得由業者個別向公路主管機關申請駕駛時段不受第一項第一款規定限制。

第 20 條　公路主管機關為促進汽車運輸業健全發展，維護營運秩序或增進公共利益，得發布命令採取必要之措施。

第四節｜監督

第 31 條　汽車運輸業對於站、車內所有人不明之運送物、寄存品或遺留物，應公告招領之；公告逾一年，仍無權利人領取時，取得其所有權。

前項運送物、寄存品或遺留物，如有易於腐壞之性質，或其保管困難，或顯見其價值不足抵償運雜費時，汽車運輸業得於公告期間先行拍賣，保管其價金。

第 32 條　汽車運輸業，遇有行車事故，致人、客重大傷害或死亡時，除應採取救護或其他必要措施及向警察機關報告外，並應將經過情形向該管公路主管機關申報。

第二章　客運營業

第一節｜通則

第 33 條　汽車客運業應在各車站揭示下列章則圖表：

一、 行車時刻表及各站間距離里程表。

二、 票價、行李運費及雜費表。

三、 旅客須知。

四、 營運路線圖。

前項第一款行車時刻表，公路及市區汽車客運業應依公路主管機關規定期限報請備查，並公告於相關車站及沿線所有站牌；其調整時，亦同。行車時刻表之每日預排班表資料，應依公路主管機關規定之期限內上傳至動態資訊管理系統。

第 33-1 條　汽車客運業設立之站牌，自中華民國一百零一年七月一日起，應於明顯位置揭示下列資訊：

　　　　　　一、路線名稱、路線編號、本站站名、客運公司名稱、行車時刻表或早晚班發車時刻及尖離峰班距、行駛路線圖（含停靠站）、業者服務電話。

　　　　　　二、其他經公路主管機關規定應揭示之相關資訊。

第一款　經營及核准

第 35 條　公路之同一路線，以由公路汽車客運業一家經營為原則。但其營業車輛、設備均不能適應大眾運輸需要，或其他公路汽車客運業之車輛必須通行其中部分路段始能連貫其兩端之營運路線時，公路主管機關得核准二家以上公路汽車客運業經營之。

　　　　　有前項後段規定情形者，市區汽車客運業應敘明理由，檢同營運路線圖申請核定。受理申請之公路主管機關應商得相鄰之直轄市、縣（市）公路主管機關之同意；有不同意者，報請中央公路主管機關核定之。

第二款　票價及運價

第 49 條　兒童身高未滿一百十五公分者，免費；滿一百十五公分未滿一百五十公分者，應購買半票；滿一百五十公分者應購買全票。

　　　　　前項兒童滿一百十五公分而未滿六歲者，經出示身分證件，得免費；滿一百五十公分而未滿十二歲者，經出示身分證件，得購買半票。

　　　　　依前二項規定免費之兒童，須由已購買全票或成年之旅客攜帶，每一旅客最多以攜帶二人為限，逾限者，應購買半票。

第三款　購票及乘車

第 57 條　旅客有下列情形之一者，汽車客運業得拒絕其乘車；其已購票者，應予退還票價全數：

　　　　　一、身患重病、惡疾或傳染病者。

　　　　　二、兒童過於幼小無人護送者。

　　　　　三、有酗酒滋事、謾罵喧鬧等危害自己、他人或騷擾他人之虞者。

　　　　　四、狀似瘋癲者。

　　　　　五、攜帶第七十二條所列之物品之一者。

第 59 條　旅客攜帶之小動物，除視覺、聽覺、肢體功能障礙者攜帶之導盲犬、導聾犬、肢體輔助犬，或導盲犬、導聾犬、肢體輔助犬專業訓練人員於執行訓

練時攜帶之幼犬，不予收費外，其限制及收費辦法，得由汽車客運業公會擬訂，報請該管公路主管機關核定之。

第四款　退票及補票

第 64 條　公路客運班車行至中途因路阻不能運送旅客至到達站時，得依左列規定辦理：

一、旅客願在停行地點下車者，其未經行路段之票價應予退還。

二、旅客願在停行地點候路修通後搭乘下次班車者，得改搭下次班車。

三、旅客願返回原起程站者，應免費送回原起程站，並退還全程票價。

四、退還客票均應由站車人員負責簽字，並註明經過及原因。

第 66 條　旅客無票乘車或持用失效票，應自起程站補收票價；如無正當理由，並得加收百分之五十票價。

第五款　行李運輸

第 69 條　旅客搭乘可供託運行李之班車，託運行李時，概憑客票交運。

交運之行李不能一次隨車運送時，得交下一次班車運送，但交運之數量過多無法運送時，公路汽車客運業得拒絕承運。

第 71 條　旅客交運行李必須自行封鎖嚴密，捆紮堅固，如因封鎖不密或捆紮不固以致損壞遺失或性質變化者，公路汽車客運業不負賠償之責。

第 74 條　旅客交運行李時，應連同客票將行李逐件點交站員過磅，其免費重量規定如左：

一、班車每人以十五公斤為限。

二、包車每輛按座位數目照前款規定重量計算，但免費及交運行李連同乘客總重不得超過包用車輛之核定載重量。

第 75 條　旅客交運之行李超過免費重量時，其超過部分以每五公斤為計算遞進單位，未滿五公斤者按五公斤計算，其費率由該管公路主管機關核定之。

持減價客票之旅客，其行李免費重量及逾重行李收費按持用普通客票者辦理。

第 78 條　行李運抵到達站後，旅客應於二十四小時內提取，逾期未提取者，得收保管費。

公路汽車客運業於旅客提取行李時，憑行李票交付之。

行李保管費費率，由該管公路主管機關核定之。

第 83 條　遊覽車及計程車客運業運輸旅客行李，除另有規定者外，適用本款各有關條文之規定。

第三節｜遊覽車客運業

第 84 條　遊覽車客運業應遵守下列規定：

一、車輛應停置車庫場內待客包租，不得外駛個別攬載旅客、開駛固定班車或擅自設置營業所站。

二、承辦機關、學校或其他團體交通車，應於事前檢具合約書副本報請公路主管機關備查。

三、應積極配合機關、學校、旅行業及導遊人員對包租遊覽車依規定所為查核，不得拒絕。

前項第一款車輛出租時，應據實填載派車單（如附表六）及簽訂書面租車契約，屬由旅行業承租搭載所屬觀光團體旅客者，其契約內容並不得違反交通部公告之旅行業租賃遊覽車契約應記載及不得記載事項。除出車前已至公路主管機關之網路資訊平台填載派車單者，得免隨車攜帶外，派車單應隨車攜帶；其派車單及租車契約並應至少保存一年供公路監理機關查核。遊覽車客運業車輛出租時，除應符合第十九條之二規定外，單日出租車輛自車輛報到起至行程結束，調派單一駕駛人勤務不得逾十一小時。

第 85 條　遊覽車客運業及公路與市區汽車客運業兼營遊覽車客運業者，應在公路主管機關規定之營業區域內營業。

遊覽車客運業專辦交通車業務者，業務範圍及營業區域以公路主管機關核定者為限，其車身加漆及標識應依公路主管機關之規定。

公路及市區汽車客運業以行駛班車辦理包車出租者，其營業範圍公路汽車客運業以其核定行駛之路線，市區公車以核定行駛之營業區域為限。

第 85-1 條　公路及市區汽車客運業，因連續假日、年節、慶典活動或其他公共運輸上之短期需要，以同一公司之遊覽車支援班車參與自營路線加班疏運者，應於事前報請公路主管機關備查。

以租用其他公司遊覽車參與疏運者，雙方應將租用事由、數量、廠牌、年份、型式，連同租車契約副本，於事前報請各該公路主管機關核備。所定租用期間以疏運期間為限。並應於租用車輛上張貼顯明之租用標識。

前二項以遊覽車參與旅客疏運之備查或核備，應知會其他相關機關。

第 86 條　遊覽車客運業，應遵守下列規定：

一、應設置出租登記簿，詳細記載營運情況。

二、應僱用持有大客車職業駕駛執照者，除駕駛專辦交通車外，駕駛下列規定之大客車，並應符合其各目之一之規定：

（一）甲類大客車：

1. 具備受僱於公路、市區汽車客運業或其他駕駛大客車等二年以上實際經歷。

2. 具備受僱於公路、市區汽車客運業或其他駕駛大客車等一年以上實際經歷，並經公路主管機關專業訓練合格。

（二）乙類以下大客車：

1. 具備受僱於公路、市區汽車客運業或其他駕駛大客車等一年以上實際經歷。

2. 經公路主管機關專業訓練合格。

三、派任駕駛員前，應持依第十九條規定申報登記審核合格之登記書，向公路主管機關申請遊覽車客運業駕駛人登記證（如附表九）；派任駕駛員時應再確認其持有合格之遊覽車客運業駕駛人登記證。行車時，並應將遊覽車客運業駕駛人登記證置於車內儀表板右側明顯處；其照片、姓名應面向乘客，不得以他物遮蓋之。

四、駕駛員穿著應整齊清潔。

五、派任或使用車輛應符合道路行車條件，並不得行駛主管機關公告禁止或設立禁制標誌之路段。

六、應設置平時管理資料及自主檢查表，平時自行確實檢查，並提供詳實資料配合公路主管機關定期安全考核或評鑑，自主檢查表格式，由交通部定之。

第 86-2 條　公路主管機關為維護消費者安全與權益，對於遊覽車客運業營業車輛之出廠日期、最近四個月之檢驗日期、僱用駕駛員之駕照有效性、違規及肇事紀錄等資訊，連同安全考核或評鑑結果，得公告之。

第二章之一　小客車租賃業及小貨車租賃業

第 97 條　小客車租賃業、小貨車租賃業應於其營業處所標明其公司行號名稱，懸掛汽車運輸業營業執照及租賃費率表、汽車出租單樣本，並須有足夠之停放車輛場所，待客租賃。

第 99 條　小客車租賃業分為甲種小客車租賃業、乙種小客車租賃業及丙種小客車租賃業三種。

　　　　　甲種小客車租賃業之經營應以公司組織為限，得設置國內外服務網辦理連鎖經營，並得在機場、碼頭、鐵公路車站等交通場站內租設專櫃辦理租車之業務。

　　　　　乙種及丙種小客車租賃業之經營得以公司或行號為之。但丙種小客車租賃業以提供租賃期一年以上之小客車或小客貨兩用車為限。

第 99-1 條　小貨車租賃業之經營得以公司或行號為之。

7-3　遊覽車客運業

　　遊覽車客運業之營業方式為待客包租，可以接受非旅遊業者承保，計費模式採，平日、假日、天數、里程、包趟、短程定點接送等。

📷 圖 7-15　法國巴黎 55 人座大巴－通常在美洲、加拿大、歐洲等地，旅遊時必須跨州或跨國數日的長程車，我們稱「長程巴士 LDC(Long Distant Coach)」，每日個人車資相當高（約臺灣 2~4 倍），這類型的巴士必須性能好、舒適、設備齊全，以滿足旅客需求，若是跨國旅遊，巴士司機還必須通曉當地語言，才能完成任務；但在歐洲一些國家因人民收入與天性不同，司機的習性也就有改變。如法國司機較不願意離開法國開車，甚至不離開巴黎，因為他不願意學其他種語言及工作不願太辛苦，但司機素質水準很高。義大利司機，大部分必須要跨國開車，願意學其他種語言，為了賺錢工作辛苦也值得，司機素質水準就比較不敢恭維，尤其塞車時，嘴上會不停的碎碎念。

📷 圖 7-16　中國大陸旅遊慣用之 35 人座中巴－中國大陸旅遊 35 人座中巴，原則上可以滿足大部分來旅遊的團體，因為旅遊專業用語大陸機票一團票，叫「一套票」表示是 20 個機位，可以承接 20 人之團體，若人數最終出發時增增減減約在 15~25 人時，這類的車型均可以滿足團體需求。唯當人數達 25 人時行李自然增加，行李箱不敷使用時，師傅（大陸司機尊稱）會將行李往巴士上最後一排放置，自然壓縮了座位，若是行李異常的多還可能會放置在巴士上的走道，但這是萬萬不可行的，當行李在巴士上沒固定時，往往在行進間會撞擊旅客導致受傷，這是特別要注意的。中國大陸有大型車並不多，大部分在省與省的高速公路上作接駁旅客較多。

📷 圖 7-17　新車約新臺幣 700 萬元。

📷 圖 7-18　新車約新臺幣 700 萬元。

📷 圖 7-19　新車約新臺幣 800 萬元。

📷 圖 7-20　新車約新臺幣 900 萬元。

📷 圖 7-21　新車約新臺幣 1000 萬元。

參考文獻　REFERENCES

Interstate 5

　　http://www.aaroads.com/guide.php?page=i0005ca

國情統計通報

　　http://www.stat.gov.tw/public/Data/532155230ZT9Z70G.pdf

etag 系統機器

　　http://news.housefun.com.tw/news/article/27093950978.html

交通統計月報

　　file:///C:/Users/david/Downloads/10301book.pdf

汽車運輸業管理規則

　　http://law.moj.gov.tw/LawClass/LawAll.aspx?PCode=K0040003

桃園市政府交通局，大客車分類

　　http://traffic.tycg.gov.tw/project/bustime/list2.asp

客運照片

　　http://blog.xuite.net/shuni0107829/twblog1/124515717-%E4%B8%AD%E8%8F
　　%AF%E8%B7%AF%E6%8B%8D%E5%AE%A2%E9%81%8B

VOLVO 卡車 & 巴士臺灣總代理

　　http://www.volvotrucks.com/trucks/taiwan-market/zh-tw/aboutus/Pages/about_us
　　.aspx

Scania 汽車工業股份有限公司

　　http://www.scania.tw/about-scania/scania-group/

scania bus photo

　　http://album.blog.yam.com/show.php?a=dodou668&f=6119990&i=19791094

臺 9 線 399K+000 臺東縣太麻里鄉

　　chuwei-ssps.blogsport.com

湖口休息站

　　https://news.ltn.com.tw/news/life/breakingnews/3817857

南投休息站

　　https://freeway.hty.com.tw/services/services4/services2.html

全國法規資料庫，汽車運輸業管理規則，2022，

　　https://law.moj.gov.tw/LawClass/LawAll.aspx?pcode=K0040003

交通部高速公路局國道電子計程收費主題網，收費方案及計費原則，2020

　　https://www.freeway.gov.tw/etc/publish.aspx?NID=1941&P=9102

中華民國交通部公路總局，公路沿革，2022

　　https://www.thb.gov.tw/page?node=4846961e-961c-44bd-9839-b0167b4029a7

立法院，交通作業基金之國道公路建設管理基金 110 年度預算評估報告，2021

　　https://www.ly.gov.tw/Pages/Detail.aspx?nodeid=44284&pid=204459

Chapter

08

空中航空運輸業

8-1　臺灣航空發展概述

8-2　航空公司組織作業

8-3　廉價航空概論

The Practice And Theory Of
TRAVEL & TRANSPORTATION
MANAGEMENT

🚌 8-1 　臺灣航空發展概述

一、航空運輸業的定義

《民用航空法》第 2 條第 11 款之規定，民用航空運輸業係指以航空器直接載運客、貨、郵件，取得報酬之事業，民用航空運輸業是法定名稱，一般人都稱它為「航空公司」。民用航空運輸業依民用航空運輸業管理規則規定，分為兩類：

1. 以固定翼航空器經營國際或國內航線定期、不定期客、貨、郵件運輸的航空運輸業。

2. 以直升機載運客、貨、郵件的航空運輸業。

📷 圖 8-1　國家航空航太博物館(National Air and Space Museum)－美國史密森尼學會組織(Smithsonian Institution)，是一位英國的科學家 James Smithon 先生的遺產所捐贈成立的，這個組織相當的龐大，在美國華盛頓、紐約、維吉尼亞州等地，擁有 19 個博物館、9 個研究中心以及 1 個國家動物園。組織內管理之博物館門票大多數均為免費，宗旨在於增進及傳播人類的知識演進。位於美國首都華府華盛頓的國家航空航太博物館(National Air and Space Museum)正是隸屬於其中之一的博物館，其中在 National Mall Building 中的「飛行里程碑」(Milestones of Flight)內大概可以說明這 20 世紀中人類是如何「由地面到空中進入外太空再登入月球」之歷程。

表 8-1　航空器之分類

名稱	英文	定義
飛機	Airplane	以動力驅動較空氣為重之航空器，其飛航升力之產生只要係藉空氣動力反作用於航空器之表面上，而該表面在一定飛航狀況下係保持固定者（飛航及管制辦法）。
直升機	Helicopter	指以動力推動較空氣為重之航空器，其飛航升力之產生主要藉由一個或數個垂直軸動力旋翼所產生的空氣反作用力來飛行（航空器飛航作業管理規則）。
航空器	Aircraft	飛機、飛艇、氣球及其他任何藉空氣之反作用力、得以飛航於大氣中之器物（民用航空法、飛航及管制辦法）。
遙控無人機	Drone	指自遙控設備以信號鏈路進行飛航控制或以自動駕駛操作或其他經民航局公告之無人航空器（民用航空法）。

📷 圖 8-2　「小鷹號（又稱旅行者一號）」－1903 年，萊特兄弟在北卡羅萊納州的海邊進行「小鷹號」飛行測試，當日在空中飛行最久時間為 59 秒，飛越約 260 公尺，開啟了人類飛行的記錄。

📷 圖 8-3　聖路易斯精神－1927 年，林白駕其單引擎飛機聖路易斯精神號，從紐約市飛至巴黎，第一個跨過了大西洋，其間並無著陸，共用了 33.5 小時。2002 年，其孫艾力克・林白重複了一次林白的路線。

　　航空業在臺灣的發展，其市場分為國際與國內航線，國際航線以中華民國國籍之華航及長榮航為主，國內航線有立榮、華信等航空，但因高鐵之便，不僅在時間，價位與安全等條件較優，航空器之效益則漸漸式微，而被取代。近年來由於亞太平洋地區經濟發展迅速，國內經濟也迅速成長而穩定，臺灣地處於連結東北亞與東南亞航運的重要樞紐地位，國人出國旅遊暴增，亦使國際客運量大幅成長而拓展航線；近年來電子科技產業蓬勃發展，高科技之相關應用產品具有體積小與具時效性等特

性，因而使得航空貨運與艙位的需求大幅增加，航空業蓬勃發展。近年來，星宇航空也加入國際航線市場，2016 年創辦籌設「星宇航空公司」2017 年成立，以東南亞航線，新加坡、吉隆坡、大阪、東京、澳門與胡志明市為主。

二、航空運輸業的特點

　　航空運輸業在國際及國內均十分重要，在產品精緻化與微小化的現代社會，航空運輸更是不可或缺的行業，而其主要特點則可由其優缺點來加以說明。

（一）航空運輸的優點

　　大體而言，航空運輸具有下列的優點：

1. **速度快航程遠**：飛機的速度都相當地快速，可以迅速地將人員和貨物送達目的地。而且一般飛機的航程都很遠，適合做中長程的運輸。

2. **不易受地形的限制**：飛機因為具有飛行的能力，可以輕易地飛越高山和海洋，不像其他的運輸方式易受地形影響。

3. **航線選擇多**：天空廣大無邊，只要有適當的管控，航線可以有很多的選擇，不像陸運一定要有道路；水運要有深度夠的水道。

4. **適用範圍大**：因為航空器具有快速，不受地形限制，以及航線多等的特點，適用在陸運或海運等不容易達成的各種任務，例如快遞、噴灑農藥、救災拍攝、高空遊覽等。

📷 圖 8-4　貝爾 Bell X-1 飛機－1947 年由查理艾伍德葉格(Charles Elwood "Chuck" Yeager)先生，是駕駛貝爾公司生產 Bell X-1 飛機第一架突破音速限制的載人飛機，查理是美國空軍與 NASA 試飛員，第一個突破音障的人類，是 20 世紀人類航空史上最重要的傳奇人物之一，於此時人類即將進入飛行超音速領域。

（二）航空運輸的缺點

航空運輸雖然具有許多的優點，但也有其缺點，主要缺點如下述：

1. **費用昂貴**：因為飛機的造價昂貴，而且近年油料費用不斷攀升，要有許多相關的地勤支援，開支龐大，收費相對高昂。

2. **運量少**：飛機因為可供乘載的空間有限，太大、太重或太高的貨物都不易裝載，不像火車和輪船可以同時運送大型及大量的貨物。

3. **易受天候影響**：當天氣狀況不佳時，通常飛機就無法起降，甚至影響飛航的安全。

4. **無法獨立運作**：空運要能順利進行，在空中必須要有在空中必須要有駕駛員，空服員，在地面上有地勤地勤維修、通訊、機場管制、氣象預測等多方面的支援，所以空運的依賴性極高。

📷 圖 8-5　北美 X-15(North America X-15)－由北美航空所承製開發的火箭動力實驗機。X-15 是在貝爾 X-1 之後，試驗機中最重要的一架飛機。1959 年，X-15 打破了許多速度與高度的記錄，其飛行高度到達大氣層的邊緣 30,500 公尺（100,000 英呎）。

🛒 表 8-2　地球大氣層

大氣層	高度公里	內容釋義
散逸層 (Exosphere)	約 800~3,000	也稱外氣層，是地球大氣層的最外層，其頂界可被視作整個大氣層的上界。散逸層的溫度極高，因此空氣粒子運動很快。又因其離地心較遠，受地球引力作用較小，大氣密度已經與星際非常接近，人類應用散逸層是人造衛星、太空站、火箭等太空飛行器的運行空間。

📇 表 8-2　地球大氣層（續）

大氣層	高度公里	內容釋義
熱層 (Thermosphere)	約 80~800	也稱熱成層、熱氣層。溫度變化主要依靠太陽活動來決定，會因高度而迅速上升，有時甚至可以高達 2,000℃。這裡大氣層會與外太空接壤。極光現象在熱層高緯度地區因磁場而被加速的電子會順勢流入，與熱層中的大氣分子衝突繼而受到激發及電離。當那些分子復回原來狀態的時候，就會產生發光現象，稱為「極光」。
中間層 (Mesosphere)	約 50~80	也稱中氣層，氣溫隨高度的上升而下降，它位處於飛機所能飛越的最高高度及太空船的最低高度之間，只能用作副軌道飛行的火箭進入。中間層的氣溫隨高度的上升而下降，每天均有數以百萬計的流星進入地球大氣層後在中間層裡被燃燒，使這些下墜物會在它們到達地表前被燃盡。
平流層 (Stratosphere)	約 7~50	也稱同溫層，溫度上熱下冷，隨著高度的增加，平流層的氣溫在起初基本不變，然後迅速上升。在平流層裡大氣主要以水平方向流動，垂直方向上的運動較弱，因此氣流平穩，基本沒有上下對流。因含有大量臭氧，平流層的上半部分能吸收大量的紫外線，也被稱為臭氧層。因能見度高、受力穩定，大型客機大多飛行於此層，以增加飛行的安全性。
對流層 (Troposphere)	約 0~7	是地球大氣層中最靠近地面的一層，也是地球大氣層裡密度最高的一層。因為對流運動顯著，而且富含水氣和雜質，所以天氣現象複雜多變。如霧、雨、雪等與水的相變有關的都集中在本層，人類適合居住在此區域。

📷 圖 8-6　美國阿拉斯加極光

📷圖 8-7　阿拉斯加螺旋極光－極光(Aurora；Polar light；Northern light)於星球的高磁緯地區上空（距地表約 100,000~500,000 公尺；飛機飛行高度約 30,000 英呎），是一種絢麗多彩的發光現象，最容易被肉眼所見為綠色。接近午夜時分，晴空萬里無雲層，在沒有光害的北極圈附近才看的見，並不是只有夜晚才會出現，因其日出太陽光或其他人為光線接近地面或亮過於極光之光度，固肉眼無法看得到。在南極圈內所見的類似景象，則稱為「南極光」，傳說中看到極光會幸福一輩子；若男女情侶一起同時看到極光則會廝守一輩子，所以很多日本情侶都兩人一起同行看極光，當看到時雙方眼眶都泛著喜悅的淚水。

三、航空運輸業的發展

我國民用航空運輸業的發展共分為三個階段：

（一）萌芽階段（1945 年前）

1. 1909 年，法國航空技師范郎在上海試演，這是中國領空上首次出現飛機。

2. 1910 年，滿清政府向法國購買飛機乙架供國人參觀，此為中國有飛機之始。

3. 1921 年，北洋政府航空署開辦北京、上海航線，是為我國早期商業航線之始。

4. 1930 年，成立中國航空公司，民航運輸業開端，飛航香港及舊金山等航線。

5. 1931 年，成立歐亞航空公司，飛航北京、廣東、香港及河內等航線。

6. 1941 年，將歐亞航空公司收歸國有。

7. 1943 年，歐亞航空改組中央航空運輸公司，飛航國內各大都市及香港舊金山等航線。

8. 1945 年，民航空運隊（簡稱 CAT）成立，各友邦航空公司航線延伸至我國境內。

📷 圖 8-8　阿姆斯壯登月－阿波羅計畫，是美國國家航空暨太空總署從 1961~1972 年從事的一系列載人太空飛行任務，在 1969 年阿波羅 11 號，宇宙飛船達成了這個目標，尼爾·阿姆斯壯成為第一個踏上月球地面的人類。1969 年，阿波羅 13 號載著太空人阿姆斯壯、艾德林與柯林斯三人，衝出地球，奔向月球，阿姆斯壯首先踏上月球表面，成為第一個成功登月的人類，他的第一句話「我的一小步，卻是人類的一大步」，聞名全世界。

但之後各國研究所拍攝相片紛紛提出此一事件為假造的。如當年登陸月球片中插了一隻美國國旗，國旗在月球寧靜海真空中居然會飄動引起很多人質疑登陸月球的真實性，是真是假眾說紛紜。

（二）成長階段（1949~1974 年）

1. 1949 年，民航空運隊飛航臺灣及香港等地空中交通，由陳納德將軍所創辦。

2. 1955 年，民航空運隊改組成立民航空運公司，經營國內外航線。

3. 1951 年，成立復興航空公司，為我國第一家民營的航空公司，經營國內航線。

4. 1957 年，成立遠東航空公司，以不定期國內外包機及航測、農噴等工作，

5. 1962 年，遠東公司開始經營國內航線之主要航空公司。

6. 1959 年，成立中華航空公司，成員為空軍退役軍官，以國內包機、越南等包機為主。

7. 1962 年，中華航空公司開闢國內各航線。

8. 1966 年，中華航空公司開闢東南亞航線。

9. 1970 年，中華航空公司開闢中美越洋航線，開創我國民航史上的新紀元。

10. 1973 年，中華航空公司開闢臺北至盧森堡歐洲航線。

11. 1974 年，中華航空公司完成環球航線，在政府輔導扶持及全體員工努力不懈下，從小機隊發展成一躋身國際的大型航空公司，由國內航線擴展至國際航線，代表中華民國之航空公司。

圖 8-9　波音 747-400 駕駛艙－波音於 1980 年代研發出波音 747-400，此機型是目前在 747 家族內最新、擁有最長航程及銷售最佳的機型。近年來因全球環保意識高漲，節省能源及油料，747-400 攜有 4 具引擎機型，續航力強，載貨載客量居於一等一的航空器，但其耗損油料及環保因素，也已漸漸淘汰而退役，走入歷史。2020 年起波音將陸續停產波音 747 飛機。繼而取代的為波音 787 機型。

圖 8-10　波音 747-400 型客機大藍鯨號－2007 年，前華航的波音 747-400 客貨機還是主力的長程機型，是一款雙層四具噴射引擎飛機，並服務於美洲、歐洲、香港及東京航線上。波音並且研發出不同功能的 747-400，客貨兩用的波音 747-400 Combi、增加飛行航程型的波音 747-400ER、以及專門提供貨運服務的波音 747-400F。目前國籍航空公司內只有華航及長榮操作此機型。華航並擁有全世界最多的 747-400F 貨機機隊。

（三）發展階段（1987~1995 年）

1. 1987 年，「天空開放」政策，開放航空公司與航線申請，以促進我國民航發展，航空公司均紛紛改組，添購新機，經營國內各大都市及國際航線。

2. 1989 年，長榮航空公司獲准籌設，經營國際航線。

3. 1991 年，華航子公司華信航空公司成立，飛航國際航線。

4. 1995 年，臺灣地區共計有 10 家航空公司經營民用航空運輸業。

（四）慘澹階段（2001~2007 年）

1. 2001 年，臺灣地區的經濟於 1999 年開始步入不景景氣，許多業者被迫關廠或合併，航空公司營運困難，而以購併及調高售價來挹注，2001 年美國 911 事件之後，航運業大受影響，展開為期六年之航空慘澹期，航空業亦課徵了兵險費用。

2. 2005~2007 年，臺灣高速鐵路陸續完工，自臺北至高雄左營行車時間僅 96 分鐘，班次密集，無須長時間候車，與搭乘飛機時間相當（含手續、候機），國內航線面臨嚴重挑戰，紛紛降價求客，縮減班機班次。

📷 圖 8-11　長榮航空波音 777-300 － 1990 年，波音 777 家族是波音公司於代所推出的新產品，有兩具噴射引擎飛機。此機型比波音其他機型擁有更新現代化的功能及設備。波音 777 共分為基本款的波音 777-200、增長航程的波音 777-200ER 及載重大的波音 777-300。波音公司於 2000 年推出新款的波音 777-200LR 並且是目前全世界飛行時間最久的機型、貨機型的波音 777-200LRF 及 777-300 的航程增長型波音 777-300ER。此機型也是波音第一架有線傳飛控(fly by wire)控制功能的機型。未來此機型將會是長榮的主力機型之一，服務於歐美及部分東南亞航線上。

（五）兩岸階段（2008~2015 年）

1. 2008 年，總統大選政黨輪替，全面開放大陸天空政策，採直航不經第三地，定期周末包機航線經營。

2. 2008 年，11 月兩岸周末包機擴大為平日包機，108 個往返班機，21 個航點。

3. 2009 年，實施兩岸客貨運定期航班。

4. 2011 年，兩岸共 50 個航點，定期班次每週 558 班。

5. 2013 年，兩岸共約 60 個航點，定期班次達每週 660 班，不包括春節及其他包機。

6. 2014 年，兩岸共約 70 個航點，定期班次達每週 828 班。

7. 2015 年，兩岸共約 75 個航點，定期班次達每週 840 班。

（六）蓬勃發展（2016~2019 年）

　　繼兩岸階段與中國大陸全面開放天空政策，臺灣得以中停中國城市而轉機是其一大利基，依照地理區域使然姓，臺灣航班航線至歐洲飛越中國大陸領空是其最大優勢，省燃料及時間。例如：臺北／赫爾辛基，經中國大陸領空約 12 小時，不經中國大陸領空約 16 小時。臺北／莫斯哥，經中國大陸領空約 8 小時，不經中國大陸領

空約 15 小時。前述均為預測時間，還須以飛行高度，順風逆風而定。是以如此，臺灣航空運輸業達到最空前之發展。

（七）世紀大封鎖（2020~2022 年）

2020 年 1 月 23 日 COVID-19 武漢因新冠病毒封鎖城市，2020 年 1 月 30 日世衛組織宣布疫情為全球衛生緊急情況，2020 年 3 月 11 日世衛組織宣布爆發大流行，2020 年 4 月 20 日全球 100%的目的地已對國際旅行做出限制，大部分國家封閉國境，拒絕無目的者進入國境，防止疫情傳染。

1. 國際旅遊回到 30 年前的水平。-70~-75%的國際遊客人數負成長。國際旅遊業可能跌至 1990 年代的水平，國際旅遊收入損失 1.1 萬億美元。估計全球 GDP 損失超過 2 萬億美元。1.2 億直接旅遊業工作處於風險中。國際遊客入境損失 100 億 (IATA, 2020)。

2. 在 COVID-19 危機期間，旅遊業，航空業和相關價值鏈中約有 2500 萬個工作處於風險之中，預計旅客收入將比 2019 年減少 3140 億美元，下降-55%，約為 61 國際航空運輸協會估計，第二季度將消耗掉十億美元的流動資金(IATA, 2020)。

3. 自 2003 年 SARS 危機爆發以來，全球最近發生了許多危機，COVID-19 大流行是最大，最持久的大流行。客運需求減少了約 35%，這嚴重影響了運輸部門 (Abu-Rayash & Dincer, 2020)。

4. 自從 COVID-19 爆發以來，全球危機的規模一直是巨大的，由於世界各國主管部門限制使用客運交通工具，因此全球流動性已經停止(Abu-Rayash & Dincer, 2020)。至 2020 年 3 月之前從中國和日本觀察到流動性下降了 50%。

5. 在 2019 年 12 月至 2020 年 4 月之間，加拿大航空的民用和軍用飛機起降，民航活動下降了 71%。軍用航空活動下降了 27%，受到的影響尤其嚴重(Abu-Rayash & Dincer, 2020)。中國的航空運輸量穩定維持在 60%左右。

6. COVID-19 大流行影響了社會和生活的各個方面，政府的限制影響了感染病毒的時間，公共交通部門也受到了影響，包括航空，鐵路，公路和水路運輸在內的運輸行業也受到了影響(Abu-Rayash & Dincer, 2020)。

四、航空產業的現況

（一）華航與長榮航的比較

🧳 表 8-3　華航與長榮航的比較表

項目別		中華航空公司	長榮航空公司	星宇航空
成立日期		1959 年 12 月 16 日	1989 年 3 月	2018 年 5 月
飛行國家		29 個國家	亞、澳、歐、美洲	東南北亞、北美地
飛行航點		115 個航點	約 60 個航點	約 20 個航點
機隊概況	B747-400	13	6	0
	B747-400Combi	0	6	0
	B747-400F	21	9	0
	A340-300	6	0	0
	A330-200	0	15	0
	A330-300	24	12	10
	B737-800	16	0	0
	B777-300ER	0	20	0
	MD-90	0	4	0
	MD-11	0	0	0
	合計	85	62	10
公司資本額		新臺幣 52 億元	新臺幣 32 億元	新臺幣 300 億元
員工人數		約 11,000 人	約 5,000 人	約 2,000 人

資料來源：2022 作者整理

📷 圖 8-12　長榮航空波音 MD-11 貨機 － MD-11 是麥道公司改良自其 DC-10。2001 年代全球航空工業的不景氣，曾經在市場占有率上僅次於波音的麥道公司在幾度爭取國際合作失敗，於 1997 年遭到對手波音公司的併購。國籍航空公司裡，華航、長榮都曾經操作過數量不少的 MD-11 客機及貨機，但目前僅長榮擁有 MD-11F 全貨機。

📷 圖 8-13　中華航空 A340 空中巴士－空中巴士 A340 是空中巴士第一架推出的越洋的民航
機。機上配有許多先進的導航系統。A340 可以說跟 B777 同期推出的航空器。此機型分為
一開始所推出的-200/-300 型以及後來推出的-500/-600 型。A340 與 B777 最大的不同是她
共有四具發動機，不需要特別受 ETOPS（雙渦輪引擎航空器延展航程作業）相關法規的限
制。華航目前總共有七架的空中巴士 A340-300 型客機並且使用於歐洲、美州及澳洲航班
上。近幾年華航的 A340 也常擔任起國家元首專機的任務。

📷 圖 8-14　英國格林威治子午線－本初子午線，即 0
度經線，稱格林威治子午線或格林尼治子午線，是
位於英國格林尼治天文臺的一條經線。本初子午線
的東西兩邊分別定為東經和西經，於 180 度相遇。

共用班機號碼(Code Sharing)

　　航空公司與其他航空公司聯合經營某一航程，但只標註一家航空公司名稱、班
機號碼。此共享名稱的情形，可由班機號碼來分辨，在訂位系統時間表中的班機號
碼後面註明【＊】者即是。

📷 圖 8-15　共用班機號碼(Code Sharing)－2001 年 9 月 11 日，美國發生紐約恐怖自殺攻擊，全球航空業生意慘淡。2001 年後，航空公司因應營運成本原因，很多的採聯營製，幾家航空公司只用一航班次飛機飛同一航點，減少飛機維護及人事管銷。圖中有四家航空公司在一班航次上共同經營飛澳洲雪梨航點，分別是 NZ（紐西蘭航空）、SQ（新加坡航空）、UA（聯合航空）、QF（澳洲航空）。

🚌 8-2　航空公司組織作業

　　2020 年 COVID-19 新冠疫情重創觀光旅遊業，包含航空運輸業也深受其害，所有國際旅行大部分都停止運作。直至今日，疫情漸歇，即將恢復榮景，而建立一個新作業形式。本章節在「航空公司組織作業」，乃採用新冠疫情前之作業方式。

一、一般航空公司的組織型態

（一）AIRLINE 本身就是以航空公司型態營業，如中華 CI、長榮 BR、新航 SQ、國泰 CX 等。

（二）GSA(General Sales Agent)，是以總代理的方式營運。旅行社經營，實質上代理航空公司局部或全部之業務。臺灣的 GSA，一般只代理總公司的票務與訂位業務，但也有代理貨運(Cargo)業務的。如，菁英旅行社代理肯亞航空，鳳凰旅行社旗下「雍利企業」為全球航空專業代理義航、埃航等多家航空公司。

📷 圖 8-16　中華航空「蝴蝶蘭彩繪機」
－農委會為了推廣臺灣的農產品，與
華航合作推出了這架飛機。

📷 圖 8-17　長榮航空「Hello Kitty 彩繪機」－長
榮航空與日本合作推出這架「Hello Kitty 彩繪
機」，飛行於臺北東京福岡航線，並在座艙使用
Hello Kitty 的餐具，旅客均十分驚艷及喜愛。

📷 圖 8-18　遠東航空「泛亞電信廣告機」－遠東
利用機身上的空間，租出給電信公司做為機身
廣告。

二、航空公司組織系統與權責

（一）組織系統(Organization)

總公司	本國國內分公司	機場	貴賓室	VIP 客人之接待與招待、公共關係。
			空中廚房	負責班機餐點供應、特殊餐點之提供等。
			貨運部	負責航空貨運之裝載、卸運、損壞調查、行李運輸、動植物檢疫協助。
			客運部	負責客人與團體 Check In、劃位、各種服務之確認與提供緊急事件之處理、行李承收、臨時訂位、開票等。
			維修部	負責飛機安全、載重調配、零件補給、載客量與貨運量統計等。
	海外分公司或代理商(THER OVERSEAS OFFICE/GSA)	辦公室	業務部	對旅行社與直接客戶之機位與機票銷售、公共關係、廣告、年度營運規劃、市場調查、團體訂位、收帳、為航空公司之重心與各部門協調之橋樑
			訂位部	接受旅行社及旅客之訂位與相關的一切業務，起飛前機位管制、團體訂位、替客人預約國內及國外之旅館及國內線班機。

總公司（續）	辦公室（續）	票務部	接受前來櫃臺之旅行社或旅客票務方面之問題及一切相關業務，如確認、開票、改票、訂位、退票等。
		旅遊部	負責旅行社與旅客之簽證、辦件、旅行設計安排、團體旅遊、機票銷售等。
		稅務部	公司營收、出納、薪資、人事、印刷、財產管理、報稅、匯款、營保、慶典等。
		貨運部	負責航空貨運之承攬、裝運、收帳、規劃、保險、市場調查、賠償等。

表 8-4　航空公司組織之優點

組織嚴密	歷經多年的經驗與規劃、組織層次分明、默契良好。
人員精進	錄用後按學經歷給予適切職位以發揮最大功效，每年派員赴總公司進修，公司內部經常有各種講習或課程使員工不時自我充實，使人員達到最大功效。
責任明確	各部門權責劃分清楚、層層對上負責，經常召開每週、每月檢討會與協調會，適時解決問題。
福利良好	免費機票、員工福利、年休、考績、獎金、俸給均有優良制度可循。

圖 8-19　中華航空公司票務組－位於中華航空公司南京東路總公司票務組暨代理其他航空公司執行代理業務。

圖 8-20　中華航空公司旅展攤位－近年來航空公司也積極參加各相關單位所舉辦之旅遊展，主要是做服務顧客及推展業務。

三、訂位組與票務組之組織職掌

1. 經理、副理：主管訂位組一切的業務。

2. Reservation Agent：接受訂位與相關業務。

3. Q(Queue) Agent：與外站辦公室之機位與電訊處理。起飛前四天開始追蹤機位（各家稍有不同）。

4. Group Agent：接受團體訂位與年度訂位、統計及追蹤。

5. Departure Control：起飛前之管制，同時兼顧來臺之班機與由臺北出發之班機。

6. Telex Handle：旅館之代訂及國內線等的代訂。

四、票務組之組織及職掌

（一）經理、副理

主管票務組一切的業務。

（二）對外部門

1. 個別客人－接受散客一般票務服務及開票等。

2. 旅行社開票－只接受旅行社同業個別的開票。

3. 團體機票－只接受旅行社團體之開票。

（三）對內部門

1. 會計－機票款之審計、稽核、整理、結算及報繳。

2. 退票－對退票款的處理。

3. 出納－當天收入、支出帳務處理。

📷 圖 8-21　長榮公司旅展攤位－長榮航空公司也派出空服員著制服服務旅客及推展業務。

五、訂位組之作業程序

表 8-5　一般航空公司訂位離境程序

時間	控制單位（機位）	任務範圍
出發一個月前	總公司訂位組	給予機位，隨時掌握機位銷售狀況。
出發 15 天前	總公司訂位組	總公司開始追查確定成行與否，查看是否開票。
出發前 1 天中午 12 時以後	各地分公司	班機出發前一天之機位完全由總公司完全掌控，外站不能再干涉，總公司完全掌控人數。
出發前 1 天下 16 時後至離境	機場辦公室	由前一天的下午 16 時以後，機場辦公室就接下人數的控制任務，除了該站起飛的旅客外，亦注意過境之旅客人數。

8-3　廉價航空概論

　　經過了 2020 年 COVID-19 新冠疫情重創觀光旅遊業，包含航空運輸業也深受其害，所有國際旅行大部分都停止運作，航空運輸業進入世紀大封鎖(2020~2022)。直至今日，疫情漸歇，即將恢復榮景，而建立一個新作業形式。本章節在「廉價航空概論」，乃採用新冠疫情前之資訊揭露，是故迄今在廉價航空之資訊尚不明朗化，需經市場回復後，待相關利益關係者制定市場機制與決策。

復興航空集團獲准籌設臺灣第一家廉價航空

　　臺灣航空史再添新頁！復興航空集團已於日前接獲民航局正式通知，獲准籌設臺灣第一家廉價航空公司，除將為臺灣航空市場注入自有廉航品牌外，也為臺灣航空業再啟新紀元。

　　復興航空集團董事長表示：「臺灣第一家民營航空公司係由復興航空於 1951 年成立；62 年之後，復興航空亦獲得臺灣首家廉價航空籌設許可，這是肯定，也是責任。我們要特別感謝政府對臺灣廉航政策的開放及支持，廉價航空的興起已是世界趨勢，特別是國際間各廉航公司相繼飛入臺灣之時，國籍航空當然不能缺席！」。並在記者會中特別強調：「這家由復興航空集團百分百持有、自營的新廉價航空公司，不僅是臺灣第一個自有廉航品牌，更是第一家以臺灣市場、臺灣民眾消費習慣為考量的全新廉價航空公司。新公司將以採購 A320 及 A321 新機作為機隊主力，提供飛

行時間 5 小時內的航班服務，也希望在經過主管機關審核程序及嚴謹的飛安準備工作後，1 年內正式營運。」復興航空集團旗下已擁有復興航空、復興空廚以及龍騰旅行社等各公司，在新的廉價航空公司成立後，可望與復興航空分進合擊，各自服務不同客群，擴大市場利基；更可為消費者在時間與價格上，帶來更多元豐富的選擇性，不僅將臺灣民眾帶往世界，也把國際旅客帶到臺灣！

華航與虎航成立廉價航空

中華航空與新加坡欣豐虎航(Tigerair)合資設立廉價航空（低成本航空）的計畫，也將在 12 月中經董事會同意後正式簽約執行。新公司由華航主導，虎航提供經營管理技術。華航的合作夥伴虎航成立於 2003 年，是新加坡的廉價航空公司，基地設在新加坡的樟宜國際機場，目前是新加坡經營載客量最大的低成本航空公司，以經營短程航線為主。華航表示會租購全新客機，機型自波音 737-800 與空中巴士 A320 中二選一。目前虎航用的是 A320 客機，由於該型機貨艙設計較理想，且多數廉航都用該型機，目前還沒有 A320 客機的華航，有可能第一次引進該型機。新公司設立需要申請航機許可，經過五階段審查，還要協調時間帶，估計籌設時間約要 1 年。

廉價航空公司酷航(Scoot)

2012 年 5 月 30 日，新加坡航空(Singapore Airlines Ltd.)旗下新成立的廉價子公司酷航(Scoot)，6 月首航雪梨，由新加坡飛澳洲雪梨只要星幣 158 元（約臺幣 3,650 元）。訂位已突破 10 萬人次，該公司目前飛航雪梨、黃金海岸、天津和曼谷等四個地點，未來瞄準中國和印度市場。酷航有四架由母公司新加坡航空轉讓的舊波音 777，每架載客量 400 人，包括 32 個商務艙座位，預計今年第四季將開飛「新加坡－臺北－東京」航線。

📷 圖 8-22　酷航(Scoot)

廉價航空都有自己一套開源節流妙法，將這些省下來的開支回饋到票價上，造福乘客，他們節省成本的方法，並妥善分析亞洲的廉航市場趨勢。

酷航發言人說：「我們最大的開支就是油料費」，「不該花的我們一律不花，該花的維修、飛安支出我們一概不省」盡可能地節省，如：

1. 空服員住的旅館，航空公司通常是一人一間，酷航則是兩人一間。

2. 辦公室沒有隔出小房間，主管與 CEO 的辦公桌也不大，節約租金。

3. 科技進步發達，傳統航空公司三、四十年前花費鉅資、場地設置的 IT 系統，年輕的酷航利用雲端技術，也能便宜搞定。

花費精省，相形之下，燃油費占支出比重自然提高，並分析道，「比起一般航空的油料占總開支約 38~40%，酷航則是 47%」，重量會增加油耗，該怎麼為飛機減肥，成為酷航低成本經營的首要課題。

「第一步，我們將椅背上提供娛樂的螢幕移除」，小電視移除後的椅背變得更薄了，不僅有助於安排更多座位，且成功幫飛機瘦身 7%，「光是移除那些設備用的電纜，就減輕了 2.5 噸」不過，酷航飛的是中長程線，旅客想在 4 小時以上的飛行途中看電影、聽音樂、玩遊戲該怎麼辦呢？別擔心，酷航用 iPad2 解決了一切問題，花 22 元新幣（臺幣 510 元）租金，即可享用機上娛樂，商務艙乘客則免費使用。

空中巴士 A380

法國空中巴士公司所研發的巨型客機，也是全球載客量最高的客機，有「空中巨無霸」之稱。A380 為雙層四發動機客機，採最高密度座位安排時可承載 800 多名乘客，原型機於 2004 年中首次亮相，2005 年，空中巴士於法國土魯斯廠房為首架 A380 客機舉行出廠典禮。

2005 年試飛成功。於 11 月，首次跨洲試飛抵達亞洲的新加坡。空中巴士公司於 2007 年 10 月 15 日交付 A380 客機給新加坡航空公司，並於 2007 年 10 月 25 日首次載客從新加坡樟宜機場成功飛抵澳大利亞雪梨國際機場。2015 年 7 月 19 日首飛臺灣。

📷 圖 8-23　A380 通往經濟艙上下層走道

A380 客機打破波音 747 統領 35 年的紀錄，成為目前世界上載客量最大的民用飛機，亦是歷來首架擁有四條乘客通道的客機分經濟艙分上下兩層，典型座位布置為上層「2+4+2」形式，下層為「3+4+3」形式。2007 年 3 月，已經有 9 架 A380 建造完成。

　　據資料顯示截至 2011 年 10 月底，新加坡航空已經接收 11 架，阿酋航空接收 15 架，澳洲航空接收 9 架，法國航空接收 5 架，漢莎航空接收 7 架，大韓航空接收 1 架，南方航空接收 3 架，共 51 架 A380 客機。

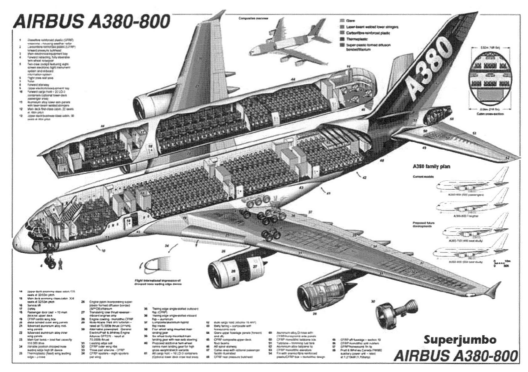

📷 圖 8-24　Airbus A380-800

📷 圖 8-25　A380 經濟艙下層座位

📷 圖 8-26　空中巴士 A380 商務艙

📷 圖 8-27　手把設計有耳機孔及充電功能

📷 圖 8-28　螢幕旁設計有 USB 插槽、網路線等

📷 圖 8-29　空中巴士 A380

波音 787 夢幻客機 Boeing 787 Dreamliner

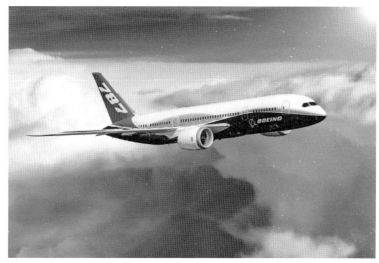

📷 圖 8-30　波音 787 客機

　　近年來波音公司研發出新型號的廣體中型客機，2011 年加入市場服務。787 機型多種艙等（商務艙、豪華經濟艙與經濟艙等）型式下，可搭載 240~400 人之客機，是現今市場之趨勢。在燃料消耗方面兩具引擎並充分運用燃料，材料方面，787 是首款主要使用多種複合材料所研發製造的夢幻客機。

　　中華航空訂購 16 架波音 787-9 客機，預計 2025 年開始交機，在中運量廣體新客機主力執行任務。華航為現行國內知名航空公司陸續採用 777-300ER、A350-900、A321neo 等全新機隊，派遣飛行長程航線、中程航線與區域短程航線。新世代機隊全面上線。波音 787-9 客機為旗艦級科技產品，在航機規劃、科技技術與複合材料都有煥然一新的設計。再者，787-9 客機在燃油效率表現突出，可較前一代機型減少約 20% 燃油消耗與碳排放，節油減碳高效能，充分地及省能源。此次引進 787-9 夢幻客機，來替換 A330-300 客機，將視為疫情後市場發展供需做調整，以達到提升營運效益，落實品牌效益。

參考文獻　REFERENCES

阿姆斯壯登月

　　tieba.baidu.com

中華航空「蝴蝶蘭彩繪機」

　　www.epochtimes.com

遠東航空「泛亞電信廣告機」

　　tw.knowledge.yahoo.com

中華航空公司旅展攤位

　　www.flickr.com

長榮公司旅展攤位

　　www.1111.com.tw

Airbus A380-800

　　Singapore Airline

全國法規資料庫，民用航空法，2022

　　https://law.moj.gov.tw/LawClass/LawAll.aspx?pcode=K0090001

airportHW，台灣空運，2022

　　https://sites.google.com/site/airporthw/tai-wan-kong-yun-shi-chang

財團法人國家政策研究基金會，台灣航運業的發展，2022

　　https://www.npf.org.tw/2/2972?County＝％25E8％2587％25BA％25E5％258C％2
　　597％25E5％25B8％2582&site＝

中華航空，機隊介紹，2022，

　　https://emo.china-airlines.com/lang-tc/our_fleet.html

中華航空，華航簡介，2022，

　　https://www.china-airlines.com/tw/zh/about-us/

長榮航空，關於我們，2022，

　　https://www.evaair.com/zh-tw/about-eva-air/about-us/market-and-sales-overview/
　　eva-air-fleet/

104 人力銀行，長榮航空股份有限公司公司介紹，2022，

　　https://www.104.com.tw/company/ao3p9e0

104 人力銀行，星宇航空股份有限公司公司介紹，2022，

 https://www.104.com.tw/company/1a2x6bkbfh

經濟部航太產業發展推動小組，星宇北美戰略調整 A350-900 增為 9 架將成主力機隊，

 2019

 https://www.casid.org.tw/NewsView01.aspx?NewsID=153a121b-997d-4f04-b6e9

 -b1321049efcb

IATA. (2020). Slow Recovery Needs Confidence Boosting Measures. Retrieved from

 https://www.iata.org/en/pressroom/pr/2020-04-21-01/

Abu-Rayash, A., & Dincer, I. (2020). Analysis of mobility trends during the COVID-19

 coronavirus pandemic: Exploring the impacts on global aviation and travel in

 selected cities. Energy research & social science, 68, 101693.

UNWTO. (2020). COVID-19 and Tourism · 2020: a year in Review. Retrieved from

 https://webunwto.s3.eu-west-1.amazonaws.com/s3fs-public/2020-12/2020_Year_

 in_Review_0.pdf

中華航空，中華航空訂購 16 架波音 787-9 客機 全力衝刺後疫情時代，2022

 https://www.china-airlines.com/nz/zh/discover/news/press-release/20220830

MEMO:

Chapter

09

海上遊輪運輸業

9-1 遊輪旅遊發展

9-2 海輪旅遊論述

9-3 河輪旅遊論述

9-4 其他遊輪旅遊

The Practice And Theory Of
TRAVEL & TRANSPORTATION
MANAGEMENT

遊輪(Cruise, Cruise Ship)：「Cruise」一詞，早期是指一種船型介於「航空母艦」與「驅逐艦」之間的海軍艦艇，名為「巡洋艦」的中型護航戰艦而言；而「Cruise Ship」的原意，則是指定期、定線航行於海洋上的大型客運輪船；前述兩個詞彙，近代則一律通稱之為「遊輪」。「郵」字則因過去歐美越洋郵件，多由這種客輪運載故因而得名。根據臺灣發展遊輪產業的可行性及策略之評估分析顯示，亞洲遊輪市場蘊藏無現潛力，旅客人次成長最為顯著者尤其集中在大陸、南韓及臺灣等亞太國家地區市場。據國際遊輪協會 CLIA(Cruise Lines International Association)資料顯示，亞洲遊輪市場已高於全球遊輪市場平均成長率，且亞洲遊輪旅客每 5 年成長約 50 萬人次，顯示遊輪市場板塊已逐漸從歐美地區遷移至亞洲，兩岸遊輪經濟圈也趁勢崛起，遊輪的後續發展備受矚目。旅遊趨勢進行分析顯示，未來最渴望能參與遊輪的族群年齡層落在 18~30 歲區間，並且爭取國際遊輪來臺，觀光局更發布「國外遊輪來臺獎助要點」，提供國際遊輪公司獎助金，期盼能藉由獎勵措施，使更多遊輪航線前進臺灣，不僅促進外籍旅客來臺觀光，也逐漸增進民眾對遊輪的認識，獎勵旅遊、家庭與蜜月族群的參與比例顯著提升。

🚌 9-1 遊輪旅遊發展

2020 年 COVID-19 新冠疫情重創觀光旅遊業，遊輪運輸業也不能倖免，所有國際旅行大部分都停止運作。直至今日，疫情漸歇，即將恢復榮景，而建立一個新作業形式。本章節在「郵輪旅遊發展章節」，乃採用新冠疫情前之資訊資料。

一、遊輪產業之發展

1850 年英國皇家郵政以私營船務公司形式，運載信件和包裹，遠洋輪船，搖身一變成為懸掛信號旗的載客遠洋郵務輪船。「遠洋郵輪」一詞，便因此誕生。

二次大戰後噴射式民航客機的出現，遠洋郵輪便漸漸式微了，其角色由郵輪演變為只供遊樂的遊輪。所以嚴格上來說，現在一些旅程或長或短的玩樂式郵輪，由於喪失了運載信件和包裹的功能，並正名稱為遊輪，而非郵輪。

郵輪發展遠早於鐵路運輸，約 1840 年時由第一艘橫渡大西洋的客輪揭開郵輪發展史，在此時開始作定期班次的航行，以船隻作為旅遊的交通工具，直至 19 世紀中葉，才使定期遠洋客輪在旅遊上漸受重視，但是隨著鐵路的興盛 而呈現衰退。19

世紀中期，工程師嘗試設計能於 4 天內橫渡大西洋連接歐美的輪船，但都未成功，遠洋輪公司在航程時間上競爭外，並開始就船上服務的素質來取勝，於是定期航行北大西洋。

1912 年，耳熟能詳的英國籍鐵達尼號首航，排水量 52,310 英噸，艦最長處 270 公尺，艦最寬處 29 公尺，吃水 11 公尺，載客頭等艙 833 人，二等艙 614 人，三等艙 1,006 人。合計客艙數 2,453 人，船員 1,094 人，共 3,547 人。奢華的裝潢、家具、電梯、大樓梯等矚目一時，於 1912 年 4 月 10 日從英國英格蘭南安普頓港口出發，開往美國紐約在 4 月 14 日晚上撞上了冰山，4 月 15 日凌晨沉沒，僅 705 名乘客生還。

全球遊輪產業，自 1998 年起至今，每年平均約有 8%的成長率，其中地中海的遊輪市場從 1992 年起，每年以 11~12%成長，主要係因地中海地區的區域差異性，使得遊輪在相對較小的地區裡有更多樣化的旅程，因此受到旅客的歡迎。根據國際遊輪協會 CLIA 統計，亞洲遊輪市場平均年成長已達 8~9%，高於全球平均成長率。遊輪旅遊於 2006 年統計全球的總客量達到數以百萬計。2008 年金融風暴所引起的經濟蕭條，對全球各港貨櫃量造成相當大的衝擊，港埠功能及規劃將逐漸朝向兼具商業與遊憩之多功能發展。

2010~2011 年，超過 24 艘遊輪將西方旅客帶至亞洲航線，2013 年增加 6 艘載客量達 15,000 人次的新船，2014~2015 年再增加超過 13 艘的新船，目前全球遊輪公司將發展重心逐步轉移亞洲，積極開發亞洲遊輪市場，亞太區遊輪市場前景相當可觀。亞洲地區遊輪市場除了發展東亞短程航線外，日本、韓國、香港、泰國、新加坡及馬來西亞及未來中國大陸的北京、上海及廈門港，均已發展成為歐美遊輪市場中全球旅程中海空旅遊(fly-cruise)的重要轉運點。其中，大陸積極發展遊輪市場，打造上海成為亞洲最大國際遊輪母港。一般遊輪概約分為兩類型功能。

1. **渡輪(Ferry)**：係以載送兩地間旅客或貨物為主之定期航線船舶。

2. **遊輪(Cruise)**：全球遊輪旅運市場不單純只滿足旅客交通上需求，更是消費、觀光、旅館、休閒於一身。因涉及遊客異國移動，入境安全問題，海關檢驗由政府制訂安檢通道及入境海關；兩種作業屬性不同，故港口多將其碼頭及旅客中心各自區別，各自作業。遊輪亦分為兩部分。

 (1) 海輪(Sea Cruise)：地中海、阿拉斯加、愛琴海、加勒比海與亞太地區海域等。

 (2) 河輪(River Cruise)：淡水河、長江三峽、尼羅河、塞納河與萊茵河等。

二、臺灣遊輪產業

臺灣係屬海島型國家，位處於東北亞及東南亞的交會點，地理位置佳，在港埠功能應多元化發展的今日，發展遊輪產業除了可增進港埠功能外，又可帶動周邊極大的經濟效益。基隆港發展遊輪業務的藍海策略表示，英國海運研究機構 OSC(Ocean Shipping Consultants)推估，亞洲搭乘遊輪旅遊的人數 2015 年將達到 200 萬人次以上，其中又以中國、南韓及臺灣的成長潛力最為顯著如表 9-1。

🛒 表 9-1　全球前 20 名郵輪客源市場國家

#	國家地區	人次	#	國家地區	人次
1	美國	14,199,000	11	臺灣	389,000
2	德國	2,587,000	12	新加坡	325,000
3	英國	1,992,000	13	印度	313,000
4	中國	1,919,000	14	日本	296,000
5	澳大利亞	1,241,000	15	香港	191,000
6	加拿大	1,037,000	16	墨西哥	167,000
7	義大利	950,000	17	南非	158,000
8	巴西	567,000	18	阿根廷	151,000
9	西班牙	553,000	19	瑞士	140,000
10	法國	545,000	20	奧地利	136,000

資料來源：CLIA(2019)

一般搭乘遊輪觀光旅客，屬於較高級觀光旅遊之族群，根據北美遊輪旅遊公司之統計資料，接待一名遊輪旅客平均消費為 1,341 美元，比一般觀光旅客平均 740 美元，高出近一倍；近 5 年來以遊輪為核心所組成之遊輪市場，亦是最大獲利及最高產值之旅遊市場。由於遊輪市場係屬金字塔頂端之觀光旅遊消費市場，也是少數歷經全球金融風暴衝擊，仍能持續正成長之市場，也促使亞洲各國不斷投入經費發展遊輪母港。

發展遊輪產業將帶來諸多經濟效益，即所謂的遊輪經濟。若成為遊輪母港（homeport，係指以該港埠為遊輪的起點或終點），乘客會在遊輪旅程開始前或結束後在港口城市停留較長時間，所產生的效益又更為可觀。遊輪產業所帶來的效益，除了港口收費等直接經濟效益外，亦包括物料及相關支援服務等的開支、乘客和船員的消費，及相關行業（像是周邊餐飲業、船務保險業等）創造就業機會。以基隆

港來說，近年來靠泊的國際遊輪除麗星遊輪以基隆港為母港外，多屬朝至夕離，屬短暫停留的過路客，靠泊時間多在 8~12 小時內，對地方觀光產值效益有限，臺灣港口之設施分析。

表 9-2　各港郵輪靠泊碼頭設施調查

		基隆港	臺中港	高雄港	花蓮港
主要泊靠碼頭	碼頭編號	E2,E3,E4,W2,W3,W4	19A	2、3	23
	碼頭長度	E2:204m E3:170m E4:115m W2:200m W3:183m W4:167m	274m	2 號碼頭 136.97m 3 號碼頭 150m	272m
	碼頭水深 (m)	E2:10m E3:10m E4:9m W2,W3,W4:9m	9	9	14
相關岸接設施		東岸－基港大樓 西岸－西岸客運大樓	8A 碼頭後線簡易通關設施	1 號碼頭後線客運中心、2 號碼頭後線簡易通關設施	23 號碼頭後線通關設施

資料來源：臺灣港務股份有限公司

（一）港口硬體設施

　　各港口之定位及其客輪相關硬體設施，如表 9-2。由於船舶大型化以及亞洲消費市場崛起之趨勢，各遊輪公司投入亞洲市場、指派大型遊輪至亞洲營運，由表 9-2 可知，花蓮港現行客運碼頭即可靠泊海洋航行者級之遊輪，基隆港則須於東 2、東 3 碼頭浚深至 10 公尺後方能靠泊，高雄港、臺中港現行曾靠泊過遊輪之碼頭皆不符合海洋航行者靠泊需求。2013 年 6 月停靠臺中港的海洋航行者號而言，在 19A 碼頭停靠，由於船舶過大，為避免碰撞，宜開放散雜貨碼頭，供該級數遊輪停泊。

（二）停靠岸時間

　　一般遊輪停靠一個點的時間通常為 10 小時。

1. 通關時間

通常使用「前站查驗」於公海時派員上船查驗，以利遊輪到港後，一個小時內能讓所有旅客開始觀光。

2. 港埠到市區觀光時間

以一小時為最佳，使旅客有充足的時間進行旅遊及觀光。目前以基隆及高雄港較為適宜。

（三）法制面

兩岸之往來，根據 2008 年「兩岸海運協議」，若該遊輪航線停靠大陸及臺灣之遊輪，須為兩岸資本之遊輪，因此外國遊輪不可承攬兩岸遊輪業務，但採專案包船者除外。

（四）目前營運狀況

臺灣港口停靠基隆港之遊輪仍占有一定之比例，靠泊於高雄港、花蓮港，且非以陸客為主之國際遊輪有漸增之趨勢，應聯合周邊景點提出禮遇服務，如觀光套票、優先入園、保障訂票等優惠措施吸引利基型遊輪靠泊。

（五）靠岸點觀光資源

臺灣四大國際港埠中，基隆港因鄰近臺灣北部及東北部豐富觀光資源，一直以來為遊輪選擇臺灣靠岸之航點，高雄港次之，臺中港受限港口潮差及港埠且不涵蓋在主要旅遊城市，花蓮港則受限於航程影響，遊輪市場相對較小。

（六）兩岸直航

臺灣未來港埠客運的方式，提供兩岸直航以增加客運價值，最終若能發展成為遊輪的端點母港，不論是對港埠、對我國整體經濟效益，將更具加值效益。勝任遊輪母港之條件，包括：1.旅客人數至少在 60 萬人次以上；2.國際遊輪碼頭長 270 公尺以上，水深 10 公尺以上，至少兩個以上泊位可供大型遊輪停靠；3.需配有大型停車場、候船大廳、海關、檢疫、出入境等相關設備、設施及服務。

三、臺灣港口優劣勢

（一）基隆港

1. 優勢

基隆港客運量成長迅速近年來成為外國人搭遊輪來臺停靠最多的港口，因其接近大臺北首都圈、港區緊臨市區之優勢，發展成為全臺灣最重要之客輪港。國際定期客輪方面，由於受限於地理環境、外籍遊輪無法直航兩岸、旅遊天期以 3~5 日為消費者偏好。以基隆港為母港之遊輪，多以沖繩為其目的地。

2. 劣勢

受限於先天條件之不良，無法因應貨櫃船舶大型化之趨勢，這是最大之敗筆。

（二）臺中港

1. 優勢

地理優勢已吸引大陸方面青睞，有利於兩岸航行點，直航旅客規模超越基隆港。在國際不定期遊輪方面，靠泊臺中港者亦以陸客包船直航或自香港一程多站來臺，旅客多為陸籍或香港籍，顯見臺中地區主要觀光景點較受陸客認同。

2. 劣勢

硬體設施不足，如迴船池距客運專用碼頭過遠，不利大型遊輪靠泊、船席不足、聯外交通不便等缺失，距臺中火車站超過 24 公里，且無最短距離快速道路，大眾交通工具自臺中車站出發班次過少，車型則不適合攜帶大件行李，甚為不便，另雖有臺北直達臺中港之國道客運，然每日約 15 班次，全程約 3 小時，對於遊輪旅客而言，若停泊港埠之聯外運輸方式不便，且需花費較多的時間於車程上，則會選擇仍留在遊輪上，遊輪經濟的效益則無法顯現。

（三）高雄港

1. 優勢

高雄港新客運大廈於 2014 年完工，總長 575 公尺之 1 字型碼頭可同時供 1 艘 7 萬噸級遊輪及 1 艘 14 萬噸級遊輪靠泊，短中期而言，硬體設施應足夠，由於成為遊輪母港最關鍵之要素在於國際航線密集度、旅遊景點國際知名度，高雄地區仍未能滿足，故初期可先爭取成為東南亞、東北亞必經之中途港，待具規模後，再逐步發展成為遊輪母港。

2. 劣勢

離臺北甚遠，且較無國際性景點，如故宮博物院、101 大樓等，遊客難免會有一些遺憾。

（四）花蓮港

1. 優點

遊輪碼頭共 543 公尺，水深 14 公尺，緊鄰直徑 700 公尺之迴船池及航道出入口，具備大型遊輪最受歡迎之靠泊條件，後線設有 360 平方公尺之簡易通關設施，除 X 光機、金屬探測門外其餘均同標準通關設施，對於不攜帶大件行李下船，僅從事 1 日觀光遊程之不定期遊輪而言已屬足夠。後線停車空間廣大，鄰近港區大門，有利遊覽車、計程車接駁。花蓮港無任何定期航班靠泊，不定期遊輪主要以大陸包船、日本籍遊輪以及少數追求航點特別之中小型遊輪靠泊，多為高價位遊輪。花蓮港碼頭硬體條件極佳，既無基隆港、高雄港水深恐有不足之問題，亦無臺中港碼頭深入內港區、航道狹窄、距迴船池較遠、倒船距離長之不利等因素，雖距市區稍遠，然靠泊於花蓮港之遊輪並非著眼於當地城市觀光，而是多著重於花東縱谷、太魯閣等國際知名景點。

2. 劣勢

花蓮港之位置於臺灣東部花園，該區域有險峻的花東縱谷與太魯閣國家公園等國際知名景點。但距離臺灣大城是有一定之距離，一般觀光遊客進入該國家區域，會首重參觀國家最大之第 1~2 級城市，如臺北或高雄，如同搭乘紐澳遊輪會停泊澳洲雪梨、墨爾本，紐西蘭則停泊於奧克蘭與基督城等大城市，是故以花蓮港如此優越之條件，卻無法得到觀光客與遊輪公司之青睞，原因即在此。

因應國際遊輪航次數逐年增加及兩岸客運直航的趨勢，未來基隆港往發展為亞太地區遊輪母港及渡輪基地為方向，提升整體經濟效益。高雄港則可成為國際遊輪中途港、長期定位為臺灣第二遊輪母港。花蓮港則可定位為利基型遊輪中途港。臺中港，則因為先天設施不利大型國際遊輪靠泊，且距各觀光景點較遠，不利安排國際遊輪一日遊行程，另有船席不足之問題，爰可為兩岸直航渡輪母港。為吸引世界大型遊輪公司將臺灣納入其亞洲或世界定期航點之一，因此，臺灣各港口之港客運定位、軟硬體服務設施及提高國內觀光品質提升，將利於臺灣成為國際遊輪的主要旅遊目的地之一，全面拓展旅客來臺觀光市場。

9-2　海輪旅遊論述

　　遊輪旅遊已成為全世界航行之旅遊趨勢，遊輪旅遊產業以各種型式豪華海上船舶議程異動是的六星級飯店為跨國旅行增添色彩，並以多種類的旅遊產品讓遊客體驗，不僅可以有多處港陸上停靠，還提供相關的當地觀光旅遊。其經營型式，為交通運輸、港口服務、旅遊觀光、餐飲供應、免稅購物、娛樂表演與個人沙龍等多項組合而成的複合型產業，使人津津樂道。

　　遊輪航行於全世界各個海域時，所衍生的不適應性及安全危險性是必須有所知覺反應。

1. **海洋內灣**：阿拉斯加內灣巡禮從加拿大溫哥華上船，北行到冰河灣國家公園返回加拿大溫哥華下船，每年 5 月起是屬於穩定的航線。

2. **內海巡航**：地中海行程，有東地中海行與西地中海行程，其航行較穩定近年來旅客偏好選擇此一遊輪產品。

3. **海洋**：由亞洲搭船航行於南太平洋行程至美洲屬於南太平洋航線，航程海象相較不穩定。

4. **海峽**：由臺灣基隆搭船北行至日本海域皆屬於南太平洋行程，若遇到 7~9 月颱風季節，航程相較不穩定。

5. **颱風**：屬於一種劇烈的熱帶氣旋，熱帶海洋上發生的低氣壓，一般形成在菲律賓海域而向北延伸，活絡在北太平洋西部，每年 5~10 月間最為活躍。臺灣每年 7~9 月為主要颱風季節，此段時間不適合搭乘遊輪在此區域旅遊。

6. **颶風**：屬於颱風的延伸，一旦熱帶氣旋達到每小時約 118 公里或更高的最大持續風速，它就會被歸類為颶風，颶風被分為 1~5 級。活絡在北大西洋、北太平洋中部及東部，每年 6~12 月為颶風季節。

7. **赤道**：赤道的緯度為 0°。在秋分和春分期間，太陽直射穿越赤道，導致陽光強度增加，因而溫度升高。再者，赤道文化只能識別雨季和旱季。雨季通常很長，是赤道沿岸廣闊雨林的原因，包括亞馬遜、剛果和東南亞的森林。因此，若在不適當的時間航行雨赤道進區域，無疑會是不穩定的航程。

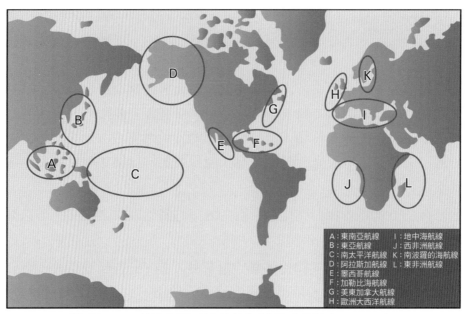

📷 圖 9-1　世界主要郵輪航行海域圖（呂江泉，2021）

🛄 表 9-3　郵輪航行季節表

郵輪航行海域	郵輪航行季節（月份）											
	1	2	3	4	5	6	7	8	9	10	11	12
加勒比海	★	★	★	★	★	★	★	★	★	★	★	★
百慕達					★	★	★	★	★			
阿拉斯加					★	★	★	★				
美西	★	★	★	★	★				★	★	★	★
美東					★	★	★	★	★			
北大西洋					★	★	★	★	★			
地中海					★	★	★	★	★			
印度洋	★	★	★								★	★
南太平洋	★	★	★								★	★
東北亞				★	★	★	★	★	★	★		
東南亞	★	★	★	★					★	★	★	★

資料來源：呂江泉(2021)，郵輪旅遊概論—郵輪百科事典（第五版），新文京出版社

表 9-4　世界郵輪航線海域表

海域航線	主要停靠國家地區	市占%
美洲加勒比海航線	東加勒比海：維京群島、波多黎各、多明尼加 西加勒比海：牙買加、墨西哥、Grand Cayman 南加勒比海：委內瑞拉、哥倫比亞、ABC Islands 北加勒比海：巴哈馬、百慕達	40%
美洲其他航線	美西、墨西哥、阿拉斯加、南美洲、夏威夷	10%
歐洲地中海航線	東地中海：希臘、義大利、土耳其、埃及 西地中海：義大利、法國（蔚藍海岸）、西班牙	20%
歐洲其他航線	西北歐洲諸國、加納利群島	8%
亞太海域航線	澳洲、紐西蘭、太平洋、中國、東亞含台灣、香港、日本、韓國、泰國、新加坡、馬來西亞等	17%
世界其他水域航線	印度洋非洲、越大西洋及各大洲內河航行等水域	5%
合計		100%

資料來源：CLIA(2020)

表 9-5　2017~2026 年新造郵輪海輪、河輪訂單表

年份	海輪	河輪	訂單小計	鋪位
2017	13	13	26	30,006
2018	15	2	17	29,448
2019	20	2	22	51,824
2020~2026	32	0	32	119,510
訂單合計	80	17	97	230,788

資料來源：CLIA (2017) Cruise Industry Trend 2017

　　以目前遊輪市場全球有上有三大遊輪集團，以下為集團設訂定位消費族群。嘉年華遊輪集團(Carnival Cruise Lines)以大型船為主，歡樂、家庭式。荷美遊輪(Holland America)中型船為主，歐式風格，精緻服務，古典沉穩。公主遊輪(Princess Cruises)親民、美式、熱鬧、年輕。歌詩達遊輪(Costa Cruise Line)：義式風格，講求歡樂、閤家式。還有皇后遊輪(Cunard Line)、星風遊輪(Windstar Cruises)、璽寶遊輪(Seabourn Cruise Line)等。皇家加勒比集團(Royal Caribbean Cruises Ltd.)皇家加勒比海國際(Royal Caribbean Int'l)：大型遊輪為主，歡樂、活潑。精緻遊輪(Celebrity Cruises)：典雅，服務，奢華，美食細緻。麗星遊輪集團(Star Cruises)，亞太地區，自由休閒，博奕。挪威遊輪(Norwegian Cruise Line)北美區，講求自由閒逸、隨興自在。

一、麗星遊輪(Star Cruises)

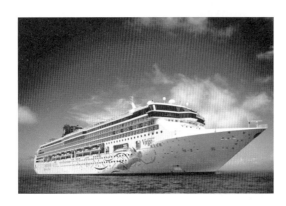

📷 圖 9-2　處女星號－歌劇院欣賞綜藝表演及奇幻魔術，體驗專業的水療按摩服務，在甲板露
天泳池及 100 公尺，巨型滑水梯、如主題派對、填色比賽及迷你蛋糕製作班，細細品嚐藍
湖咖啡座的美食，充滿亞洲風味；地中海自助餐廳食品選擇多樣；茶苑的優質中國茶，旅
程享受人生。航程已包含每日多達 6 餐的指定餐飲選擇，讓旅客大快朵頤。目前航行於臺
灣與東南亞國家之間。

　　1993 年成立以來，麗星遊輪獲得世界各地的認同；今天，她是世界三大遊輪公
司之一，更是亞太區的領導船隊，隸屬於雲頂香港有限公司，業務涵蓋陸地及海上
旅遊事業，包括亞太區遊輪旅遊業務麗星遊輪及雲頂香港之聯營公司—馬尼拉雲頂
世界。連同挪威遊輪，為世界第三大遊輪公司，合共營運 19 艘遊輪，提供約 39,000
標準床位，航線遍及亞太區、南北美洲、夏威夷、加勒比海、阿拉斯加、歐洲、地
中海及百慕達等超過 200 多個目的地。

　　麗星遊輪的先進遊輪設施及完善的服務已成為亞太區遊輪業的典範，其中大型
遊輪如「處女星號」更成為亞洲及世界各地喜愛遊輪旅遊人士的最精彩選擇。

　　麗星遊輪的完善服務及在全球各主要遊輪公司中最高的船員對乘客比率(1:2)，
不但因而屢獲殊榮，更反映出麗星遊輪對旅客的關顧及對服務質素的要求。現時，
麗星遊輪集團總部位於香港，並分別於世界各地超過 20 個地方設有辦事處，包括

澳洲、中國、印度、印尼、日本、韓國、馬來西亞、紐西蘭、菲律賓、新加坡、瑞典、臺灣、泰國、阿拉伯聯合酋長國、英國及美國。

麗星遊輪於馬來西亞巴生港麗星遊輪登輪大廈設立了航海駕駛模擬訓練中心，這所於 1998 年完工的模擬訓練中心是全球唯一一所由遊輪公司所擁有的同類型設施，中心由麗星遊輪及知名的丹麥航運學院共同運作。

二、嘉年華遊輪(CARNIVAL)

嘉年華遊輪是「歡樂之船(Fun Ship)」，強調動感美式的歡樂氣氛。總部設於美國邁阿密，成立於 1972 年，於 1994 年時擴大成立了嘉年華遊輪集團(Carnival Corp.)。嘉年華遊輪公司是世界上最大、最成功的遊輪公司，載客人數超過任何其他遊輪公司。目前有 22 艘載著歡樂航行全世界。船上有多樣化的美食佳餚、豐富的娛樂活動、免稅商店、酒吧及俱樂部，還有豪華劇院播放著電影、運動比賽及音樂會及其他各種精采節目。種種迷人特質讓嘉年華遊輪就如一處渡假勝地般引人入勝。

公主遊輪(PRINCESS)，隸屬於全球最大遊輪集團(Carnival Corporation & PLC)，成立於 1965 年，公司總部設於美國洛杉磯。目前共有 17 艘世界級遊輪服役當中，為全世界七大船隊之一（排名第三），2004 年前，公主船隊就擁有超過 30,000 個床位，公主遊輪全球航行超過 115 條航線、停靠 350 個港口，公主遊輪被公認為全球遊輪領導者，每年帶領約 170 萬遊客，盡情遊覽世界各個熱門航行目的地。公主遊輪，享譽國際知名度，除了獲獎不斷的肯定，即 1977 年美國電視影集「愛之船」播出後，成為家喻戶曉的明星遊輪，更因此奠定了今日屹立不搖的地位，成為遊輪界的巨擘。也不停地領導遊輪成為旅遊市場的新地標。船上的公共空間設計皆予人親密的氛圍，並以當代藝術風格為裝飾，讓乘客可在這隨意、放鬆的氣氛得到充分的現代生活享受。公主遊輪的客戶服務訓練課程以 C.R.U.I.S.E.為理念，分別代表 C 禮貌(Courtesy)、R 尊重(Respect)、UISE 始終如一的卓越服務(Unfailing In Service Excellence)。此三者十多年來相輔相成而提供了最佳的服務，並成為業界最長青的客戶服務計畫，早在 20 世紀 80 年代，就首創平價陽臺的概念，把曾經只屬於頂級套房的奢華體驗帶給更多乘客。之後我們又陸續推出了為遊輪業界所推崇的多項創新服務：星空露天電影院、聖殿成人休憩區、全天候餐飲服務，以及婚禮教堂等等。

📷 圖 9-3(a)　陽臺艙是近年來搭乘遊輪艙等之主流，一般高檔遊輪已不安排內艙或外艙

📷 圖 9-3(b)　鑽石公主號停泊基隆港邀請業界參觀船艙

📷 圖 9-3(c)　鑽石公主號慢跑道

三、皇家加勒比海遊輪(Royal Caribbean Cruises Ltd.)

📷 圖 9-4(a)　海皇號

📷 圖 9-4(b)　海皇號籃球場

📷 圖 9-4(c)　海皇號攀岩場

📷 圖 9-4(d)　遊輪附設攝影沙龍拍攝

📷 圖 9-4(e)　海皇號花店

　　皇家加勒比遊輪有限公司是全球領先的遊輪度假集團，總部位於美國邁阿密，在全球範圍內經營遊輪度假產品，旗下擁有皇家加勒比國際遊輪(Royal Caribbean International)、精緻遊輪(Celebrity Cruises)、普爾曼遊輪(Pullmantur)、精鑽俱樂部遊輪(Azamara Club Cruises)、CDF(Croisières de France)及與 TUI AG 合資的 TUI Cruises 六大遊輪品牌。皇家加勒比遊輪有限公司目前擁有各品牌在役豪華遊輪 41 艘，另有 3 艘在建，並在世界各地營運 1,000 多條不同的航線，停靠全球七大洲約 460 個目的地。皇家加勒比遊輪有限公司已於紐約證券交易所與奧斯陸證券交易所上市，代碼為「RCL」。

　　皇家加勒比遊輪有限公司旗下的皇家加勒比國際遊輪(Royal Caribbean International)是全球第一大遊輪品牌，共有量子、綠洲、自由、航行者、燦爛、夢幻、君主 7 個船系的 22 艘大型現代遊輪，每年提供 200 多條精彩紛呈的度假航線。

皇家加勒比國際遊輪停靠 6 大洲 71 個國家的 233 個港口，行程遍及全球 70 多個國家和地區，暢遊近 300 個旅遊目的地，如阿拉斯加、亞洲、澳大利亞、紐西蘭、杜拜、巴哈馬、百慕達、加拿大新英格蘭地區、加勒比、歐洲、夏威夷、墨西哥、巴拿馬運河地區及南美洲等。自 1969 年成立至今，皇家加勒比國際遊輪在全球遊輪史上留下了燦爛光輝的足跡，旗下多艘超大型遊輪憑藉史無前例的噸位、大膽創新的設計屢屢打破世界遊輪記錄。2009 年 12 月和 2010 年 12 月，皇家加勒比國際遊輪旗下的第 20、21 艘遊輪「海洋綠洲號」(Oasis of the Seas)和「海洋魅麗號」(Allure of the Seas)先後投入運營。這兩艘姐妹船的排水量均為 22.5 萬噸，是世界最大、最具創意的遊輪。「海洋綠洲號」與「海洋魅麗號」將全新的「社區」理念引入遊輪，把遊輪空間劃分為中央公園、百達匯歡樂城、皇家大道、游泳池和運動區、海上水療和健身中心、娛樂世界和青少年活動區 7 個主題區域，以滿足不同類型遊客的度假需求。

四、遊輪行程注意事項與規定

（一）遊輪的船艙位都要占床，以出發日計算，滿 6 個月以上的嬰兒才可登船。

（二）依遊輪公司規定：不接受啟航時段，懷孕達 24 週的孕婦登船，造成不便之處，敬請見諒。

（三）因受限於國際遊輪船位預訂時付款條件、取消、變更及退款等規定極為嚴格，就觀光局所規定之國外旅遊定型化契約中第 27 條有「關出發前旅客任意解除契約」之條規款定而言，遊輪均不適合之；故甲、乙雙方同意放棄與解除定型化契約第 27 條文之規定，並於第 36 條規定（其他協議事項）中，另外簽立此特別協議書，以作為本旅遊契約之一部分，雙方完全同意遵照以下各項公告。

（四）遊輪行程之異動：遊輪公司基於環境之不可抗力因素或基於旅客安全考量，可於未事先通知的情況下，對行程中登船、抵/離港時間及停泊港口，做出必要的變更。若有上述的情況發生，遊輪公司及乙方不負任何退款和賠償責任。

（五）遊輪行程之訂位變更、取消及罰則：甲方（旅客）繳付訂金予乙方（旅行社）確認其訂位後，若欲取消其遊輪行程，依以下規定收取消費用：

1. 甲方付訂後於出發前 64 天以上取消者，乙方將沒收甲方全額訂金 15,000 元為取消費用。

2. 甲方於出發前 63~43 天以上取消者，乙方將沒收甲方全額團費之 50% 為取消費用。

3. 甲方於出發前 42~15 天以上取消者，乙方將沒收甲方全額團費之 75%為取消費用。

4. 甲方於出發前 14 天（含 14 天內）取消者，乙方將沒收甲方全額團費為取消費用。

5. 甲方若有訂位變更或取消，應以書面標示日期、內容，正式通知乙方，方為有效，以電話或口頭告知者無效。

6. 若遇到本國及國外之例假日，應提前通知乙方作業，以符合國際遊輪公司日期計算之規定。

（六）遊輪訂位入名單規定

1. 甲方需於出發前 36 天以上提供乙方正確名單及分房(同護照上之正確英文姓名)。

2. 出發前 35~16 天甲方欲更改名單或艙房分配時，需付每人 3,000 元改名手續費。出發前 15 天內無法更動任何名字及艙房。

3. 旅客為雙重國籍身分時（持一國以上護照），遊輪名單必須為登船所用該本護照之姓名。

4. 甲方需於出發前 36 天以上，繳交護照資料及行程必要之簽證資料，以利將其輸入遊輪公司資料庫。

5. 若甲方未於以上期限內提供正確護照及簽證資料，而造成旅客無法順利登船，遊輪公司及乙方概不負責。

6. 旅客需委託乙方辦理簽證者，盡請提早作業。

（七）責任問題

　　凡參加遊輪旅遊團者，須遵守各國法律，並持有有效護照及簽證。如因個人理由或簽證及護照問題，遭某一國家拒絕入境，或被拒絕登船者，乙方概不負責。

　　旅客若因自身問題而被拒絕入境或拒絕登船者，其旅費恕不退還。若因此所需額外費用，如交通安排、住宿等須由其個人負責，概與乙方無關。

🚌 9-3　河輪旅遊論述

　　搭乘遊輪旅遊就形同旅客得以隨身攜帶住宿之艙房去旅行，遊輪巡航停靠各城市地區港灣，旅客可下船至當地旅遊後再返回船上，不須為住宿煩惱，更不必因不同飯店搬進搬出，浮動式渡假酒店：遊輪有「浮動式渡假酒店(Floating Hotel, Floating Resort)」之稱號」其特性相較於休閒遊憩活動之硬體設施、軟體服務、休閒氣氛等，其實與各式海島、海濱甚或內陸型之定點休閒式渡假酒店，諸如地中海俱樂部(Club Med)、太平洋海島俱樂部(PIC)等之海島渡假型酒店屬性，並無太大差異。遊輪因屬水路交通一環，因此可以減少舟車往返之勞累，如北歐挪威冰河峽灣區之冰河、峽灣、森林、群山、城鎮與自然景觀，在陸空交通不易甚或無法到達時，利用遊輪產品進行旅遊參訪最屬適宜，埃及尼羅河，中國大陸長江，歐洲萊茵河與多瑙河。

　　全球獲獎最多的內河遊輪，歐洲維京河輪(VIKING RIVER CRUISES)，注重於巡航時的每一個細節，從精心設計的菜單到豐富的節目內容，以及從精美的船舶設計到完美的行程計畫，細膩地帶領遊客以優雅的姿態，體驗各個城市的在地風情。維京河輪採全包式行程，只要付一次錢就可以享有完整的旅遊服務，也因此成為歐美人士最愛的旅遊方式之一。維京河輪布局有全球著名河道，在歐洲擁有約 30 條航程可供選擇，從 8 天 7 夜至數 10 日的航程均備，並且配置有 4 款不同房型，讓旅客依據自己的旅遊預算、時間、偏好選擇最適合的產品。而維京河輪在歐洲航道上安排有近 40 艘河輪，提供旅客最優質的河輪體驗。

加長型維京河輪	2012 年正式啟航，於同年獲 Cruise Critic 評等為年度最佳河輪的最高榮譽。
節能環保	採用油電混合動力，減少了大部分的震動與噪音，提升乘船的舒適性；將增建太陽能設施及頂層甲板綠化工程。
陽臺艙	法式落地窗的艙房為主，但維京河輪近半數的艙房擁有陽臺。
個人化服務	服務人員關注個人的每個細節，記得每位旅客的姓名、用餐喜好。
專業導遊	由經驗豐富岸上導遊利用高科技的耳機系統，將帶給您最專業的解說與知性的導覽。
多樣化節目	多種不同講座、手工藝課程、表演、烹飪課程等，無須排隊或等待下個梯次，每位旅客都能體驗。
當地時令美味	精通各國料理的主廚，以當季新鮮的食材，烹調各式各樣的美味料理。午晚餐時段無限供應紅白酒、啤酒與無酒精飲料，24 小時飲料吧，隨時提供卡布其諾、咖啡、茶。
免費無線網路	船上的任何地方都有無線網路涵蓋，讓旅客穿梭於歐洲各國，也能隨時與親朋好友分享旅遊樂趣。

一、多瑙河

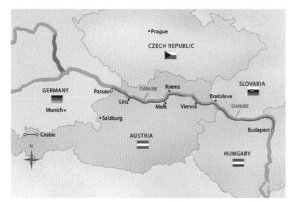

📷 圖 9-5(a)　匈牙利多腦河河上景觀

📷 圖 9-5(b)　多瑙河全長約 2,800 公里，是歐洲第 2 長河。與萊茵河同樣發源於德、瑞邊界的阿爾卑斯山脈北麓，流經德國、奧地利、斯洛伐克、匈牙利、克羅埃西亞、塞爾維亞、羅馬尼亞、保加利亞、摩爾多瓦和烏克蘭等 10 個國家，大小共 300 多條支流，是世界上流經國家最多的河，最後注入黑海。搭乘歐洲維京河輪，全程早午晚餐與住宿皆在遊輪上。

DAY 1　帕紹(Passau)

DAY 2　帕紹(Passau)

DAY 3　林茲＆薩爾斯堡(Linz＆Salzburg)

DAY 4　梅爾克＆杜倫斯坦(Melk＆Krems)

DAY 5　維也納(Vienna)

DAY 6　布拉提斯拉瓦(Bratislava)

DAY 7　布達佩斯(Budapest)

DAY 8　布達佩斯(Budapest)

二、萊茵河

■ Explorer Suite (ES)　　□ Veranda Suite (AA)　　□ Veranda (A)

□ Veranda (B)　　□ French Balcony (C)　　■ French Balcony (D)

▥ Standard (E)　　□ Standard (F)

📷 圖 9-6(a)　萊茵河遊船艙示意圖

📷 圖 9-6(b)　全長約 1,330 公里，發源於德、瑞邊界的波登湖，是全歐知名度最高、航運最發達、也最受遊客嚮往的美麗河川。由德國北部流經荷蘭、比利時等國注入北海。搭乘歐洲維京河輪，全程早午晚餐與住宿皆在遊輪上。

DAY 1　阿姆斯特丹(Amsterdam)

DAY 2　小孩堤防(Kinderdijk)

DAY 3　科隆(Cologne)

DAY 4　科布倫＆露德斯海姆(Koblenz & Rudesheim)

DAY 5　海德堡＆史拜爾(Heidelberg & Speyer)

DAY 6　史特拉斯堡(Strasbourg)

DAY 7　布萊薩赫(Breisach)

DAY 8　巴塞爾(Basel)

三、埃及尼羅河

📷 圖 9-7(a)　埃及遊程交通工具示意圖

📷 圖 9-7(b)　遊輪上努比亞之夜用捲筒衛生紙玩木乃伊遊戲

📷 圖 9-7(c)　埃及尼羅河遊輪 1

📷 圖 9-7(d)　埃及尼羅河遊輪 2

📷 圖 9-7(e)　尼羅河源於盧安達附近的盧維隆沙(Luvironza)，北流穿越沙漠入地中海，全長約 6,700 公里，世界第 1 長河，注入地中海，出口處為埃及發源地亞歷山卓市，幾乎所有的古埃及遺址均位於尼羅河畔。搭乘 Mirage 1 Cruise 或 Orchestra Nile Cruises 等級河輪，全程早午晚餐與住宿皆在遊輪之自助餐。

DAY1　胡爾加達－路克索東岸之旅、路克索東岸之旅、路克索東岸之旅－卡納克神殿－路克索神殿

DAY2　路克索西岸之旅－路克索西岸之旅－帝王谷－哈姬蘇女王祭殿－曼儂神像

DAY3　伊斯納水閘－艾得芙神殿－柯蒙波神殿－亞斯文

DAY4　阿斯旺－阿布辛貝大小神殿、阿布辛貝大小神殿、阿布辛貝大小神殿－亞斯文

DAY5　亞斯文－伊西斯神殿－阿斯旺大壩

四、長江三峽

📷 圖 9-8　長江三峽遊輪

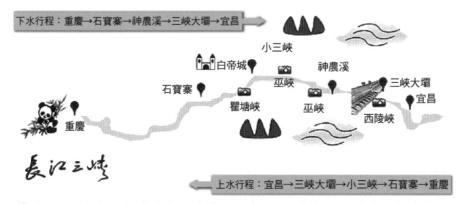

📷 圖 9-9　長江三峽上水與下水遊程示意圖，順江而下，出海口是上海。

📷 圖 9-10　長江遊輪世紀天子號－單人房
　　房型圖

📷 圖 9-11　遊輪上船員表演

　　中國第一大河，全世界第三大河，長約 6,380 公里。發源於中國青海省唐古喇山。其上游穿行于高山深谷之間，蘊藏著豐富的水力資源。也是中國東西水上運輸大動脈，天然河道優越，有「黃金水道」之稱。長江中下游地區氣候溫暖濕潤、雨量充沛、土地肥沃，是中國工農業發達的地區。

河段	重點說明
上游	自源頭各拉丹東雪山至湖北省宜昌市的長江主河道。但其支流岷江和青衣江水系則灌溉整個富饒的成都平原。蜿蜒曲折，稱為「川江」。
中游	自湖北省宜昌市至江西省九江市湖口之間的長江主河道。湖北省宜都市至湖南省嶽陽市城陵磯，因長江流經古荊州地區，俗稱「荊江」。
下游	自江西省九江市湖口至上海市長江口之間的長江主河道。江蘇省揚州市、鎮江市附近及以下長江主河道，因古有揚子津渡口，得名「揚子江」。下游城市中有中國大陸的國家最大城市－上海市。

DAY1　重慶－長江三峽

DAY2　長江三峽風光石寶寨、船長歡迎酒會、員工文藝晚會

DAY3　長江三峽風光瞿塘峽、巫峽、神女溪、西陵峽、三峽大壩五級船閘

DAY4　長江三峽－宜昌－荊州

DAY5　長江三峽風光三峽大壩、宜昌

9-4　其他遊輪旅遊

一、淡水藍色公路

📷 圖 9-12　八里左岸至淡水渡輪

臺北市的淡水河、基隆河，自古就是貨運或是通勤者渡船的藍色公路。現今則轉變為搭載觀光客的水上觀光道路。

1. **基隆河**：大佳碼頭、美堤碼頭、錫口碼頭。

2. **淡水河**：大稻埕碼頭、關渡碼頭、淡水客船碼頭（新北市）、淡水漁人碼頭（新北市）、八里客船碼頭（新北市）。

📷 圖 9-13　新北市淡水藍色公路

順風航業股份有限公司位於淡水與八里間擺渡，是全臺灣最古老之民渡，迄今已有 400 餘年歷史，係兩地民眾交通及貨物運輸主要工具。自 1973 起，接手八里鄉公所公辦交通船並增建新船，設立順風航業股份有限公司，經營載客小船經營業至今，對於淡水河水域各處水文資料了若指掌，航海經驗豐富造福鄉里貢獻良多。1983 年關渡大橋通車、1997 年捷運淡水線營運及臺北縣政府規劃淡水第二漁港轉型為觀光遊憩漁港定名為「漁人碼頭」，配合政府發展海上觀光產業於 2002 年開闢「新北藍色公路」，2005 年「北市都會區藍色公路」相繼通航，目前計有載客客船 14 艘。准營運許可航線計有～淡水渡船頭－八里渡船頭、淡水客船碼頭－漁人碼頭、漁人碼頭－八里左岸碼頭、淡水客船碼頭－八里左岸碼頭、關渡碼頭－淡水碼頭－漁人碼頭、淡水漁人碼頭－關渡大橋等六條航線，提供遊客方便、安全、舒適、豐富且多元選擇之旅程。

二、麗娜輪蘇澳港藍色公路

📷 圖 9-14　內部圖

📷 圖 9-15　停車場

華岡集團斥資 20 多億元，向日本「津輕海峽輪渡株式會社」採購的「麗娜輪」，時速 70 公里航行，可容納 800 名乘客，同時搭載 350 輛小客車或 190 輛小客車及 33 輛大型車。被譽為世上最快的海上飛船，麗娜輪不受地形以及氣候因素限制，因特殊雙胴體設計，即使海面風浪大，只要減緩航速即可，平均可承受 7~12 級風、4~7 公尺高的海浪，是相當安全的海上運輸與交通工具。

📷 圖 9-16　麗娜輪蘇澳港藍色公路

未來將經營航線預定由臺北港直航福建省平潭澳前碼頭，臺北港出港後經過臺灣海峽 H 點過海峽中線後前往澳前碼頭；本航線全程 96.79 海浬，預定以速度 35 節航行，單趟航次約需三小時左右，目前營運航班日期及時間如下。

1. 每週五、六、日，蘇澳港 10:00~12:00、花蓮港 14:30~16:30。

2. 航班報到時間：於開航前 90 分鐘開始辦理報到手續，開航前 30 分鐘停止辦理報到手續，逾時不候。

船籍港：基隆

總長：112.6 公尺

船寬：30.5 公尺

船深：7.48 公尺

總噸：10,712 噸

淨噸：3,213 噸

載客量：774 人

船艙：共 4 層；第 1、2 層為貨艙，第 3、4 層為客艙

【頭等艙】第 4 層，94 個座位，座椅擁有大幅度後仰的椅背，和舒適的腿靠

【商務艙】第 3 層，112 個座位，座位空間寬闊，隔音強化

【經濟艙】第 3 層，568 個座位

三、澳洲雪梨灣遊船

📷 圖 9-17　澳洲雪梨大橋

📷 圖 9-18　澳洲雪梨歌劇院

📷 圖 9-19　澳洲雪梨灣遊船庫兵號

　　1770 年，英國人庫克船長率領「努力號」登陸澳大利亞東海岸的植物灣（現雪黎郊外），開始了澳大利亞歸英國王室所有的歷史。庫克船長的名字從此與澳大利亞人結下了緣分。庫克船長遊輪公司作為雪梨最大的遊船公司，提供了多種巡遊業務。無論在陽光明媚的白天，還是華燈璀璨的夜晚，庫克船長遊船，都可以帶著您領略傲然獨絕的雪梨歌劇院、橫空出世的港灣大橋、珍珠般散落在雪梨周邊的海灘。庫克船長遊輪是海聯旅遊集團的一部分，它將為來自世界各地的客人提供澳洲的最佳旅遊體驗，包含以下目的地：

1. **雪梨港**：世界上最美麗的海港和最壯觀的餐廳所在地。

2. **墨累河**：穿越澳洲大陸的三分之二的內陸水路。

3. **袋鼠島**：南澳大利亞州的自然美寶藏地。

4. **阿得萊德和芭蘿莎**：教堂之都和澳大利亞葡萄酒之都。

5. **大堡礁**：壯觀的熱帶北昆士蘭（從凱恩斯和湯斯維爾出發）。

6. **瑪格麗特島(Magnetic Island)**：從湯斯維爾出發只要 20 分鐘的渡輪，是一個有 23 個僻靜的沙灘和原始國家公園的島嶼。

　　雪梨的好氣候可以說是澳洲城市中罕見的，全年中 280 天都是天朗氣清，陽光充沛的好天氣，雪梨港，庫克船長遊輪在成立於 1970 年，歷經 40 多年，是市場的領導者和雪梨港的主要遊輪。乘坐庫克船長遊輪 20 多種不同航線被認為是體驗和探索雪梨港的最佳方式。我們遊輪的的餐廳，觀光遊船，渡輪和帆船提供一個令人興奮的多種公共遊船和從 2 人到 2,000 人的私人包船服務。接待過的客人和盛事包括了教皇、美國總統、英國皇室、美國籃球〈夢之隊〉的成員等，為數以千計的年輕澳大利亞人提供了就業機會。

四、美國舊金山灣遊輪

📷 圖 9-20　藍金艦隊

　　藍金艦隊(Blue & Gold Fleet)從事的是觀光旅遊，包括渡輪旅遊服務海灣地區的主要供應商，公司是隸屬於 39 號碼頭，兩個樓層，開放式的節日市場，有 110 零售商店，14 灣景餐廳，一個 5 英畝的海濱公園，300 個泊位的碼頭，著名的海獅和無數的樂趣-的景點。位於交通便利的舊金山歷史悠久的海濱自 1979 年以來，藍金艦隊開始服務於舊金山灣只有三艘客船從 39 號碼頭的西碼頭提供愉悅巡遊。我們遊覽的服務擴大，1991 年，包括根據與阿拉米達市和奧克蘭港區域，1994 年，收購了舊金山和瓦列霍之間的通勤渡渡服務在與市瓦列霍的獨家代理，1997 年，藍金艦隊獲得了廣大克勞利海上的紅色和白色艦隊的資產。

2011 年，藍金艦隊是世界上最大的渡輪和陸地運輸旅遊服務提供商舊金山灣的
通勤者，居民和遊客。歡迎光臨藍金艦隊，舊金山海灣地區最大最重要的旅遊景點，
包括海灣遊輪，渡輪服務，遊覽車遊覽，觀光旅遊，與私人遊輪提供商。安全性是
必要的。地點坐落在舊金山 39 號碼頭，我們提供灣郵輪上火箭船／RocketBoat 海灣
地區唯一的白色遊輪，預計渡輪到索薩利托的天使島，瓦列霍，阿拉米達和奧克蘭，
說明藍金艦隊致力於以安全，對環境負責的態度，和我們在公司經營的方式，藍金
艦隊提供在舊金山遊輪服務，包括海灣遊輪和遊覽車之旅。

五、加拿大溫哥華渡輪

📷 圖 9-21　卑詩渡輪

卑詩渡輪公司(British Columbia Ferry Services Inc)位於加拿大卑詩省的維多利
亞，員工人數 4,000 人，加拿大卑詩省的公營機構，1960 年成立，業務為經營連接
省內沿岸城鎮的客運和汽車渡輪服務，至今已發展成全世界最具規模的渡輪公司之
一。現時卑詩渡輪的船隊達 36 艘渡輪，一共營運 25 條航綫，服務卑詩省 47 個港口。
卑詩渡輪提供連接加拿大本土與其外島的渡輪服務，因此亦獲得加拿大交通部提供
財政資助。

卑詩渡輪公司成立之前，來往溫哥華和奈乃摩的渡輪航綫是由兩間私營公司營
運，分別為加拿大太平洋鐵路公司(CPR)和普吉特海灣航運公司；而來往溫哥華和
域多利的航綫則由 CPR 獨市經營。CPR 於 1958 年受工潮影響，其溫哥華－域多利
航綫停航達兩個半月。

卑詩渡輪公司於 1960 年正式成立，首條航綫是來往拉瓦森（溫哥華市中心以南
28 公里）和施瓦茲灣（維多利亞是以北 32 公里），並於 1961 年接收了渡輪業務，
再於往後數年陸續接收了其他來往溫哥華島和低陸平原的私營渡輪航線。

參考文獻　REFERENCES

臺灣發展郵輪產業的可行性及策略之評估分析
　　http://www.npf.org.tw/post/2/12512

Francisco, V.O. (2009), "Tourist ships buoy presence at L.A. ports", Los Angeles
　　Business Journal. 3.McCarthy, J. (2003), The Cruise Industry and Port City
　　Regeneration: The Case of Valletta, 11(3), p. 341~350.

Statista(2013), Statistics and Facts on the Cruise Industry, Retrieved July 8 2013,
　　from http://www.statista.com/topics/1004/cruise-industry/.

周世安、安婷婷(2006)，臺灣郵輪市場發展策略與效益評估－美國及日本郵輪市場考
　　察，交通部觀光局出國報告。

2013 亞太郵輪前景備受關注，國際郵輪旅遊平價化
　　http://www.wtweekly.com/current_detail_2.php?index_id=181

Titanica data
　　http://www.encyclopedia-titanica.org/

交通部觀光局推動國外郵輪來臺獎助要點
　　http://admin.taiwan.net.tw/law/law_d.aspx?no=130&d=495

麗星郵輪
　　http://www.starcruises.com.tw/

公主郵輪
　　http://www.princesscruises.com.tw/

皇家加勒比遊輪
　　http://www.rccl.com.tw/index.php?act=boatexe&uis=35

洲維京河輪 體驗在地風情的最佳選擇
　　http://b2b.travelrich.com.tw/subject01/subject01_detail.aspx?Second_classificati
　　on_id=14&Subject_id=16216

凱旋旅行社，埃及行程
　　http://www.artisan.com.tw/TripList.aspx?TripNo=T20130304000001&Date=2013
　　/04/26&type=SQ

長江下水行程圖

　http://www.colatour.com.tw/

臺灣藍色公路

　http://taiwan.net.tw/m1.aspx?sNo=0001090&id=36853

「麗娜輪」首航蘇澳港藍色公路啟航

　http://www.uni-wagon.com/

探索澳大利亞

　https://www.captaincook.com.au/china

Blue & Gold Fleet photo

　http://www.sfferryriders.com/photos/photos-of-ferries-on-san-francisco-bay/#.Va4D-PmqpHw

　http://www.baycityguide.com/en/blue--gold-fleet/a1KU0000003WaYZMA0

Blue & Gold Fleet

　http://www.blueandgoldfleet.com/

British Columbia Ferry Services Inc

　www.bcferries.com

BC Ferries Posts Positive Year-End Results (PDF). 5. June 21, 2013.

BC Ferries - There and Back Again，《Infoline Report》，BC Stats，May,7,2004,7

British Columbia Ferry cruise

　http://www.hellobc.com/british-columbia/things-to-do/water-activities/cruises-boat-tours.aspx

BCferrys, photo

　http://www.huffingtonpost.ca/2014/11/17/bc-ferries-cuts_n_6173758.html

　http://www.huffingtonpost.ca/2014/11/14/man-facebook-bc-ferries-rant_n_6159086.html

呂江泉，2008，台灣發展遊輪停靠港之區位評選研究

呂江泉，2021，郵輪旅遊概論─郵輪百科事典（第五版），新文京開發出版股份有限公司

世界圖譜，赤道附近的地方有季節嗎，2022，

　https://webbedxp.com/environment/27765.html

MEMO:

Chapter

10

臺灣鐵路運輸業

10-1 鐵路運輸服務
10-2 臺灣鐵路之旅

The Practice And Theory Of
TRAVEL & TRANSPORTATION
MANAGEMENT

10-1 鐵路運輸服務

臺鐵自 1887 年（清光緒 13 年）設立以來，從縱貫線唯一的運輸動脈，也見證了臺灣經濟發展的歷史。近年來，在高速鐵路及雪山隧道通車加入內陸運輸市場等之競爭下，以環島鐵路網及車站區位優勢，配合國家整體資源運用，落實政府推動臺鐵捷運化政策，強化中短程運輸市場、加強東部及跨線運輸、拓展觀光旅次及開拓多角化附屬事業等，冀全面提升經營效能，達成永續經營之目。

📷 圖 10-1 新竹車站－新竹火車站是臺灣唯一沒有招牌的火車站，巴洛克式的古典西式建築，結構為磚木構造。是臺灣現存最古老的火車站，創建年代日治時期大正 2 年(1913)，距今年代約百年。

🛄 表 10-1 清光緒年間完成之臺灣鐵路路段

地點	公里	建築者	通車年限	建築年份
基隆－臺北	28.6	劉銘傳（民國前）	1891	1887
臺北－新竹	78.1	劉銘傳（民國前）	1893	1888

🛄 表 10-2 臺灣鐵路

項目	內容說明
里程	營業里程 1,086.5 公里，其中包括雙線 683.9 公里，單線 402.6 公里。 軌距：臺灣鐵路路線之軌距均為 1,067 公釐。
橋梁	沿線橋梁大橋 427 座（20 公尺以上），小橋 1,360 座（20 公尺以下）。
隧道	臺灣鐵路沿線隧道 133 座。
車站	臺灣鐵路管理局之車站設有 224 站。

一、郵輪式列車

2001 年，臺鐵為了推展臺灣的鐵道觀光，選定新改造莒光號車廂，由客廳車、速簡餐車及一般客車編組成「觀光列車」，首先定期行駛在臺北花蓮間，之後再陸續開行其他形式的觀光列車。觀光列車並非臺鐵車種之一，它較類似專車的性質，由承包商（旅遊業者）負責全包式售票。

2004 年，開放部分車票於網路訂票系統和數個指定車站的窗口發售，並增列時刻表上供旅客查詢。觀光列車推出初期曾造成民眾不錯的迴響，但在新鮮感降低後，熱潮隨之減退，因此逐漸停駛了營運狀況不佳的觀光列車，至今仍只有部分列車定期行駛。

2008 年，臺鐵推出仿國外郵輪定點停留旅遊的「郵輪式列車」，因價格平易近人且不需自行費神規劃行程及安排交通工具，對於走頂級豪華路線的觀光列車，獲得反應熱烈，於是展開不定期推出更多形式的行程，如「兩鐵郵輪式列車」、「蒸汽火車郵輪式列車」及「跨年郵輪式列車」等。如今郵輪式列車已取代上述觀光列車，成為臺鐵主要的旅遊專車業務。

2008 年，環島之星為合併總裁一號及東方美人號後所開行的觀光列車的改點，即先以環島莒光號方式營運，唯當時尚未有列車名稱，且由臺鐵售票自營，直到由得標的旅遊業者配合全新彩繪車廂完成而公開發表，以新名稱「環島之星」登場。

📷 圖 10-2　環島之星列車外觀

📷 圖 10-3　環島之星列車座位

此觀光列車以頂級車上享受且搭配國內知名飯店住宿為訴求，主打富有族群客源，因此價格不斐。

2008 年，臺鐵首先推出花蓮至關山行程，由於首航深受歡迎，並陸續推出樹林至蘇澳山海行、高雄至臺東秘境新探索、彰化至竹南山海線之旅、集集支線懷舊之旅等行程，所謂郵輪式觀光列車即突破以往列車到站即開之模式，以類似遠洋郵輪停泊於各港口一段時間再繼續開往下一港口之方式所開行特定之列車，其選定數個可以停留賞景之車站，作一段時間之停留，讓旅客下車或車上欣賞車站週邊風光後，再開往下一個目的地。此外，為與一般旅客列車區隔，郵輪式列車車廂外觀由交通部觀光局與臺鐵合作彩繪，彩繪內容以白色為底粉紅色為襯、並穿插臺灣東部龜山島、金針花、泛舟等特有景觀圖片，

📷 圖 10-4　環島之星列車餐飲服務

給予搭乘旅客耳目一新的感受。認識美麗的風景、強調不必自己開車、輕鬆飽覽沿線風光參與郵輪列車的旅客紛紛對臺鐵推出之郵輪式列車各項行程表示非常滿意。

二、太魯閣號

太魯閣號是臺鐵首度引進的傾斜式列車，傾斜式列車的特色在於透過車輛上裝置的傾斜控制器，使列車在行經彎道時能適度向內傾斜，抵銷部分的離心力，可讓列車以較高的速度過彎。臺鐵引進此型車的主要目的是為克服宜蘭線、北迴線彎道多的特性，以縮短臺北花蓮間的行車時間至兩小時內。

2005 年 12 月還曾舉辦過公開命名活動，向社會大眾宣傳此一全新概念的列車，最後由能強烈代表花蓮印象且以世界級景點為名的「太魯閣號」勝出。

太魯閣號為八輛一列的電聯車，先頭車採流線造型設計，車窗則一改過去對號列車慣用的大窗形式。外觀塗裝以白色為底，搭配灰黑色的窗戶帶及橘黃線條，色系與高鐵列車頗為類似，而全車烤漆的塗裝方式更是臺鐵車輛首創，其車身的鏡面反射相當亮眼。內部座椅則採具不錯質感的皮椅，並附有隱藏式小桌，並有個人閱

讀燈的設置。精緻的內裝以及全車不發售站票的安排，大大提升了乘車品質，尤其票價仍維持自強號的水準，可說是相當實惠。2007 年 5 月 8 日首航後，太魯閣號已成為臺鐵新一代的「招牌列車」。

📷 圖 10-5　太魯閣號

📷 圖 10-6　太魯閣號座位

項目	線路及車站
主要路線	縱貫線、宜蘭線、北迴線
主要車站	田中、員林、彰化、臺中、豐原、苗栗、新竹、中壢、桃園、樹林、板橋、臺北、松山、七堵、頭城、礁溪、宜蘭、羅東、新城、花蓮

📷 圖 10-7　太魯閣號車頭造型的「臺鐵便當販賣檯」－太魯閣號便當販賣車，由臺鐵員工自行設計、監造，兼具美觀、材輕、質硬之特色，車輪備有止滑功能，燈具、照明一應俱全；車底設計有一只保溫箱，可注入熱水，藉由熱傳導原理，達到保溫的效果，除可保持便當美味及溫度外，更能符合節能減碳之環保理念。

三、臺灣高鐵

2000 年 3 月開工，2004 年 11 月全部完工。其中新北市樹林至高雄左營之 329 公里土建工程，由臺灣高鐵公司負責興建，包含 251 公里橋梁工程、47 公里隧道工程及 31 公里路工工程。分別由國內外廠商以聯合承攬方式興建。我國政府首度推動採取民間投資參與的重大國家基礎建設計畫。

📷 圖 10-8　臺灣高鐵車頭

📷 圖 10-9　自由座車廂內螢幕顯示現在時速 288 公里／時

📷 圖 10-10　一般車廂

📷 圖 10-11　商務車廂

（一）臺灣高鐵相關數據說明

🧳 表 10-3　臺灣高鐵相關數據說明表

項目	內容
工程時間	2000 年 3 月～2004 年 11 月（4 年 8 月）
總投資金額	超過新臺幣 5,000 億元
高鐵列車藍本	日本新幹線 700 型
路線行經	臺灣西部 11 個縣市
高鐵系統設計速度；高營運速度	350 公里／時；300 公里／時
高鐵之願景	創造西部走廊一日生活圈 提高資源使用效率 構建高效率大眾運輸路網 運輸系統重新調整分工
路線長度	345 公里
整列車廂	12 節車廂，1 節商務艙及 11 節標準艙
高鐵列車座位	有 989 席座位
提供旅客服務	行李置放、餐飲、通信廣播、乘車資訊等
路線運能	可達每日 30 萬座，為航空之 30 倍
臺北至左營行車時間	96 分鐘
高速鐵路班次	密集，無須長時間候車
比較飛機	與搭乘飛機時間相當（含手續、候機時間）
比較鐵路（自強號）	快 4 倍
比較高速公路搭車	快 2.5 倍
較一般鐵路與高速公路	快約 3~4 倍

（二）臺灣高鐵車站及基地設施

🛄 表 10-4　臺灣高鐵車站及基地設施表

項目	內容
車站	南港、臺北、板橋、桃園、新竹、苗栗、臺中、彰化、雲林、嘉義、臺南、左營、高雄等 13 個車站，目前營運 8 個車站。
營運輔助站	南港、板橋等 2 個。
持續施工車站	南港、苗栗、彰化、雲林、高雄等 5 個車站。
基地工程	新北市汐止、臺中烏日、高雄左營設置 3 處基地，提供列車過夜留置、日常檢查與週期性檢查作業、及軌道、電車線、號誌系統等之檢查及維修作業使用。
設置總機廠	在高雄燕巢，提供列車之組裝測試、轉向架檢修、車體（含零組件）大修作業、及維修訓練使用。
設置工電務基地	在新竹六家、嘉義太保，提供軌道、電車線、號誌系統等之檢查及維修作業使用。

📷 圖 10-12　高鐵上餐車服務

📷 圖 10-13　高鐵上垃圾回收

📷 圖 10-14　高鐵座椅旋轉椅子開關

（三）臺灣運輸系統重新調整分工

🛄 表 10-5　臺灣運輸系統重新調整分工表

運具	功能定位
高速鐵路	中、長程城際客運。
一般鐵路（臺鐵）	都會區內捷運化通勤運輸、中程城際運輸、環島運輸。
公路	中、短途區域性客運服務及全面性的貨運服務。
航空	本島西部與東部間、本島與離島間及亞太國際航線服務。
捷運／輕軌	都會區大眾運輸。
公車捷運(BRT)	都會運輸需求未達一定規模前，提供主要運輸走廊大眾運輸服務，預留系統提升彈性。

（四）高鐵大事紀

年代	重要內容
1987	政府辦理「臺灣西部走廊高速鐵路可行性研究」。
1990	同意推動高速鐵路之興建。「高速鐵路工程籌備處」成立，專責辦理規劃設計事宜（1997 改制成立「高速鐵路工程局」）。
1993	高鐵預算 944 億元被刪除，採民間投資方式續予推動。
1994	「獎勵民間參與交通建設條例」正式公布施行。
1998	交通部與臺灣高鐵公司簽訂「興建暨營運合約」及「站區開發合約」。
2000	臺灣高鐵公司土建標動工。

年代	重要內容
2004	首組高鐵 700 型列車組運抵高雄港。
2005	舉行試車線試車啟動典禮，達成最高試車速度 315 公里／時。
2007	板橋－左營站間通車營運，臺北－左營站間全線通車營運。

2013 年高鐵彰化、苗栗及雲林站舉行動工典禮。旅運人次突破 2 億。

2011 年「臺灣高鐵 T Express」手機快速訂票通關服務，旅客可直接使用智慧型手機完成訂位、付款、取票，並以二維條碼(QR Code)感應進站乘車。高鐵便利商店購票通路，高鐵車票便利商店售票據點總計增至 9,700 多個，提供旅客 24 小時不打烊的購票服務。

2010 年臺灣高鐵與便利商店合作，推出全臺首張次由便利商店通路代售之鐵路車票，一次完成訂位、付款及取票的作業，可於列車發車前持票至高鐵驗票閘門感應進站乘車。臺灣高鐵旅運突破 1 億人次。

📷 圖 10-15　高鐵上殘障者洗手間及嬰兒室（超大約 3 坪）

📷 圖 10-16　高鐵上殘障者停放輪椅區

🚌 10-2　臺灣鐵路之旅

一、舊山線之旅

　　位於山城的苗栗車站，為臺鐵臺中線（山線）及苗栗地區的 發車端點鐵路車站。鄰近有專門保存臺灣鐵道文物的「苗栗鐵道文物展示館」，有不同時期的鐵路歷史。三義至后里的舊線，俗稱舊山線，保留熱門景點—勝興車站、舊泰安站和龍騰斷橋 等史蹟，由於車站優美的建築和四周的自然景觀，每逢假日遊客絡繹不絕。山線鐵道中部的鐵道藝術村位於臺中火車站後站的「20 號倉庫」，是全臺鐵道藝術網絡的先發節點，亦為臺中站一系列鐵道倉庫藝文再生計畫的代表，尤其臺中火車站因其巴洛克式的建築風格，也是臺灣第一個被列為古蹟的車站。

二、西部海線鐵道之旅

　　建設於日據時代，因山線鐵道坡度較陡，不利於大量貨運承載綠故，而另開闢海線鐵路尚有僅存五座檜木造火車站，談文站、大山站、新埔站已為苗栗縣定歷史建築；日南車站也已是臺中市定古蹟；追分站更是當時的山線轉運站。縱貫線五寶，它們幾乎採用相同的洋和風建築樣式，由於海線鐵路的搭乘人潮不比其他站，停靠的大多為區間車，欣賞小站的純樸風貌。各火車站至今仍有名片式車票發售，追分站與山線的成功站連結，取名喜氣諧音，如追分成功（追婚成功、大肚成功）清水的高美濕地自行車道」是海線藍帶休憩計畫的重要建設之一，不但可以鳥瞰整個高美濕地，還可以賞鳥、看夕陽，除了眺望美景。

三、枋寮鐵道藝衛村之旅

　　枋寮火車站左手邊為枋寮鐵道藝衛村，為臺灣最南端的的鐵道藝術村，是利用臺鐵局舊員工宿舍整修改建，豐富的藝術環境改造內容，開啟了枋寮火車站周邊的藝術之路，除鐵道藝術村外，竹田火車站，可讓您欣賞近百年歷史的日式木造站房，內部還有木製桌椅和木窗售票口，讓驛站更增添復古風情，濃濃的客家懷舊風情，全臺四大溫泉排名之一的屏東「四重溪溫泉」，轉乘墾丁的客運車，沿途欣賞臺灣海峽的壯麗美景，車城站下車後可至四重溪泡湯，四重溪屬沉積岩分布，水質純淨，因有天然溫泉自地下湧出汩汩泉水質清澈底，吸引不少觀光客！

四、臺東自行車之旅

位於東舊站、關山舊站重現車站、月臺、機關庫、三角線迴車道、轉車臺、貨運倉庫，仍然保有完整而典型的早期臺鐵車站風貌，是全臺鐵道藝術中僅見，現由臺東縣文化局管理。安通溫泉區水近透明，稍帶有硫化氫的臭味，可治外傷、皮膚病、胃腸疾病、婦人病等，溫泉湧出口溫度達 66 度，水量大，溫泉沿溪岸外流，範圍達 300 公尺，溫泉由於水溫高亦可煮蛋食用。

（一）瑞穗自行車道

單車專用道每年一到 2~3 月份便是柚子開花的季節，騎乘單車路柚子園時，即可聞道一陣陣清爽撲鼻的文旦花香。

（二）玉里鐵道自行車道

起迄點分別為玉里火車站及安通鐵馬站，途中會經過玉里舊鐵橋，可以站在橋上俯瞰澎湃的秀姑巒溪。因為有鐵軌引路，更可以盡情飽覽沿途風景。

（三）關山環鎮自行車道

關山環鎮自行車道為全國第一條觀光休閒專用自行車，車道設有清楚的路標指引，騎著單車繞行整個關山鎮，沿途可欣賞當地的自然美景，呼吸清晰空氣。

五、內灣六家小鎮之旅

內灣鐵路，早期主要帶動沿途的木材、水泥等產業輸出，成功轉型為觀光鐵道。每年的 4、5 月，內灣有名的螢火蟲季，合興車站是內灣支線唯一的木造車站，古樸的懷舊小鎮之旅會帶給你更申的意境。臺灣鐵路管理局新增六家支線，於 2011 年通車營運，竹中站與內灣線銜接，連結臺鐵新竹站和高鐵新竹站，延伸至縱貫線，形成的新竹鐵路網，透過市區內的火車、高鐵的轉乘服務，轉往內灣的觀光路線，為旅客帶來便利的無縫接駁服務。

六、臺灣內陸之旅

集支線為臺鐵最長的鐵路支線，興建原因為水力發電興建水庫的運輸鐵路，後來因豐富的觀光資源，成為臺灣觀光鐵道的先驅，它也是目前南投縣唯一仍在營運的鐵路。昔日埔里糖廠於 1916 年始以臺車運送糖到車埕車站，將生產的糖運出，在車埕車站前有許多臺車停放，站名也因此而來。集集鐵道文物館原本為臺鐵舊倉庫，因推動集集鎮的鐵道文化觀光資源所成立。文物館為一座木造仿古建築，館內地板

設計為仿鐵道造型，展示著鐵道文化的相關 文物、921 大地震時的照片及集集鎮縮小模型等。集集孔廟、明新書院、軍史公園、還有 921 地震倒塌的武昌宮，至今還保留當年地震後的模樣，及原本為生產磚塊的十三目仔窯，和種植著高大樟樹的縣道 152 號，就是聞名的「綠色隧道」。

七、平溪天燈之旅

平溪支線鐵道，原是「臺陽礦業株式會社」為了運煤而興建的，後來政府接收經營後，一度歷經廢棄的命運，後來發展為具重要觀光價值的鐵道支線。沿線每個小站都帶有著濃濃古意尤其冬日陰雨綿綿之際，乘坐於小火車內，拭開滿是白霧的窗向外探，似乎能探得 當年礦工們於破曉前外出打拼的辛勤之感。

八、北部小鎮之旅

瑞芳車站附近觀光景點眾多，往來九份、金瓜石、平溪、深澳線等地的遊客皆需經過瑞芳站，居樞紐之輻輳。尤其往九份的日本觀光客相當多，是臺灣極少數站內 有日文標示的臺鐵車站。三貂嶺車站原本也為一座木造站房，但站房改建時據說並無拆除，而是在原木造結構上以水泥補強而已，今日之站房牆面為洗石子水泥面，故站房主體是呈現出水泥面，而屋簷的部分則呈現出木造的型態，車站的進出路線也很特別，車站正門外就是基隆河床，所以進出站時都 是要經由站內的月臺尾端才能到達站外小路。猴硐車站約民國 60 年代改建為水泥磚造站房，當時為配合猴硐站龐大的運煤量，特別將車站設計為跨站式，站房牆面為洗石子水泥面，旅客進站須先到 2 樓購票及經過剪票口後，再經由跨站天橋至月臺乘車，這種設計在 60 年代時，為全臺車站中僅見的設計，也相當的獨特。除了站前的媒礦博物館，現在車站後方的貓村與貓橋是最佳景區。

九、臺灣後花園之旅

冬山河親水公園的時候可以到「利澤簡老街」逛逛，或是沿著冬山河往北前進，來到位於清」的五結防潮閘門，再沿著小路到養鴨研究中心參觀，最後經「利澤簡老街」接回冬山河畔循原路回到冬山火車站，此路段非常適合親子、情侶們同遊。 舊草嶺隧道自行車道位在新草嶺隧道旁邊，騎乘單車時，還能聽到火車聲。舊草嶺隧道自行車道是以鐵道博物館的概念設計，不但單車道路面是以仿造鐵路鐵軌的型式建造，照明燈具也是使用具有復古風味的油燈燈罩。礁溪溫泉是中性溫泉 pH7.5 碳酸氫鈉泉質號稱美人湯，色清無味，沒有刺鼻的硫磺味。洗後皮膚備感光滑柔細絲，

毫不黏膩。全世界除義大利外，只有礁溪溫泉含有酚鈦鹼成分，具有美容養顏效果，所以被譽為溫泉中的溫泉。蘇澳冷泉為世界僅見的低溫礦泉，是可浴可飲的碳酸泉，另一處在義大利。形成原因是由於宜蘭具備豐沛的雨量，和蘇澳當地厚實的石灰岩層地形而造成，泉水無色無臭、水質透明，地底不時冒出氣泡。冷泉水質清澈甘美且富含大量的二氧化碳，製成食品及飲料，蘇澳有名的羊羹和早期的「彈珠汽水」，即是以冷泉調製而成。

十、南迴鐵路景觀之旅

1. **枋野站**：是南迴線鐵路最重要的隘口，雖已無載客，仍是臺鐵局熱門祕境小站之一。

2. **內獅站**：內獅車站的遮雨棚、月臺和站房皆為中國風宮廷式建築，在早期西式設計較多之車站中，是很特別的設計。

3. **大武站**：大武站月臺上可以遠眺臺九線公路及太平洋景色，這也是南迴線上特有的景觀之一。

4. **多良站**：雖已廢站，但因是最靠近太平洋的火車站，蔚藍的海岸、親臨太平洋的磅礡氣勢，仍是南迴線熱門景點之一。

5. **太麻里站**：站前步行直走約 5 分鐘，即可到每年上萬人次迎接第一道曙光的千禧曙光園區海岸公園。每年 7~9 月還可欣賞到滿山的金針花美景。

知本溫泉素有「東臺第一景」的美譽，早無在河床上即有溫泉冒出，屬鹼性碳酸泉，無色無味無臭，水溫高達百度以上，泉質特佳。一般人所熟知的知本溫泉即為外溫泉區，中小型溫泉旅館林立，不論是住宿，或享受溫泉泳池、浴室都非常方便。

十一、縱貫線之旅

（一）縱貫線南部之旅

全亞洲僅有的兩座「扇形車庫」，臺灣擁有其一，臺鐵彰化扇形車庫位於彰化站北邊，是專為蒸汽火車設計的車庫，前有圓形大轉盤一轉向架，用來調度車頭方向，在臺鐵電氣化時，現今仍為實際運轉使用及維修車輛的機車庫，受到鐵道迷喜愛，二水車站附近的「蒸汽火車陳列場」展示了不同時期臺鐵和臺糖的蒸汽火車頭，這些具歷史價值的車輛，讓您感受鐵道魅力，南段的嘉義鐵道藝術村，開闢了嘉義市

的藝術新頁,是鐵道倉庫作為藝術替代空間的首例。新營火車站前可轉乘新營客運至全臺唯一的泥質溫泉區關子嶺溫泉,帶有濃厚硫磺味呈灰黑色而有微小泥粒,有「黑色溫泉」之稱,其特殊泉質,與日本鹿兒島、義大利西西里島並稱世界三大泥漿溫泉。

(二) 縱貫線北部之旅

北段起源於清朝 1890 年歷經劉銘傳與岑毓英二位臺灣巡撫,分別完成基隆至臺北及臺北至新竹的鐵路鋪設,是臺鐵最具歷史深度的路線,經過 100 多年的發展,許多路段已是大樓林立,但其中仍保留少數木造及磚造站房,原七堵前站現已移設至七堵鐵道紀念公園、香山站及山佳站舊站房磚造,而採部分巴洛克風格、部分哥德式建築的新竹車站建於 1913 年,與鄰近鐵道藝術之磚造木架屋老倉庫,呈現出濃厚歷史與人文交錯之藝術氣息。

參考文獻　　REFERENCES

交通部台灣鐵路管理局

　　http://www.railway.gov.tw/tw/cp.aspx?sn=16699

環島之星列車外觀

　　minjm.blogspot.com

環島之星列車座位

　　fpk10401.pixnet.net

環島之星列車餐飲服務

　　www.epochtimes.com.tw

太魯閣號車頭造型的「臺鐵便當販賣檯」

　　www.mytiida.com

高鐵一般車廂

　　blog.xuite.net

高鐵商務車廂

　　www.hkitalk.net

高鐵上殘障者洗手間及嬰兒室

　　photofan.jp

高鐵上殘障者停放輪椅區

　　photofan.jp

特殊交通運輸

11-1　動力式交通工具

11-2　無動力式交通工具

早期的旅遊交通運輸工具不外乎是飛機與遊覽巴士罷了！上述這裡中交通工具已涵蓋大部分了路程，但以現今的旅遊交通運輸模式已不能滿足遊客了，遊客除了在銜接各大城市景區搭乘遊覽巴士外，還想要體驗更多的當地交通運輸模式，最好是不同於自己國家區域的交通運輸器具，一來可以體驗，再者可以滿足不同文化與新鮮感，當地政府與業者也積極發展不同交通運輸工具來滿足觀光客之需求，更做為城市的象徵，如美國加州舊金山的叮噹車聞名全球、泰國大象遊叢林、非洲肯亞旅遊搭四輪驅動車等，都是當地旅遊運輸工具之特色，此旅遊運輸分為有動力式交通與無動力式交通工具，各有其特色價值。

🚌 11-1　動力式交通工具

一、加拿大洛磯山脈冰原雪車

📷 圖 11-1(a)　舊型履帶冰原雪車

📷 圖 11-1(b)　加拿大洛磯山脈冰原雪車

加拿大亞伯達省 93 號公路，亦稱冰原大道可到達哥倫比亞大冰原(Columbia Icefields)全程約 220Km，途中有一景點是絕對不城錯過的，就是在冰原度假旅館(The Icefield Chalet)，搭乘加拿大冰原雪車，行駛於阿薩巴斯卡冰河(Athabasca glacier)來回約 5 公里的車程行駛緩慢，司機介紹冰川的形成與冰原退縮的情形，沿途可看見冰河裂縫(Crevasse)，代表冰河是在移動的，具官方資料顯示最大裂縫達約 350 公尺，每年還是依然不段的增加，雪量厚度達 50 公尺後，底層的雪就會漸漸被壓縮成冰塊形狀，隨著積雪的增加，就會往山谷間溢出形成稱為冰河冰，冰原雪車到達一固定區域後，遊客可以下車活動約 20 分鐘，但不可以超出警戒範圍，因為在冰河上還是又一定的危險。1950 年代以半履帶式車輛載遊客遊覽冰原，既破壞冰原與不符使用被淘汰，到 1980 年代後已研發出的 56 人座的冰原雪車(Snow Coach)，現在由 Brewster 公司取得政府正式授權經營與管理冰原車隊。

二、澳洲伯斯 4 輪驅動滑沙車

📷 圖 11-2　澳洲西澳省滑沙四輪驅動滑沙車

　　蘭斯林沙丘(Lancelin Sand Dunes)自伯斯(Perth)開車 90 分鐘即可到達蘭斯林(Lancelin)，體驗冒險前往伯斯北部蘭斯林(Lancelin)沙丘，玩沙板從 45 度角的大沙丘向下滑，是西澳(Western Australia)最大的沙丘，沙丘整體約有兩公里長，四輪傳動車在沙丘上奔馳，左轉及煞車與右轉急煞車，車子會在沙中迅速滑動，猶如在水中一般刺激，於黎明和黃昏時可欣賞到最佳的美景。

三、臺灣新北市烏來雲仙樂園纜車

📷 圖 11-3　新北市烏來雲仙樂園纜車

　　成立於 39 年，全臺灣第一家遊樂園烏來雲仙樂園，入園必須要搭乘纜車，可承載 90 人平均每 15 分鐘一班，採連動式運行，一車上山另一車下山；烏來雲仙樂園纜車已到第 6 代了，從第一代的 16 人座車、第二代的 36 人座車，再到自 1979 年的第三代延續至今的 9 人座車，雲仙樂園成立以來纜車已成為烏來當地著名的旅遊觀光特色之一。纜車全長達 382 公尺，高低落差達 165 公尺，行車速度約 3.6 公尺／秒，行車一趟只需 2 分 40 秒。所以第一次搭纜車的人常會有耳鳴現象，那是因為一時之間無法適應氣壓變化所致。纜車工作站內 24H 人員駐守，整個空中纜車是由日本「安全索道株式會社」所負責設計的，整體結構分 4 條直徑達 5 公分的「主索」，

其個別耐重可達 226,000 公斤，每 2 條分別承負一部纜車；第二部分則是 2 條直徑達 2.6 公分的「曳索」，分別可承負達 47,800 公斤的重量。而纜車總重為 2,800 公斤，即便加上滿載 90 人。

四、臺北木柵貓空纜車

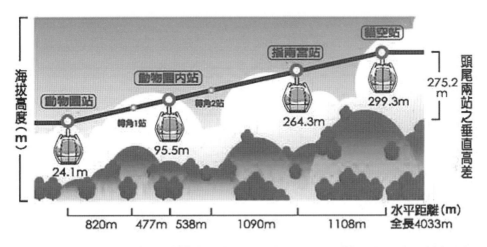

📷 圖 11-4　臺北木柵貓空纜車

　　2005 年「貓空纜車系統興建計畫」動工，2007 年臺北市首條高空纜車「貓空纜車系統」正式通車營運，開啟臺北捷運公司跨越不同運具聯合經營的時代。該系統採用法國 POMA 公司生產的纜車系統，全線長約 4.03 公里，共設置 4 個供旅客上、下車的車站，另外設置 2 個轉角站作為路線轉向之用。2010 年貓空纜車正式推出「貓纜之眼」(Eyes of Maokong Gondola)水晶車廂，考量載重因素，每臺車廂限乘 5 人。纜車全程共計 6 個場站（4 個車站、2 個轉角站）及 25 處墩座、47 支塔柱，全長 4.03 公里，略呈 7 字型。營運車站：動物園站、動物園內站、指南宮站、貓空站。車廂

總數 147 部，含「貓纜之眼」水晶車廂 31 部。一般車廂可載 8 名乘客；而「貓纜之眼」水晶車廂因底部強化玻璃重達兩百多公斤，最多搭載 5 人。

　　貓空纜車為「循環式纜車」，就像迴轉壽司店的輸送帶一樣，在各站間環繞運轉。纜車車廂本身不具動力，係掛載於由動力系統驅動之纜索上，採用法國 POMA 公司自動循環式系統，以逆時針方向循環運轉。特性：纜車系統為新的交通方式，除了能讓旅客從高空俯瞰貓空茶園的景色，亦可確保貓空的純淨、完整的自然環境，具有低汙染性、便捷性、可靠性及安全性。2013 年 Hello Kitty 代言貓空纜車為期一年，車站及車廂均有 Hello Kitty 彩繪布置。

五、大陸雲南省麗江市雪山索道

📷 圖 11-5　大陸雲南省麗江市雪山索道

　　玉龍雪山位於雲南省麗江市玉龍納西族自治縣境內，麗江市區北部 15 公里，拔 5,596 公尺，是中國大陸國家 5A 級風景名勝區、雲南省級自然保護區。是北半玉龍雪山為納西族的神山和聚居地之一；納西族人稱雪山為「波石歐魯」，意為「白沙的銀色山岩」。雪山南北長 35 公里，東西寬 13 公里，共有 13 峰，主峰扇子陡海拔 5,596 公尺。在碧藍天幕的映襯下，像一條銀色的玉龍在作永恆的飛舞，故名玉龍山。又因玉龍雪山的岩性主要為石灰岩與玄武岩，黑白分明，故又稱為「黑白雪山」。玉龍雪山以險、秀、奇著稱，其內主要有雲杉坪、白水河、甘海子、藍月穀、冰塔林等景點，它是一個集觀光、登山、探險、科考、度假、郊遊為一體的具有多功能的旅遊勝地，棧道最高點為 4,680 公尺。玉龍雪山分為三條索道：冰川公園索道長 3 公里、可達海拔 4,506 公尺，達雪線以上、雲杉坪索道乘座小索道、犛牛坪索道也與雲杉坪一樣，位於半山位置，這裡比較開闊，國外遊客比較多，但犛牛坪的海拔更高些，距離雪線更近。人最多的索道是雲杉坪和大索道。

六、大陸四川省都江堰市青城山索道

　　青城山索道引進奧地利 DOPPelmayr（多貝瑪雅）公司設計和製造是國際設備與技術，道下站雄踞於波光粼粼的月城湖畔，上站位於鐘聲隱隱的上清宮旁。站房建築典雅大方，與青城仙山融為一體。索道全長 926 公尺，上下站高差 250 公尺，最快運行速度 5 公尺／秒，單程乘坐時間約為 4 分鐘。青城山古有「龍蹺飛行術」之傳說，如今索道宛如一條遊龍，攜帶遊人穿林渡壑，騰去駕霧，讓遠古神話變成了現實。乘坐索道可靠、舒適快捷，既節省體力和時間，又可在空中觀賞步行登山無法看到的萬千景象；坐上索道，您可以遠眺川西平原，指點天倉三十六峰，俯瞰青城山「狀如城郭，青翠四合」的美景，體驗「雲作玉峰時北起，山如翠浪盡東傾」的詩情畫意，讓您獲得返璞歸真、回歸自然的全新享受。青城山索道，現已成為中外遊客體驗「青城天下幽」和「問道青城山」最理想的觀光代步工具。

📷 圖 11-6　大陸四川省都江堰市青城山索道

七、德國楚格峰纜車

　　楚格峰（德語：Zugspitze），2,962 公尺，屬於阿爾卑斯山脈，是德國的最高山峰。德國巴伐利亞邦，奧地利邊境附近，山脈中有兩條在德國極其罕見的冰川，坐落在峰頂下350 公尺，河谷上的平坦高原，是德國最高的滑雪場，也是唯一的冰川滑雪場。峰頂上有一座慕尼克小屋和一座 100 多年歷史的氣象觀測站。

📷 圖 11-7　德國楚格峰纜車

　　1930 年，建設齒軌鐵路和索道纜車，巴伐利亞州建造了一條多級齒軌鐵路，稱祖格峰鐵路（德語：Zugspitzbahn），從德國境內小鎮(Garmisch-Partenkirchen)通往山頂。從德國境內和奧地利境內各有一條索道纜車駛向山頂。德國境內的一條在 1962 年建造，長 4,450 公尺，是德國最高的索道

　　齒軌鐵路和索道纜車的建造使得祖格峰成為了旅遊勝地。

八、瑞士琉森皮拉特斯峰

📷 圖 11-8　皮拉特斯齒軌識路列車

皮拉特斯峰(Pilatus)是瑞士琉森附近的一座山峰，跨上下瓦爾登州、琉森州（1350公尺），最高峰位於上下瓦爾登州邊境。前往山頂可通過世界上傾斜率最大的齒軌鐵路皮拉特斯鐵路從 Alpnachstad 前往，從 5~11 月運營。行車線路 Alpnachstad-Pilatus Kulm，1889 年起有蒸汽列車行駛，1937 年改為電氣列車，高 1,635 公尺，鐵道長度 4,618 公尺，行駛速度上行 9~12 公里／小時，下行最高 9 公里／小時，行駛時間上行 30 分鐘，下行 40 分鐘，最高運載能力每小時 340 人，列車容量 10 節車廂，每節車廂 40 人，為 Locher 齒軌系統鐵道，製造商為 Locher General Building Contractors www.locher-ag.ch, C 車廂：SLM Schweizerische Lokomotiv- & Maschinenfabrik of Winterthur。

九、肯亞馬賽馬拉保護區熱汽球

📷 圖 11-9(a)　熱汽球上自拍照

📷 圖 11-9(b)　肯亞馬賽馬拉保護區熱汽球

肯亞馬賽馬拉保護區約有 5 間公司提供 Air Balloon Safari 服務，在肯亞馬賽馬拉保護區大部分的時間都是在路地與河面獵遊，搭乘熱氣球由空中獵遊是很不一樣的經驗，大約 4 點 30 分天還沒亮，就準備要出發，最主要是要看日出，每一天在日出的時候氣流最平穩，動物也利用早晨不是很熱的氣溫下移動，搭乘時間約 1 小時，由風向決定飛行的路線，一般會飛行高度約 500 公尺，距離為 30 公里左右，一隻熱氣球可以搭乘 12~24 人不等的型號，18 世紀歐洲人進駐東非，肯亞有大批歐洲來的白人，特別是英國人。1995 年，肯亞成為了英國的東非保護地，白人將獵殺野生動物視為運動。原本肯亞原住民偶爾才出門狩獵的神聖活動 Safari（狩獵遊戲），斯瓦西里語的意思是「狩獵」，演變成為被白人持槍的一種且經常進行的狩獵動物遊戲。Safari 一辭現今形成了野生動物獵遊，亦可稱 Game Drive，但不是再用獵槍了，而是用長鏡頭、變焦鏡頭用眼睛來獵遊，用相機快門聲取代獵槍的板機聲生態旅遊及生態保育代名詞在這片土地生根了。賽倫蓋提國家公園(Serengeti National Park)於坦尚尼亞北部，肯亞馬賽馬拉保護區接壤，有面積達 15,000 平方公里的草地平原和稀樹草原，還有沿河森林和林地。園內為熱帶草原氣候，海拔在 800~1700 公尺左右，坦尚尼亞的首座國家公園因每年都會出現超過 150 萬的角馬（黑尾牛羚）或斑馬。1981 年列入聯合國教科文組織世界自然遺產。馬賽馬拉保護區(Maasai Mara National Reserve)保護區面積有 1,500 平方公里，保護區內擁有大量的豹屬動物以及例如斑馬、湯氏瞪羚、角馬等遷徙動物，是全世界生態旅遊最熱們的地區之一，每年約 7~10 月，遷徙動物會從賽倫蓋提國家公園遷徙來到此地覓食。

十、肯亞 4 輪驅動車

圖 11-10(a)　4WD 麵包車

圖 11-10(b)　Land Rover 四輪驅動車

📷 圖 11-10(c) Land curiser 四輪驅動車

在肯亞觀看動物大遷徙，一定會搭乘 4 輪驅動車，一般分為三種形式，日本製的 4 輪驅動車麵包車，大約在 2,500c.c.左右，可坐 8 人，因軸距不大車子經過不平路面時搖動不至於太大，缺點為速度不快最多只能開到 80 公里，輪子較小比較會卡在泥沼裡。另一種為 Land Rover 與 Land Cruiser 稱為 4 輪驅動車越野車，Land Rover 是 2,700c.c.，Land Cruiser 為 3,000c.c.速度非常快，在做行程 Safari（狩獵遊戲）時，會有其優越性，但因軸距較大所以不平路面時搖動就會比較大大，同樣可以搭乘 8 人。動物大遷徙(Animal migration/Wildebeest migration)東非坦尚尼亞的賽倫蓋提國家公園和肯亞的馬賽馬拉保護區，每年 7 月都會上演一齣生命寫實影片，那超過 100 萬頭黑尾牛羚（wildebeest, 俗稱角馬）、25 萬頭斑馬和 42 萬頭瞪羚(gazelle)，從原本南部賽倫蓋提國家公園，往北走到遷移到肯亞的馬賽馬拉保護區，在那裡度過豐草期短，2~3 個月後，又返回原居，年復一年生生息息，動物在一年中會走共 4,000 公里的路，途中危機四伏，歷盡生老病死，有多達一半的牛羚斑馬瞪羚在途中被獵食或不支而死。但同時間亦有約 40 萬頭牛羚在長雨季來臨前出生。這樣的動物大遷徙每年都會發生，每年遷徙的時間及路線都會有些偏差，原因是季節與雨量的變化無常。大遷徙模式，是雨水充沛時，正常約在 12 月至隔年 5 月，動物會散布在從賽倫蓋提國家公園東南面一直延伸入阿龍加羅(Ngorongoro)保護區的無邊草原上位於賽倫蓋提與馬賽馬拉之間。雨季後那裡是占地數百平方公里的青青綠草，草食性動物可在那裡享受綠綠青草，但不知不覺肉食性動物則在一旁虎視眈眈，等落單的個體進行獵食。約 6~7 月間，隨著旱季來臨和糧草被吃得差不多，動物便走往仍可找到青草和有一些固定水源的馬賽馬拉。持續的乾旱令動物在 8~9 月間繼續停留在此，在馬賽馬拉保護區有一條河直接將馬賽馬拉一分為二，當從東面印度洋的季候

風和暴雨所帶來的充足水源和食物，草食性動物就必須越過那條險惡的馬拉河(Mara River)，河中盡是滿布飢腸轆轆體長可達 3.5 公尺的尼羅河鱷魚(Nile crocodile)，等待著大餐上門，即將過河前可見斑馬與牛羚領導先鋒一生令下前進無緣無悔，哪怕水深滅頂，河中有天敵，都必須過何達成過河使命，這一波波的撼動，激勵人心，我們稱為「生命之渡」。

　　面積只有賽倫蓋提國家公園十分之一的馬賽馬拉保護區，短短的 4 個月間僅能短暫的滿足百萬頭外來動物的糧食，於是在 11 月短雨季將來臨前，動物返回賽倫蓋提國家公園，展開另一個生命之旅。帶領著百萬動物遷徙的，是愛吃長草的草原斑馬，憑著牠們鋒利的牙齒，把草莖頂部切割下來慢慢咀嚼，剩下草的底部給隨後愛吃短草的牛羚。牛羚吃飽離開後，草地上露出剛剛長出的嫩草，正好是走在後面的瞪羚的美食。這片草原生態系統的食物鏈(food chain) 遠不止以上幾種動物：食肉動物會吃掉一些其他動物，食腐動物如黑背豺、禿鷹、非洲禿鸛等會吃下剩餘的動物屍體，食草動物帶來其他地方的小昆蟲，成為一些鳥類和小哺乳動物的食物，動物的糞便成為甲蟲的美食，甲蟲搬運糞便的過程間接向草地施肥，令草地能夠肥沃，實際上整個生態系統不為人類所知的地方還太多了。這片遼闊的土地上植物、數種大型食肉動物、數十種吃草哺乳動物、數百種鳥類、無數的昆蟲和小動物形成了一套自給自足的生態循環系統。目前這塊土替是屬於馬賽人的，禁止開發狩獵，真正屬於動物的大自然草原。馬拉河(Mara River)是鱷魚和河馬的家園，也是其他野生動物的命脈，它滋潤著這片廣大的土地，並調解雨水，成為整個馬賽馬拉保護區最重要的資源。

十一、埃及哈特謝普蘇特女王神殿環保車

📷 圖 11-11　埃及哈特謝普蘇特女王神殿環保車

為了景區停車位問題及人潮過於擁擠的程度，並涉級古蹟之維護，當地政府規劃在景區設立環保車為接駁交通工具，哈特謝普蘇特女王神殿(Mortuary Temple of Hatshepsut)，神廟坐落在帝王穀北面，依山而建，此神殿三層樓設計方式，有現代建築的風格，建造者哈特謝普蘇特女王是古埃及第一位女王，其為法老嫡女，與其弟結婚，夫死後，奪其夫庶子帝位，自立為王。身死後其庶子重登大典，挖其棺木，毀其宮殿，消除一切有關女王的資料，是第十八王朝法老，約西元前 1479 年－約西元前 1458 年在位，是古埃及一位著名的女法老。

帝王谷(Valley of the Kings)位於埃及首都南部是埋葬古埃及新王國時期 18~20 王朝的法老和貴族的一個山谷。坐落在尼羅河西岸的金字塔形山峰庫而恩(Al-Qurn)之峰，與盧克索相望，帝王谷分為東谷和西谷，大多數重要的陵墓位於東谷，西谷只有一座陵墓向大眾開放，伊特努特·阿伊的陵墓（圖坦卡門的繼任者）。西谷也有多處其他重要的墓葬，包括阿蒙霍特普三世，但是仍然在發掘過程中並尚未向公眾開放。帝王谷約為西元前 1539 年到前 1075 年時期的主要陵墓區，並且包含 60 多個陵墓，始於圖特摩斯一世時期終於拉美西斯十世或十一世時期。帝王谷中的岩石質地不同，陵墓的修建需要打通多層不同質地的石灰岩，西帝王谷的排序在東帝王谷之後，並且只存在四個已知的陵墓和幾個窖藏，這裡是古埃及新王國時期最偉大的統治者之一阿蒙霍特普三世的陵墓。

在過去的兩個世紀，帝王谷都是現代埃及學進行勘探的主要地方，展示了古埃及研究的改變：由最初的盜墓演變為對整個底比斯墓地的精確發掘。撇除以下的發掘及研究，僅有 11 個陵墓的資料完整地記錄下來。1799 年，拿破崙遠征埃及，隨軍的男爵繪畫了帝王谷陵墓的地圖及平面圖，並第一次記錄了西谷這地方，阿蒙霍特普三世的陵墓就是在當地發現。合共 24 冊的埃及記述(Description de l'Égypte)中有兩冊亦介紹了底比斯附近的地區。為了避免被破壞，帝王谷內的大部分墓穴並不對外開放，而合共 18 個墓穴亦很少在同一時間開放，關閉墓穴通常是為了進行修復工作。帝王谷每天平均能吸引 5,000~6,000 旅客，而在內河船可在尼羅河行駛的時候，遊客的數量可升至 10,000 人左右故園區內需要用接駁環保車疏解人潮。

十二、越南河內 36 古街電瓶車

越南河內 36 古街因地區廣大，步行逛 36 條街道勢必非常辛苦，故河內是政府使用電瓶車供觀光客使用，縮短步行時間，一輛可搭 7 人。越南首都河內面積廣大，其中位於市中心的老街是當地民生商業最繁華的市區，共有 36 條古街。由於具有悠

久歷史文化以及許多特殊建築，36 條古街成
為著名的觀光景點。越南李朝西元 1010 年在
現在的河內定都，當初名稱為「昇龍」，之後
歷經許多朝代更替與改稱，但古都地位並未變
化，「河內」名稱自 19 世紀由明朝命名而來。
河內 36 條古街是古都傳承千年、最繁華的商
業中心。

　　讓旅客感到有趣的是，每一條古街街名幾
乎都以「行」(Hang)為開頭，意思是行當、行

📷 圖 11-12　越南河內 36 古街電瓶車

業，結尾是這條街專賣的商品，像是專賣絲綢的絲行街(Hang Dao)、賣竹席的涼席
行街(Hang Chieu)與賣金銀飾品的金銀行街(Hang Bac)等。

　　法國 19 世紀末期至 20 世紀中期殖民越南，在首府河內古街規劃與興建許多法
式建築，包括教堂、歌劇院、商店與民宅等。這些古建築至今仍保留著完整，具有
歐式建築風格，吸引旅客參觀與探索。由於河內 36 條古街街道縱橫交叉，好像棋盤
一樣，所以又稱為棋盤街。觀光河內古街有多種方法，其中走路是最好方式，因為
當地交通常見阻塞情況，但是對於沒有方向感的人很容易迷路。旅客還可以乘坐人
力三輪車或電瓶車遊覽古街，也是不錯的選擇。河內古街的商店店面都不大，但商
品之多，琳瑯滿目，從燈燭、中藥、雜貨、服飾、玩具等價格便宜的商品到高檔名
牌奢侈品都有，是當地民生商業最繁華的市區。河內古街被視為遠處到來的國內外
旅客不可略過的觀光景點。

十三、澳洲布里斯本市遊河

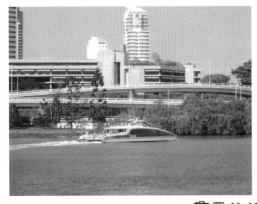

📷 圖 11-13(a)　city cat 遊船

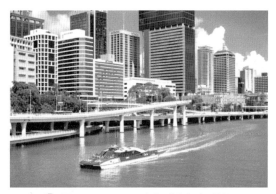

📷圖 11-13(b)　布里斯本市遊河

　　搭乘遊艇或渡輪，您可以用不一樣的角度探索布里斯本(Brisbane)這座澳洲的新世界城市。您將欣賞城市的必遊景點與觀光名勝，包括南岸公園(South Bank parklands)、現代藝廊(Gallery of Modern Art)、昆士蘭藝術館(Queensland Art Gallery)、昆士蘭博物館(Queensland Museum)、布里斯本摩天輪(Wheel of Brisbane)、市立植物園(City Botanic Gardens)、故事橋(Story Bridge)、新農場公園(New Farm Park)，以及一流餐廳與購物商場，這些都在渡輪碼頭的步行範圍之內。搭乘遊艇，航遊於布里斯本河(Brisbane River)18 公里長的美麗水域上。營業時間每週七天，清晨至接近午夜時分為止。船的範圍只在 zone1 and zone 2，有 City Cat and City Ferry 兩種，船的大小不同、班次密集度及路徑遠近的不同。City Cat 從東邊的 zone 2 到西邊的 zone 2，大約要一小時又十分，在風和日麗的週末搭船遊河，或是吹著夏夜晚風，慢慢的享受。City Ferry 主要是渡輪的模式，在河的兩邊不斷的來回接駁。

十四、蒙古響沙灣滑沙車

　　響沙灣是一片被綠色草原包圍的沙漠，相傳是張果老騎驢路過鄂爾多斯時，口袋中的沙粒漏到世界而形成。據說當人們順著沙山往下滑，便會聽到猶如飛機掠空而過的轟鳴聲，響沙灣因此得名。世界第一條沙漠索道，中國最大的駱駝群，中國一流的蒙古民族藝術團，有幾十種驚險刺激獨具沙漠旅遊特色的活動項目。遊客可以乘坐沙漠觀光索道，鳥瞰沙漠的壯觀景象，滑沙與沙共舞，也可以騎駱駝，乘

📷圖 11-14　蒙古響沙灣滑沙車

沙漠衝浪車，玩兒沙漠滑翔傘和沙漠太空球，近距離親近沙漠。

這裡沙丘連綿分布，景色壯觀，嫩黃色的沙漠，一望無垠，景區內有東西 500 公尺長的沙灣，呈彎月狀，沙丘高度 110 公尺，坡度為 40 度，從沙丘頂部滑下，沙子會發出轟鳴聲，形成著名的「響沙」奇觀，是罕見的自然景觀。除此以外，在這裡騎駱駝、玩滑翔傘等項目都將讓你興奮難忘。響沙灣在包頭南，通過雄偉壯觀的黃河大橋，蒙古包頭市南郊 30 多公里的鄂爾多斯銀肯，面積約有 1.6 萬平方公里，響沙灣是一個彎形沙坡，背依蒼茫大漠，面臨大川，高度近百公尺，天晴無雨、沙子乾燥時，人從沙丘的頂部往下滑，沙子會發出飛機轟鳴般嗡嗡聲。

十五、義大利鳳尾船

又稱貢朵拉(Gondola)，威尼斯特有地方具代表性的傳統船家，船身黑色，由一位義大利船夫站在船尾搖動。過去是威尼斯境內主要島與島銜接的交通工具。現今因工業進展科技發達威尼斯人通常會使用水上巴士或計乘船穿梭於市區內的主要水道和威尼斯的其他小島，鳳尾船多為旅遊體驗之用。有「水城」之稱的威尼斯共有100 多條河道、近 120 個小島和 400 多座橋梁，是大城市唯一不通汽車的區域，船是

📷 圖 11-15　義大利鳳尾船

唯一的交通工具。鳳尾船是長約 10 公尺、寬約 1.5 公尺之黑色平底船，裝飾華美，兩頭高翹呈月牙形狀，鉤嘴形的船頭可以方便地探索橋洞的高度。每年 9 月的第一個周日，在威尼斯的大運河上會舉行歷史悠久的鳳尾船划船比賽，即雷加塔斯多瑞卡(Regata Storica)比賽，威尼斯賽舟節據史料記載起源於 1315 年。

十六、嘟嘟車

嘟嘟車（tuk-tuk 諧音）臺灣稱為嘟嘟車，是在東南亞很流行一種公共交通工具，因為沒有汽車的車體與引擎，但比機車及三輪車可以遮風避雨和價位便宜，很適合短程路線客人與觀光客搭乘，但主要還是以外地觀光客服務為主。如泰國、寮國、柬埔寨的 tuk-tuk 和以及印度尼西亞和斯里蘭卡的 Bajaj 有都有關聯性，嘟嘟車通常包含乘客拖車和摩托車部分組成，在摩托車的座位中後方加裝一個金屬架子，與摩托車相連的地方通過一個能夠加鎖的軸承相連，一般可坐 4 個人。

📷 圖 11-16　東南亞的嘟嘟車

🚌 11-2　無動力式交通工具

一、自行車

（一）UBIKE

臺北市政府交通局為推廣民眾騎乘自行車作為短程接駁交通工具，辦理「臺北市公共自行車租賃系統建置營運及管理」案，期藉由市區自行車道路網搭配自行車租賃站服務，鼓勵民眾使用低汙染、低耗能的公共自行車作為短程接駁運具，減少及移轉私人機動車輛之持有及使用，以達改善都市道路交通擁擠、環境汙染及能源損耗目的。秉持著提升都市生活文化，響應全球節能減碳風潮，臺北市政府與臺灣捷安特攜手啟動了臺北市公共自行車租賃系統服務計畫，簡稱為「YouBike 微笑單車」。目前臺灣除了臺北市還有新北市與彰化縣的「YouBike 微笑單車」，臺中市為「iBike 微笑單車」，總共全臺 4 處。

提升之環保綠都和國際化的正面形象，為臺北帶來全新的觀光價值，居住生活品質改善與市民滿意度提升，減少汽機車之使用，改善空氣品質與交通環境帶動自行車風潮，增加騎乘人口等，微笑單車使用電子無人自動化管理系統，提供自行車甲租乙還的租任服務，盼以自行車做為大眾運輸系統最後一哩的接駁工具，藉此鼓勵更多民眾樂意使用大眾運輸系統，同時達到環保與節能的目的，打造全新的臺北通勤文化。

　　在歐洲許多重要的城市裡，常見民眾騎著自行車自在穿梭城市每個角落，他們用慢速的方式體驗城市不同時空的迷人風情，這何嘗不是城市自由移動的新選擇。在巴黎、倫敦等大城市，公共自行車已經廣為市民使用，不僅提供市民便利的接駁工具，同時還兼具了休閒運動與娛樂的特點，讓市民及遊客體驗騎乘自行車是一種生活與旅遊的最佳方式。

　　自行車使用環境與氛圍可以跟世界主要城市齊名，我們持續推動微笑單車，期望能融入市民的生活，無論上下班通勤、旅遊時都可以微笑單車當作代步工具，騎到目的地就可以隨手還車，慢活、自在，讓人可以愜意的暢遊大臺北。更希望市民與遊客在遊走這城市時，可以選擇用愉悅的心情、輕鬆的方式，帶著微笑、騎著單車，細細品味臺北城市街道與巷弄之美。

 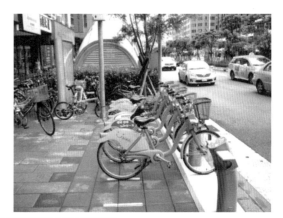

📷 圖 11-17　臺北市自行車 UBIKE

　　微笑單車是捷運的子系統，提供您另一個選擇，為兩端接駁提供貼心服務。甲地借車乙地還，借車可以使用悠遊卡、信用卡及手機，借車方便為全球之冠。市容景觀可以大幅改善：原車站前長時間停放機車及自行車之雜亂和占用現象將由亮麗、美觀、整齊的微笑單車取代。隨著輪流租用、周轉次數的提高，人們的流動方便，占有空間也跟著減少。

★租賃方式分為單次租車及會員租車，租金匯率一率相同，如下。

1. 4 小時內每 30 分鐘 10 元。

2. 4~8 小時內每 30 分鐘 20 元。

3. 超過 8 小時每 30 分鐘 40 元。

4. 使用未滿 30 分鐘以 30 分鐘計算。

★另外全臺還有營運地點如下。

1. 桃園市公共自行車租賃系統(We Bike)。

2. 新竹市公共自行車租賃系統(Wind Bike)。

3. 臺南市觀光自行車租賃系統(Tainan Tour Bike)。

4. 高雄市公共自行車租賃系統(CITY BIKE)。

5. 屏東市公共自行車租賃系統(P Bike)。

還車步驟說明

1 將車輛推入
選定亮藍燈的空車柱，
輪胎壓齊地上白線、對準卡槽，
車頭擺正往前推入到底。

2 確實上鎖
將車鎖插入卡槽聽到一聲喀，
並稍微前後拉動，
再次確認是否上鎖。

3 刷卡還車
刷卡藍燈閃爍發出短鳴聲，
持悠遊卡放置於停車柱感應區扣款，
待燈號跳回第一個綠燈，
即完成還車程序。

📷 圖 11-18　臺北市自行車 UBIKE 租還方式

（二）深圳市城市公共自行車租賃有限公司

📷 圖 11-19　深圳市城市公共自行車

　　2012 年，「上海永久」在深圳組建深圳市城市公共自行車租賃有限公司，並由其全權負責上海永久在廣東省的公共自行車專案建設和運維服務，公司致力於建立公共自行車租賃系統，推進綠色、生態、環保的建設，配合深圳低碳生態城市建設目標，解決市民交通「最後一公里」出行難題。目前，深圳市城市公共自行車租賃有限公司已在深圳市成功建設運營 800 多個自行車網點，投入 3 萬多輛自行車，獲得了各級政府的大力支持和肯定、受到了廣大市民的廣泛好評。深圳市城市公共自行車租賃有限公司目前擔負著深圳市龍華新區、龍崗區東部、福田區、南山區、坪山新區的公共自行車專案運維服務。深圳市城市公共自行車租賃有限公司良性可持續運營的模式也受到了其他省、市政府的高度關注，其中中山市和廈門市均借鑒深圳的運營模式，建設完成了部分公共自行車專案。

深圳市城市公共自行車租賃有限公司將繼續發揚「永久」的優良傳統，按高標準、高要求為各地政府提供最適合的公共自行車整體運營解決方案，為國民提供更高效優質的便民公共自行車租賃服務。在政府支持下，深圳市城市公共自行車租賃有限公司發展迅速，主要業務涉及城市公共自行車租賃、便民服務站經營和廣告業務，在已完善的內部組織架構中，擁有技術中心、網點運營中心、廣告行銷中心、市場中心、管理中心等七大職能體系，員工總數達到 200 多名。

★坪山新區公共自行車，公共自行車租賃卡（以下均為人民幣 1：新臺幣 5）

1. 辦卡人年齡在 16 周歲以上，65 周歲以下。

2. 提供辦卡人有效證件的原件及影本（身分證、護照等），驗原件收影本。

3. 如實填寫開卡業務申請單，並簽字確認。

4. 辦理月租卡：繳納 100 元押金、15 元工本費、一年的月租費 120 元。

★租車收費標準

1. 月租卡每月在坪山租車使用 4 次（含）以上，月租費由坪山新區政府補貼，不足 4 次，月租費由用戶本人支付。

2. 月租卡不限使用次數，每次使用首 2 小時免費，第 3 小時起按各區月租卡收費標準收費（坪山、龍崗東部、龍華：0.5 元／小時；福田、南山：1 元／小時），費用由用戶本人支付。

★借車收費標準

1. 普通卡：刷卡借車成功 3 分鐘後開始計費，每小時 0.5 元，不足 1 小時按 1 小時計。

2. 月租卡：月租 10 元／月，月租卡使用不限次數，每次使用不得超過兩小時，超時按 0.5 元／小時收費，超時不足 1 小時按 1 小時計。

二、騎大象

（一）印度之旅安珀堡騎大象

安珀堡亦稱琥珀堡的，傳說中因城堡的外觀是米黃色岩石，在陽光的照射下，放射出金黃色色彩如琥珀寶石的光澤，因此有琥珀堡之稱。另一個說法是因為以前當地人稱呼這個城堡，發音很像英文的 Amber，所以外國人誤以為 Amber 就是城堡

📷 圖 11-20 印度－騎大象

的名稱，以 Amber Fort 稱之，翻譯為琥珀堡。琥珀堡高高佇立在山上，一眼望去就給人一股氣勢磅礡之霸氣，金黃色的城堡透露出皇宮般的貴氣與優雅，是觀光客到齊浦爾必遊之地。琥珀城堡距離齊浦爾城 10 公里，是 16 世紀末，拉賈曼辛格(Raja Man Singh)國王開始建造，歷經一世紀方才完工，是當時卡其哈瓦拉傑普特朝代(Kachhawah Rajputs)的首都。這裡是國王皇后與 300 多位後宮佳麗的城堡，從建築遺跡可以瞭解拉傑普特和蒙兀兒帝國的建築藝術。從山下騎乘大象緩緩向山上而行，琥珀堡依山興建的雄姿極為壯觀，想當時之重要戰略位置，曾為印度首都長達 6 世紀之久，皇宮內的建築更是令人嘆為觀止。

2006 年前來此地參觀的遊客都可以騎大象上安珀堡參觀，一頭象可載 4 個人約 10 分鐘到達，但由於當地印度人不知道好好愛惜生財器具，讓大象過於勞累，有一天大象突然抓狂，踩死一名外國觀光客，過了好一陣子都沒有大象可以坐，後來才慢慢恢復正常，但改為 2 人搭乘一頭象。

巴肯山就位在小吳哥與大吳哥之間，是吳哥窟主要遺跡群內一座高 67 米高的小山丘，也是傳說中全球賞落日最佳的地方之一！

(二)吳哥窟巴肯山騎大象看日落

九世紀末，耶書跋摩一世(Yasovarman I)遷都吳哥後，並在吳哥地區的最高峰巴肯山頂上建造巴肯寺做為國家的寺廟，雖海拔 67 公尺，但視野非常遼闊，可以俯視整個吳哥的面貌。巴肯寺的結構是以印度教信仰之概念所建造而成的，象徵著當時的人民對「山」的崇拜。依照山勢的地形，一層層方正的平面空間及石牆砌造，向山頂上延伸並逐漸縮小，最底層的面積 76 平方公尺，最上一層的面積是 47 平方公尺，就如同是「山」的形狀，越接近頂端，石階就越為陡峭。巴肯山腳下有四座紅磚建造的塔門，其中在東、北、西三面各有通道可供登上山頂，等於把整座巴肯

山都規劃成一座寺廟。圍繞著巴肯寺的中心，共有 108 個大大小小的磚塔，108 是印度教宇宙秩序的總和數字，其中每一座磚塔也象徵著一座山，但這些塔保存狀況並不佳，有些甚至毀損得非常嚴重。

　　巴肯山以觀看日落而聞名，每到黃昏時分就會湧進了許多的巴士和觀光客。登巴肯山有三種途徑：一是沿略為陡峭的山路走約 10~15 分鐘；二是沿坡度較平緩的小路走，雖比較好走但路途較遠；此外也可額外花 15 美元，乘坐大象上山。到此看夕陽最好隨身攜帶手電筒，免得回程得摸黑下山走大象步道。

📷 圖 11-21　吳哥窟巴肯山騎大象看日落

📷 圖 11-22　巴肯山巴肯寺　　　　　　📷 圖 11-23 巴肯山日落

三、騎駱駝

（一）埃及騎駱駝看金字塔

📷圖 11-24　埃及騎駱駝看金字塔

　　在埃及擁有壯闊高聳的千年金字塔，觀光客步行的沙漠之中有可愛駱駝可以代步，來到吉薩金字塔區(The Pyramids of Giza)前的駱駝商人，連忙以鞭子輕敲駱駝的前腳，接著是後腳，要求駱駝坐下；這樣高的龐然大物，表情卻溫馴又和善，想像駱駝的體驗更是讓觀光客難掩興奮之情，駱駝的駝峰上鋪蓋著色彩鮮艷的厚織毯，華麗的流蘇點綴了織毯花邊，繩編的小飾物裝飾著駱駝的頸項，那一身裝扮之下的駱駝們正眨著長長的睫毛，華麗無比，這在單調的黃沙中，實在是美麗的裝點。

　　爬上駱駝必須將雙手放在駝背上，一口氣爬上，以為騎著駱駝馳騁沙漠之中，是多麼快活愜意，但真實的情況，卻是屁股在駝峰上磨了五分鐘，即讓人有強烈猜測屁屁皮膚已破皮起泡，而緊捉著峰背上拉桿的手臂，也因為需要抵受細腳駱駝的劇烈擺臀扭腰所形成的上下左右搖晃，而感到酸痛，還有大腿跨坐寬廣的駝峰上，

形成長時間的劈腿動作，還要害怕被甩下而緊夾雙腿的動作，更著實讓肌肉緊繃而酸痛。完全難以想像，騎駱駝體驗是這麼有意思吧！建議體驗騎駱駝的方式，進入金字塔園區後，有許多騎著駱駝的埃及人，都可以和他們商量騎駱駝逛園區的價格還有騎乘時間，以我們屁股疼痛的程度，最好半小時以內就好。

吉薩金字塔區是在埃及開羅郊外的吉薩高原上之陵墓群，吉薩金字塔區於 1979 年登入聯合國教科文組織世界遺產，陵墓群建於埃及第四王朝，由三個金字塔組成，最大的是胡夫金字塔，亦稱大金字塔，世界古代七大奇蹟建築最古老唯一存在的建築，旁邊有一太陽船博物館；次之為卡夫拉金字塔；最小的是夢卡拉金字塔，這三個金字塔旁都有獅身人面像與 3 座屬於皇后的金字塔。

1. 胡夫金字塔

埋葬的是埃及第四王朝時期的法老胡夫，四邊分別為東南西北四個方向，塔高已經由原先的 146 公尺變為 137 公尺，邊長接近 230 公尺，胡夫金字塔由 230 萬塊巨石搭建而成，最重的石塊 50 噸，最小的 1.5 噸。胡夫金字塔的結構為硬質的扶壁和軟質的填石層構成了類似樹木年輪的金字塔結構，建造這種的金字塔預估需要 12 萬人 20 年時間。

2. 卡夫拉金字塔

第二大金字塔，由胡夫的繼任者卡夫拉建造，高度 135 公尺，建在了一塊高地上，預估有 490 萬噸的石頭，金字塔坡度為 53 度，大於胡夫金字塔的 51 度，通往墓室的通道斜度為 25 度，與胡夫金字塔一樣，1818 年近代探險家進入金字塔內之前，就曾被盜竊過。卡夫拉金字塔面前獅身人面像斯芬克斯，它長 74 公尺，高 20 公尺。

3. 夢卡拉金字塔

第四王朝時期的第 16 位法老，夢卡拉金字塔小於前兩座金字塔，高度約 65 公尺，總體積只有卡夫拉金字塔 1/10，夢卡拉金字塔底部包覆的是花崗岩，內部的墓室也是花崗岩，開採難度要比石灰石高出很多。夢卡拉金字塔的周圍還有三座小型金字塔，都沒有完工。

（二）印度騎乘駱駝漫步市集

在傍晚安排騎乘駱駝於夕陽下緩緩慢步，穿梭於小鎮民房，是印度行程不可缺少的一項體驗，紗夢皇宮 SAMODE PALACE，建造於 16 世紀，是當時很華麗的一間皇宮城堡，現在為印度知名的城堡飯店，其文物古蹟都保存完整，在印度齋浦爾

拉賈斯坦城邦約有 500 百年的歷史，一個融合蒙兀兒王朝和拉賈斯坦藝術建築。現在為紗夢 SAMODE 企業下經營的飯店之一。位於齋浦爾市 40 公里北方，為一家豪華飯店，許多印度地方人文故事影片在此拍攝，1984 年美國 HBO 的電視連續劇改編在皇宮院內拍攝。此地氣候非常嚴峻，夏天酷暑高達 48 度，冬季氣溫下降至 4 度。來此城堡住宿可以參觀國王與皇后的居所，唯一住在此飯店的麻煩處是，沒有電梯、空調、電視、時常停電沒熱水，除此之外還真的蠻愜意的，但是，此飯店是早期皇宮城堡所改建，所以房間沒有進行太多的改裝，一般皇宮內的規定一定有階級區分，是故房間也一定有大小之差別，這是考驗領隊導遊分房的功力了，一般進飯店約中午兩點，住宿 1 晚吃 3 餐，大概下午三點飯店會進行導覽解說皇宮的人文歷史與建築，之後自由活動團員們就串串門子，房間大小格局就一覽無疑了。

📷 圖 11-25　印度騎乘駱駝漫步市集

四、滑竿

近代在四川出現的滑竿，據說開始於愛國將領蔡鍔發動的護國戰爭時，因為擔架不夠用，就地砍來竹子製作擔架，因為全用滑溜溜的竹竿綁紮，就稱為滑竿。

中國江南各地山區特有的一種供人乘坐的傳統交通工具，用兩根結實的長竹竿綁紮成擔架，中間架以竹片編成的躺椅或用繩索結成的坐兜，前垂腳踏板。乘坐時，人坐在椅中或兜中，可半坐半臥，由兩轎夫前後肩抬而行。滑竿在上坡時，人坐得

📷 圖　11-26　四川省廣安市華鎣山滑竿抬么妹大賽

最穩；下坡時，也絲毫沒有因傾斜而產生的恐懼感；尤其走平路時，因竹竿有彈性，

行走時上下顛動，更能給人以充分的享受，且可減輕乘者的疲勞。中國西南各省山區面積廣大，因此滑竿最為盛行。特別是峨眉山上的竹椅滑竿，流傳了幾千年。滑竿的意義已不局限於交通工具，更是當地民間習俗的一種體現。在中國許多名山旅遊區，這種舊式的交通工具與現代化的汽車、索道、纜車並用。上了年紀、腿腳不好的老人是當地旅遊交通的一個好幫手。峨眉山滑竿，是為遊人代步的的特色交通工具。用兩根約 2.4 公尺長的斑竹做抬竿，兩端綁上 0.5 公尺長的抬擔，中段架上四腳睡椅，睡椅前再安放一根踏腳棍，就構成了適應山道、坐臥舒適的滑竿。1935 年蔣介石先生在峨眉辦軍官訓練團時，出行坐的就是滑竿。上行和下行價格不同，每個地方都不同，大約上行 30~40 元／公里，下行 20~30 元／里（人民幣），坐滑杆並不便宜，所以要坐的話一定要談一談價錢。

　　轎子和滑竿都是四川地區人們代步的主要工具。滑竿是簡易的轎子，轎子起源較早，是受四輪車子的影響，去掉四輪，改裝成轎。到了交通發達的現代，轎子被淘汰了，滑竿作為一種具有特色和簡易使用的交通工具而流傳使用到今。

　　「滑竿」之名是怎樣來的呢？有兩種解釋：一說是用滑溜溜的竹竿綁紮而成；另一說是：它輕便快速，滑得快，所以叫滑竿。兩種說法都有道理。滑竿是由兩人抬扛，在抬扛時還不斷地前後傳話，被稱為「報點子」，就是前面的人告訴後面的人前方路面的情況。一喊一答，加上四川特有的地方話，特別的好聽！滑竿輕巧靈活，大道小道皆可行走，尤其適合山區小路。在四川山區較多的路段特別適用，坐它上山別提有多舒服啦！有滑竿坐的景區是，四川省，峨眉山、青城山、碧峰峽、西嶺雪山、海螺溝與黃龍。湖南省，張家界、南嶽衡山、崀山。

表 11-1　黃山旅遊山頂上前山玉屏樓到天海全程滑竿轎子價格表　（人民幣）

起點	終點	路程（公里）	價格（元／公里）
天海	鰲魚峰頂	1 公里	100 元／轎
鰲魚峰頂	蓮花溝底	0.75 公里	180 元／轎
蓮花溝底	蓮花亭	0.5 公里	100 元／轎
蓮花亭	玉屏樓	1.25 公里	150 元／轎
索道上站	玉屏樓	0.75 公里	100 元／轎
索道上站	蓮花亭	1.25 公里	150 元／轎

黃山滑竿、轎子簡介：

　　黃山的滑竿、轎子隸屬于風景區湯口鎮「旅服公司」統一管理，分前山慈玉轎隊、玉海轎隊、後山白雲轎隊和北海轎隊四個路段：

1. 慈玉轎隊，這一段的轎子，主要經營路段為黃山的慈光閣至玉屏樓路段，也就是通常所說的前山登山的路段，總路程 6.5 公里。

2. 玉海轎隊，這一段的轎子，主要經營路段為玉屏樓至天海路段，路段總里程 4 公里左右。

3. 北海轎隊，這一段的轎子，主要經營路段有：雲穀索道的上站、始信峰、獅子峰、北海、西海、排雲樓、西海大峽谷、步仙橋、白鵝嶺、光明頂、飛來石、太平索道上站、松谷庵－北海段、天海與「玉海」轎隊對接；最低起步價 200 元、最高限價 700 元，當然，主要還是看朋友您的路線，因為最高限價只針對固定路段，如果路段較長，價格就是按具體路段相加收費的。

4. 白雲轎隊，這一段轎子，主要經營範圍為黃山的雲穀寺至白鵝嶺路段也就是通常所說的後山登山的路段，總路程 7.5 公里。

　　滑竿是中國江南各地山區特有的一種供人乘坐的傳統交通工具。用兩根結實的長竹竿綁紮成擔架，中間架以竹片編成籐椅，前垂腳踏板。乘坐時，人坐在椅中，由兩轎夫前後肩抬而行，滑竿在上坡時，人坐得最穩；下坡時，也絲毫沒有因傾斜而產生的恐懼感；尤其走平路時，因竹竿有彈性，行走時上下顫動，更能給人以充分的享受，且可減輕乘者的疲勞。滑竿的意義已不局限於交通工具，更是當地旅遊習俗的一種體現。現在乘滑竿是來黃山旅遊的一種時髦，也別有一番情趣。

　　黃山山上有很多滑竿，各路段都有指揮調度中心，有人專門拿著手機聯繫，抬滑竿的多為 20~30 歲的壯漢，統一著工作服，統一管理，他們抬著客人上山時，乘客面朝前，下山時客人面朝後，這樣客人就不會有前仰的不適感覺，整個乘坐過程很舒適平穩。帶老年人來黃山旅遊不必擔心山高路長走不了，可以選擇安排一個轎子跟著你們一起走。黃山滑竿給老年人和身體不便的人帶來了極大的方便，他們用自己的汗水換來了遊客的快樂，感謝他們。

五、狗拉雪橇

狗拉雪橇是由雪橇犬藉著器具在雪地或冰上，拉無輪載具行駛的交通工具，無法確定此種獨特的運輸方式起源地點，據說是源自西伯利亞，當地的部落有悠久的冬季遷徙歷史，雖然任何中等體型的犬種都可能用於拉雪橇，但數個特定品種的犬通常被用作雪橇犬，純種雪橇犬種的範圍很廣，由廣為人知的西伯利亞雪橇犬到極稀有的馬更斯河哈士奇，然而馭犬者有長時間使用其他的犬種或混血種作為雪橇犬在掏金熱時期雜種犬隊主導，但也有獵狐犬或獵鹿犬的隊伍今日雪橇競速偏好沒有血統登記

📷 圖 11-27　阿拉斯加 2010 艾迪塔羅德狗拉雪橇大賽

的混血阿拉斯加哈士奇，伴隨著多樣的雜種德國短毛波音達通常被選為作為雜交的基礎。數年前一隻標準貴賓犬的隊伍參加了艾迪塔羅德狗拉雪橇比賽。

雪橇犬被期待在牠們的工作中表現出兩種主要特質，對於長途的旅程耐力是必要的，一日的距離可能自 8~130 公里甚至更多，對於在合理的時間到達一定的距離速度也是必要的，趕路的雪橇犬可以達到平均每小時 30 公里經過長達 40 公里的距離，在更長的距離牠們平均的拖行速度降至每小時 16~22 公里，在惡劣的拖曳狀況下雪橇犬仍能維持平均每小時 6 或 10 或 11 公里的速度。

雪橇犬需有強而有力的四肢與健壯的體魄才能拉著各式不同的雪橇，從小至 11 公斤短程競速橇到較大的塑膠底距離賽平底雪橇，雪橇犬也被用來拉貨運撬和毛皮獵人的高緣窄平底橇。

一隊的雪橇犬可能有三到兩打的犬隻，現代犬隊通常是用縱列相套來連結排列犬隻，成對的犬隻排成一列拉雪橇。毛皮獵人在深雪的狀況下會使用平底雪橇將犬隻連結排成單一縱列，極地原住民的犬隊通常是扇狀連結，每隻犬隻有一支牠自己的輓具直接綁在雪橇上。駕馭雪橇犬已經在北美和歐洲成為一項受歡迎的冬季娛樂和運動，雪橇犬現在甚至在不尋常的地方如澳大利亞和巴塔哥尼亞出現。典型的雪橇犬，例如格陵蘭犬，通常都具有非常濃密的雙層皮毛，寬厚的腳掌，豎立的耳朵，捲曲的尾巴和健壯的體魄。

阿拉斯加雪橇犬(Alaskan Malamute)
又稱阿拉斯加馬拉穆，是最古老的雪橇犬
之一。這種犬與同在阿拉斯加的其他犬種
不同，四肢強壯有力，培育牠的目的是為
了耐力而不是速度，因而牠們的主要用途
是拉雪橇。哈士奇(Husky)是對在北方地區
用來拉雪橇的一大類狗的通稱，牠們因為
能夠快速拉雪橇而與其他種類的雪橇犬分
開來。牠們種類繁多，基因上多為雜交，
速度很快，相比之下，阿拉斯加雪橇犬是

📷 圖 11-28　雪橇犬拉雪橇

最大和最強壯的雪橇犬，通常用於沉重的任務。哈士奇也用於雪橇犬比賽。最近幾
年也被有的公司用來在有雪的區域為旅遊的人們拉雪橇觀光。加拿大愛斯基摩犬
(Canadian Eskimo Dog)是一種來自北方的工作犬種，並且被視為其中一種北美洲最
古老和珍稀的純種犬之一。雖然牠們是在北加拿大的因紐特人偏好的工作犬種，但
自從 60 年代以後卻隨著雪上機車的普及而在北極變得越來越稀有。還有拉布拉多哈
士奇、奇努克犬、Eurohound、格陵蘭犬、Mackenzie River husky、薩摩耶犬、Seppala
Siberian Sleddog、西伯利亞雪橇犬。

2014 全球頂級狗拉雪橇盛會，雪橇犬是阿拉斯加原住民最古老傳統的交通工
具，而雪橇犬大賽則是極地人抵抗冬季嚴寒的最佳良方。每一年，當太陽的光輝漸
漸開始在北半球發揮威力的時候，這項雪地耐久雪橇犬大賽也會隨之在世界各地展
開，阿拉斯加艾迪塔羅德狗拉雪橇賽，作為全球最令人矚目的雪橇犬比賽，2013 年
比賽出發前，一隻精神抖擻的哈士奇發出長吠，彷彿在為出征鼓舞士氣！為了保護
比賽中的狗狗，會給牠們穿上特製的鞋，這樣可以避免長途奔跑把爪子磨破，而大
約每行進 160 公里就需要更換一次，一隻優秀的雪橇犬也會在休息間隙及時清除鞋
子上的冰雪，從新起點威洛鎮出發，穿越阿拉斯加州到諾姆鎮，整個比賽要跑完近
1,600 公里，如此長距離的比賽，頭狗在其中發揮著極其重要的作用。

艾迪塔羅德堅持舉辦聲勢浩大的雪橇犬比賽，其實是對雪橇犬的敬畏和紀念，
1952 年，阿拉斯加偏僻的小鎮諾姆 Nome 白喉病肆虐，孩子們生命垂危，急需血清
治療，然後一支由哈士奇領隊犬 Balto 率領的 150 隻哈士奇雪橇隊，臨危受命，以
接力的方式奇跡般地穿越了阿拉斯加氣候最惡劣的極寒地帶，用最短的時間將血清
安全帶回了鎮上，從而挽救了孩子們的生命，成為了人們心目中的英雄，如今，這
隻傳奇狗狗的雕像依然矗立在紐約中央公園，供來往的人們敬仰。

　　蘇格蘭阿維莫爾愛斯基摩犬雪橇拉力賽，這曾經是世界上最富挑戰性和聲望最高的狗拉雪橇比賽之一，參賽的雪橇犬數量超過 1,000 條，參賽隊伍最遠來自維特島和德文部。西班牙皮倫納狗拉雪橇會，比賽時間為期兩周，選手需要由西向東穿過皮里牛斯山，最終到達設在拉莫利納滑雪勝地的終點，一旦比賽開始，每只參賽雪橇犬都會竭盡全力。

參考文獻　　REFERENCES

LANCELIN SAND DUNES

　　http://www.westernaustralia.com/tcn/Attraction/Lancelin_Sand_Dunes/9033299

雲仙樂園纜車

　　http://travel.tw.tranews.com/view/wulai/yunhsienleyuan/

臺北木柵貓空纜車

　　http://www.gondola.taipei/ct.asp?xItem=38693909&CtNode=57294&mp=122033

貓纜官方網站

　　http://www.gondola.taipei/

玉龍雪山

　　http://baike.baidu.com/view/23851.htm

玉龍雪山索道 1

　　http://www.lijiangdiy.com/uploads/allimg/090402/15510T4b-0.jpg

玉龍雪山索道 2

　　http://mw2.google.com/mw-panoramio/photos/medium/42120371.jpg

青城山索道簡介

　　http://www.in2west.com/sichuan/12295_61739.htm

青城山索道 1

　　http://www.huayo365.com/hyarticles/4678

青城山索道 2

　　http://1.bp.blogspot.com/-i-kvXupRFp0/Um97qEGo7yI/AAAAAAAAEiQ/Id5R_YyTJ
　　Ac/s1600/%25E9%259D%2592%25E5%259F%258E%25E5%25B1%25B1+%25
　　28147%2529.JPG

德國楚格峰

　　http://zugspitze.de/de/sommer

Pilatus

　　http://www.pilatus.ch/

河內 36 古街　見證歷史繁華

https://tw.news.yahoo.com/%E6%B2%B3%E5%85%A736%E5%8F%A4%E8%
A1%97-%E8%A6%8B%E8%AD%89%E6%AD%B7%E5%8F%B2%E7%B9%81
%E8%8F%AF-021912336.html

埃及帝王谷

Historical Development of the Valley of the Kings in the New Kingdom. Theban Mapping Project. [2006-12-13].

Reeves and Wilkinson (1996), p.51

Discovers of Ancient Egypt. Egyptian Civilization & Mythology course. University of Wisconsin–Milwaukee. [2006-12-04].

Voyage d'Egypte et de Nubie, 1755. Midtøsten i Universitetsbiblioteket. Universitetet i Oslo. 1755 [2006-12-04] (Norwegian).

Brief biography of Richard Pococke. Center for Middle Eastern Studies. UC Berkeley. [2006-12-06].

Description de l'Égypte – text of the 2nd edition. Bibliotheque nationale de France. Gallicia. [2006-12-04] (French).

Tomb Numbering Systems in the Valley. Theban Mapping Project. [2008-08-07].

Giants of Egyptology - CHAMPOLLION. KMT: [2008-08-07].

澳洲官方旅遊網站

http://www.australia.com/zh-hk/places/brisbane.html

內蒙古響沙灣

http://baike.baidu.com/view/42828.htm

《文明》雜誌社：2006 年 02 期《激情貢多拉》

中央電視臺：《世界各地－義大利威尼斯》

BBC News - Burberry forces Chavrolet Tuctuc off the road.

BBC News - Public inquiry launched into Tuctuc Ltd.

BBC News - Tuctuc Ltd fined for breach of Public Service Vehicle Licence.

微笑單車

http://taipei.youbike.com.tw/cht/index.php

深圳市城市公共自行車租賃有限公司，

http://www.ldyz.com.cn/about_us.aspx

華友旅行社，鳳尾船

http://www.mitravel.com.tw/travel/italy/italy13_venice/characteristic.html

VINCE, GONDOLA

http://extendcreative.com/venice-italy-the-most-romantic-city-in-the-world/

Brisbane Citycat

http://www.wrightsons.com.au/wp-content/uploads/2013/09/Beenung-Urrung-Kangaroo-Point.jpg

Brisbane Citycat-2

https://yourstrulyleemylne.files.wordpress.com/2012/04/brisbane-citycat-photo-by-lee-mylne.jpg

吳哥窟旅遊網

http://www.angkorwat.com.tw/index.php?cmsid=11&theme=PhnomBakeng

吉薩金字塔之騎駱駝記

http://lionbeauty.pixnet.net/blog/post/6356289-%5Begy%5D%E5%90%89%E8%96%A9%E9%87%91%E5%AD%97%E5%A1%94%E4%B9%8B%E9%A8%8E%E9%A7%B1%E9%A7%9D%E8%A8%98

滑竿

www.jcrb.com

阿拉斯加 2010 艾迪塔羅德狗拉雪橇大賽圖片

www.nipic.com

MEMO:

都會區交通運輸

12-1 運輸工具路權

12-2 公共運輸工具

12-3 大眾運輸工具

The Practice And Theory Of
**TRAVEL & TRANSPORTATION
MANAGEMENT**

　　所謂個人與私人運輸，如自用車、腳踏車、機車與電動車等。私人營業公共運輸或是大眾運輸，計程車、大眾公車、大眾運輸與白牌車等有固定路線、固定班次、固定車站及固定費率、乘客為一般大眾，亦即所謂的都市大眾運輸(Mass Transit)。如公共汽車、輕軌運輸與大眾捷運系統(Mass Rapid Transit, MRT)。大眾運輸系統與公共運輸系統之釋義，公共運輸系統是指費率由政府及相關單位管制，並供大眾乘用的一切運輸工具；而大眾運輸系統係指運輸能量大，而且是固定之路線經營之的共運輸系統，但是，計程車與白牌車不包括在大眾運輸系統之範圍。

　　近年有「白牌車」與「租賃車」、「多元化計程車」的差異在此釋義：依據公路法第 34 條規定，汽車運輸分為自用與營業兩種差別。自用汽車是得通行於全國道路；營業汽車應分類營運及管理。再者，「白牌車」為白底黑字車牌之自用車；「租賃車」則為白底黑字車牌。因此，車號開頭為 R 字或車號中有兩碼相同之英文或數字，並限以小客車（小客貨兩用車）租或代僱駕駛使用為營業 ；「多元化計程車」是白底紅字車牌，唯車身應禁止與一般計程車之「純黃色」相同混淆，並侷限透過網際網路平台(APP)預約轎車與載客服務，並且禁止於機動巡迴攬客或各大排班地點接送民眾。

🚌 12-1　運輸工具路權

一、大眾運輸系統之特性分類，依路權、技術與服務方式之特性來定義

（一）路權

1. 路權形式 A 型：車道或軌道是與外界交通完全隔離的，無平交道且不與其他車輛混合行駛，是平面、地下或高架之型式。如臺鐵西部幹線沿線雖有交通號誌管制的平交道或柵欄，是其中一種。

2. 路權形式 B 型：使用部分與外界隔離之軌道及部分與外界交通混合行駛的車道，例如輕軌運輸系統(LRT, Light Rail Transit)。

3. 路權形式 C 型：一般之交通混合行駛的車道或軌道，如軌電車、地面電車等。

（二）技術：指一般車輛及軌道之機械特性的說明

1. 支撐：車輛與承載面垂直接觸之承載方法，如車輛輪胎行駛於路面、鋼輪行駛於鐵軌、汽墊式、磁浮式或懸掛式單軌運輸系統等支撐方式。

2. 控制：管制一部或所有車輛行駛之方法或控制車輛之間距，如一般公車以人之視覺來控制、鐵路以號誌、人力或全自動控制系統來控制。

3. 推進：車輛動力之來源，如一般公車之柴油內燃機、大部分鐵路車輛之電動馬達或線型感應馬達。

4. 導引：車輛側面之導引方式，如公路車輛由司機操作導引、鐵路車輛由鋼輪輪緣導引。

（三）服務型態

1. 由營運時間區分：全日服務、通勤服務、特殊或不定時服務。

2. 由車輛停靠班次之型態區分：快車服務、慢車服務、直達車服務。

3. 由服務路線及旅次型態區分：都市大眾運輸、短程大眾運輸、區域大眾運輸。

二、都市大眾運輸工具之一般性分類

1. 大眾捷運系統：整體採用 A 型路權。

2. 半大眾捷運系統：一般採用 B 型路權，但有些路段仍採用 A 型或 C 型路權，例如在專用路權上行駛之輕軌運輸系統大眾公車。

3. 地面大眾運輸系統：採用 C 型路權，如無軌電動公車、一般公車及地面電車。

三、發展大眾運輸條例

中華民國 108 年 6 月 19 日總統華總一義字第 10800061691 號令修正公布

第 1 條　　為提升大眾運輸服務水準，建立完善之大眾運輸系統，促進大眾運輸永續發展，特制定本條例。本條例未規定者，適用其他法律之規定。

第 2 條　　本條例所稱大眾運輸，指下列規定之一者：

一、 具有固定路（航）線、固定班（航）次、固定場站及固定費率，提供旅客運送服務之公共運輸。

二、 以中央主管機關核定之特殊服務方式，提供第十條所定偏遠、離島、往來東部地區或特殊服務性之路（航）線旅客運送服務之公共運輸。

適用本條例之大眾運輸事業，係指依法成立，並從事國內客運服務之下列公、民營事業：

一、 市區汽車客運業。

二、 公路汽車客運業。

三、 鐵路運輸業。

四、 大眾捷運系統運輸業。

五、 船舶運送業。

六、 載客小船經營業。

七、 民用航空運輸業。

計程車客運業比照大眾運輸事業，免徵汽車燃料使用費及使用牌照稅。

第 3 條　本條例所稱主管機關：在中央為交通部；在直轄市為直轄市政府；在縣（市）為縣（市）政府。

第 4 條　主管機關應依大眾運輸發展或重大建設需要，規劃設置大眾運輸場站或轉運站。

前項大眾運輸場站或轉運站所需用地涉及都市計畫變更者，主管機關應協調都市計畫主管機關依都市計畫法第二十七條規定辦理變更；涉及非都市土地使用變更者，主管機關應協調區域計畫主管機關依區域計畫法第十三條規定辦理變更。

主管機關對於大眾運輸場站或轉運站之土地及建築物，得協調相關主管機關調整其使用項目或使用強度。

大眾運輸事業之固定運輸場站或轉運站應依實際需求設置無障礙設施及設備，主管機關應定期檢討無障礙設備及設施之設置與維護。

第 4-1 條　各級交通主管機關應依實際需求，於運輸營運者所服務之路線、航線或區域內，規劃適當路線、航線、班次、客車（機船）廂（艙），提供無障礙運輸服務，及規劃設置便於各類身心障礙者行動與使用之無障礙設施及設備。

第 5 條　主管機關為改善大眾運輸營運環境，得建立大眾運輸使用道路之優先及專用制度。

前項優先及專用之條件、規劃、設計、興建及營運等事項之辦法，由主管機關定之。

第 6 條　為提升大眾運輸服務品質，主管機關應輔導大眾運輸系統間之票證、轉運、行旅資訊及相關運輸服務之整合；必要時，並得獎助之。

第 7 條　　主管機關對大眾運輸之營運及服務應定期辦理評鑑；其評鑑對象、方式、項目與標準、成績評定、成果運用、公告程序及獎勵基準等事項之辦法，由中央主管機關定之。

第 8 條　　大眾運輸事業在主管機關核定之運價範圍內，得自行擬訂票價公告實施，並報請主管機關備查，調整時，亦同。

第 9 條　　大眾運輸票價，除法律另有規定予以優待者外，一律全價收費。依法律規定予以優待者，其差額所造成之短收，由中央主管機關協調相關機關編列預算補貼之。

第 10 條　　主管機關對大眾運輸事業資本設備投資及營運虧損，得予以補貼；其補貼之對象，限於偏遠、離島、往來東部地區或特殊服務性之路（航）線業者。
前項有關大眾運輸事業資本設備投資及營運虧損之補貼，應經主管機關審議；其審議組織、補貼條件、項目、方式、優先順序、分配比率及監督考核等事項之辦法，由中央主管機關定之。

第 11 條　　本條例施行細則，由交通部定之。

第 12 條　　本條例自公布日施行。

🚌 12-2　公共運輸工具

　　一般認知，公共運輸之系統，指的是公共運輸，如公路、水運、民航與鐵路等交通方式等等；狹義的說，公共運輸之系統，是指都是範圍內營運的公共交通工具，如渡輪與纜車等之運輸系統。本章節所界定之公共運輸系統(Public Transportation System)取接近狹義之公共運輸定義，指都市內費率由政府管制，供公眾使用之一切運輸系統。例如捷運系統、公車、計程車等。

一、臺北捷運

（一）臺北捷運已通車路線

　　文湖線、淡水信義線、松山新店線、中和新蘆線、板南線及環狀線等 6 條。營運車站：136 個（西門站、中正紀念堂站、古亭站及東門站等 4 個轉乘站於不同路線共用站體計為 1 站，其餘不同路線之轉乘站計為 2 站）。路網長度：146.2 營運公里、152 建設公里。

1. **文湖線**：南港展覽館站－動物園站，全長 25.7 公里，共 24 個車站，全程分為地下、高架 2 段。

2. **淡水信義線**：淡水站－象山站（含新北投站），全長 32.3 公里，共 29 個車站，全程分為地下、地面、高架 3 段。

3. **松山新店線**：松山站－新店站（含小碧潭站），全長 21.3 公里，共 20 個車站，除小碧潭站部分為高架外，其餘均為地下段。

4. **中和新蘆線**：南勢角站－迴龍站、蘆洲站，全長 31.5 公里，共 26 個車站，全程為地下段。

5. **板南線**：永寧站－南港展覽館站，全長 28.2 公里，共 23 個車站，全程為地下段。

6. **環狀線**：大坪林－新北產業園區，營運中 15.4 公里，營運中 14 個車站，目前營運中為高架段。

📷 圖 12-1　六張犁捷運站、月臺及資訊圖

📷 圖 12-2　文湖線加拿大龐巴迪 189 列車及車廂內部

📷 圖 12-3　文湖線法國馬特拉列車車廂內部

📷 圖 12-4　捷運信義安和站及 1 號入口

圖 12-5　捷運大安站 3 號入口

（二）系統簡介

中運量系統介紹－文湖線

1. 每列車由兩對車組成，每對車有 2 個車廂，共計 4 個車廂。

2. 最大時速每小時 80 公里。

3. 龐巴迪列車，每列車約可載運 424 人。

4. 馬特拉列車，每列車約可載運 464 人（以每平方公尺站立 6 人估算）。

5. 車廂地板與月臺同高，便利旅客及身心障礙者進出。

★ 操控方式

　　由行控中心進行全程控制，採電腦全自動無人駕駛方式運行，且有自趨安全性設計以保障旅客安全，必要時也可採用人工方式駕駛。

★ 月臺

1. 月臺設計採用側式月臺及島式月臺。

2. 有月臺門且月臺邊緣與列車間有約 3 公分之縫隙，乘坐輪椅之人士，請以後輪先行進出車門。

3. 列車停靠月臺時間約為 20~30 秒；忠孝復興站 40~50 秒。

★ 軌道

　　全程依各區段之不同兼採地下及高架設計，鋪設鋼筋混凝土及鋼製行駛路面車輪型態採用「膠輪」行進。

★ 特性

低汙染性、便捷性、可靠性及安全性。

高運量系統介紹－淡水信義線、松山新店線、中和新蘆線及板南線

1. 每列車由 2 組配對，每組 3 輛，共計 6 輛車組成。

2. 最大時速每小時 80 公里。

3. 每列車約可載運 1,936 人（座位 352 人、立位 1,584 人，以每平方公尺站立 6 人估算）。

4. 車廂地板與月臺同高，便利旅客及身心障礙者進出。

★ 操控方式

由司機員配合號誌全程引導列車行進，列車之運轉完全受控制中心之監控，且有自趨安全性設計以保障旅客安全。

★ 月臺

月臺設計採用側式月臺、島式月臺、側疊式月臺、島疊式月臺、混合式月臺等 5 種型式，高運量路網之蘆洲線、新莊線、信義線、松山線全線車站及南港展覽館站已於車站建置時設置月臺門。建置時未設置月臺門的營運車站採分階段方式，目前已完成車站為臺北車站、忠孝復興站、圓山站、國父紀念館站、市政府站、忠孝新生站、民權西路站、西門站與古亭站。另外包括中正紀念堂站、龍山寺站、忠孝敦化站、劍潭站、頂溪站、新埔站、公館站、淡水站、中山站、南港站與板橋站，預計至 103 年底陸續完工啟用。其餘 37 個車站，預計至 107 年陸續完成月臺門全面建置。月臺邊緣與列車間有約 10 公分之縫隙，乘坐輪椅之人士，請以後輪先行進出車門列車停靠月臺時間約為 20~35 秒；臺北車站及忠孝復興站約 40~50 秒。

★ 軌道

全程依各區段之不同而兼採地下、高架及平面混合式之鋼軌鋪設，以應實際上之需要車輪型態採用「鋼輪」行進。

★ 特性

低汙染性、便捷性、可靠性及安全性。

（三）營運模式

★【動物園－南港展覽館】為例

營運時間：06:00~24:00

平均班距：平常日（週一～週五）

(1) 尖峰時段(07:00~09:00，16:00~19:00)：平均約 2 分 30 秒。

(2) 離峰時段(09:00~16:00，19:00~23:00)：平均約 4 分鐘。

(3) 23:00 以後：平均約 12 分鐘。

例假日（週六、週日及國定假日）

(1) 06:00~23:00：平均約 5 分鐘。

(2) 23:00 以後：平均約 12 分鐘。

最後搭車時間：請參閱首末班車時間單元。

單向運行時間：約 45 分鐘。

停靠站時間：一般車站 20~30 秒；忠孝復興站 40~50 秒。

（四）捷運公司發行車票

★ IC 代幣單程票

適合搭乘一次之旅客購買。

各車站自動售票機販售。

限發售當日有效，逾期作廢。

使用方式： 進站時，將票卡輕觸感應區，當機器發出嗶嗶聲或出現通行箭頭時，門檔會打開讓旅客通行；出站時，閘門感應並回收票卡後，即可出站。

★一日票

車票：悠遊卡一日票－一般版

售價：新臺幣 150 元。

購買方式：可至各車站詢問處購買。

使用方式： 將票卡輕觸感應區，當機器發出嗶嗶聲或出現通行箭頭時，門檔會打開讓旅客通行。

本票卡限啟用當日營運時間內有效，有效期間內可不限次數搭乘臺北捷運，每次搭乘限一人使用，本票卡不具加值功能且不含押金。

★ 臺北捷運 24 小時票

車票：臺北捷運 24 小時票

每張售價：新臺幣 180 元。

購買方式：可至各車站詢問處購買。

使用方式： 將票卡輕觸感應區，當機器發出嗶嗶聲或出現通行箭頭時，門檔會打開讓旅客通行。

本票卡自首次刷卡進站之時間起計連續 24 小時，於營運時間內，可不限次數搭乘臺北捷運，每次搭乘限一人使用，本票卡不具加值功能且不含押金。

★ 一日票（團購版）

車票：一日票（團購版）

訂購方式： 網路下載「臺北捷運一日票團購訂購單」，旅客可自由選擇啟用日期，票卡限啟用當日有效，經車站驗票閘門自動感應啟用後至當天營運結束為止，可不限次數、里程重複搭乘臺北捷運，每次搭乘限一人使用。

票卡不具再加值功能且不含押金。本公司不受理旅客申請退票，旅客若需退票，應由原訂購人辦理。其他資訊及優惠折扣表詳「臺北捷運一日票團購須知」。

★ 團體票

10 人（含）以上，每人以單程票打 8 折優惠；40 人（含）以上，每人以單程票打 7 折優惠。

購買方式：可至各車站詢問處購買。

使用方式：由站務人員協助開啟團體票出入口通行。

本票證一經售出，恕不退費，未蓋站戳者無效。

★ 攜帶自行車單程票

售價：新臺幣 80 元。

購買方式：可至各車站詢問處購買。

使用方式：由站務人員協助開啟團體票出入口通行。

本票證限單人攜帶一輛自行車單程使用，出站時由站務人員回收。

本票證限購票當日，於開放攜帶自行車進出之車站及時段內使用，逾期作廢。

本票證一經售出，恕不退費，未蓋站戳者無效。

★觀光護照

一日券（180 元）、二日券（310 元）、三日券（440 元）、五日券（700 元），旅客持該票卡至公車驗票機或捷運閘門啟用後，於有效使用天數內可不限次數搭乘臺北捷運、臺北聯營公車、新北市轄公車（貼有 Taipei Pass 貼紙之公車，詳細資訊請參閱悠遊卡公司網頁）。

二、高雄捷運

高雄都會區大眾捷運系統，簡稱高雄捷運、高捷，為臺灣第二座大眾捷運系統、首座機場聯絡軌道系統，以高雄市區為中心，同時向高雄市的郊區提供服務，系統於 1980 年代開始規劃，1998 年行政院決定以民間興建營運後轉移模式辦理，1999 年經甄選由高雄捷運股份有限公司負責興建初期路網，並於 2008 年開始營運、通車。目前共有兩條路線營運中，分別是紅線與橘線，其規劃為高運量系統，累積運量已於 2012 年 7 月 28 日突破 2 億人次。

與臺北捷運營運模式不同之處在於，路線的興建與通車後的營運，皆由以民間興建營運後轉移模式(BOT)組成的「高雄捷運股份有限公司」負責，其興建、營運特許期限共 36 年，高捷公司需負擔鉅額的折舊攤提及利息費用，營運 5 年後，虧損嚴重，瀕臨破產邊緣，以致須於 2012 年 9 月函請高雄市政府修改 BOT 合約。高雄捷運大多為地下化路線，紅線的橋頭火車站到世運站為高架車站；而橘線的大寮站和紅線的南岡山站則為地面車站。系統之識別標誌，設計是以高雄的英文之開頭字母「K」做為主體，斜向拉長的字體襯托出捷運系統的快速，在字母的中心位置交錯表達捷運的四通八達，藍色則是代表著高雄水岸城市的意象。捷運系統內之車輛、機電設施多採用本標誌。有關紅線與橘線營運商之企業識別。

高雄捷運系統有紅、橘兩線營運中，而美麗島站目前是紅線和橘線的唯一轉乘站。紅線長 31.1 公里，橘線長 13.6 公里，雙路線全長 44.7 公里，皆為高運量系統，依車站位置分為高架、平面、地下三種，其中高架車站 8 站，平面車站 2 站，地下車站 28 站，機廠設置於岡山區、前鎮區、大寮區，並於美麗島站東北側地下設置了連接紅線和橘線的轉轍軌。

📷 圖 12-6　高雄捷運站及車廂

📷 圖 12-7　高雄捷運票價圖

📷 圖 12-8　高雄捷運平面圖及立牌

（一）營運時間

每日清晨 5 點 55 分～晚間 24 點

尖峰：平日 3~5 分鐘、假日及假日前一日 3~4 分鐘；離峰：6~7 分鐘；23:00~00:00；深夜班距：平日 20 分鐘、假日前一日及假日 15 分鐘。

平日尖峰時段：6:30~8:30 及 16:30~18:30；離峰時段視人潮增派列車，末班轉運列車（需於美麗島站換車）。

平日：紅線 23:20（往大寮）23:40（往西子灣）由南岡山，23:40 由小港發車

假日：紅線 23:30 由南岡山，23:45 由小港發車

紅橘線末班車：00:00 由各端點車站發車

詳細班表與時間請上高雄捷運各車站時刻表網站連結

（二）服務地區

目前服務地區如下（全市 38 區共行經 14 區）：楠梓區、左營區、鼓山區、三民區、鹽埕區、前金區、新興區、苓雅區、前鎮區、小港區、鳳山區、大寮區、橋頭區、岡山區。

（三）高運量電聯車

高雄捷運重軌列車為動力分散式電聯車，採第三軌供電方式推進，全線使用鋼輪鋼軌，駛於 1,435 公厘之標準軌。高運量電聯車由德國西門子公司奧地利廠組裝製造。自 2005 年 10 月起陸續交車，共計 126 輛捷運車廂。 高雄捷運高運量電聯車廂每側配有四組對開滑門，營運初期的運量考量，全列車為一組三輛編成，並預留未來兩組六輛編成的擴充性。

（四）輕軌電聯車

高雄捷運輕軌列車為動力分散式電聯車，採超級電容電池供給方式推進，全線使用鋼輪鋼軌，駛於 1,435 公厘之標準軌，為全亞洲第一個採全線無架空線的輕軌系統，預計於 2015 年底通車。由西班牙 CAF 公司組裝製造，總造價新臺幣 165.37 億元。首列車自 2014 年 9 月運抵臺灣，第一階段將計有 9 列列車，第二階段全線完工預計將共有 24 列列車。車輛總長（一組五節）34.16 公尺，車寬 2.65 公尺，每側配有四組對開滑門，營運初期的運量考量，全列車為一組 5 輛編成，並預留未來一組 7 輛編成的擴充性，未來將視運量增長情形，再決定是否增節至一組七節編制。

12-3 大眾運輸工具

一、大眾運輸系統(Mass Transit System)

所謂城市內及其附屬衛星單位城市鄉鎮,有運量大、班次密集、費率與路線等等,於政府管制特性之公共運輸系統特性。及其方式區分為,私人運輸:機車、腳踏車與出租小汽車等。大眾運輸:捷運或公車。

二、副大眾運輸系統及其分類

所謂副大眾運輸,乃是中型或小型車輛為主,由營運者提供運輸服務,遵循運載契約(如不攜帶危險物品與依規定付費等等),一般人民皆可搭乘的交通工具;乘客擁有之自主權(如乘客可隨時要求上、下車或行駛路線指定等),如計程車、公車等。

三、澳洲墨爾本市區電車

澳洲墨爾本有一條免費的古老觀光電車路線－City Circle Tram,電車號碼是 35 號。這臺電車保留了早期電車的古老木頭座位,酒紅色的外型散發出陣陣的古早味,是您來墨爾本遊玩不可或缺的主角之一,環繞市區約一小時,可任意的上下車都是免費的。電車約 15 分鐘一班,繞著市區的街道跑,市中心的重要景點都會經過,車上的廣播系統會不斷的介紹墨爾本的相關景點。澳洲交通最發達的稱為文化之都墨爾本,免費城市環繞電車,擁有全世界最大、最完善的電車系統,墨爾本早在數十年前即陸續開發了這樣令人難以自信的龐大電車系統,在這個歷史之都內,有 250

公里之長的雙向電軌及近 500 臺的單軌電車在近 30 條電車路線上穿梭。墨爾本的道路設計的正正方方，使得單軌電車可自由穿梭在墨爾本，也使得墨爾本市區更加條條有序，這樣的單軌電車不僅可載大量的乘客，部分的學生與族也都搭成大眾交通工具上下班。為觀光客設置的免費環狀電車 City Circle Tram (route 35)，1994 年開始營運，每天雙向循環式圍繞市中心行走，途經很多主要街道和旅遊點，您可隨時自由上下車。環繞城市電車每天營運，約 10 分鐘一班車，周日～三早上 10 點到下午 6 點、周四～六早上 10 點到晚上 9 點，在環繞城市電車路線的任何一個電車站搭上環繞城市電車。墨爾本旅遊局為旅客安排景點，站站都具參觀價值，如城市博物館(City Museum)、國會大廈(Parliament House)、費德瑞遜廣場(Federation Square)、墨爾本水族館(Melbourne Aquarium)、公主劇院(Princess Theatre)、維多利亞市場(Queen Victoria Market)、足球場(Telstra Dome)和唐人街(Chinatown)。

四、汽車運輸業管理規則（節略）

中華民國一百十一年十二月六日交通部交路字第 1110415284 號令修正發布

第 91 條　經營計程車客運業應遵守下列規定：
一、車輛應使用三門以上轎式、旅行式或廂式小客車。
二、車輛應裝設計程車計費表，並按規定收費，不得安裝營業區域以外費率之計程車計費表。
三、車輛應在核定之營業區域內營業，不得越區營業，其營業區域依附表七之規定。
四、車輛新領牌照或汰舊換新時，車身顏色應符合臺灣區塗料油漆公會塗料色卡編號一之十八號純黃顏色。但多元化計程車不得使用前開車身顏色。
五、對所屬車輛及其駕駛人應負管理責任。
六、僱用或解僱駕駛人，應向核發計程車駕駛人執業登記證之警察機關辦理申報。
七、車輛應由具有效職業駕駛執照及計程車駕駛人執業登記證之駕駛人駕駛。
八、國道高速公路通行費，應於國道高速公路收費時段，並經乘客同意行駛國道高速公路，方得向乘客收取。
九、前款國道高速公路通行費以計費表計算收取者，應以符合附件一規定之國道高速公路通行費計算裝置計算。但多元化計程車未裝設計費表者，應以交通部高速公路局公告之通行費收取。

前項第二款規定所定計程車計費表之功能，應為經交通部指定之專業機構確認符合計程車計費表功能規範（如附件二），並依法經度量衡專責機關型式認證認可及檢定合格者；每車裝設一具為限，並應列印乘車證明供乘客收執。

經營多元化計程車客運服務之業者，應提供下列服務：

一、 於消費者叫車時提供相關資訊：

（一）車輛：至少應包括車輛廠牌、牌照號碼、出廠年份、車門數等。

（二）駕駛人：至少應包括有效計程車駕駛人執業登記證之顯示、消費者乘車評價。

（三）預估行駛路線及應付車資。但以計費表計收車資者，應提供預估車資。

（四）前目應付車資於消費者確認後，因故需變更車資之收費規定。

二、 網際網路平臺以圖文或語音方式，於乘客搭乘時提醒應繫安全帶。

三、 依營業計畫書所定期程採全面電子支付。

四、 可供消費者乘車後進行服務品質評價。

五、 保存各趟次車號、預約時間、上下車時間、行駛路線、行駛里程、應付車資、實收車資及通行費等營運資料至少二年，並配合公路主管機關提供查詢及下載之權限。

多元化計程車接受消費者提出之乘車需求以預約載客為限，不得巡迴攬客或於計程車招呼站排班候客。

經營多元化計程車客運服務之業者申請車輛免依第一項第二款規定裝設計程車計費表，應符合下列規定：

一、 經交通部指定之專業機構測試確認所提供應付車資於該管公路主管機關所核定之運價範圍內，並將確認結果提報交通部認可。

二、 車資報價發生系統異常之處理機制報請該管公路主管機關同意。

三、 提供電子化乘車證明。

前項第三款電子化乘車證明，應記載下列項目：

一、 車號。

二、 上、下車時間及行駛時間。

三、 行駛路線及里程。

四、 車資金額。

五、 服務消費者專線電話及主管機關申訴電話。

個人經營計程車牌照之使用以原申請人為限，不得轉讓其他個人或公司行號。但經核准歇業，得連同原車過戶予符合個人經營計程車申請資格條件者。

第 91-1 條　計程車客運業由其駕駛人自備車輛參與經營者，應與駕駛人就有關權利義務事項訂定公平合理之書面契約，各執乙份，彼此遵循，除應遵守法令規定，提供駕駛人服務外，並不得有左列行為：

一、　轉賣營業車輛牌照。

二、　駕駛人之參與經營權移轉時，無正當理由予以拒絕或收取不當費用。

三、　於汰換車輛時，向駕駛人收取費用。

四、　強制代駕駛人購置營業車輛。

五、　巧立名目向駕駛人收取不當費用。

前項契約書範本由各該地方計程車客運商業同業公會與計程車工會及駕駛人職業工會會同協商訂定，並參與契約簽訂之認證。

計程車客運業與駕駛人之爭議事件，先由雙方公、工會會同社會公正人士調解；如調解不成，而經調解會議認定有違反第一項規定情事者，得會銜函送該管公路監理機關依公路法第七十七條第一項規定論處。

計程車客運業與駕駛人無爭議事件，經營績效良好或有助公益者，由該管公路監理機關報請表揚。

第 91-2 條　計程車牌照應依照縣、市人口及使用道路面積成長比例發放。

前項發放基準，由中央及直轄市公路主管機關依轄區內之運輸需求訂定並公告之，調整時亦同。

計程車辦理汰舊換新時，得在第一項牌照發放基準下，由兩地計程車客運商業同業公會共同報經兩地之公路主管機關同意後，跨越行政區過戶。

第 91-3 條　計程車客運業使用設置輪椅區之車輛提供服務，應命其所屬駕駛人參加該管公路主管機關或其委託辦理之訓練並領得結訓證書，始得提供服務。個人經營計程車客運業或計程車運輸合作社社員，亦同。

第 91-4 條　第一百零三條之一第五項之小客車租賃業者，以輔導清冊中之車輛為限，得於輔導期限內完成辦理參與經營計程車客運業。

計程車客運業與前項參與經營之小客車租賃業，應就其權利義務事項簽訂書面契約，並不得有下列行為：

一、　轉賣營業車輛牌照。

二、 參與經營權移轉時，無正當理由予以拒絕或收取不當費用。

三、 巧立名目向其收取不當費用。

第 92 條　具備下列各款資格且無第九十三條各款情事者為優良駕駛，得申請個人經
營計程車客運業：

一、 年齡三十歲以上，六十五歲以下者；其年滿六十歲者，應每年至公立
醫院作體格檢查一次，合格者應檢具體格表，於屆滿一個月前向當地
公路監理機關申請換領有效期限一年之小型車職業駕駛執照。

二、 連續持有有效之營業小客車駕駛人執業登記證六年以上者；其依營業
小客車駕駛人執業登記管理辦法第十二條規定補辦查驗或換發新證者，
視同連續持有，但中斷時間應予扣除。

三、 本人未經營計程車客運業、計程車客運服務業或個人經營計程車客運
業者。

四、 持有大型車職業駕駛執照者，必須換領小型車職業駕駛執照，其駕駛
年資得予併計，並保留其資格。

計程車駕駛人具下列資格條件之一者，不受前項第一款前段及第二款前段
規定之限制：

一、 符合促進道路交通安全獎勵辦法第三條第六款所定資格條件，經中央
或直轄市公路主管機關核定獎勵有案。

二、 領有身心障礙證明。

申請個人經營計程車客運業者，不得兼營其他汽車運輸業或受僱為其他汽
車運輸業之駕駛人。

個人經營計程車客運業者，應在該管公路監理機關轄區內設有戶籍。其戶
籍地如有遷移變動時，應向當地公路監理機關報備。

第 93 條　有下列情形之一者，不准申辦個人經營計程車客運業登記：

一、 依道路交通管理處罰條例規定，不得辦理計程車駕駛人執業登記。

二、 曾犯傷害、妨害自由、公共危險，或刑法第二百三十條至第二百三十
五條各罪之一，經判決有期徒刑以上之刑確定。

三、 曾犯刑事案件經判決確定，而有下列情形之一：

（一）受有期徒刑之執行完畢，或受無期徒刑或有期徒刑一部之執行
而經赦免後，未滿五年。

（二）受有期徒刑以上刑之宣告尚未執行，或行刑權時效消滅後未滿
五年。

（三）受刑人在假釋中。

四、最近三年內有道路交通管理處罰條例第六十一條第三項、第六十三條第一項各款及第六十八條第二項前段所列之違規行為。

五、最近五年內曾依道路交通管理處罰條例受吊扣駕駛執照處分。

六、最近三年內曾由計程車乘客提出申訴檢舉，並經公路監理或警察機關查證屬實。

第 93-1 條　（刪除）

第 94 條　凡取得個人經營計程車客運業牌照申領許可者，應在核發牌照或汽車運輸業營業執照前繳驗左列有效之證明文件：

一、營業小客車駕駛人執業登記證。

二、購車證明或車輛讓渡書。

三、投保強制汽車責任保險之保險證。

參加計程車運輸合作社之社員申領牌照或汽車運輸業營業執照者，同前項規定。

第 95 條　個人經營計程車客運業者，應自購車輛，並以一車為限。

個人經營計程車客運業者除其配偶及同戶直系血親持有有效之營業小客車駕駛人執業登記證，而無第九十三條之情事者得輪替駕駛營業外，不得僱用他人或將車輛交予他人駕駛營業。

個人經營計程車客運業者，如因疾病或其他重要事故，本人不能駕駛營業，需要僱用其他人臨時替代時，其受僱人之資格，必須持有有效之營業小客車駕駛人執業登記證，而無第九十三條之情事者，且一次以一人為限。

第二項、第三項申請輪替或臨時替代之駕駛人應檢具有關證明文件，報請當地公路監理機關核准後，方得輪替或臨時替代駕駛營業。

計程車運輸合作社社員，除報請公路主管機關核准得將車輛交予符合規定資格之配偶或直系血親輪替駕駛營業外，不得轉讓車輛牌照或僱用他人或將車輛交予他人駕駛營業。

第 96 條　個人經營計程車客運業者經吊銷、註銷執業駕駛執照或有其他喪失職業駕駛人資格之情事者，應廢止其汽車運輸業營業執照並註銷其營業車輛牌照。但經核准歇業者，應依本規則第二十七條規定辦理。

個人經營計程車客運業者之車輛，因擅自轉讓其他個人或公司行號，或未事先依規定核准僱用或交予他人駕駛，經撤銷其汽車運輸業營業執照及吊

銷其營業車輛牌照者，該個人經營計程車原申請人於五年內不得再申請個人經營計程車客運業，並吊銷其營業小客車駕駛人執業登記證，且五年內不得申辦。

第 96-1 條　中央或直轄市公路主管機關，為加強計程車管理，得邀請相關機關、團體代表、學者專家及社會公正人士等組成計程車諮詢委員會，就計程車客運業、計程車客運服務業、計程車運輸合作社之管理事宜提供諮詢，其設置要點由中央及直轄市公路主管機關分別定之。

第 96-2 條　計程車在核定營運區域內得以下列共乘方式營業：

一、路線共乘：以行駛核定路線之方式，在核定路線上設置共乘站供乘客上車，每車提供兩位以上乘客共同搭乘，計程車駕駛人得向每位乘客收取其個別車資之營業方式。

二、區域共乘：在核定區域內設置共乘站供乘客上車，每車提供兩位以上乘客共同搭乘，計程車駕駛人得向每位乘客收取其個別車資之營業方式。

第 96-3 條　公路主管機關得視當地公共運輸發展需要，規劃共乘之路線或區域，並公告運作方式，辦理計程車共乘營運。

第 96-4 條　計程車客運業得自行規劃路線共乘之營運，並提出共乘營運計畫書，經公路主管機關審議核定；非經核准，不得營運。

前項共乘營運計畫書，應載明下列事項：

一、共乘路線。

二、最低共乘營業車輛數。

三、乘客需求估算。

四、上下客地點。

五、共乘費率及分攤原則。

六、營業時間。

七、招攬乘客後最長等候時間。

八、共乘營業車輛標示方式。

九、駕駛人遴選及管理機制。

十、乘客安全、服務品質保障及申訴處理機制。

計程車客運業應依公路主管機關核定之前項共乘營運計畫書第一款、第四款至第八款及第十款辦理共乘營運；如有變更，亦應報經公路主管機關核定。

第 96-5 條　公路主管機關為審查或評選前二條申請資格，得訂定審查規定或遴聘（派）學者、專家及有關單位代表，核定前條第二項計程車共乘營運計畫書及三年以內之經營期限。

第 96-6 條　計程車共乘營業時，應將共乘車資價目表置於前座椅背明顯處。

前項車資價目表格式，由公路主管機關定之。

第 96-7 條　計程車客運業應接受公路主管機關辦理定期或不定期考核，公路主管機關應將考核結果於機關網站公告。

第 96-8 條　計程車客運業未依第九十六條之四第一項、第三項及第九十六條之六第一項辦理共乘，依公路法第七十七條規定處罰。

第 96-9 條　為維護計程車共乘營運秩序與旅客服務，公路主管機關得設置計程車共乘招呼站及必要之標誌、標線或其他輔助設施。

計程車共乘招呼站設置地點、共乘費率、營業時間、實施方式及日期，由公路主管機關公告之。

第 96-10 條　計程車共乘營業起訖點分屬不同公路主管機關時，受理申請之公路主管機關應會商另一公路主管機關意見。

著名觀光地區車種二三趣事

📷 圖 12-9　美國紐約州計程車－美國紐約州計程車的故事是世界聞名的，如司機口述開計程車 15 年被搶百餘次，扣掉休息平均一個月要被搶一次，索性司機都僅帶 1 元小鈔。種族混雜、口語不清、雞同鴨講，導致到達目的地不對引起紛爭，昂貴的計程車費還要再加小費等等，已可拍成許多部電影了。國外計程車已有固定的行駛區域不可跨區營業，如紐約綠色計程車（原本黃色），只能在皇后區等 5 大區營業，黃色計程車則可以在紐約街頭與機場任意載客。

📷 圖 12-10　法國巴黎計程車－法國巴黎計程車是世界聞名的貴,它的故事也被法國大導演拍成電影而且還有好多續集。法國巴黎計程車您不能任意在街上攔車,會有固定的招呼站,在百貨公司旁、博物館旁等。其他就必須找固定地點電話叫車,如飯店、咖啡廳、商家等,特別在您叫車時,計程車出發到您的所在地就已開始計價(5分鐘內到約要10歐元),所以最好在所在地區域裡叫車(法國市區有20區),然後一輛計程車原本4人座,但在巴黎規定載客數為3人,而且司機旁的座位是不能坐的。

　　法國巴黎搭乘計程車的費用比地鐵和公車都來得昂貴許多,但仍有供不應求的現象,雖然大眾運輸系統如地鐵、火車或巴士已很普遍,超過大眾運輸搭乘時間,那就要考慮搭計程車回家。由於法國人均收入高,主要計程車車型都是中高檔,如賓士、寶馬等。

　　還有法國巴黎計程車規定一堆如下:

1. 司機在收班的 30 分鐘內是有權拒絕搭載乘客。

2. 計程車標示牌,在特別地方乘車需加付費用。

3. 隨行的寵物、行李超過 5 公斤需加付費用。

4. 大型物件,如滑雪橇、自行車或小孩的遊戲車需加付費用。

5. 可拒載前往巴黎及大巴黎地區以外的乘客。

6. 可拒載帶有寵物的乘客(除了盲人所帶的導盲犬例外)。

7. 可拒載喝醉酒的乘客、可禁止乘客在車內吸菸。

8. 可拒載所有可能影響公共衛生,會弄髒車廂的物品。

9. 可拒載、拒絕成為葬禮的隨行車隊。

　　巴黎的計程車費昂貴也不是沒它的道理,一來法國的所得稅及油價、物價高;二來在計程車牌照的發放標準上也相當嚴格,車型也有一定的要求標準,乘客坐起來安心、舒服。法國有強大勢力的工會替司機伸張權利,絕大部分的計程車司機都會主動加入計程車工會,讓工會來保障自己的權益。如果工會不能夠向政府伸張權

利，那就會集體罷工，您就搭不到計程車了，這就是為何常常看到罷工事件的原因，其實各行各業都會有這種情形發生。這樣您覺得臺灣的計程車規定算不算合理呢？

六、市區觀雙層巴士

　　這是國外非常受歡迎的市區觀光雙層巴士，除了不會被車子的屋頂擋住視線外，邊觀光還可以邊做日光浴，一舉兩得；唯市區觀光雙層巴士一般都行駛的相當緩慢，讓旅客在車上觀光，停留的點不多，通常都是一票到底卷，固定的地方可以上下車，十分方便。臺北市觀光傳播局會同交通局爭取到雙層巴士中央補助，針對市政顧問在交通會報表示不看好觀巴，觀光傳播局局長表示，市府團隊將努力克服，提出解決方案，期盼整個計畫更加完善，讓觀巴成為城市的新亮點，朝成功的方向前進。

　　市政府曾推出觀光巴士，曾以失敗收場，將記取過去經驗，使雙層觀光巴士朝向成功的方向規劃。專家學者對「觀光巴士」闢駛計畫提出多項建議，觀光傳播局表示虛心接納各方意見，並評估由客運業者或公車業者自行規劃營運路線及引進雙層巴士創造吸睛亮點，使觀光巴士闢駛成為臺北新亮點。

　　觀光傳播局也說明，原規劃的雙層觀光巴士因為法令及送驗等因素，故盼年底前先以低地板公車行駛，明年再推出雙層巴士。市政顧問呼籲應重視導覽人員的重要性，並應使觀光巴士成為城市特色並建議日間及夜間應有不同路線規劃，以吸引觀光客搭乘，同時須考慮是否一併規劃觀光巴士轉運站等，讓整個計畫更加完善，落實市政顧問的建議，使城市觀光因新的運具引進，配合行銷策略，符合市民對發展臺北觀光的期待，朝成功的方向前進。

📷 圖 12-11　美國紐約市區觀光雙層巴士

📷 圖 12-12　大阪「OSAKA Sky Vista」雙層透天巴士

📷 圖 12-13　倫敦雙層巴士

📷 圖 12-14　澳洲雪梨市區觀光巴士

2015 年臺灣也引進雙層巴士囉！臺北、臺中、高雄預計年底前推出觀光雙層巴士，行經轄區內各大觀光景點，讓旅客們來輕鬆度假一下。經公路總局補助臺北、臺中、高雄三市購買共 21 輛雙層巴士，以行駛觀光路線為主，只能行駛市區道路，不能開上高速公路、快速道路，車輛上層不能有站位，乘客須坐在椅子上、繫安全帶，不可隨意走動。臺北市初步規劃，觀光雙層巴士預計每 15~20 分鐘一班車，收費比照市區公車，駕駛還會擔任導覽員

📷 圖 12-15　澳洲雪梨觀光巴士

解說介紹周邊景點、車上廣播亦會採用多國語言。路線規畫全長近 30 公里，預計從臺北 101 出發，行經大安森林公園、中正紀念堂、總統府、西門町、迪化街、臺北美術館、孔廟、忠烈祠、士林夜市、故宮等各大觀光景點。回程行經行天宮、三創數位園區、國父紀念館等。臺中市則規劃引進 1 輛雙層巴士，路線預計從臺中車站出發，行經科博館與美術館等各大觀光景點。高雄市計畫引進 12 輛雙層巴士，路線預計行經西子灣、駁二藝術特區、蓮池潭和亞洲新灣區等重要觀光景點，全長約 20 公里。

參考文獻　REFERENCES

澳洲墨爾本市區電車

　　http://www.metlinkmelbourne.com.au/

Melbourne City Circle Tram

　　http://theswankytraveler.com/melbournecoffeeshop/melbourne-city-circle-tram-img_1335/

發展大眾運輸條例

　　http://law.moj.gov.tw/LawClass/LawContent.aspx?PCODE=K0020041

臺北捷運

　　http://www.metro.taipei/

高雄捷運

　　http://www.krtco.com.tw/

觀光傳播局將廣納各界意見，盼多元運具提升觀光誘因

　　http://www.gov.taipei/ct.asp?xItem=106029624&ctNode=65441&mp=100003

台灣雙層巴士年底上路！暢遊北、中、南各大景點，圖倫敦雙層巴士、大阪「OSAKA Sky Vista」雙層透天巴士，http://travel.ettoday.net/article/493079.htm

大阪「OSAKA Sky Vista」雙層透天巴士

　　www.osaka-info.jp

淡江大學，都市運輸工具之分類與定義、理論、及比較，2022，

　　https://mail.tku.edu.tw/yinghaur/lee/mrt/mrt_lc2.pdf

全國法規資料庫，發展大眾運輸條例，2022

　　https://law.moj.gov.tw/LawClass/LawAll.aspx?pcode=K0020041

全國法規資料庫，汽車運輸業管理規則，2022

　　https://law.moj.gov.tw/LawClass/LawAll.aspx?pcode=K0040003

彭文暉，2020，白牌車攬客營運取締規範之研析

　　https://www.ly.gov.tw/Pages/Detail.aspx?nodeid=6590&pid=205434

MEMO:

MEMO:

MEMO:

MEMO:

MEMO:

國家圖書館出版品預行編目資料

旅運管理實務與理論/吳偉德編著. -- 二版. -- 新北市：
新文京開發出版股份有限公司, 2023.01
面；　公分

ISBN　978-986-430-900-9（平裝）

1. CST：旅遊業管理　2. CST：運輸管理

992.2　　　　　　　　　　　　　　　　111020674

旅運管理實務與理論（第二版） 　　　　（書號：HT35e2）

編 著 者	吳偉德
出 版 者	新文京開發出版股份有限公司
地　　址	新北市中和區中山路二段 362 號 9 樓
電　　話	(02) 2244-8188（代表號）
Ｆ Ａ Ｘ	(02) 2244-8189
郵　　撥	1958730-2
初　　版	西元 2015 年 08 月 10 日
二　　版	西元 2023 年 01 月 10 日

有著作權　不准翻印　　　　　　　　　　建議售價：400 元
法律顧問：蕭雄淋律師
ISBN　978-986-430-900-9

 New Wun Ching Developmental Publishing Co., Ltd.

New Age · New Choice · The Best Selected Educational Publications—NEW WCDP

新文京開發出版股份有限公司

NEW WCDP

新世紀‧新視野‧新文京 ─ 精選教科書‧考試用書‧專業參考書